新千年的好莱坞

[美] 蒂诺·巴里奥 著
陆嘉宁 译

HOLLYWOOD
IN THE NEW MILLENNIUM
Tino Balio

北京大学出版社
PEKING UNIVERSITY PRESS

著作权合同登记号　图字：01-2015-7724

图书在版编目（CIP）数据

新千年的好莱坞 /（美）蒂诺·巴里奥（Tino Balio）著；陆嘉宁译. — 北京：北京大学出版社，2020.7
（培文·电影. 透视好莱坞）
ISBN 978-7-301-29178-8

Ⅰ.①新… Ⅱ.①蒂…②陆… Ⅲ.①好莱坞—电影史 Ⅳ.①J909.712

中国版本图书馆CIP数据核字（2018）第019950号

HOLLYWOOD IN THE NEW MILLENNIUM by TINO BALIO
Copyright © Tino Balio 2013
First published in English by Palgrave Macmillan, a division of Macmillan Publishers Limited, on behalf of the British Film Institute under the title Hollywood in the New Millennium by Tino Balio. This edition has been translated and published under licence from Palgrave Macmillan. The author has asserted his right to be identified as the author of this Work.
Simplified Chinese edition copyright © 2020 by Peking University Press
All rights reserved.

书　　　名	新千年的好莱坞 XIN QIANNIAN DE HAOLAIWU
著作责任者	[美]蒂诺·巴里奥（Tino Balio）著　陆嘉宁 译
责任编辑	饶莎莎　周彬
标准书号	ISBN 978-7-301-29178-8
出版发行	北京大学出版社
地　　　址	北京市海淀区成府路205号　100871
网　　　址	http://www.pup.cn　新浪微博:@北京大学出版社
电子信箱	pkupw@qq.com
电　　　话	邮购部 010-62752015　发行部 010-62750672　编辑部 010-62750883
印　刷　者	三河市国新印装有限公司
经　销　者	新华书店
	660毫米×960毫米　16开本　17.5印张　220千字 2020年7月第1版　2020年7月第1次印刷
定　　　价	45.00元

未经许可，不得以任何方式复制或抄袭本书之部分或全部内容。
版权所有，侵权必究
举报电话：010-62752024　电子信箱：fd@pup.pku.edu.cn
图书如有印装质量问题，请与出版部联系，电话：010-62756370

目录

i 前　言

001 第一章　合并与收购：追求协同
031 第二章　制片："支柱"电影与特许权电影
104 第三章　发行：广泛销售
141 第四章　放映：升级观影
163 第五章　从属市场：打破窗口
184 第六章　独立电影："末端之末"
247 结　语

251 参考文献
265 图片来源

前　言

2000年1月10日，老牌娱乐集团时代华纳（Time Warner）宣布与全球最大网络服务商美国在线（AOL）合并。美国在线购得时代华纳价值1660亿美元的股份。时代华纳首席执行官杰拉德·M.莱文（Gerald M. Levin）在证实此次合并时，首先提到互联网已经开始"创造空前、即时、面向各种媒体形式的通路，为经济增长、人类理解力和创意的表达释放无限的可能性"[1]。这次合并被视为"世纪交易"，将一个合并与收购的时代推向巅峰。在这个时代里，那些最大的媒体集团争先恐后地谋取市场主导权。秉持"越大越好"的理念，媒体大亨们断言联姻的内容及其通向消费者的发行渠道具有竞争优势，内容包括电影和电视节目，渠道则涵盖广播、有线电视线路、卫星传输和宽带线路。故在整个20世纪90年代，业界的每一个环节都被置于这场游戏之中，媒体经营者企图将业内的所有产业部门整合到以协同原则为圭臬的巨型媒体集团中来。

然而在美国在线-时代华纳合并的数周内，网络经济泡沫破灭，互联网股票骤跌。在合并之时，美国在线-时代华纳总市值高达3420亿美

[1] Arango, Tim, "How the AOL-Time Warner Merger Went So Wrong", *New York Times*, 10 January 2011.

AOL Time Warner

美国在线－时代华纳的合并，是当时美国历史上最大的一宗并购案例

元，位列美国企业四大巨头之一。网络经济发展高峰期，美国在线膨胀的股份把美国在线－时代华纳的价值炒了起来。而到了2002年年底，美国在线－时代华纳公布了近1000亿美元的亏损，亏损额创企业历史最高纪录。集团继续走下坡路，最终损失了83%的市值。至于美国在线本身，该企业在整个20世纪90年代曾经是互联网革命的龙头老大，但是在21世纪头十年动作缓慢，没能及时抓住宽带传输的商机，客户陆陆续续流失到其他网络供应商那边。美国在线－时代华纳合作的内容与发行并没能带来预期的协同效应。时代华纳于2003年从企业名称中撤掉了"美国在线"字样，2009年则彻底甩掉了美国在线这个包袱。

时代华纳不是唯一被网络经济破灭波及的媒体公司。维旺迪环球娱乐（Vivendi Universal Entertainment）是维旺迪集团（Vivendi）、法国电信公司和施格兰环球工作室（Seagram's Universal Studios）于2000年合并后的产物，该公司2001年年底公布了140亿美元的亏损额，创法国企业史上最高亏损纪录。让－马利·梅西耶（Jean-Marie Messier）有志将维旺迪从一家法国水资源企业转变成全球媒体集团，收购了欧洲无线互联网和媒体产业的股权，希望能够通过世界范围的广大平台发行环球公司的电影和音乐。就像美国在线－时代华纳的合并，期望中的合作协同并没能落实。网络经济泡沫的破灭重创了维旺迪的股票，维旺迪曾经利用股票

为收购提供资金支持，而此时整个公司被拍卖，2003年售给了通用电气（General Electric）。

然而互联网时代已经到来，其用户如此广大，以至于没有片厂企业能够抗拒以这种或那种方式去拥抱新媒体。到了2005年，互联网产业开始从泡沫破碎的低谷中恢复，引发了另一场收购狂欢，业界四处寻找有前景的互联网娱乐企业和社交网站企业。

业界尚未找到一种令人满意的将数码媒体货币化的方式。这一不利在2007年变得严峻起来，DVD影碟销量八年来首次减少。DVD影碟自1999年开始成为摇钱树，新发行影片和经典收藏影片的DVD影碟销售已经发展为电影公司最大的单项收益来源，远远超过院线放映。"有一段时间电影公司仿佛在印制钞票，2006年DVD影碟销售额爆发式增长达到约240亿美元，"马克·格拉泽（Marc Graser）说道，"之后DVD生意开始缩水，去年（2008年）DVD影碟收益下降到216亿，今年（2009年）又下降了13%。"[1] 蓝光影碟从2006年开始发售，但仍未能阻挡这一衰退趋势。

导致这种情况的两个罪魁祸首是网飞（Netflix）和红盒子（Redbox）。网飞公司的DVD邮寄租赁业务和网络流媒体服务爆发式增长，而红盒子的连锁影碟租赁亭服务提供了比购买DVD更经济的观影选择。这类选择在2008年经济开始衰退以后甚至变得更重要。经济滑坡意味着许多人用于娱乐的可支配性收入减少了。这种情况尤其体现在青少年身上，而他们正是电影公司最渴望获得的世代。而休闲消费方面的竞争更加激烈，这对电影产业有重大影响。国内总票房收入从2000年的77.5亿美元增长

[1] Graser, Marc, "A Fix of Formulas and Fragments", *Variety*, 21 December-3 January 2010.

到 2009 年和 2010 年创纪录的新高：约 106 亿美元。然而，入场数——实售影票数——几经波动，从 2002 年的 15.7 亿下降到 2010 年的 13.4 亿 [以上根据美国电影协会（MPAA）所提供的数据]。[1] 为了逃避压力，人们仍然会去看电影，但是没有那么频繁了。实际上，下滑程度要比数字显示的更加严重。经通货膨胀调整换算后，2011 年票房盈利要超过 2009 年和 2010 年的数据。这还没有把放映商针对大量 3D 电影所收取的更高额票价计算在内，这类电影从 2009 年开始打入市场。

在后文中，我描述了互联网是如何降临的，下滑的 DVD 销量和消费者观看习惯的变化影响了美国电影工业。论述的时间框架是 2000 年至 2010 年。

第一章概述了媒体产业自 20 世纪 90 年代开始的合并与收购潮。进入新千年，原先的六家传媒集团变得比以往更强势，规模更大，有的更改了名称。但是有一项变化：主要的好莱坞电影公司如今处于它们所属集团的金字塔底端，根据收益来看，只扮演着相对次要的角色。因此，它们前所未有地受制于大集团长官和股东对增加收益的要求。当时代华纳和维亚康姆（Viacom）逆转发展进程，抛弃了发行环节，集中精力专注于内容制作时，增加利润的压力变得更加紧迫。在互联网时代，发行公司载沉载浮，但是幸存下来的将永远需要电影和电视节目来吸引消费者——按理说是如此。

第二章描述了企业重组给好莱坞制片策略带来的影响。在制订年度计划时，电影公司追求稳妥，削减制片数量，比以往更加依赖大预算的

[1] 参见 MPAA (Motion Picture Association of America), *2010 Theatrical Market Statistics* (2010)。

"支柱"电影（tentpoles）和特许权电影（franchises），主打年轻观众和家庭牌。以流行漫画、玩具为基础的超级英雄电影和科幻动作片被认为是稳赚的押注。这类影片能够立刻被识别，容易营销，还能被电影公司各个部门充分开发。此外，它们很容易衍生出续集和特许权系列。在追求稳妥的趋势下，电影公司变得厌倦风险。为了缩减成本，电影公司取消了表现不佳的部门，降低工资，削减岗位，在任何能够找到赞助的地方拍摄影片。为了更进一步降低风险，大公司与全世界的私人投资者、对冲基金经理人以及合拍方合作。在制片上有风险的中等制作，大部分委托给了外来的合作伙伴。大公司通过减少自家制作的影片，创立了一个交易才华的买家市场。除了最顶尖的那些创作者之外，付给剧作家开发新项目的酬劳变少了；一般演员和导演获得的预付酬劳也大大减少，取而代之的是从利润中获得较大份额的分成。新型的电影公司主管执行的是总集团决策机构的指令，这一代片厂老板从好莱坞之外获利，对于电影本身并没有多少感性的迷恋。

第三章审视了好莱坞久经试炼的电影发行方法。这是一种广泛销售的方式，依赖大量的电视广告和饱和预定来尽快取得最大份额的票房收入，从而收回制作成本。数十年来，这一策略使好莱坞受益良多。互联网提供了接触观众的新可能。起初，电影公司以传统方式利用互联网，建立电影的官方网站，还要对付那些雨后春笋般出现的影迷网站，这些私人站点会破坏电影公司对影片公关的严密掌控。不久之后，电影公司转而接纳了社交网络和视频分享网站，从而营造口碑。直面未来，也是树立挑战。不同年龄段群体使用互联网的方式难以预料，而预知互联网应用的未来走向亦是不可能的。到目前为止，传统的一刀切营销方式仍

然有效，但好莱坞已经准备好做出改变。

第四章考察了放映商在维持观影方面扮演的角色。今天，美国的放映业被五个连锁院线控制。电影院按照传统在发行循环中享有受保护的地位，对于大多数大公司的新片来说，影院是最大的收入来源。面对放映商，主要发行商的标准电影租赁条款使他们能够在电影上映之初获得票房收入的最大份额，这算是投资影片的回报。但是反过来，发行商允许放映商在整个影片的放映期间，从总收入中扣除前者的管理费用。20世纪90年代，人们开始拥有种类不断增多的休闲选择，放映商通过升级影院设施来应对此类情况。到了2000年，设有坡状分布的体育馆式座位、落地的放映银幕和各种物质享受的独立多厅影院比比皆是。由于豪华多厅影院把消费者从老式的商场影院抢走，大型连锁院线剩下一堆闲置的资产。连锁院线通过宣告破产来摆脱困境，使它们能够打破与商场影院的租约，干脆抛弃后者。而宣告破产使得一些连锁院线很容易被投机者收购，导致了这个产业的重组。

放映商同时受到包括高清电视、豪华环绕声在内的家庭娱乐选择的挑战，连锁院线为了维护强势的发行窗口，转向了数字放映。这种转变是一种尝试，某种程度上抵制了日益流行的高端家庭娱乐中心。尽管数字放映在媒体上被大肆宣传为一次技术革命，但它并没有从实质上改进观影体验。不过，它确实使得3D电影的应用有了更便宜的可能，3D电影对票房有很大的支持作用。由于数字放映为大电影公司节约了大量的洗印发行费用，发行商同意支付给主要连锁院线一笔"数字虚拟拷贝费"，来帮助补贴因放映方式转变而产生的成本，每一部数字发行的影片以每块银幕1000美元的价格支付。这加速了数字放映转向的进程，数字

放映很快便成了行业通行标准。

第五章关于电影从属市场。2007年之后,好莱坞面临的挑战是如何补偿下滑的DVD销量。这里有一个难题:其核心观众群体中有一批数量不断增长的人群希望在任何时间、任何地点、任何设备上都能够看到电影和电视节目,与此同时,任何为了满足这种需求而对发行环节采取的干预措施都会引发美国全国影院业主协会(National Association of Theater Owners)的愤怒,该行业协会把四个月的剧场放映期视为神圣不可侵犯的传统。网飞和红盒子给人们提供了比购买DVD或从音像店租赁影碟更经济的观影选择。"首次销售原则"(The First Sale Doctrine)使得电影公司在DVD发行之后无法采取任何措施来阻止网飞通过邮件出租新DVD,但是电影公司可以对新片的上线播放权收取更高的费用,来削弱网飞的流媒体服务,或者干脆禁止新片上线。以红盒子为例,有几个电影公司与红盒子进行谈判,红盒子同意将新片出租延期到DVD上市28天之后,获得的回报是以更低的批发价格从电影公司购入DVD。但是,这些策略对于恢复DVD昔日的辉煌销量收效甚微。于是,电影公司寻找其他办法,最有前景的是有线电视上的视频点播(VOD)服务。老片很久以前就可以按次计费收看了。为了从放映窗口获得更多收益,电影公司同意让新片在进入家庭影音市场时,同步进入有线电视视频点播服务。换言之,电影公司"招安"了家庭影音和视频点播窗口。"招安"或削弱其他发行窗口来支持高端视频点播或数字视频点播的试验并不容易,因为放映商们威胁要联合抵制任何同步在其他窗口放映的新片。电影公司暂时停止干预影院放映窗口,但事情还远未结束。

第六章观照独立电影市场。詹姆斯·夏慕斯(James Schamus)是环球

焦点影业（Universal's Focus Feature）特别制作部的主管，他把独立电影领域描绘为电影业的"末中之末"[1]。很悲哀，对于这个评论家和艺术奖项所钟爱的生产领域，这是一个恰当的评价。独立电影制作在20世纪80年代很兴旺，那时有品质的有线频道如家庭影院频道（Home Box Office，简称HBO）、娱乐时间电视网（Showtime Networks）为了保证稳定的电影节目源，创设了预售协议，该协议提供给电影制作者部分预付资金来获取电视播放权。进入90年代，独立电影制作仍然很活跃，米拉麦克斯影业公司（Miramax Films）、新线电影公司（New Line Cinema）和塞缪尔·高德温（Samuel Goldwyn）电影公司的成功促使大公司纷纷成立特别制作部，形形色色的经纪人和投资人都涌向圣丹斯电影节（Sundance Film Festival）寻找下一个横空出世的《低俗小说》(Pulp Fiction)。但是此后情况有了变化。为减少片厂日常开支，大公司撤销了表现不佳的特别制作部，把节省下来的资金投入到商业大片的制作之中。DVD曾经是独立影片的主要收入来源，其销量的下滑沉重地打击了独立制作；加上2008年金融市场暴跌，支付给独立制作的金额也大幅下降了。

如今，少数获得影院发行的独立电影主要在纽约和洛杉矶进行短期上映，少数幸运儿也在地标院线（Landmark Theatre）巡回放映。影院放映无论多么短暂，都相当于给影片盖了个印章加持，有助于其在美国以外的国家地区和从属市场销售。为改善局面，独立电影制作者和他们的赞助者想出创新的办法跟观众见面，马克·库班(Mark Cuban)和托德·瓦

[1] Schamus, James, "To the Rear of the Back End: The Economics of Independent Cinema", in Steve Neale and Murray Smith (eds), *Contemporary Hollywood Cinema*, London: Routledge, 1998: 91.

格纳（Todd Wagner）的 2929 娱乐公司（2929 Entertainment）、IFC 独立电影公司（IFC Films），以及圣丹斯电影节、翠贝卡电影节（Tribeca Film Festival）的营销努力是有目共睹的。

本章以对于迷你主流（mini-major）片厂的综述作结，尤其要谈到狮门娱乐（Lions Gate Entertainment）、顶峰娱乐（Summit Entertainment）和瑞恩·卡瓦诺（Ryan Kavanaugh）的相对论传媒（Relativity Media）。独立制片业一直支撑着少数此类公司，但是因为它们在主流电影市场生存，与主流片厂竞争，同样过着飘忽不定的日子。

第一章　合并与收购：追求协同

美国电影业被六家大片厂操控——华纳兄弟娱乐公司（Warner Bros. Entertainment）、沃尔特·迪士尼影片公司（Walt Disney Pictures）、索尼影视娱乐有限公司（Sony Pictures Entertainment）、派拉蒙影业公司（Paramount Pictures）、二十世纪福克斯公司（20th Century-Fox）和环球影业公司（Universal Pictures）。六大片厂的出品包揽了所有票房冠军，他们控制着全国影院银幕的排片时段，占据着国内年均票房约 80% 的份额。主流片厂的根底可以追溯到默片时代，当时电影工业开始逐渐成为重要产业，从那时直到现在，这些片厂一直保持着业界核心地位。但是有一项变化：自 20 世纪 60 年代起，主流片厂要么被吸纳进迅速扩张的综合性企业集团，要么通过多种经营方式使自身成为综合性企业集团。作为超大型媒体企业的附属机构，六大主流片厂只占据其母公司利益总额的一小部分，大约是 10%—15%。[1] 这种情况对于好莱坞究竟意味着什么？这正是本书的论述焦点所在。

[1]　参见 Bart, Peter, "Lay Off the Layoffs in H'w'd", *Daily Variety*, 16 February 2010。

表 1.1　好莱坞主流片厂与其母公司

主流片厂	母公司和业务分支
华纳兄弟娱乐公司	时代华纳公司
	互联网
	电影娱乐
	出版
沃尔特·迪士尼影片公司	沃尔特·迪士尼公司（The Walt Disney）
	媒体网络
	主题公园与度假区
	影视娱乐公司
	日用消费品
	交互式媒体
索尼影视娱乐有限公司	索尼公司（Sony Corporation）
	电子产品
	游戏
	影业
	金融服务
	音乐
派拉蒙影业公司	维亚康姆公司
	媒体网络
	电影娱乐
二十世纪福克斯公司	新闻集团（News Corp.）
	电影娱乐
	电视业
	有线电视节目
	卫星直播电视
	杂志与广告
	报业与资讯服务
	图书出版
	其他

续表

主流片厂	母公司和业务分支
环球影业公司	康卡斯特公司（Comcast）
	美国全国广播环球公司（NBC Universal）
	广播网
	电影
	有线电视网
	数码媒体
	主题公园/度假区

本土市场的增长

要理解今日好莱坞的结构，需要回溯到20世纪80年代。电影工业进入了新的繁荣期，这一结果部分归因于两项新的发行手段：收费电视和家庭影音——两种方式都为电影长片扩展了市场和财源。当时电影长片只有一个重要的辅助性市场——电视网。收费电视1976年获得自主经营权，隶属于时代公司（Time Inc.）的家庭影院频道租下美国无线电公司（RCA）国内通信卫星SATCOM I的转播器，开始向全美有线电视系统不间断地传输未经删减的电视节目。为了确立"收费"服务，家庭影院频道与美国联邦通讯委员会（Federal Communication Commission，简称FCC）作对，联邦通讯委员会为了保护"免费"的电视网，而对有线电视产业施加了种种限制。最终家庭影院频道赢得了以适当方式在其服务项目中播出新近好莱坞长片的权利，其他收费电视频道也紧随其后，如维亚康姆公司旗下的娱乐时间电视网，从而为电影长片开创了第二个辅助市场。

家庭影音同样滥觞于20世纪70年代，两家日本电子消费品巨头——索尼和松下（Matsushita）[1]，分别开发了以不同制式相互竞争的磁带录像机——Beta录像系统和VHS家用录像系统，使得消费者可以储存和提取家庭接收到的电视节目。环球公司和迪士尼公司担忧新技术将打破其对于电影长片获取权的控制，两家公司对索尼公司发起侵犯版权的诉讼。此案被称为"Beta系统案"，自1976年提出，1984年最终提告至美国最高法院。最高法院驳回了主流片厂的控诉，但片厂却一副赢家的样子。当时，家庭影音市场已经以几何级数增长，超过六家日本制造商（同时以其自身的名义和美国公司供应商的身份）投入该领域。在这一过渡期，VHS家用录像系统压倒Beta录像系统，成为家庭影音的首选制式。机器价格下降，录像机（VCR）迅速成为家家都有的标准配备。1989年，影院票房达到50亿美元新高，然而，家庭影音市场的收益两倍于此。主流片厂利用自身票房大片的吸引力和电影片库，寻找到一种可以从录影带收益中获取最大份额的途径：片厂制订了一种双重价格政策，发售早期针对出售的商店收取较高费用，而数月之后对于个人消费者收取较低费用。到1990年时，家庭影音正为主流片厂创造巨额利润，且因为该服务窗口能够先于收费电视提供服务，这使好莱坞得以打破家庭影院频道对于收费电视市场的垄断。

公众已然表明了他们乐于付费享受便捷家庭娱乐的意愿，正如华纳传媒（Warner Communications，简称WCI）所指出的，个体观众获得了前

[1] Matsushita为松下公司英文音译名称，出于战略考虑，英文名称后定为Panasonic。——编者注

所未有的无上权力，而不再是被动的接受者。有了有线电视、录像带播放机和其他配套电子设备，观众可以决定观看什么和何时观看，已经大大扩展的选择范围很快将变成无限大。[1] 家庭影音并没有如某些人预测的那般击垮电影院，实际上，银幕数量和国内票房在 20 世纪 80 年代均得到显著增长，放映的状况变得更好。收费电视和家庭影音需要电影长片，尤其是票房大片，而影片若想被加冕为"大片"，只能通过影院。

国际市场的增长

20 世纪 80 年代，好莱坞电影海外市场的增长得益于影院的升级换代、国家控制的电视业开放，以及家庭影音设备的畅销。在美国本土之外，几乎每个市场都存在银幕不足的问题，以西欧为例，同样人口数量的前提下，人均银幕数量只有美国的三分之一，且绝大部分影院设施老旧、经营状态疲软。为了重振影院观影盛况，好莱坞主流片厂在主要海外市场与当地投资者合作，掀起了一轮影院建设狂潮，为的是扩展和革新放映业。其成果是国际市场对于好莱坞电影的需求得到提升，1994 年是具有里程碑意义的一年，海外电影销售额首次超过了本土。

随着国家控制的电视业开放，单看西欧的情况，私人商业利益迅速引发了新的卫星和有线电视服务。在英国，英国卫星广播公司（British Satellite Broadcasting）和天空电视台（Sky Television）引进了九项新的收费

[1] 参见 Warner Communications, *1980 Annual Report* (1980)。

电视服务，而此前英国观众长期受限于英国广播公司（BBC）的两个电视台和两个准独立电视台。在法国，第一家收费电视频道 Canal Plus 在五年内吸引了 300 万订户。到了 1989 年，西欧电视业覆盖了 3.2 亿人口和 1.25 亿个家庭（而美国电视业覆盖 2.5 亿人口和 9000 万个家庭），这一数据向好莱坞娱乐工业展示出巨大的市场潜力。

国际市场的第三个也是最重要的新财源来自家庭影音。录像机在西欧的普及表明，如果可以选择，消费者更想看到比国家广播电视垄断者所提供的节目更加多样化的内容。1978 年，录像机的销量达到 50 万台；到了 1987 年，录像机销售量超过了 4000 万，几乎三分之一的家庭拥有录像机。消费者们不仅仅想要通过录制电视节目适应自身日程，也希望观赏到不同种类的节目，尤其是好莱坞电影。

今天，电影娱乐是美国第二大净出口产品。好莱坞的最大市场在西欧、环太平洋地区和拉丁美洲。在新千年，美国影院入场数量下滑，但海外却非如此。2004 年，仅欧盟地区就售出创纪录的超 10 亿张影票。国际票房在 21 世纪头十年稳步上升，2010 年达到 200 亿美元的基准。那一年，美国电影协会（MPAA）报告指出主流片厂总票房收入的 67% 来自海外，并预计此百分比将继续上升。

好莱坞进入了"全球化"时代，正如世界最大的媒体娱乐企业时代华纳公司所描述的，全球化将促使行业内的巨头们发展长线战略，依靠本土坚实的运营基础，同时"要在全世界所有主要市场占据重要地位"[1]。为了达到这一目标，好莱坞掀起了合并潮流，该潮流还有待进一步发展。

[1] Time Warner Inc., *1989 Annual Report* (1989).

合并潮流背后的基础理念是对于"协同"(Synergy)的信念,即越大越好。按照商业领袖们所宣扬的:"协同"是一种坚信"1+1=3"的观念。换个方式解释:

> 协同之于现代商业就如同炼金术之于中世纪——一种号称能够创造财富的神秘方法。炼金术允诺能够把普通金属变成金子,协同则声称能够通过共同协作增加利润……
>
> 炼金术是一种富有吸引力的伪科学,以致在数个世纪吸引着王公贵族趋之若鹜。协同对于我们这个时代的资本主义想象具有同样的作用。这是关于词语如何蒙蔽我们的一个生动例证。

需要来一场令数十亿企业资产蒸发的网络经济崩溃,才能使这些媒体产业巨头相信,越大并不必然等于越好。

时代华纳案例

时代华纳作为长期以来的业界老大,由史蒂文·J. 罗斯(Steven J. Ross)一手打造。罗斯是媒体产业界里最早且最积极提倡企业协同的人物之一。罗斯从接手其岳父在曼哈顿的殡仪生意起家,大胆创业建立了金尼全国服务公司(Kinney National Services)——一个集殡仪馆服务、汽车租赁中介、停车场与修车服务,以及建筑维修于一体的企业集团。1967年罗斯试水娱乐产业,收购了Ashley Famous经纪公司;1969年,

又收购了总部位于多伦多的电视业辛迪加——华纳兄弟－七艺影业公司（Warner Bros.-Seven Arts），该公司刚刚兼并了境况不佳的华纳兄弟制片公司（Warner Bros. Studio）。1972年，罗斯在出售了旧有的金尼企业之后，将新企业命名为华纳传媒。

到了20世纪80年代，罗斯已经将他的公司发展为一个纵向一体化的娱乐集团。影视娱乐品牌包括华纳兄弟娱乐、华纳兄弟电视（Warner Home Video）、华纳兄弟发行公司（Warner Bros. Distribution Corporation）和华纳家庭影音（Warner Home Video）。其他品牌包括大西洋唱片公司（Atlantic Records）、电影频道（The Movie Channel）、DC漫画公司（DC Comics）、华纳出版公司（Warner Books）和华纳美运有线电视公司（Warner Amex Cable）。除了好莱坞最长久有成的片厂之一、惊人的电影和电视节目馆藏、世界最大的唱片公司，华纳传媒还获得了与其旗下每一条生产链相关联的发行系统。电影产业分析家哈罗德·沃格尔（Harold Vogel）这样描述控制发行环节所带来的经济利益：

> 拥有娱乐发行能力就好比拥有一条收费公路或桥梁，无论软件产品（譬如电影、唱片、书籍、杂志、电视节目或其他种种）是好是坏，都必须经由或通过发行渠道到达消费者处。就像所有无法绕行的收费公路或桥梁一样，发行商相当于地方垄断者，他们能够向使用其设施者收取相对高额的费用。[1]

[1] Vogel, Harold, "Entertainment Industry", *Merrill Lynch*, 14 March 1989.

1988年，华纳传媒大手笔增添羽翼，购买了三家重要连锁院线的股份，这些院线共计有500块银幕。

罗斯被业界视为长袖善舞的交易能手，他最了不起的一步好棋是1989年筹划了其企业与时代公司的合并，创立了时代华纳这一世界最大的媒体集团。时代公司的资产包括美国第一家收费电视频道家庭影院频道，以及《时代》(*Time*)、《人物》(*People*)、《金钱》(*Money*)和《体育画报》(*Sports Illustrated*)这些畅销杂志。罗斯声称合并"是美国企业在新兴的全球娱乐传媒市场中竞争生存的必然举措"[1]。某种程度上，这是一种防守举措，罗斯所顾及的不仅仅是二十世纪福克斯公司被澳大利亚的新闻集团接管，还有预料中的日本索尼、松下集团对好莱坞的进军。

外国入侵者

全世界日益增长的电影娱乐需求把外国投资吸引到好莱坞，鲁伯特·默多克（Rupert Murdoch）的新闻集团开此先河。作为澳大利亚和英国多家报业的所有者，默多克以咄咄逼人的姿态转向美国，1985年从丹佛石油商马文·戴维斯（Marvin Davis）手中获取了二十世纪福克斯公司的半数资产，当时戴维斯是二十世纪福克斯的独家所有者。随后不久，默多克着手打造了美国第四家大型电视网——福克斯广播公司（Fox

[1] Gold, Richard, "Sony–CPE Union Reaffirms Changing Order of Intl. Showbiz", *Variety*, 27 September-3 October 1989.

Broadcasting),向原来的三大电视网美国广播公司(American Broadcasting Company,简称 ABC)、哥伦比亚广播公司(Columbia Broadcasting System,简称 CBS)和全国广播公司(National Broadcasting Company,简称 NBC)发起挑战。独立电视台的增加、通过卫星发行节目的便利条件都预示着出现第四家电视网企业的可能性,但直到鲁伯特·默多克 1986 年捷足先登,才真正证明了这一点。

最开始,默多克斥资 20 亿美元购买了都市传媒电视公司(Metromedia Television),该公司是美国最大的独立电视台集团(为了符合美国联邦通信委员会关于电视台所有者的规定,默多克入籍美国)。默多克随即组建了包括一百多个独立电视台的电视网络,能够覆盖 80% 以上的电视家庭,并且重金投资主攻青年目标群体的靶向节目。1987 年春,福克斯电视网开始在有限的基础上播放节目,头三年亏损了数亿美元,但福克斯最终在 1989 年转败为胜。与此同时,默多克在欧洲推出了天空频道卫星电视服务。默多克对外宣称的目标是要拥有各种主要的节目产品形

鲁伯特·默多克的新闻集团媒体帝国

态——新闻、体育运动、电影和儿童节目,然后通过卫星或电视台将这些节目发送到全球千家万户。

索尼和松下是日本的两大电子消费品巨头,随后它们也开始制作电影。1987年,索尼首先用20亿美元购得哥伦比亚唱片公司(CBS Records),1989年又以34亿美元从可口可乐公司(The Coca-Cola Company)手上买下哥伦比亚电影娱乐公司(Columbia Picture Entertainment,简称CPE)。次年,索尼的竞争对头松下花69亿美元购买了美国音乐公司(The Music Corporation of America,简称MCA),该公司是环球影业的母公司。松下集团的产品以Panasonic、Technics、Quasar等品牌名称冠名,正如安德鲁·波拉克(Andrew Pollack)所解释的,日本企业"意识到比起竞争激烈且当下高度饱和的电子消费品产业,娱乐'软件'产品具有更大的利润空间。他们同样意识到硬件产业与软件产业之间能够产生协同效应"[1]。1982年可口可乐公司收购了哥伦比亚电影娱乐公司,试图将现代科学化的营销手段引入电影产业,正是这些营销手段使可口可乐公司成为美国软饮行业的头牌;而被其收购后的片厂却"在下坡路上一路颠簸",并经历了频繁的管理层人事变动。索尼管理者一眼相中哥伦比亚电影公司,收购之后的索尼拥有两个片厂——哥伦比亚电影公司和三星影业(TriStar Pictures),以及一个家庭影音发行公司、一条院线和一个大型的影视片库。为加强哥伦比亚公司作为软件内容提供者的实力,索尼集团一掷千金翻新和整修位于卡尔佛城的米高梅(MGM)旧影棚,1991年,重组后的电影公司被命名为"索尼影视娱乐有限公司",集团聘用电影制作人彼

[1] Pollack, Andrew, "At MCA's Parent, No Move to Let Go", *New York Times*, 14 October 1994.

得·古柏（Peter Guber）为公司规划发展道路［索尼花费 7 亿美元签下彼得·古柏及他的合伙人乔恩·彼得斯（Jon Peters），这在当时是有史以来最高昂的管理薪酬］。

美国音乐公司（MCA）一度是业界最强大的经纪公司，它于 1962 年收购了环球影业。卢·沃瑟曼（Lew Wasserman）一向被视为好莱坞最有权势的人物，在他的领导下，美国音乐公司崛起成为一支强劲的势力。年复一年，其出品的影片票房名列前茅，电视节目占据着黄金时段。自 20 世纪 80 年代开始，美国音乐公司进军休闲领域，收购了玩具公司、唱片品牌、一家顶尖独立电视台和一家大型连锁院线的股份。在其投资的所有产业中，位于佛罗里达州奥兰多市的环球电影主题公园最具潜力。与松下集团合并之后，沃瑟曼和他的副手西德尼·辛伯格（Sidney Sheinberg）希望能打入松下的财宝库，长驱直入，扩大发展。

美国媒体批评这些企业收购行为，试图使大众相信日本"将会颠覆电影内容"，并且赢得这场"关乎美国文化精神的战斗"。当然这些预测的情况并未发生，自 20 世纪 90 年代开始，日本陷入经济衰退期，最终输掉了与美国的贸易战争。[1] 在索尼电影公司这里，发布了古柏治下的主要败笔，这迫使古柏在任职 15 个月之后于 1994 年 9 月辞去了片厂首席执行官的职务。日本索尼承受了片厂 32 亿美元的损失，并宣布已没有希望收回其在好莱坞的投资。根据《纽约时报》报道："对于索尼而言，这是令其颜面扫地的坦白，同时也是日本企业命运逆转的突出象征。"[2]

[1] 参见 Sterngold, James, "For Sony's Studios, A New Mood", *New York Times*, 28 July 1997。

[2] Sterngold, James, "Sony, Struggling, Takes a Huge Loss on Movie Studios", *New York Times*, 18 September 1994.

松下－美国音乐公司的联姻遭遇了同样的失败,沃瑟曼和辛伯格已经成功运行原公司二十多年,他们被保守的日本所有者搞得很恼火,确信这些日本客"既不懂美国音乐公司的企业特色,对于美国媒体产业的动态变化也一无所知"。[1]当松下否定了美国音乐公司为收购维京唱片公司(Virgin Records)、哥伦比亚广播公司电视网所做的努力,以及其他欲主动出击以比肩时代华纳和维亚康姆的积极设想之后,双方合作关系跌至低谷。"借用一句成语,两个公司是'同床异梦',"《纽约时报》如此评论,"松下怀着一个含糊的希望,想让其出品的小型光盘播放机及其他硬件设备与美国音乐公司生产的大众文化软件内容结合,从而达到节约成本的协同效应。而美国音乐公司正好相反,想要找一个能够提供资助的大金主。然而即使在合作之初,松下也没有确切想好要创造什么样的新产品,对于如何将电影、音乐与其庞大的电子帝国整合在一起感到茫然。"[2]

松下无心应付不断发展变化的美国娱乐业版图。1995年,松下以57亿美元的价格将美国音乐公司80%的资产清售给加拿大酒业巨头施格兰(Seagram)公司,该公司由布隆夫曼(Bronfman)家族控制。不同于索尼,松下收回了其在好莱坞的投资。布隆夫曼家族财产的一位继承者小埃德加·布隆夫曼(Edgar Bronfman Jr.)成为新的CEO,结束了好莱坞最长

[1] Fabrikant, Geraldine, "At a Crossroads, MCA Plans A Meeting With Its Owners", *New York Times*, 13 October 1994.

[2] Dunn, Sheryl Wu, "For Matsushita, Life Without MCA Probably Means a Return to Nuts and Bolts", *New York Times*, 8 April 1995.

寿的管理团队——董事会主席卢·沃瑟曼和总裁西德尼·辛伯格二人长达 22 年的统治。

新一轮的合并

1993 年，业界开始新一轮合并，涵盖了有线电视和电视网。媒体产业"同时拥有内容（电视节目及电影）和将内容输送给千家万户的发行工具能够带来切实的资金利益"[1]，这一信念又一次激发了合并潮。20 世纪 80 年代，有线电视从资金不稳固、受到严格监管的产业发展成为一个聚宝盆，覆盖全国 9000 万电视家庭中的半数以上。这一现象背后有两个原因：其一是有了性能可靠的通信卫星，能够将基础的和额外收费的电视节目传输到本地电视系统；其二是管制有所放宽的产业环境。然而到了 1990 年，有线电视到达了稳定停滞阶段，家庭影音使收费电视收益减少，而提供大部分服务的电视频道大大扩容，使已然数量饱和的有线电视观众进一步分流。

考虑到时代华纳的合并将在竞争中取得压倒性优势，1993 年，有线行业巨头维亚康姆以 84 亿美元的价格与派拉蒙传媒公司（Paramount Communications）合并。派拉蒙的所有者曾是海湾西方公司（Gulf+Western）——一个业务庞杂的企业集团，后者早在 20 世纪 60 年代就收购了

[1] Arango, Tim, "Time Warner Refocusing With Move to Spin off Cable", *New York Times*, 1 May 2008.

派拉蒙影业。精简后的海湾西方公司裁掉了 50 多个下属公司，1989 年摇身一变成为传媒业巨人，改名为派拉蒙传媒公司。它的新目标是娱乐业——包括派拉蒙影业、派拉蒙电视（Paramount Television）、麦迪逊广场花园（Madison Square Garden）、纽约尼克斯篮球队（New York Knicks）和加拿大的名艺（Famous Players）连锁院线；还有出版业，主要是西蒙与舒斯特出版公司（Simon & Schuster）——美国最大的图书出版公司。自 1987 年以来，维亚康姆的所有者是萨姆纳·雷石东（Sumner Redstone）的全美娱乐公司（National Amusements），这是一家雄踞美国东北部的重要院线。维亚康姆从作为哥伦比亚广播公司电视公司（CBS Television）的联合部门起家。1971 年，美国联邦通讯委员会发布《经济利益与联合规定》（Financial Interest and Syndication Rules，简称 fin-syn），禁止三大电视网拥有或联合经营其黄金时段的节目，维亚康姆遂成为独立的上市公司。联邦通讯委员会强推这一规定是为了阻止电视网络垄断整个电视业。在雷石东的领导下，维亚康姆成长为有线电视节目行业的领头羊，下辖娱乐时间电视网外收费电视服务、尼克国际儿童频道（Nickelodeon）、美国有线电视网和 MTV 全球音乐电视台及 VH1 有线音乐台（Video Hits One）。将这些产业与派拉蒙旗下的娱乐业及出版业合并，使得维亚康姆得以比肩时代华纳。

雷石东挫败了来自巴里·迪勒（Barry Diller）的恶意竞标，得到了派拉蒙。为了搞定这笔买卖，雷石东收购了全国最大的录像制品销售商百视达娱乐公司（Blockbuster Entertainment），从而得以利用来自近期租金收入的现金流。同时代华纳一样，维亚康姆成为一个完全整合的娱乐业综合集团。雷石东说："新的维亚康姆不仅控制着许多在世界上知名度最

高的娱乐与出版品牌，还控制着发行的规模与范围，能够把这些品牌推广到世界上所有的地区。"[1]

1993 年，当美国联邦通讯委员会取消了饱受争议的《经济利益与联合规定》，电视网成为合并潮的另一个因素。一旦电视网能够自主制作或联合经营黄金时段的电视节目，外来供应商如好莱坞主流片厂将可能遭受严重打击。20 世纪 80 年代，因为观众纷纷转投有线电视和家庭影音，电视网的收视率呈下降趋势，尽管如此，三大电视网仍然能够覆盖 60% 的观众，并确保其自营节目在收视表中所占据的份额。

在《经济利益与联合规定》被叫停之后，两家电视网易手：大都会通讯公司／美国广播公司（Capital Cities/ABC）和哥伦比亚广播公司。大都会通讯公司／美国广播公司在 1995 年被沃尔特·迪士尼公司以 190 亿美元购得。大都会通讯公司／美国广播公司本身就是 1985 年一次合并的产物，大都会通讯传媒公司（Capital Cities Communications）挟其旗下的电视与广播台、体育频道"娱乐体育节目网"（Entertainment Sports Programming Network，简称 ESPN）、报纸及商业杂志，与收视率排名第一的电视网美国广播公司合并。这些资产与迪士尼旗下强大的片厂、收费电视迪士尼频道（Disney Channel）、迪士尼主题公园、唱片与图书机构合并，再加上强大的营销手段，将迪士尼推至业界收入榜首。促成这次合并的是迪士尼掌门人迈克尔·艾斯纳（Michael Eisner），是他一手把片厂改造成为电影行当的重量级企业。华尔街分析家克里斯托弗·迪克森（Christopher Dixon）指出，迪士尼现在达到了"全球性

[1] Flint, Joe and Dempsey, John, "Viacom, B'buster Tie $7.6 Bil Knot", *Variety*, 3–9 October 1994.

覆盖，能够满足全世界多渠道环境对于美国娱乐产品的持续需求"，"两大强势品牌的名号和规模使其可以迎战维亚康姆、时代华纳和新闻集团"。[1]

时代华纳对于迪士尼/大都会通讯合并的反应是于1995年以74亿美元收购了国内最大的有线电视网特纳广播公司（Turner Broadcasting System，简称TBS）。时代华纳在1989年合并后一直赔本运营，1992年12月史蒂文·罗斯过世之后，又饱受异质企业文化在决策层的冲突之苦，即便如此，时代华纳仍然完成了这次交易。华纳公司新任CEO杰拉德·M. 莱文花重金升级公司的有线基础设施，导致公司债务加重。莱文认为"对于所谓的信息高速公路而言，有线是一项重要的发行技术"，或许某一天，有线"不仅能够传输电视节目，还能提供电话服务、视频点播和家庭购物服务"。[2] 在收购了特纳广播公司之后，时代华纳希望把莱文的设想变为现实。

由特立独行的广播评论员特德·特纳（Ted Turner）创办的特纳广播公司，从一家位于佐治亚州亚特兰大市的小型独立电视台WTBS，进化成为一家通过卫星覆盖全国观众的大型电视台。为了给自己的电视台提供价格低廉的现成节目，1976年，特纳买下了棒球队亚特兰大勇士队（Atlanta Braves）和篮球队亚特兰大老鹰队（Atlanta Hawks）。1980年，他创办了美国有线电视新闻网（Cable News Network，简称CNN），一个24小时播

[1] 参见 Hofmeister, Sallie and Hall, Jane, "Disney to Buy Cap Cities/ABC for $19 Billion", *Los Angeles Times*, 1 August 1995。

[2] 参见 Fabrikant, Geraldine, "Battling for the Hearts and Minds at Time Warner", *New York Times*, 26 February 1995。

放新闻的频道。1986年，特纳从拉斯维加斯赌场大亨柯克·科克莱恩（Kirk Kerkorian）手中买下了米高梅/联艺娱乐公司（MGM/UA），把两个声誉卓著的好莱坞片厂收入囊中。但由此导致的借贷负荷迫使特纳又把除了米高梅电影片库、两个1948年前片库［原属华纳兄弟和雷电华（RKO）］之外的全部米高梅/联艺资产回售给了科克莱恩。尽管很多人说特纳这次是当了冤大头，后者却立即开始研究如何利用这些电影片库，其中包含3000部以上的故事长片和海量的动画片、短片及电视节目。特纳并未止步于此，1993年，他的公司因收购了两家成就斐然的独立制片公司得以跻身好莱坞前茅，这两家公司分别是城堡石娱乐公司（Castle Rock Entertainment）和新线电影公司，城堡石以擅长制作畅销影片著称，新线则靠制作、发行指向青少年观众的类型电影盈利。因此，特纳广播公司已不仅是一家有线电视网，可以预想到其与时代华纳合并之后更广阔的协同前景。特纳把持了时代华纳的有线电视网为其电视频道服务，而时代华纳为其发行平台获取了利润丰厚的节目资源。通过合并，新的娱乐产业巨人诞生了，它很有可能轻易支配整个产业。

相当于这一轮合并潮的收官之举，维亚康姆在1999年以370亿美元收购了哥伦比亚广播公司。哥伦比亚广播公司一度属于西屋电气公司（Westinghouse Electric）。西屋电气是工业和广播业巨鳄，1995年，就在迪士尼与大都会通讯公司/美国广播公司合并的第二天，西屋电气买下了哥伦比亚广播公司电视网。尽管哥伦比亚广播公司的收视率已经降至业内第三，西屋电气仍希望该电视网能够支援其旗下的Group W电视台迎接来自福克斯广播公司的新挑战。收购之后，西屋电气公司甩掉了原有的非广播业务，沿用了哥伦比亚广播公司的名号。维亚康姆需要哥

伦比亚广播公司去覆盖更广大、更加多样化的观众群,其现有的有线电视网——尼克国际儿童频道、音乐频道MTV和VH1有线音乐台是分别面向儿童、青少年和年轻人的,而哥伦比亚广播公司主要吸引较年长的观众。按《纽约时报》报道的说法,维亚康姆的目标是"创造一条无缝衔接的输送管道,输送被电视节目恰当稀释的广告流,横贯整个人口范围,通过旗下可选择的各种媒介(电影、广播电视、有线电视、无线电台、广告牌、互联网)渗透给观众,无论他们年轻(MTV频道观众)还是年长(CBS观众)"[1]。

合并与互联网

另一轮合并潮开始于2000年,这一次互联网被囊括进来。卡马尔·基绍尔·维尔马(Kamal Kishore Verma)如此形容道:

> 2000年,人们确信未来的媒体增长点将来自"新"媒体门类。传统媒体与新兴媒体频道将迅速齐聚大众媒体平台,业界认为在单一媒体频道运营的企业,无论是传统媒体还是新兴媒体,都无法在未来扮演重要角色,更糟糕的是,它们可能干脆消失。成功的企业将能够驾驭互联网近乎无边界的客户范围并提供高质量的媒体内

[1] Klinkenborg, Verlyn, "The Vision Behind the CBS–Viacom Merger", *New York Times*, 9 September 1999.

容,如面向全世界客户的娱乐和资讯。[1]

时代华纳与美国在线的合并来自41岁亿万富翁斯蒂芬·M.凯斯(Stephen M. Case)的构想,凯斯一手将美国在线从20世纪80年代初出茅庐的拨号上网服务商打造为拥有两千万订户的互联网重镇。但是作为拨号上网服务商,美国在线面临着被美国电报电话公司(American Telephone & Telegraph,简称AT & T)和微软(Microsoft)公司远远甩下的危险,后两者为客户提供了通过大容量光纤网络传输的高速上网服务。合并时代华纳之后,美国在线不仅能够使用时代华纳的电影、电视节目和流行音乐,还得到了华纳有线网及其宽频传输系统的使用权。时代华纳方面则获得了通往互联网市场的捷径以及上百万潜在客户。新生的美国在线-时代华纳公司对外宣称的目标是作为畅销大众市场的消费服务商,提供"来自台式电脑、便携设备和电视机等多渠道的互动式娱乐、资讯与电子商务服务"[2]。

20世纪90年代末的互联网泡沫哄抬了美国在线的股价,达到时代华纳股价的两倍有余,尽管收益只有华纳的四分之一。合并之时,美国在线-时代华纳市值高达3420亿,是紧随微软、通用电气和思科系统(Cisco Systems)之后全国市值最高的公司。由于美国在线在合并时的市值高于时代华纳,其在合并之后的企业内获得了多数股权。故斯蒂芬·凯斯被预设

[1] Verma, Kamal Kishore, "The AOL/Time Warner Merger: Where Traditional Media Met New Media",参见网址:http://archipelle.com/Business/AOLTimeWarner.pdf(登录时间不详,因某种原因,本网页暂时无法打开)。

[2] Lohr, Steve, "A New Power in Many Media", *New York Times*, 11 January 2000.

为董事会执行主席，时代华纳的 CEO 杰拉德·莱文屈居次席。

美国在线－时代华纳联盟被吹捧为"迄今为止新老媒体融合的绝佳证明"，已经预见到很多两者之间的协同项目，不料几个月之内，网络经济泡沫破灭，互联网股票直线下跌。2002 年年底，公司公布的亏损数据是近 1000 亿美元，创企业史上之最。到了 2009 年，公司市值从 3420 亿美元的巅峰跌落到区区 400 亿美元。美国在线在提供宽带接入服务方面进展迟缓，其客户流失到电话通信和有线电视公司，其交叉促进时代华纳内容产品的能力也大受影响。雪上加霜的是，公司高层无法真正整合两家公司。斯蒂芬·凯斯于 2003 年辞职，而公司名称抹去了"美国在线"（AOL）的字样。特德·特纳是合并后公司最大的个人股东，按照估算，他损失了身家的 80%，约 70 亿美元，因为企业紧缩开支，上千名时代华纳员工被裁员。蒂姆·阿朗戈（Tim Arango）在《纽约时报》上评论道："各大商学院现以此为教材，称这是世上最惨烈的腰斩，然而仍不足以形容有多么糟糕——几位技术与媒体界最聪明的从业者合作完成一笔交易，如今却被人们视为巨大的错误。"[1]

美国在线－时代华纳的合并并不是唯一的触礁者，就在这次合并之后数月，法国电信公司维旺迪以 340 亿美元的股票收购了施格兰环球工作室。这笔交易在维旺迪董事长让－马利·梅西耶的率领下达成。让－马利·梅西耶的理想是把维旺迪从法国水资源公共事业公司转变为全球媒体集团。

[1] Arango, Tim, "How the AOL–Time Warner Merger Went So Wrong", *New York Times*, 10 January 2010.

维旺迪在欧洲无线互联网和媒体领域拥有资产或者占有股份，其中包括一家欧洲的广告传媒公司哈瓦斯（Havas）、欧洲最大的收费电视频道Canal Plus、鲁伯特·默多克旗下的英国天空广播公司（British Sky Broadcasting）卫星服务、法国第二大移动电话运营商西吉电信公司（Cegetel），还有一家刚刚崭露头角的无线互联网门户维扎维（Vizzavi），专为英国沃达丰（Vodafone）电信订户的手机提供服务。梅西耶对公司的构想是，能够将环球公司的影片和音乐通过多种平台（包括移动电话、卫星、有线和收费电视等）发行给消费者。

环球片厂在这位年轻的掌门人布隆夫曼手下遭遇了困境，他认为音乐产业商机无限，为了让环球音乐集团（Universal Music Group）成为世界头号，1998年，他以100亿美元的价格从荷兰的皇家飞利浦电子公司（Royal Phillips Electronics）买下宝丽金唱片公司（PolyGram Records）。然而为了筹集这次收购所需的资金，1997年，布隆夫曼几乎把环球公司的电视业务（含制片部门和有线电视网）全部出售，买家是巴里·迪勒的家庭购物网络公司（Home Shopping Networks）。总公司失去了互联网和有线电视业务；环球影业坠入谷底；而环球音乐被音乐资源下载软件纳普斯特（Napster）和网络文件共享祸害不浅。

梅西耶将他的公司重命名为维旺迪环球娱乐公司，试图在美国市场树立品牌。2001年，维旺迪收购了教科书出版大户霍顿·米夫林出版公司（Houghton Mifflin）、在线音乐服务商MP3.com、卫星运营商回声星通信公司（EchoStar Communications）的股份，以及巴里·迪勒的美国有线电视网，其中包含了大部分环球公司旧有的电视业务。类似美国在线－时代华纳、新闻集团和迪士尼，梅西耶打造了一个内容与发行联姻的现

代媒体企业。然而他的成功很短暂，预期的合作协同没能及时兑现，互联网泡沫破灭，重创了维旺迪的股票，这可是其收购投资的主要来源。且由于梅西耶一再超额收购，维旺迪在2001年即将结束之际公布了140亿美元的亏损——"创法国企业历史之最"[1]。

2002年，梅西耶被董事会赶下了主席的宝座，他的继任者让－勒内·富尔图（Jean-Rene Fourtou）抛售了梅西耶自2002年以来购入的大部分资产。2003年，维旺迪环球公司自身也被放到拍卖场上，卖给了通用电气旗下的全国广播公司，价格是38亿美元现金和新组建的美国全国广播环球公司股票的20%。1986年，通用电气公司收购了全国广播公司的母公司美国无线电公司，与大都会通讯公司/美国广播公司合并同年。在小约翰·F.韦尔奇（John F. Welch Jr.）的领导下，通用电气从国防与消费型电子产品领域扩张到技术与服务领域。全国广播公司是常年的收视率冠军，这恰恰符合韦尔奇的格言——通用电气只收购各行各业最顶尖的公司。全国广播公司抢购环球公司的电影、有线频道和电视节目，认定"随着媒体世界进一步走入数字时代，内容将更加升值"，全国广播公司主席鲍勃·赖特（Bob Wright）说道："在数码世界中，我们能够通过多种途径获得内容……如果你有好的内容，你就会获得成功。"[2]

最初试图驾驭互联网的尝试纷纷失败，这其中包含很多原因。主要原因是互联网经济泡沫的破灭和"9·11"事件，使得互联网领域脚步踉跄。其他原因还包括，正如斯蒂芬·凯斯和杰拉德·莱文之于美国

[1] "Jean-Marie Messier Himself: Where Did It All Go Wrong?", *Economist*, 12 June 2003.

[2] Furman, Phyllis, "NBC Gets Vivendi Universal", *New York Daily News*, 9 October 2003.

在线－时代华纳，以及让－马利·梅西耶之于维旺迪环球公司，"显然他们对于互联网媒体将以多快的速度普及和它能够生成多少利益判断错误"[1]。但是互联网在电子商务方面的潜力如此巨大，以至于没有片厂能够以任何方式拒绝拥抱新媒体。以新闻集团为例，鲁伯特·默多克在2005年迷上了互联网，以5.8亿美元收购了发展神速的社交网站"我的空间"（MySpace）。"我的空间"由汤姆·安德森（Tom Anderson）和克里斯·德沃尔夫（Chris DeWolfe）于2003年创建，正值互联网商业自2001年互联网经济泡沫破灭后卷土重来之际。"我的空间"作为面向年轻人群体的"一站式网络门户"，从早期社交媒体网络中脱颖而出，"为那些乐于拥有一个专属空间的年轻人打造，可以在这里与朋友交谈、分享照片、链接喜欢的乐队并发现新音乐"[2]。

"我的空间"曾经是访问量极高的社交网站，但很快就被"脸书"抢去风头

[1] Lieberman, David, "Net Visionaries: Bad Execs or Victims of Bad Timing?", *USA Today*, 13 January 2003，参见网址：http://www.usatoday.com/money/media/2003-01-13-aolcover_x.htm（登录时间不详，出于某种原因，本网页暂时无法打开）。

[2] Yiannopoulos, Milo, "MySpace: Still Plenty of Room", *Telegraph*, 9 April 2009.

"我的空间"对用户免费,收入来自出现在每个页面上方的标题广告。被新闻集团收购时,网站每个月有两千万独立访客,该数字最高达到一亿。默多克击败了维亚康姆公司才购得"我的空间","马上被吹捧为互联网先知",默多克把"我的空间"整合成旗下新的部门福克斯互动媒体(Fox Interactive Media),但是这笔交易"从未真正成功"。就像此前其他合并一样,雄心勃勃的互联网公司"我的空间"在加入新闻集团这一庞大的媒体企业之后,骤然遭遇了水土不服,这时另一家竞争者携更先进的技术异军突起。这一次,是马克·扎克伯格(Mark Zuckerberg)的"脸书"(Facebook)。[1] 迫于新闻集团富有野心的收益目标,"我的空间"接受了质量越发不可靠的广告展示,数百万用户迅速流失,2009 年"我的空间"被"脸书"全面超越。新闻集团拍卖了它苟延残喘的网站,2011 年 7 月,终于找到了买家——广告网络公司 Specific Media,该公司以 3500 万美元买下此网站,新闻集团蒙受了 5.45 亿美元的损失。

主流片厂仍有待于寻找成功开发互联网的模式。当 DVD 销量下滑且遭逢 2008 年经济萧条时,之前的败绩显得更加严峻。把内容与发行结合起来很少达到传说中的协同,观察一下,至少有两家公司逆转这一进程,放弃了发行业务。这标志了媒体产业的一大转折。2004 年时代华纳开启了这一趋势,为了摆脱债务负担,时代华纳将华纳音乐(Warner Music)以 26 亿美元的价格卖给了以小埃德加·布隆夫曼为首的一众投资者。2009 年,时代华纳又清理了两个发行部门——时代华纳有线(Time

[1] 参见 Arango, Tim, "How Social Networking Site Cools as Facebook Grows", *New York Times*, 11 January 2011。

Warner Cable）和美国在线。这笔交易由杰夫里·L. 贝克斯（Jeffrey L. Bewkes）促成，2008 年贝克斯升为时代华纳主席兼首席执行官，通过让时代华纳摆脱发行业务，贝克斯誓将华纳变成一家纯粹由内容主导的公司，缩减规模造成了更大量的裁员。

维亚康姆步其后尘，2005 年割舍了哥伦比亚广播公司和其他产业，使之成为一家独立的上市公司，名为哥伦比亚广播公司。维亚康姆与哥伦比亚广播公司的合并从一开始便根基不稳，伴随着"9·11"事件的发生和 2001 年互联网经济泡沫的破灭，董事会的广告收入枯竭，维亚康姆的股票直线下跌。为了开始缩减经营规模，2004 年雷石东卖掉了百视达娱乐公司。2003 年，百视达公司在获利 59 亿美元的情况下亏损近 10 亿美元，其市值从维亚康姆的收购价 84 亿美元缩水至不到 30 亿美元。

《经济学人》（*The Economist*）杂志这样解释哥伦比亚广播公司的脱钩："脱离维亚康姆传统'旧'媒体资产（哥伦比亚广播电视网、电视与广播台、户外广告和出版业），打造一种原公司的更小型、更灵活的版本（比照维亚康姆有线电视网与派拉蒙电影片厂），从而在互联网、手机与电子游戏等组成的'新'数字媒体世界里，更轻易地运转。"[1]雷石东从自身角度给出解释："十年前，由于互联网成为一种潜在力量，内容与发行之间的关系是争论的焦点，巨额资金在发行领域，……我告诉每一个肯听我说的人，内容为王。时至今日，内容仍然为王。"通过这番话，他的意思是永远会有各种各样的传送系统，而所有这些传送系统都需要有质量

[1] "Old and New Media Part Ways", *Economist*, 16 June 2005.

的节目来吸引消费者。[1]

分家之后，维亚康姆收购了几家小型网络娱乐公司，如原子娱乐公司（Atom Entertainment）、Harmonix 公司、Y2M 公司和 Xfire 公司，但是，在"我的空间"拍卖会上，维亚康姆输给了二十世纪福克斯，这次失败导致雷石东解雇了维亚康姆的首席执行官汤姆·弗雷斯通（Tom Freston）。"萨姆纳·雷石东的分手逻辑没能经受住时间的考验"[2]，维亚康姆和哥伦比亚广播公司的股票持续下跌，2008 年，雷石东成了经济萧条的受害者，银行未能续借贷款给他。受 15 亿美元负债所累，雷石东被迫紧缩开支，为向其贷款人交代，雷石东出售了自家价值近两亿美元的维亚康姆与哥伦比亚广播公司的股票，脱手了其电影院线全美娱乐的很大一部分，裁员了 850 名公司员工——占员工总数的 7%，并且注销了资产。直到 2010 年，这两家公司才扭转局面。

康卡斯特案例

在脱离协同与大集团的潮流下，出现了一个惊人的异数——全国最大的有线电视供应商康卡斯特公司于 2009 年以 135 亿美元与通用电气达成交易，从后者手中买下全国广播公司的控股权。当电视网竞争者纷纷

[1] 参见 Triplett, William, "Redstone: Content's King", *Daily Variety*, 23 August 2006。

[2] Swann, Christopher and Goldfarb, Jeffrey, "Oil Prices Yawn at the Big Spill", *New York Times*, 9 June 2010.

被好莱坞吸收之时，通用电气守住了其电视网阵地。然而到了 2009 年，他们还是决定进行交易，那时全国广播公司的收视率已下滑至最末，且在 2008 年的金融危机中，通用电气的绩优股大跳水。关于康卡斯特合并案，安德鲁·罗斯·索金（Andrew Ross Sorkin）如此说道：

> 似乎又回到以前那段好日子，媒体巨人在大地上昂首阔步寻找协同的圣杯，把不同企业的纵向一体化视为灵丹妙药。如目前所示，康卡斯特公司 95% 的收入来自遍布 39 个州的约 2400 万用户，而它想要让业务更加多样化，从而应对有线电视系统面临的多重威胁。[1]

康卡斯特希望全国广播公司能够抵御有线电视系统变作"哑管道"（dumb pipe）的风险，即避免沦为传输电视和网络服务的单纯导管。康卡斯特首席执行官布莱恩·L. 罗伯茨（Brian L. Roberts）声称："这笔买卖正适合康卡斯特，能够使康卡斯特成为开发及发行多平台'即刻'媒体的领头羊，而这也符合美国消费者的需求。"尽管罗伯茨的说法像极了当年美国在线接管时代华纳时斯蒂芬·凯斯的豪言壮语，但自从 YouTube 视频网站、葫芦网（Hulu）、网飞公司、苹果的 iTunes 及其 iPad 设备兴起之后，媒体业的版图已发生了呈指数式的变化，这些新事物使得消费者"能够根据自己的时间安排观看宽带和互联网传送的视频内容"。[2]

[1] Sorkin, Andrew Ross, "NBC–Comcast: A Big Deal, but Not a Good One", *New York Times*, 26 October 2009.

[2] 参见 "Comcast's Ripple Threat", *Variety*, 31 October 2010。

康卡斯特试图获得比以往多一倍的内容。2004 年,康卡斯特发起了一次充满恶意但最终失利的竞价,企图接管迪士尼公司。同年稍晚,康卡斯特联合索尼影业和一群投资者智取时代华纳,以 50 亿美元买下了传奇的米高梅片厂。康卡斯特持有的股份使其有权利用米高梅多达 4000 部作品的片库。康卡斯特致力于扩展其视频点播服务,截至 2005 年,它已经可以提供数千部老电影和电视节目的点播。

2011 年 1 月,康卡斯特在特定条件下获得了合并批准(康卡斯特保留了全国广播环球公司这个名称,但去掉了两个企业名之间的空格)。康卡斯特成为第一家拥有主要电视网络的有线服务商,这在 20 年前是难以想象的。这次合并把全国广播环球公司(NBCUniversal)的电视网、电影片厂、主题公园和利润丰厚的有线频道 [USA 电视台、"精彩电视台"(Brovo)、科幻频道(SyFy)、消费者新闻与商业频道(CNBC)及微软全国广播公司(MSNBC)],与康卡斯特旗下的"E!频道"、高尔夫频道(Golf Channel)、Versus 频道、G4 频道和"时尚"(Style)电视网联合起来。按照新的组合方式,全国广播公司电视网和环球片厂仅占联合企业总体收入的一小部分。

2011 年康卡斯特收购了全国广播公司,试图将康卡斯特的输送渠道与全国广播公司环球公司的内容相结合以创造协同

结 论

这二十年来各大媒体企业为抢夺竞争优势掀起的并购狂潮，其市场表现令人失望。沉迷于扩张的媒体巨头们幻想出并不存在的协同，他们花大笔冤枉钱用于收购，又太高估互联网的影响。正如乔纳森·A. 尼（Jonathan A. Knee）、布鲁斯·C. 格林沃尔德（Bruce C. Greenwald）和艾娃·希芙（Ava Seave）在他们合著的《被诅咒的巨头：传媒大亨们为什么走上了穷途末路》（*The Curse of the Mogul: What's Wrong With the World's Leading Media Companies*）一书中所说的，自 2000 年以来，"最大型的媒体公司不约而同地减少了 2000 亿美元的账面价值，'这些减值数据说明了不断为收购、"战略"投资、购买内容与人才而超额买单所造成的实质破坏，指出了损失的震级'，文章还加上一句，'此情况同时反映了在面对新竞争者、新技术和新的消费者需求时，媒体巨头们有多么孤注一掷'"[1]。

DVD 销售额的下滑和 2008 年经济衰退期营业收入的下降，愈加督促着主流片厂在其母公司账本上有更好的表现。彼得·巴特（Peter Bart）在《每日综艺》（*Daily Variety*）中指出："好莱坞企业靠大集团的旨意运行：收益性由华尔街说了算，企业小卒只有拥护和执行的份儿。"[2] 下文将详细论述：主流片厂削减制片数量，清理了成长缓慢的业务，解雇了数千职工，龟缩在投资"支柱"电影和特许权电影的安全地带。同时，它们也在寻找抵销 DVD 销量下滑的财路。

[1] Hurt, Harry, III, "The Hunger of the Media Empire", *New York Times*, 17 October 2009.

[2] Bart, Peter, "Lay Off the Layoffs in H'w'd", *Daily Variety*, 16 February 2010.

第二章　制片："支柱"电影与特许权电影

媒体公司的CEO们对于他们旗下电影片厂的期许清晰明确——更多、更大排场的特许权电影,这些电影能够被立即辨识并且对总公司旗下所有部门、所有平台都有利用价值。《综艺》杂志评论说:"自从2007年编剧罢工和2008年经济衰退之后,片厂在应付母公司方面压力更大了,母公司更加在意成本控制,贪图利润。它们愈发需要制作电影观众能够即刻辨识并欣然接受的内容。"[1] 摆在每个片厂面前的问题是找到一棵能够制造10亿美元全球票房的摇钱树。新世纪那些成功的特许权电影基于幻想小说[如《指环王》(Lord of the Rings)和哈利·波特(Harry Potter)]、动作漫画[如《蝙蝠侠》(Batman)和蜘蛛侠(Spider-Man)]、主题公园设施[如《加勒比海盗》(Pirates of the Caribbean)]、少儿童话故事[如《怪物史莱克》(Shrek)]、卡通剧演出[如《鼠来宝》(Alvin and the Chipmunks)]、电子游戏[如《格斗之王》(Mortal Kombat)],乃至原创故事[如皮克斯(Pixar)出品的动画片]而创作。华纳兄弟公司是拥抱这一策略的先行者,但到了新世纪第一个十年末期,所有主流片厂都有

[1] Kroll, Justin, "Pre-packaged Films Find Greenlight", *Variety*, 27 February–4 March 2012.

样学样这么做。

这一制片策略其实没什么新鲜，但实施力度与以往不同。"到头来，好莱坞完全变成向钱看，"一位主流片厂老板如是说，"听起来很愤世嫉俗，但确实如此。我不得不束手束脚跟着特许权大片亦步亦趋，不再能够制作某些电影，哪怕它们很有盈利前景，而只能制作可转化成玩具的影片。"[1]

好莱坞与特许权影片的罗曼史至少可以追溯到20世纪60年代，从肖恩·康纳利（Sean Connery）担纲的第一部詹姆斯·邦德（James Bond）电影推出，再到70年代的巨片，如《教父》（*The Godfather*, 1972）、《大白鲨》（*Jaws*, 1975）、《洛奇》（*Rocky*, 1976）、《星球大战》（*Star Wars*, 1977）和《星际迷航》（*Star Trek*, 1979），上述每一部都生成了一系列特许权影片。这些影片的成功使得华尔街和公司股东们持续期待着来自电影产业的可观回报。如今，每个主流片厂每年推出20部至30部影片，在制订年度计划时，片厂的目标是针对节假日和暑期推出少量"支柱"电影和各种各样不同造价水平的影片来取悦多元化的观众群。主流片厂不再为整个计划提供全部资金，而是减少了自家出品的影片数量，主要把钱花在高预算"支柱"电影上，这类电影主要瞄准两个观众群体——一是"青少年和青春期前的少年观众"，由10岁到24岁的热心电影观众构成；二是"有孩子的婴儿潮一代"，由孩子、父母和祖父母构成，涵盖了8岁至80岁的人群。"支柱"电影被视为稳妥投资的原因如下：（1）它们造成媒体

[1] Graser, Marc, "Heavy Hitters Pick Up Slack as Studios Evolve", *Variety*, 27 February–4 March 2012.

事件；(2) 它们能够参与促进捆绑销售；(3) 它们在世界市场上便于推销；(4) 它们具有形成衍生续集从而打造特许权电影的潜能。

主流片厂计划内的中等成本和低预算影片通常委托外来制片方制作，下文将会解释。此处只需指明一点：原创的、中等成本的独立风格影片成了"支柱"电影潮流的无辜受害者，隶属于各主流片厂的多家特别制作部的关张是活生生的事实。按照保守观点，这类影片"在观众那里不好销售"。如福克斯电影公司的比尔·梅凯尼克（Bill Mechanic）所言："这些影片不是靠预告片或单页宣传就能让人消化的简单概念。它们往往是生活的断片、人物驱动（character-driven）的故事，在这类影片需要的明星片酬与市场营销花费大幅上升的情况下，观众对它们的需求却没有增加。"[1] 中等成本影片仍然幸存下来，一些获得了奖项或票房胜利，但这类影片主要由主流片厂的合作制片方或独立制片商制作。好莱坞更愿意把宝押在可靠和熟悉的事物上。不难看出好莱坞为了安全起见，越发依赖续集和前传来支撑疲软的特许权电影。2011 年更是出现了史无前例的情况，美国票房最高的前七部影片都是特许权产物：从雄踞前列的《哈利·波特与死亡圣器（下）》（*Harry Potter and the Deathly Hallows: Part2*）和《变形金刚3》（*Transformers: Dark of the Moon*），到《速度与激情5》（*Fast Five*）和《赛车总动员2》（*Cars 2*）。

[1] Brodie, John and Busch, Anita, "H'Wood Pigs Out on Big Pix", *Variety*, 25 November–1 December 1996.

主要制片潮流

漫画书特许权影片

为了贴近"青少年与青春期前的少年观众",漫画书提供了一处特许权电影的母矿。漫画书特许权电影的两个主要来源分别是DC漫画公司(DC Comics)和漫威娱乐公司(Marvel Entertainment)。两家公司的历史都可以追溯到20世纪30年代,DC漫画公司如今是时代华纳的子公司,靠以超人(Superman)、蝙蝠侠、神奇女侠(Wonder Woman)和绿灯侠(Green Lantern)为首的一众超级英雄扬名天下。漫威漫画公司(Marvel Comics)是业内最大的漫画书出版商,新近被迪士尼公司收购,漫威的

DC漫画公司的超级英雄世界

超级英雄阵容由蜘蛛侠、X战警（X-Men）、钢铁侠（Iron Man）和"神奇四侠"（Fantastic Four）等领衔，上述仅是几个例子。

漫画书的粉丝群体十分庞大，这从每年为期四天的动漫展（Comic-Con）挤爆圣地亚哥会议中心的盛况即可看出。《综艺》指出："动漫展很了不起的一点在于，这是一个电影发烧友和粉丝组成的广大群体，他们对于新产品胃口大开，也能慧眼识珠。他们是电影爱好者，如果他们喜欢所看到的，就会热衷于谈论，他们绝对不会羞于在网上或当面表达观感。"[1]

好莱坞对于超级英雄的兴趣始于20世纪70年代，当年的制片人伊尔亚·萨尔金德（Ilya Salkind）和亚历山大·萨尔金德（Alexandre Salkind）从华纳兄弟公司获得了"超人"的电影权，以克里斯托弗·里夫（Christopher Reeve）为主角拍摄了四部电影。理查德·莱斯特（Richard Lester）的两部游戏之作《超人2》（*Superman II*）和《超人3》（*Superman III*）是这个系列的巅峰之作。华纳公司1989年制作了其第一部"蝙蝠侠"真人长片，1992年《蝙蝠侠归来》（*Batman Returns*）紧随其后。两部影片均由蒂姆·波顿（Tim Burton）执导，迈克尔·基顿（Michael Keaton）主演，其对英雄主人公"暗黑、神秘且忧郁"的刻画远离了20世纪60年代电视剧集中由亚当·韦斯特（Adam West）的扮演而流行的"装腔作势的披风英雄"形象。[2] 在此之后，还有两部名气较小的续集，由乔·舒马赫（Joel Schumacher）执导、瓦尔·基尔默（Val Kilmer）主演的《永远的蝙蝠侠》

[1] Graser, Marc, "As Studios Court Dweebs, Will Comic-Con Turn into a Faux Film Fest?", *Variety*, 14—20 July 2008.

[2] 参见 Spillman, Susan, "Will Batman Fly?", *USA Today*, 19 June 1989。

（*BatmanForever*, 1995）和由乔治·克鲁尼（George Clooney）主演的《蝙蝠侠与罗宾》（*Batman and Robin*, 1997）。

华纳公司从萨尔金德处重新取得了"超人"的电影权，2005年在托马斯·图尔（Thomas Tull）的传奇影业（Legendary Pictures）的支持下重启"超人"和"蝙蝠侠"特许权电影项目。图尔是个风险投资家，主要对动作与冒险电影感兴趣。《华尔街日报》（*Wall Street Journal*）如是报道："38岁的图尔先生属于新一代电影与电视制作人，这代人在电子游戏和漫画书的滋养下长大，现在正在将儿时的迷恋转化为高预算的现实。"[1]传奇影业的第一笔投资是克里斯托弗·诺兰（Christopher Nolan）执导的《蝙蝠侠：侠影之谜》（*Batman Begins*, 2005），由克里斯蒂安·贝尔（Christian Bale）主演，以及布莱恩·辛格（Bryan Singer）执导的《超人归来》（*Superman Returns*, 2006），由布兰登·罗斯（Brandon Routh）主演。两部影片均获得了相当高的总收入，但无奈入不敷出。

此后，传奇影业改变路线，开始开发DC漫画公司不那么出名的作品。例如在2006年，传奇影业资助了扎克·斯耐德（Zack Snyder）执导的《斯巴达300勇士》（*300*），该片改编自弗兰克·米勒（Frank Miller）的漫画小说，讲的是斯巴达人在塞莫皮莱败给波斯人的故事。这部电影的首映是当年最盛大的首映式之一，全球总收入达5亿美元。2008年，传奇影业重拾蝙蝠侠特许权电影，制作了克里斯托弗·诺兰的《蝙蝠侠：黑暗骑士》（*The Dark Knight*），再次由克里斯蒂安·贝尔主演。诺兰的暗黑系蝙蝠侠续集成了继《泰坦尼克号》（*Titanic*, 1997）之后美国影史上总

[1] Brophy-Warren, James, "A Producer of Superheroes", *Wall Street Journal*, 27 February 2009.

收入第二的影片，带来了超过 5 亿美元的票房收入和超过 10 亿美元的海外收入。华纳运作这部影片的病毒式营销方式引起了关注，在影片夏季发行之前，华纳在一年时间里利用超过 30 家网站，留下一条虚拟的"面包屑"踪迹（bread crumbs）来讨好粉丝们。[1]

当代的漫威漫画公司是 1961 年依靠斯坦·李（Stan Lee）的个人创作起家的，斯坦·李是"蜘蛛侠"和其他大量漫画角色的创造者。漫威公司的核心业务——出版业从来不是很赚钱，直到它将自家超级英雄人物的特许使用权授予电影制作才有所改观。转变开始于 1998 年，当时漫威公司脱离了破产保护，由原来旗下的子公司——阿维·阿拉德（Avi Arad）和艾克·佩尔穆特（Ike Perlmutter）领导下的 Toy Biz 公司接手。福克斯公司的《X 战警》和索尼公司的《蜘蛛侠》等特许权电影的大获成功刺激了漫威，促使其于 2005 年以漫威片厂的名号投身电影制片业。作为特许权颁发者，漫威过去只能得到旗下资产票房收益的少量百分比分成，而作为制片方，它可以独占利润。一开始，漫威向美林证券（Merrill Lynch）争取到 5.25 亿美元的贷款，用来资助十部影片的拍摄制作，后又与派拉蒙公司签约由后者负责发行，漫威同意支付派拉蒙 10% 作为发行费用，并支付其影片在美国的营销费用。漫威的试水之作是乔恩·费儒（Jon Favreau）执导的《钢铁侠》（Iron Man, 2008），由小罗伯特·唐尼（Robert Downey Jr.）、格温妮斯·帕尔特罗（Gwyneth Paltrow）与杰夫·布里奇斯（Jeff Bridges）主演，影片获得了巨大成功，首映周周末就从 4105 家影院

[1] 参见 Wallenstein, Andrew, "Studios' Viral Marketing Campaigns are Vexing", *Reuters/Hollywood Reporter*, 30 April 2008. 文章网址：http://uk.reuters.com/article/2008/04/30/ukvirals-idUKN3036810320080430（登录时间 2011 年 2 月 10 日）。

吸金1亿美元，创下派拉蒙公司真人电影最高的开画票房纪录。

漫威的超级英雄宝库使之成为富有吸引力的收购目标。2009年，迪士尼公司以42亿美元收购了漫威，通过此举，迪士尼获取了世界级的知识产权宝藏，同时除去了自身最主要的竞争对手之一。漫威的超级英雄与恶人宝库使得迪士尼得以进入以往势力薄弱的领域——青春期男生群体。某些漫威角色能够归入迪士尼主题公园，并且在衍生消费品方面获得巨大潜力。时代华纳对迪士尼的新动向做出回应，把DC漫画公司改造成一个新部门——DC娱乐公司，从而在所有平台加大对旗下漫画书角色的开发力度。

家庭影片

面向"有孩子的婴儿潮一代"，最显而易见的策略选择是家庭影片（family film）。自20世纪90年代以来，家庭影片已经被证明是可靠的利润来源，尤其在家庭影音市场表现良好。G级影片的销售量总能达到R级影片[1]的5倍，只因家长们会为家庭观影寻找合适的片目。迪士尼品牌已经成为家庭娱乐的同义语。迪士尼在20世纪90年代出品了一系列畅销影片，如《冰上特攻队》（*The Mighty Ducks*, 1992），故事讲述了一个名声不佳、有待救赎的酒鬼［艾米利奥·艾斯特维兹（Emilio Estevez）饰演戈多·庞贝（Gordo Bombay）］，为了完成社区服务，执教一伙倒霉又

[1] 按照MPAA制定的影视作品的分级制度，G级影片指的是"普通""大众级"影片，适合所有年龄段的人群观看。R级影片指的是"限制级"影片，因该级别的影片通常包含成人内容，有较多性爱、暴力或吸毒等场面，因此17岁以下观众必须由父母或者监护人陪伴才能观看。——编者注

毒舌的冰球白痴组成的球队；《101 条斑点狗》（*101 Dalmatians*, 1996）翻拍自流行已久的 1961 年的动画长片，由格伦·克洛斯（Glenn Close）出演女魔头库伊拉·德维尔（Cruella DeVil），这个女人最热切的愿望就是用珍贵宠物的皮毛做一件独一无二的大衣；《圣诞老人》（*The Santa Clause*, 1994）讲述了一个破落玩具公司的老板，被暂时抓丁代替圣诞老人的故事，由出演过电视剧《家居装饰》（*Home Improvement*）的蒂姆·艾伦（Tim Allen）主演。[1]

其他片厂也参与了家庭影片潮流。1990 年，新线公司发行了《忍者神龟》（*Teenage Mutant Ninja Turtles*），由香港嘉禾电影公司（Golden Harvest Studio）耗资 1200 万美元制作。靠漫画书和在多地播放的电视动画积累了人气，该真人版本使用了真人大小、电子动画制作的神龟，由吉姆·汉森（Jim Henson）的生物道具工作室（Creature Shop）创作。《忍者神龟》开启了通往滚滚财源的大门，最终，该片以 1.36 亿美元的国内总收入荣登电影史上总收入最高的独立发行影片宝座。据估算，授权的电影衍生品在头一年就赚得了约 10 亿美元，之后还拍摄了两部续集。

二十世纪福克斯公司是第一个能够在此领域与迪士尼并驾齐驱的片厂，靠的是超级成功的影片《小鬼当家》（*Home Alone*, 1990）。这是一部中等预算的影片，由时年 9 岁的童星麦考利·卡尔金（Macaulay Culkin）主演，它成为电影史上最成功的喜剧之一。我们可以这样总结这部作品："家庭爱男孩；家庭失去男孩；家庭找回男孩。电影赚得 2.85 亿美元。"

[1] 参见 Wilmington, Michael, "The Mighty Ducks", *Los Angeles Times Calendar*, 2 October 1992 和 McCarthy, Todd, "101 Dalmatians", *Daily Variety*, 25 November 1996。

观众喜爱这个小男孩，并且迅速"对片中父母的痛苦产生认同，他们要去巴黎度圣诞假期，在手忙脚乱赶往机场时，把孩子忘在了家里"[1]。福克斯趁热打铁马上制作了《小鬼当家2》(*Home Alone 2: Lost in New York*, 1992) 以及其他衍生品。

环球公司借制作"史蒂文·埃伦·斯皮尔伯格（Steven Allan Spielberg）儿时最爱的电视节目"[2]来试图接近低龄观众。斯皮尔伯格的公司安培林娱乐（Amblin Entertainment）为环球制作了两部家庭大片——《聪明笨伯》(*The Flintstones*, 1994) 和《鬼马小精灵》(*Caspaer*, 1995)，都显示出协同潜质。《综艺》杂志评价，观看《聪明笨伯》"就如同快速游览环球片厂外加城市漫游，片中充斥着技术小发明、娱乐圈笑话和产品植入。在大众电影相对远离老派艺术传统、转而与主题公园更具共性的今天，这部影片堪称绝佳代表"[3]。进入新千年之后，好莱坞筹谋着向银幕填充更多"公主、怪兽、会说话的动物、聪明的学生仔和争强好胜的棒球手"[4]。

迪士尼依靠《小美人鱼》(*The Little Mermaid*, 1989) 保持了其在动画长片上的领先地位，该片是迪士尼首次公然讨好"婴儿潮一代"和他们的孩子。珍妮特·玛斯林（Janet Maslin）指出："通过结合真人影片的导演技巧和动画手段，设计反映成年人观念的故事，召唤'婴儿潮一

[1] James, Caryn, "Home Alone", *New York Times*, 16 November 1990.

[2] Natale, Richard, "Family Films Ready for the Heat of Battle", *Los Angeles Times Calendar*, 6 November 1998.

[3] McCarthy, Todd, "The Flintstones", *Variety*, 23–9 May 1994.

[4] Smith, Lynn, "Hollywood Rediscovers Movies for the Family", *Toronto Star*, 16 April 2002.

代'对于百老汇传统剧目的美好回忆，迪士尼的目标定位非常清晰。"[1]《小美人鱼》引发了迪士尼出品的一系列创纪录大片——《美女与野兽》(*Beauty and the Beast*, 1991)、《阿拉丁》(*Aladdin*, 1992) 和《狮子王》(*The Lion King*, 1994)。《狮子王》是一出以小狮子辛巴（Simba）为主人公的音乐剧，它必须经历种种磨炼才能在它的领地称王。该片是1994年的票房冠军，售出了价值10亿美元以上的授权产品；它的原声带也是包括迪士尼自1964年《欢乐满人间》(*Mary Poppins*) 之后首次登顶榜首的原声音乐。但是顶尖动画片的制作成本也在逐步上升，《狮子王》之后，迪士尼将原有的两千多名动画工作人员裁掉了一半。

此时，迪士尼为了保护其江湖地位，1991年与皮克斯公司组成联合企业，资助并发行三部皮克斯出品的电脑动画长片。1986年，皮克斯公司由苹果（Apple）公司的史蒂夫·乔布斯（Steve Jobs）创立，1995年成为上市公司，总部设在加州的爱莫利维尔市（Emeryville），与旧金山隔海相对。《玩具总动员》(*Toy Story*, 1995) 是其出品的第一部长片，证明了电脑动画是一种商业性与艺术性兼具的力量。人们惊叹于角色们具有与赛璐珞动画手绘角色同样的面部灵活性，同时影片也凭借其高潮迭起、引人入胜的故事博得喝彩，讲述了名叫伍迪的牛仔玩偶与拥有酷炫装备库的银河系超级英雄巴斯光年的纠葛［两个主人公分别由汤姆·汉克斯（Tom Hanks）和蒂姆·艾伦配音］。"朴素与精致的巧妙混合……凭核心主题绕过了所有年龄壁垒"[2]，《综艺》杂志如是评论。皮克斯的另外两部影片分别是《虫

[1] Maslin, Janet, "Target: Boomers and Their Babies", *New York Times*, 24 November 1991.

[2] Klady, Leonard, "Toy Story", *Variety*, 20–26 November 1995.

虫特工队》（*A Bug's Life*, 1998）和《玩具总动员2》（*Toy Story 2*, 1999）。

1997年，皮克斯公司就其与迪士尼的合作重新进行了谈判，在推出了《怪兽电力公司》（*Monsters Inc.*, 2001）和《海底总动员》（*Finding Nemo*, 2003）之后，2006年，皮克斯被迪士尼以74亿美元的价格收购。其时，皮克斯的影片已经在全世界收获了32亿美元，赢得了19项奥斯卡奖，售出了超过1.5亿张DVD。合并之后，皮克斯又推出了《赛车总动员》（*Cars*, 2006）、《美食总动员》（*Ratatouille*, 2007）、《机器人总动员》（*WALL-E*, 2008）、《飞屋环游记》（*Up*, 2009）、《玩具总动员3》（*Toy Story 3*, 2010）和《赛车总动员2》（2009）。《玩具总动员3》是皮克斯公司连续出品的第11部大片，并成为史上总收入最高的动画电影。《综艺》杂志评价："（它）取得了10亿美元票房，外加家庭影音收入6.5亿美元，图书收入2.5亿美元，电子游戏收入2.02亿美元，以及其他衍生商品收入73亿，并且通过开发主题公园和邮轮巡演，成就了100亿美元的资产。"[1]

皮克斯为电脑生成的动画长片树立了标杆，但它无法独霸这个领域。1998年梦工厂SKG公司（Dream Works SKG）推出了《小蚁雄兵》（*Antz*, 1998），是继《玩具总动员》之后第二部电脑动画长片。梦工厂SKG公司于1994年由史蒂文·斯皮尔伯格、杰弗瑞·卡岑伯格（Jeffrey Katzenberg）和大卫·格芬（David Geffen）合作创立。2000年，公司组建了梦工厂动画公司（Dream Works Animation），由卡岑伯格领导。卡岑伯格曾经是迪士尼电影部门的掌门人，是到《狮子王》为止的一系列迪士尼动画大片的幕后主使。卡岑伯格从《怪物史莱克》入手，该片改编

[1] Graser, Marc, "Disney Riding Franchise Plan", *Variety*, 18 February 2011.

皮克斯公司出品的《玩具总动员》

自威廉·斯泰克（William Steig）的畅销童话书，荣获奥斯卡奖第一个最佳动画长片奖，并且衍生出一系列特许权影片。

在以赛璐珞动画起步失败之后，二十世纪福克斯公司把宝押在电脑成像技术（Computer Generated Imagery，简称CGI）上。它于1998年收购了位于纽约州白原市（White Plains）的蓝天工作室（Blue Sky Studio）。蓝天工作室由克里斯·韦奇（Chris Wedge）领导，韦奇曾以他的动画短片《棕兔夫人》（Bunny）获得1998年奥斯卡最佳动画短片奖。蓝天工作室的第一部电脑动画长片《冰川时代》（Ice Age, 2002）意外地成为家庭电影黑马，在全球收获了3.8亿美元，卖出了超过2700万张DVD。《综艺》声称韦奇和他的合作者们"为电脑生成的拟人化提供了新标杆，关键细节生动的精确度着实令人惊叹，无论是看上去有三维立体效果的动

物在细节丰富的风景中走动，还是猛犸象和剑齿虎的毛发被风拂过的动态"[1]。蓝天工作室的第二部动画长片《机器人历险记》（*Robots*, 2005）是部失望之作，但是《冰川时代》的续集《冰川时代：融冰之灾》（*Ice Age: The Meltdown*, 2006）和改编自苏斯博士（Dr. Seuss）经典儿童读物的《霍顿奇遇记》（*Horton Hears a Who!*, 2008）都大获成功。《综艺》评价说："赌注赢得了巨大成功，福克斯成为继梦工厂和独立公司皮克斯之后，第三家创造出成功的 CGI 特许权电影的公司。"[2]

3D 影片

2005 年，随着迪士尼公司《四眼天鸡》（*Chicken Little*）的上映，3D 效果的新奇感使得电脑动画家庭影片更富有吸引力了。3D 影片成为制片潮流的要素之一，片厂首次推出全电脑生成的动画电影。此前，3D 影片只能在安装了特殊设备的 IMAX 影院看到，并且要求观众佩戴高科技眼镜。迪士尼的《四眼天鸡》发行了两个版本，3D 版本供给 85 家有特殊设备的影院，2D 版本供普通影院放映。迪士尼携手卢卡斯影业（Lucasfilm）旗下工业光魔公司（Industrial Light & Magic）完成影片的数字渲染，并使用杜比音响（Dolby）和真实三维（Real D）技术完善 3D 数字放映系统，新的放映设备可以安装在被选中的影院里。《四眼天鸡》的 3D 版本表现好于普通放映三倍。

3D 影片的广泛普及要等到整个行业的数字放映技术标准确定之后，

[1] Leydon, Joe, *Variety*, 15 March 2002.

[2] Fritz, Ben, "Fox Toons Soar with Blue Sky", *Variety*, 5–11 May 2008.

还需要想出更换设备的筹资方法。转折点出现在2009年，当时全世界配备了数字放映设备的银幕数量达到了1.6万块，其中有3500块银幕安装了3D放映设备。2009年的3D大片有索尼影业的《天降美食》(Cloudy with a Chance of Meatballs)、梦工厂动画公司的《怪兽大战外星人》(Monsters vs Aliens)和《冰川时代3》(Ice Age: Dawn of the Dinosaurs)，以及福克斯出品、詹姆斯·卡梅隆(James Cameron)执导的《阿凡达》(Avatar)。《阿凡达》作为纪录创造者，结合了沉浸式3D影像和精妙的动作捕捉技术，影片制作与推广耗资4.6亿美元，2009年12月在3450家影院上映，其中约有两千家是3D放映场地。开画首周周末，3D场地平均每家赚得2.7万美元，而2D影院每家获得约1.6万美元。《阿凡达》在全球共获得37亿美元的总收入，荣登史上票房头名宝座。

3D影片在2010年跨越了一大步，多次强占媒体头条，内容多是关于赞成或反对该项技术的。那一年，25部电影发行了3D版本，比2009年的20部又有所上升。其中一些是由2D转换成的"简易3D"(3-D Lite)电影，如福克斯的《诸神之战》(Clash of the Titans)和迪士尼的《爱丽丝梦游仙境》(Alice in Wonderland)。排行榜前列的3D影片包括迪士尼出品的《玩具总动员3》和《爱丽丝梦游仙境》，梦工厂动画公司的《怪物史莱克4》(Shrek Forever After)和《驯龙记》(How to Train Your Dragon)，以及环球影业出品的《神偷奶爸》(Despicable Me)。《神偷奶爸》是环球影业初入数字动画市场的投石之作，由克里斯·麦雷丹德瑞(Chris Meledandri)担任制片。2007年，环球影业从福克斯公司挖来麦雷丹德瑞，希望靠他组建一个新的低成本动画制作分部，名为照明娱乐公司(Illumination Entertainment)。《神偷奶爸》仅花费了6900万美元，却在全

球狂赚了 5.44 亿美元。

A. O. 斯科特（A. O. Scott）这样评价此类影片的成功："为一种新的普遍认知打下了基础，直到 3D 影片第一次遭遇重大失利才有所动摇。"[1] 这次失利发生在 2011 年 3 月，迪士尼的《火星救母记》（*Mars Needs Moms*）上映，影片是"关于一个 9 岁的男孩，他的母亲被火星人绑架"的故事。该片由迪士尼旗下新成立的数位影像（Image Movers Digital）分部制作。这个分部由制片、导演、编剧三栖电影人罗伯特·泽米基斯（Robert Zemeckis）领导，使用的是泽米基斯的动作捕捉动画技术。迪士尼在这部影片上投入了 1.75 亿美元，但全球总收入还不到 4000 万美元，使之成为"电影史上最惨重的票房滑铁卢之一"[2]，布鲁克斯·巴恩斯（Brooks Barnes）如是评论道。评论家和观众一直排斥这部影片，部分问题在于泽米基斯的动作捕捉影像风格使得面部表情看起来很不自然，另外的原因还有高昂的 3D 影片附加票价，让消费者望而却步。

这次票房灾难并没有终结家庭影片或 3D 影片潮流。环球旗下照明娱乐公司的《拯救小兔》（*Hop*, 2011）紧随《火星救母记》上映，这部真人与卡通结合的影片耗资 6300 万美元制作，上映时正逢复活节，表现远超预期。观众们乐于为高品质的享受支付额外费用。派拉蒙公司销售总监罗伯·摩尔（Rob Moore）确认说："整个 3D 冒险归根结底仍要回到品质这一老问题上，观众们会为拍得好的 3D 影片买单。"[3] 这一断语被 2011 年上映的三部暑期大片所印证：分别是派拉蒙的《变形金刚 3》、迪士尼

[1] Scott, A. O., "Adding a Dimension to the Frenzy", *New York Times*, 9 May 2010.

[2] Barnes, Brooks, "Many Culprits in Fall of a Family Film", *New York Times*, 14 March 2011.

[3] Bart, Peter, "Can H'w'd Nurture its 3D Skill Set?", *Variety*, 13–19 June 2011.

的《加勒比海盗：惊涛怪浪》(*Pirates of the Caribbean: On Stranger Tides*) 和华纳的《哈利·波特与死亡圣器（下）》，上述每部影片的全球总收入都超过 10 亿美元，且三部都以 3D 形式发行。

合理化制片

互联网经济泡沫的破灭、下滑的 DVD 销量和经济萧条，伴随着好莱坞"支柱"电影策略，摆在片厂面前的是一个买方市场。减少制作项目和重磅大片的高风险投资反映了电影制作的谨慎路线，这意味着各层次人才就业机会的减少。为了占据生意场上的优势，片厂将风险较大、中等成本的影片扔给外来投资者，在与项目参与者谈判时提出更加严苛的条款，以此降低风险。

自主生产

片厂的年度生产计划由自身制作的影片和与外部制片方合作的影片构成。自主生产（Inhouse Productions）的影片由片厂承担全部费用，由隶属于片厂的制片人开发，或由签署了代理协议的独立制片人开发。片厂用内部筹措的资金投资其影片，或使用在银行、保险公司或福利基金处的信用额度——这种举措被称为"资产负债表"借款。信用额度使片厂能够筹得所需资金，为了保证回报，借款机构会留意片厂本身的资产和收益流量，而不去关注单部影片或一系列影片的个别表现。

总务协议

当好莱坞制片方式从大片厂体系转型为单位生产，自20世纪50年代开始，总务协议（Housekeeping Deals）成为标准运作模式。为了保证高质量作品的持续供应，片厂与顶尖的制片人、导演和演员达成投资/发行协议，把他们组合成个体制片单位。通过这种方式，片厂负担办公运行和人员的日常管理开销，提供灵活的资金用于购买设备，付给制片人一笔相当于预付款的费用，换取任何正在开发的项目的优先权。一旦片厂对某个项目开了绿灯，它将资助该项目并分摊利润来换取国际发行权。一桩典型的总务协议每年花费片厂100多万美元，仅用于日常管理。史蒂文·斯皮尔伯格、杰瑞·布鲁克海默（Jerry Bruckheimer）、斯科特·鲁丁（Scott Rudin）和布莱恩·格雷泽（Brian Grazer）是这种关系较持久的例子。斯皮尔伯格与环球公司断断续续的合作始于20世纪80年代，那时他的制片公司安培林娱乐推出了一系列大片，包括斯皮尔伯格的《外星人E.T.》（*E. T.: The Extra-Terrestrial*, 1982）和《侏罗纪公园》（*Jurassic Park*, 1993），以及罗伯特·泽米基斯的《回到未来》（*Back to the Future*, 1985）。杰瑞·布鲁克海默与迪士尼的合作开始于20世纪90年代，成果有《加勒比海盗》系列特许权电影。鲁丁与派拉蒙公司的合作持续了十年之久，出品了一系列小格局的个人化影片，如艾伯特·布鲁克斯（Albert Brooks）的《天才老妈》（*Mother*, 1996）、杰瑞·扎克斯（Jerry Zaks）的《马文的房间》（*Marvin's Room*, 1996）、彼得·威尔（Peter Weir）的《楚门的世界》（*The Truman Show*, 1998）、艾伦·帕克（Alan Parker）的《天使的孩子》（*Angela's Ashes*, 1999），以及史蒂芬·戴德利的《时时刻刻》（*The Hours*, 2002）。布莱恩·格雷泽与其合作伙伴朗·霍华德（Ron Howard）

于 1987 年创立了想象娱乐公司（Imaginae Entertainment），一直以来为环球公司输送成功大片，其中包括朗·霍华德的《阿波罗 13 号》（*Apollo 13*, 1995）和《达·芬奇密码》（*The Da Vinci Code*, 2006）。

至今片厂仍然与经验老到的电影人签订协议，但不再扶持中游水准的人才。近年来，因为片厂被迫削减财务余钱，总务协议的数量和规模急剧缩水。《综艺》报道引用一位片厂老板的话："我们都承受着来自母公司的巨大压力，要求我们完成规定业绩，如果你能通过放弃整个协议从预算中削减 500 万美元，最容易减去的就是这个部分。"[1] 在新千年以来众多影响到制片流程的措施中，此类削减只是其中之一。

经纪人

经纪人的角色相当于演艺事业的中间人，他们代表着这个行业的人才（演员、导演、制片人和其他艺术人才），他们的工作是把他们客户的服务推销给需要人才的买家——形形色色的影视制片人、出版商和娱乐推广者。最初，经纪人仅考虑为其客户争取最大利益可能的合约条款，渐渐地，经纪人发展为能够塑造客户职业生涯的活跃角色。这块生意场在 1975 年发生了变化，迈克尔·奥维茨（Michael Ovitz）、罗恩·梅耶（Ron Meyer）、比尔·哈勃（Bill Haber）、迈克尔·罗森菲尔德（Michael Rosenfeld）和罗兰德·伯金斯（Rowland Perkins）离开声誉卓著的威廉·莫里斯经纪公司（William Morris Agency），另起炉灶创办了创新艺人经纪公司（Creative Artists Agency，简称 CAA）。创新艺人经纪公司把顶尖的导演、

[1] Fleming, Michael and Garett, Dianne, "Deal Or No Deal", *Variety*, 11–17 August 2008.

演员网罗到旗下，承诺确保客户的贡献能够获得最高可能的酬劳，并且的确做到了这一点。创新艺人经纪公司还野心勃勃地接手了许多原本由片厂承担的传统职能，寻找人才，并把明星、导演和编剧组合打包推荐给片厂，对方必须全盘接受，否则就无法与其中的任一成员合作。在公司花名册上有了汤姆·汉克斯、汤姆·克鲁斯（Tom Cruise）、罗伯特·德尼罗（Robert De Niro）、黛米·摩尔（Demi Moore）、马丁·斯科塞斯（Martin Scorsese）、罗伯特·泽米基斯和西德尼·波拉克（Sydney Pollack）这些响当当的名字，创新艺人经纪公司足以在谈判薪酬待遇时号令天下。

如今，创新艺人经纪公司和威廉·莫里斯奋进娱乐公司（William Morris Endeavor Entertainment）是经纪行业内最大的两家企业，在比弗利山、纽约和很多欧洲城市拥有办事处。它们代理多种多样的知名人才，也包括奥运会体育明星和前美国总统。其他重要的经纪公司还有国际创造管理公司（International Creative Management）和联合艺人经纪公司（United Talent Agency）。小型独立经纪公司比比皆是，主要专注于代理单一类型的客户，如编剧或演员，它们也更倾向于招募经验欠缺的新人。威廉·莫里斯奋进娱乐公司成立于2009年，业内最大的两家经纪公司威廉·莫里斯公司和奋进公司协议合并。威廉·莫里斯公司创办于1898年，奋进公司则是由四位来自国际创造管理公司的经纪人在1995年创建的，合体后的公司由阿里埃尔·伊曼纽尔（(Ariel Emanuel）领导，此人是拉姆·伊曼纽尔（Rahm Emanuel）的弟弟，后者在2009年至2010年间担任奥巴马治下的白宫幕僚长。

在新千年，经纪人与片厂之间的势力平衡发生了转变。时代华纳、迪士尼和索尼等大公司通过减少工作岗位、缩减制片规模，关闭分支部

门来节约开支,更没有耐心与经纪人抠字眼儿讨价还价。如《每日综艺》的彼得·巴特所观察到的那样:"娱乐产业面对着比以往任何时候都更严峻的买方市场。"[1] 尽管创新艺人经纪公司这样的企业仍然很有影响力,它们的势力自20世纪90年代以来就已经被削弱了。

开发炼狱

对于盈亏底线的新关注也影响了片厂开发流程。以往,已经成名的编剧出售其剧本或完成委托任务,他们可以就包括第一稿、两版修改稿和最后润色在内的交易进行谈判,此过程中的每一个阶段他们都能得到预先谈好的报酬。片厂不吝投入,同时开发多个项目,支付所有的基础性工作。编剧写一个电影剧本能得到100万美元,一个最终流产的剧本前期也要耗资500万美元。由于高管们要求反复重写,无止境的项目打磨过程被称为"开发炼狱"。这是一个很浪费的过程,因为处于开发中的项目最终只有十分之一的通过率。如今,片厂对于花销更有选择性。"最大的转变就是现在资源向既有的特许权电影大量倾斜,"《综艺》报道说,"过去片厂抢先买下剧本,不考虑如何营销,只是将其推向市场的日子一去不复返了。简述故事(Pitch)的方式也过时了,缺乏才华的剧本被无情冷落,单阶段编剧协议盛行,以此节约成本。"[2] 单阶段协议即付给编剧第一稿报酬,余下数额不定的费用支付额外的工作,"在制片交易缩水、流通管道中影片数量减少的情况下,编剧们声称坚持凭重写获得酬

[1] Bart, Peter, "After the Honeymoon's Over", *Daily Variety*, 8 February 2010.

[2] Graser, Marc, "Creatives Finding Fewer Riches in Pitches", *Variety*, 1 May 2010.

劳变得更困难了——尽管剧本最终需要十几篇草稿垫底，他们忧心于：得不到下一桩委托任务"[1]。

明星片酬

整个 20 世纪 90 年代，经纪人在先期总票房（first dollar gross）协议谈判上取得了成功，即顶尖的制片人、明星、导演和电影编剧能够得到预付款和点数分红——从第一张影票售出算起，能够获得所参与影片票房总收入的一定百分比。顶尖的明星通常能够从此类协议中赚到 3000 万美元甚至更多。次要的艺人通常接受的是相形见绌的"净利润"（net profit）协议，他们会得到一笔预付款，直到影片收支相抵之后才能得到利润分成。但是极少有影片能够达到片厂规定的收支平衡标准，片厂会把大量成本算给日常管理费用和其他制作预算。[2] 由于片厂核算使大部分影片看起来无利可图，可想而知制作方都更希望获得先期总票房协议待遇。

好莱坞老板们默许片酬上涨的趋势，因为长期以来的观念都是明星能够为高预算影片提供保障。《纽约时报》就此评论道："电影产业仍然把超级明星的能量看得无比重要，基于这样一个事实：通常情况下，大明星领衔的影片在票房表现上比那些没有明星的影片更出色。"一个重要的原因是群星闪耀的影片载体更便于营销。阿瑟·S. 德瓦尼（Arthur S. De Vany）评价说："明星有助于影片开画之初的表现，能够在关于影片

[1] McNary, Dave, "Screenwriters Dancing the One-step", *Variety*, 24 April 2010.

[2] 参见 Cieply, Michael, "Filmmakers Tread Softly on Early Release to Cable", *New York Times*, 17 May 2010。

开发和授权协议。最后，它们还获得了来自新西兰政府的 1000 万美元 / 部的税收奖励，电影将在那里拍摄。经过这番运作，新线仍为其余不到 20% 的单片制作成本而忧心忡忡。

《指环王》系列电影——《护戒使者》《双塔奇兵》（*The Two Towers*, 2002）、《国王归来》（*The Return of the King*, 2003）——连续几年在圣诞节前一周的周三开画，无论在哪里都成为必看的现象级影片。新线公司新媒体及整合营销部门的副总管戈登·派迪森（Gordon Paddison）利用美国在线－时代华纳的所有平台推广该系列电影，但他的制胜招数毫无疑问当属以粉丝为基础的网络广告战，下一章将详细分析。

为了完成年度计划并降低自身风险，华纳兄弟公司依靠威秀影业、传奇影业、艾肯娱乐公司作为合作者。威秀影业和传奇影业在华纳的伯班克片厂（Burbank Studio）安营扎寨，被视为全方位合作伙伴，"参与制作流程中所有环节的工作，包括制订预算、选角、审查、营销以及商品开发"[1]。它们各家筹集占电影制作预算一半的资金，换取电影所有收入来源利润的半数。华纳则掌控海外发行部分。

威秀影业是这个团体中最多产的，它是澳大利亚最大的媒体公司威秀有限公司（Village Roadshow Ltd.）旗下的子公司。威秀有限公司的业务遍及电影院线、广播、电视台和主题公园，其与华纳公司的合作开始于 1996 年，当时威秀提供了一笔 2.5 亿美元的信用贷款，用于在五年多的时间里与华纳共同制作 20 部影片。随后威秀又追加了投资，最终将合作计划延长到 2015 年。至今，威秀影业与华纳公司合作出品了 60 多部影片，

[1] McClintock, Pamela, "Specialty Biz: What Just Happened", *Variety*, 1 May 2009.

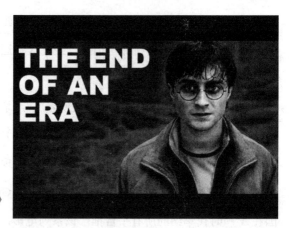

《哈利·波特与死亡圣器（下）》
标志着一个时代的终结

系列通过出售消费产品、电子游戏和 DVD 获得了数十亿美元。该特许权电影使罗琳一举成为亿万富翁。

《指环王》特许权电影基于 J. R. R. 托尔金（J. R. R. Tolkien）的经典文学作品，由新线电影公司制作，新线是时代华纳的子公司，由罗伯特·沙耶（Robert Shaye）和迈克尔·林恩（Michael Lynne）领导。1998 年，新西兰导演彼得·杰克逊推介《指环王》项目四处碰壁之后，携该项目来到新线。新线公司决定把这个项目做成三部曲，但是 2.7 亿美元的项目预算远远超过新线的能力范围，新线遂计划在 18 个月内同时拍摄三部曲以创造规模效益。即便如此，也仍然充满风险，彼得·杰克逊此前没有过执导高预算项目的经验，如果他试水失败，新线将空留两部没有价值的续集电影。

为了防止负面后果，新线将三部曲的海外发行权分别出售，每部影片的价格大约为 5500 万美元，此外每部影片能够带来 1100 万美元的商品

司买下了这个片厂，斥资1亿英镑在170英亩的土地上打造了永久的哈利·波特展馆，此举也是为了利用英国税收抵免的利好在英国拍摄好莱坞电影。

该系列电影的第一部《哈利·波特与魔法石》在美国在线－时代华纳高调宣布合并之际上映，正好利用新合并媒体集团的交叉推广机遇。该片由华纳兄弟公司出品，在华纳音乐集团下属品牌大西洋唱片录制了原声大碟；影片登上了《娱乐周刊》(*Entertainment Weekly*)的封面，《时代》上刊出了前瞻点评，上述两家杂志都是时代集团旗下的品牌；并且，从一开始，美国在线就在互联网上"通过游戏、比赛、试映和预先订票"等多种方式推广这部影片。正如公司的新晋CEO理查德·帕森斯(Richard Parsons)所说，《哈利·波特》"是资产双向促进协同的绝佳案例。（我们）利用不同平台推广电影，而电影反过来又促进了平台业务"[1]。《哈利·波特与魔法石》上映第一天就创纪录地收获了3100万美元，另一项纪录是在全美3672家影院的8200块银幕上开画。该片随后成为2001年总收入最高的影片。

《哈利·波特》特许权电影保持了非凡的强势地位，在每年华纳发布的新片阵容中都稳坐头把交椅。《哈利·波特与死亡圣器（下）》是该系列的收官之作，2011年夏季以2D和3D版本同时上映，在全世界各地打破了票房纪录。最终，该特许权电影总收入超过75亿美元，其中最大份额来自海外。根据通货膨胀情况换算后，《哈利·波特》系列电影收入仅次于《星球大战》系列，就像《星球大战》特许权电影一样，《哈利·波特》

[1] "Harry Potter and the Synergy Test", *Economist*, 10 November 2001.

影改编权。

《经济学人》指出，《哈利·波特》先行开辟了一条崭新的高投资电影制作道路。不同于《蝙蝠侠》系列电影对杰克·尼科尔森（Jack Nicholson）、迈克尔·基顿等明星的依赖，《哈利·波特》特许权电影是另一种"完全不同的产品"。首先，让不知名的儿童演员领衔主演——丹尼尔·雷德克里夫（Daniel Radcliffe）、鲁伯特·格林特（Rupert Grint）、艾玛·沃特森（Emma Watson）——三个小演员的演出贯穿整个系列，与老戏骨玛吉·史密斯（Maggie Smith）、迈克尔·甘本（Michael Gambon）同台，长大成人的过程中也没有丑闻事件。该特许权电影与素有抱负的英国电影制片人大卫·海曼（David Heyman）合作制片，正是他劝说罗琳将电影的特许权出售给华纳公司。影片由海曼的盛日影业（Heyday Films）在伦敦北部的利维斯登（Leavesden）片厂拍摄，那里曾是劳斯莱斯（Rolls-Royce）的旧工厂。一旦开始拍摄，该系列电影在十年中为800名人员提供了工作岗位。盛日影业监制了该系列所有影片，保持了异乎寻常的稳定性。以《小鬼当家》成名的克里斯·哥伦布（Chris Columbus）执导了系列电影的头两部。之后，该特许权电影"交给了多参与独立影视制作的非美国导演"——阿方索·卡隆（Alfonso Cuarón）、迈克·内威尔（Mike Newell）、大卫·叶茨（David Yates）。该系列所有剧本除了一部之外，都出自史蒂夫·科洛弗斯（Steve Kloves）之手，而顶级的美工师们参与了全系列的创作。《经济学人》杂志评论说："这好像是把作者传统与战前好莱坞普遍实行的电影工业流程融为一体。"[1] 2010年，华纳公

[1] "The Harry Potter Economy", *Economist*, 19 December 2009.

显然梅耶和霍恩"意图打造一座特许权电影工厂",《纽约时报》如此报道:"他们不仅想要推出在鲍勃·戴利(Bob Daly)和特里·塞梅尔(Terry Semel)[1]时代名声大噪的那类特许权电影",还要:

> 计划制作更大规模、更频繁推出的特许权电影,并通过电视续集、搭售产品、电影原声、推广网站等多种手段延长创意的保质期,榨取更多利润。当下还没有哪个公司如此野心勃勃地热衷于特许权电影战略。在这种战略下,电影不再仅是电影而是品牌。[2]

《哈利·波特》特许权电影基于 J. K. 罗琳(J. K. Rowling)的七卷本小说,罗琳是一位英国爱丁堡的单身母亲,在领救济金的日子里开始了她的写作生涯。华纳公司的《哈利·波特》特许权电影横跨了整整一个年代,包括八部影片——片厂决定把最后一部分拆为两部上映。罗琳的第一本小说手稿《哈利·波特与魔法石》曾经被无数出版商拒之门外,原因是认为该小说作为儿童读物太过黑暗。最终,伦敦的布鲁姆斯伯里出版公司(Bloomsbury Publishing)同意出版此书,并支付给罗琳一笔 2500 英镑的预付款。1997 年,第一本《哈利·波特》在英国出版,马上引起轰动。华纳兄弟公司于 1999 年以 100 万英镑的价格买下前四部小说的电

[1] 特里·塞梅尔曾任华纳公司首席执行官,与搭档鲍勃·戴利合作推出了 20 世纪 90 年代的《蝙蝠侠》、世纪之交的《黑客帝国》(*The Matrix*)等系列影片。后曾任雅虎公司首席执行官。——译者注

[2] Holson, Laura M. and Lyman, Rick, "In Warner Brothers' Strategy, A Movie Is Now a Product Line", *New York Times*, 11 February 2002.

另谋出路。虽然经历了大反转，相对论传媒仍然勉强生存了下来。

片厂概况

以下内容将介绍负责片厂运营的管理层情况，以及那些在幕后发挥作用的制片方针。

华纳兄弟公司

华纳兄弟公司作为好莱坞最大的片厂，以管理层稳定而著称。巴里·M. 梅耶（Barry M. Meyer）和艾伦·F. 霍恩（Alan F. Horn）分任主席和总裁，在 1999 年到 2011 年之间掌管片厂。梅耶是层层攀升到这个位置的，他之前曾掌管华纳公司的法务部门和电视制作、发行业务。霍恩是外来户，1996 年加入片厂，当时他参与创建的独立制片公司城堡石娱乐刚成为华纳的子公司。城堡石娱乐公司曾经推出一些成功之作，如《当哈利遇到莎莉》（*When Harry Met Sall*, 1989）、《危情十日》（*Misery*, 1990）、《城市乡巴佬》（*City Slickers*, 1991）、《义海雄风》（*A few Good Men*, 1992）、《火线狙击》（*In the Line of Fire*, 1993）等，以及全国广播公司热门电视剧《宋飞正传》（*Seinfeld*, 1990—1998）。

华纳公司于 2001 年 11 月 6 日上映了《哈利·波特》系列电影的第一部《哈利·波特与魔法石》（*Harry Potter and the Philosopher's Stone*）。一个月后，又推出了《指环王》特许权电影的第一部《指环王1：魔戒再现》（*The Lord of the Rings: The Fellowship of the Ring*）。得到评论和票房结果反馈之后，

2002年开始,对冲基金成为电影融资的要素之一,也使一种新的融资手段盛行起来——批量资助(slates)。众所周知,大部分影片是赔钱的,也许十部中能有两部叫座,这种资助意味着同时投资一批十几部以上的影片,假定合计起来,这些影片全部上映后总归会有盈利。对冲基金正好在DVD销量下滑时大量涌入,在能够得到州补贴和海外市场增长的情况下,电影业的前景看起来还是不错的,这是此类投资背后的小算盘。

按照批量协议,对冲基金为片厂计算出的待制作项目预算提供一半资金,影片上映之后,片厂扣除适量的发行费用、印刷宣传和广告花销(P&A)以及按总收入分成的参与者薪酬,余下的则用于支付制作成本。在以上所有开销之后,如果还有利润节余,会分30%至50%给外来投资者。华尔街对于这类协议有两方面不满:(1)在被发行费和其他开销层层盘剥之后,投资者只排在利润流下游的第三、第四位;(2)片厂总是把"支柱"电影和续集电影排除在批量投资的影片之外。而投资者别无选择,只能接受片厂的条款,因为他们知道如果错过一桩交易,另一群投资者就会半路杀出来。

瑞恩·卡瓦诺的相对论传媒公司是这一投资策略的先行者。在埃利奥特对冲基金(Elliott Management)的支持下,自2004年开始,相对论传媒公司以批量投资的形式提供了超过10亿美元的资金给索尼影业和环球公司。到2010年为止,相对论传媒已经投资、联合制作或独立制作了200部以上的故事长片。然而2008年次贷危机引发的金融危机重创了批量协议的市场。几家把华尔街引入电影产业的大银行和对冲基金公布了数十亿的损失,解雇了数百名员工。此后它们纷纷寻找资金的安全港,

德·瓦格纳，两人是 Broadcast.com 网站的创始人。

托马斯·图尔与华纳兄弟的联合已经提到过，弗莱德·史密斯是另一个相关的案例。1997 年，史密斯决定在一桩风险制作项目上下注，这个项目是两个普林斯顿大学经济学毕业生布罗德里克·约翰逊（Broderick Johnson）和安德鲁·A. 科索夫（Andrew A. Kosove）推荐给他的。他们成立了一个名叫艾肯娱乐（Alcon Entertainment）的公司，名字来源于希腊神话中的神箭手。艾肯娱乐公司计划开发并全额投资其影片，并且协商由一家大公司负责发行，全额投资公司能得到低廉的发行费用，并且在国内市场收回投资。艾肯娱乐将在国际市场上获得利润，这部分它打算独力运作。艾肯娱乐的第一部影片失败了，但第二部《我的小狗斯齐普》（*My Dog Skip*, 2000）——一部低预算家庭影片意外大热，使该公司获得了华纳兄弟公司为期五年的发行协议。为了减少日常开销，约翰逊和科索夫在洛杉矶朴素的办公地点工作；他们选择剧本已完成并且有时附带了制作者的项目，以此来控制开发成本；为了规避风险，他们致力于成本在 1500 万至 5000 万美元范围内的中等规模影片。用科索夫的话说，艾肯娱乐双管齐下取得了成功，这些影片包括《白夜追凶》（*Insomnia*, 2002）、《赛场大反攻》（*Racing Stripes*, 2005）、《牛仔裤的夏天》（*The Sisterhood of the Traveling Pants*, 2005）、《异教徒》（*The Wicker Man*, 2006）、《勇闯 16 街区》（*16 Blocks*, 2006）和《附注：我爱你》（*PS I Love You*, 2007）。2009 年，艾肯娱乐终于收获了它的第一部热卖大片——约翰·李·汉考克（John Lee Hancock）的《弱点》，由桑德拉·布洛克主演，制作费用大约 2900 万美元左右，该片国内票房收入达到 2.56 亿美元，还帮布洛克女士赢得了一座奥斯卡最佳女主角奖。

和新丽晶制片公司（New Regency Productions）这类企业自己筹措资金，能够筹到50%以上的制作预算。与这些公司合作，主流片厂保留其全球发行权，但会收取比较低的发行服务费。以新丽晶公司为例，该公司1991年由阿诺恩·米尔坎（Arnon Milchan）创建，米尔坎是一位多产的独立制片人和实业家。1997年，米尔坎与福克斯公司达成了制片/融资协议，米尔坎提供来自私人投资的3亿美元资金，福克斯提供2亿美元换取米尔坎公司20%的股份以及国际发行权。1998年到2011年之间，新丽晶公司以联合出资或全额出资的方式为片厂制作了55部影片，获得了超过53亿美元的票房收入。这一批影片中包括几部票房黑马，如《史密斯夫妇》（*Mr and Mrs Smith*, 2005）、《马利和我》（*Marley & Me*, 2008）、《鼠来宝》（2007），但绝大部分影片都被《综艺》形容为"注重实际利益的产物，以低标准衡量要比从高标准衡量好得多"[1]。2011年，福克斯公司宣布了双方将再续约九年。

在新千年，一股来自私人投资者和对冲基金经理的资金涌入好莱坞，这些投资者认为他们能够在这片游戏场上玩转好莱坞。主流片厂很欢迎他们。只有少数人在20世纪90年代晚期的技术大潮中掘到了金，并且赶在市场崩溃之前抽身而退，其中有探索通讯公司（Quest Communication）的创始人菲利普·F. 安舒茨（Philip F. Anschutz）、联邦快递（FedEX）的创始人弗莱德·史密斯（Fred Smith）、易趣网（eBay）的联合创始人杰夫·斯科尔（Jeff Skoll）、媒体投资公司Convex集团（Convex Group）的前总裁兼风险投资家托马斯·图尔，还有马克·库班和托

[1] Swanson, Tim, "Regency's Risky Biz", *Variety*, 9 November 2001.

利的汇率、较低的工资和政府的减税政策能够让美国影视制作人通过在当地制作降低25%以上的制作成本。到了2001年，温哥华、多伦多和蒙特利尔已经成为主要的电影制作中心，而好莱坞在此过程中缩减了数千工作岗位。新西兰也在政府设立补贴方案之后成为电影制作重镇，诞生了彼得·杰克逊（Peter Jackson）的《指环王》特许权系列电影。

为了让电影制作重归国内并生成工作岗位、经济活动和税收，路易斯安那州、新墨西哥州、伊利诺伊州、纽约州、佛罗里达州、得克萨斯州、密歇根州和其他一些州制订了自己的税收激励计划。年景好的时候，电影补贴有所增加，但遇到2008年经济大衰退，各州开始质疑此类税收激励政策的价值和效果。尽管如此，大片厂在洛杉矶拍摄的影片从1996年的71部直降到2008年的21部，使当地很多电影从业者和技术人员陷入失业危机。

随着家庭影音和收费电视（这些渠道被认为能使电影稳赚不赔）的发展，第二个选项出现了——外部投资（outside investment）。以迪士尼为例，20世纪90年代迪士尼与一些日本银行和投资者建立了伙伴关系，筹集到6亿美元的资金，足够用于一整年的电影生产。整个90年代，德国避税政策为好莱坞制片人提供了稳定的资金源流，直到2005年安吉拉·默克尔（Angela Merkel）的联合政府封堵了这个漏洞才中止。2007年，华纳兄弟公司与阿拉伯联合酋长国政府机构阿布扎比媒体公司（Abu Dhabi Media）达成了价值10亿美元的协议，将共同建设一座主题公园、制作电影和电子游戏。

更多情况下，主流片厂会与长袖善舞的独立制作人合作分担压力。湖岸娱乐（Lakeshore Entertainment）、威秀影业（Village Roadshow Pictures）

以往能赚 1500 万美元的明星现在只能赚 1000 万美元，以前能赚 1000 万美元的电影制作人如今只赚 600 万美元，过去签署二阶段协议的编剧，曾经享有一系列修改稿的报酬保障，现在只有一稿的报酬。"[1] 势力天平显然在向主流片厂倾斜，片厂用"现金收支零点"（cash-break zero，简称 CB zero）协议取代了先期总票房协议。简单来说，"现金收支零点"协议就是付给明星或电影制作者一笔数额较以往减少的预付款，作为补偿，在片厂赚回其现金投资（制作和营销成本）之后，明星或制作者能够得到利润分成。如果一部影片失败，所有参与者都会收入减少，如果影片成功，参与者好处共享。举个例子，桑德拉·布洛克（Sandra Bullock）在出演《弱点》（*The Blind Side*，2009）时，勉强同意按照"现金收支零点"协议计算，但影片大卖之后，她赚得了 2000 多万美元。

新融资方式

为了减少制作融资的风险，大片厂有很多选项可供选择。首先是"软资金"（soft money），以补贴、折扣、减税形式获得，还有政府在特定条款下为电影制作人提供的优惠，目的是为了创造更多的工作机会，且/或振兴当地的电影产业。这些诱因促发了第二波远走制片的风潮，如同战后情形的重演，那时大片厂把许多制作搬到了罗马或伦敦。自 20 世纪 90 年代开始，美国电影制作纷纷移师加拿大、爱尔兰、英国、荷兰、比利时、卢森堡、冰岛、奥地利、新西兰和澳大利亚。以加拿大为例，有

[1] Goldstein, Patrick and Rainey, James, "Hollywood Gets Tough on Talent", *Los Angeles Times*, 3 August 2009.

好坏的议论流传开之前，第一时间吸引很多人进入影院观看。明星能够为影片收入设定保障门槛，但是他们不能保证影片的后劲儿。"[1] 而且，明星有助于促进 DVD 销量，这是进入新千年之际主流片厂最大的财源。

片酬上涨的消极后果是："那些背负高额片酬负担的影片趋于保守，更加公式化，索然无味，为了保证回本，需要按照国际规模运作。制片人马克·约翰逊（Mark Johnson）认为：'电影明星越大牌，他们的角色和角色范围越受限。'攀比也使得明星片酬水涨船高，一旦明星获得了更高的片酬报价，经纪人下次还会要求这个数。"以上来自安妮·汤普森（Anne Thompson）的报道。[2]

然而下滑的 DVD 销量和经济萧条迫使片厂更加勒紧腰带，没有哪个例子比 2006 年 8 月萨姆纳·雷石东解雇汤姆·克鲁斯更能说明这种转变的了。派拉蒙公司与汤姆·克鲁斯的制片公司的合作关系已经持续了 14 年，表面上看，维亚康姆主席做出终止双方合作的决定是因为汤姆·克鲁斯在奥普拉·温弗瑞（Oprah Winfrey）的电视脱口秀上的古怪举止。但是也有观察认为派拉蒙疲于每年支付 1000 万美元给汤姆·克鲁斯的公司，不管因为什么，雷石东"当众驳了一位美国顶尖巨星的颜面"，看上去预示了"一场重大的电影行业范式转变，事关什么造就了明星和明星究竟有多大能量的问题"。[3]

在新的秩序下，据《洛杉矶时报》（Los Angeles Times）报道："那些

[1] Porter, Eduardo and Fabrikant, Geraldine, "A Big Star May Not a Profitable Movie Make", *New York Times*, 28 August 2008.

[2] 参见 Thompson, Anne, "Hollywood's A-list Losing Star Power", *Variety*, 16 October 2008。

[3] "Paramount Cuts Ties with Tom Cruise's Studio", *New York Times*, 8 August 2006.

其中包括《黑客帝国》系列和"罗汉"（Ocean's）系列特许权电影；《老大靠边闪》（*Analyze This*, 1999）、《训练日》（*Training Day*, 2001）、《查理和巧克力工厂》（*Charlie and the Chocolate Factory*, 2005）、《欲望都市2》（*Sex and the City 2*, 2010）；三部与克林特·伊斯特伍德（Clint Eastwood）的马尔帕索制片公司（Malpaso Productions）合作的影片——《太空牛仔》（*Space Cowboys*, 2000）、《神秘河》（*Mystic River*, 2003）和《老爷车》（*Grand Torino*, 2008）。威秀同时也是华纳在澳大利亚的合作伙伴，为了利用澳大利亚较低的制片成本和多样的外景地，华纳在那里建造了一个多功能片厂。

时代华纳公司在2008年1月经历了一次重要的重组，那一年杰夫里·贝克斯接过了公司权杖成为新任CEO。贝克斯是家庭影院频道前任领导人，正如蒂姆·阿朗戈所报道的："人称他不拘泥于历史，对于其公司业务面临的挑战跃跃欲试。"贝克斯"致力于更精确地聚焦'内容创造'（不习惯者仍愿意称之为电影和电视节目）……（贝克斯）剪除了公司的很多分支机构，这重大的转向消解了20年来的合并，正是这些合并造就了……世界最大的媒体公司"[1]。

2008年2月，时代华纳公司宣布新线公司将并入华纳兄弟公司，变成一个小规模类型片制作部门，不再以全方位独立机构的身份运作。这一决定让新线公司减少了500个工作岗位，包括原新线创立者罗伯特·沙耶和迈克尔·林恩的职位。2008年5月，时代华纳公司关闭了华纳独立影片公司（Warner Independent Pictures）和影屋（Picturehouse）特别制作部，该决定取消70个工作岗位。2009年1月，时代华纳又裁掉了近千个工作

[1] McNary, Dave, "WB Layoffs Looming", *Daily Variety*, 21 January 2009.

岗位，接近其劳动力的10%，为的是把更多的资金花在内容上。正如公司解释的："基于全球经济状况和目前的经营预测，片厂不得不在未来数周减员，以此控制成本。"[1] 2009年，时代华纳有线公司和美国在线公司的散伙导致了更大规模的裁员。

为了保持华纳兄弟公司作为头牌内容提供者的地位，2011年，贝克斯任命杰夫·罗宾诺夫（Jeff Robinov）取代艾伦·霍恩成为片厂总裁。霍恩曾经监督《哈利·波特》特许权电影，也监督了许多主流热片，如沃尔夫冈·彼得森（Wolfgang Peterson）的《完美风暴》（*The Perfect Storm*, 2000）、史蒂文·索德伯格（Steven Soderbergh）的《十一罗汉》（*Ocean's Eleven*, 2001）、克林特·伊斯特伍德的《百万美元宝贝》（*Million Dollar Baby*, 2004）、扎克·斯耐德的《斯巴达300勇士》（2006）、马丁·斯科塞斯的《无间行者》（*The Departed*, 2006）和克里斯托弗·诺兰的《蝙蝠侠：黑暗骑士》（2008）。罗宾诺夫曾经是一名经纪人，1997年加入华纳公司，"以风格比霍恩更前卫而著称"，同时与年轻一代电影观众的步调更一致。[2] 罗宾诺夫上任第一把火是放行了J. R. R. 托尔金的小说《霍比特人》（*The Hobbit*）两卷本改编，以此填补《哈利·波特》特许权电影热度消退后留下的空白。紧接着，他继续开发DC漫画公司的资源，通过了马丁·坎贝尔（Martin Campbell）的《绿灯侠》，该片于2011年上映，还有2012年上映的《蝙蝠侠：黑暗骑士崛起》——克里斯托弗·诺兰《蝙蝠侠》三部曲的终篇顶点。很明显，罗宾诺夫意在坚决执行"华纳办法"，制作

[1] Arango, Tim, "Holy Cash Cow, Batman! Content is Back", *New York Times*, 10 August 2008.

[2] 参见 Eller, Claudia and Chmielewski, Dawn C., "Disney Agrees to Sell Miramax Films to Investor Group Led by Ron Tutor", *Los Angeles Times*, 30 July 2010。

由有效的市场营销作为后盾、依靠明星驱动的影片。[1]

沃尔特·迪士尼影片公司

沃尔特·迪士尼影片公司是世界最大的媒体集团沃尔特·迪士尼公司的子公司。当今的迪士尼帝国主要归功于迈克尔·艾斯纳。1984年，艾斯纳被请来担任迪士尼的主席，希望他能够复兴濒临危机的企业。艾斯纳是派拉蒙电影公司的前CEO，为管理迪士尼片厂，他聘用了杰弗瑞·卡岑伯格，后者曾在艾斯纳手下任派拉蒙公司制作总管。当时迪士尼正面临着从家庭娱乐转向青少年市场，以新品牌——试金石影业（Touchstone Pictures）的名义开展业务。试金石影业推出的第一部影片是《美人鱼》（Splash, 1984），由达丽尔·汉纳（Daryl Hannah）主演。在卡岑伯格领导下，迪士尼增加了影片产量，为控制成本，多启用有才华但半红不红的演员，他们的片酬并不高。这一策略催生了一批成功之作，包括《贝弗利山奇遇记》（Down and Out in Beverly Hills, 1986）、《残酷的人们》（Ruthless People, 1986）、《三个奶爸一个娃》（Three Men and a Baby, 1987）、《紧急盯梢令》（Stakeout, 1987）和《谁陷害了兔子罗杰?》（Who Framed Roger Rabbit?, 1988）。

1990年，迪士尼组建了第三个制作部门——好莱坞影业（Hollywood Pictures），迪士尼预料到随着近年新院线建设大潮，很快会出现影片短缺的情况。更重要的是，迪士尼想建设自己的电影片库——连同艾斯纳走

[1] 参见 Barnes, Brooks, "A Studio Head Slowly Alters the 'Warner Way'", *New York Times*, 9 February 2010。

马上任时迪士尼仅存的150部长片,来迎合日益增长的家庭影音市场。好莱坞影业同样以青少年为目标,推出的首部作品是弗兰克·马歇尔(Frank Marshall)的《小魔煞》(Arachnophobia, 1990),与史蒂文·斯皮尔伯格的安培林娱乐联合制作。试金石影业和好莱坞影业的影片均通过"银幕伙伴"(Silver Screen Partners)筹资,"银幕伙伴"是一种有限合作协议,通过公开上市募集资金。

1993年,迪士尼以一项别具意味的举措——收购米拉麦克斯影业公司,成为第一家将触角延伸到特别市场[1]的主流片厂。米拉麦克斯的并入带来了包含大量外国电影的片库和多年来屡获奥斯卡奖的声誉。按照《综艺》彼得·巴特的说法,迪士尼通过将米拉麦克斯品牌加入公司花名册,其策略是提供兼收并蓄、多样化选择的项目集合。"其他同业竞争的娱乐公司纷纷以时代华纳为榜样,致力于多样化发展,即便债务缠身也要变身为硬件软件结合的企业集团,此时迪士尼却决心成为全世界最大的知识产权生产者。"[2]

如前所述,迪士尼在动画领域的成功主要归功于卡岑伯格,尽管他成就斐然,艾斯纳却拒绝在1994年提拔他任公司总裁,以替代二把手弗兰克·威尔斯(Frank Wells)的位置,后者在一场直升机事故中不幸身亡。相反,艾斯纳选择了迈克尔·奥维茨填补这个空位,奥维茨是创新艺人经纪公司的创始人之一,该公司已经成为业内最具影响力的经纪公司,除此之外,奥维茨长于企业收购、咨询和营销方面的事务。如1989年,

[1] 特别市场(speciality market)指相对于主流商业电影市场而言的小众独立影片市场。——译者注

[2] Bart, Peter, "Mouse Gears for Mass Prod'n", Variety, 19 July 1993.

他帮助索尼以34亿美元的价格从可口可乐公司手上买下哥伦比亚电影公司；1990年，又为松下集团谈成了69亿美元收购美国音乐公司的买卖。奥维茨离开经纪行业，到迪士尼代替弗兰克·威尔斯，可谓紧随其搭档罗恩·梅耶的步调，后者在1995年年初取代西德尼·辛伯格出任环球影业总裁兼CEO。

就职迪士尼仅14个月，奥维茨便被艾斯纳炒了鱿鱼，公开的解释是奥维茨无法适应他在公司的新角色。据推测，艾斯纳一度打算把公司日常管理工作全盘移交给奥维茨，但聘用奥维茨之后他的心意却发生改变。奥维茨离开迪士尼片厂，其得到的解雇补偿金据估计超过1250万美元，这笔金额之巨遭到了迪士尼股东们的质疑。

在被忽略未能成为公司二把手之后，卡岑伯格从迪士尼辞职，很快与史蒂文·斯皮尔伯格、大卫·格芬合伙组建了一个新的制片企业——梦工厂SKG公司。他随后向迪士尼提出事关2500万美元的诉讼，称迪士尼片厂违约，拒绝执行包含卡岑伯格任片厂负责人十年期间所扶持的影视项目在内的利益分红协议。这场官司在1997年以未被披露的金额达成庭外和解。

为取代卡岑伯格，艾斯纳聘用了二十世纪福克斯公司的前制片总管乔·罗斯（Joe Roth）。在罗斯的监管下，迪士尼出品了一系列由杰瑞·布鲁克海默制作的高预算动作影片，其中包括《危险游戏》(*Dangerous Minds*, 1995)、《勇闯夺命岛》(*The Rock*, 1996)、《空中监狱》(*Con Air*, 1997) 和《绝世天劫》(*Armageddon*, 1998)。《绝世天劫》是一部由布鲁斯·威利斯（Bruce Willis）主演的灾难片，成为迪士尼有史以来总收入最高的真人影片，全球总收入5.55亿美元。1999年，同样由布鲁斯·威

利斯主演的《灵异第六感》（*The Sixth Sense*）再创新高，全球总收入达 6.75 亿美元。

罗斯也扶持了一批精巧的影片，如《大厦将倾》（*Cradle Will Rock*, 1998）、《禁止的真相》（*A Civil Action*, 1998）、《真爱》（*Beloved*, 1998）、《惊爆内幕》（*The Insider*, 1999）和《逃狱三王》（*O Brother, Where Art Thou?*, 2000）。这些电影被指"造价昂贵却叫好不叫座"。以迈克尔·曼（Michael Mann）的《惊爆内幕》为例，制作耗资 7600 万美元，获得七项奥斯卡提名，却只在国内收获了 2900 万美元。2000 年，罗斯递交了辞呈，表面上说是要作为独立制片人另起炉灶。2002 年，迪士尼的资深行政主管迪克·库克（Dick Cook）接替了他的职位。

"9·11"事件之后，迪士尼经历了一系列挫折：主题公园的入园人数下降；旗下美国广播公司电视网收视率下降；它的手绘动画电影不敌电脑合成动画。来自投资者的压力迫使艾斯纳在所有部门缩减成本，其中迪士尼动画部门遭受的打击最大。

继一次股东"政变"及与迪士尼董事会之间的一系列官司之后，艾斯纳在迪士尼公司的 21 年领导生涯于 2005 年告终。艾斯纳有受人诟病之处，但迪士尼曾经在其治下走向兴旺，正如爱德华·杰·爱泼斯坦（Edward Jay Epstein）所说：

> 2005 年，迪士尼是美国最富有的公司之一……其除税的资金流量翻了 29 倍，高达 29 亿美元。其电影片库扩大到 900 部长片，这些影片授权给电视频道播放，制成录像和 DVD 出售，其家庭娱乐业务占全美家庭娱乐产业收入份额的近三分之一。其股价反映出强劲的

企业活力，跃升到 28.25 美元。[1]

罗伯特·A. 伊格尔（Robert A. Iger）自 2000 年起任迪士尼公司的二把手，2005 年继任 CEO。伊格尔提出的目标是聚焦于那些能够将迪士尼所有经营领域联合起来的跨平台资产，这些领域包括主题公园、电视、电子游戏、网站和消费产品。他这番宣言是针对 DVD 销售滞重的局面，如今社交媒体改变了电影市场，而消费者"要求在他们希望的时间和地点看电影"[2]。伊格尔无疑想到了杰瑞·布鲁克海默的《加勒比海盗：黑珍珠号的诅咒》（Pirates of the Caribbean: The Curse of the Black Pearl），该片在 2003 年意外大热并发展成了特许权电影。影片由约翰尼·德普（Johnny Depp）、奥兰多·布鲁姆（Orlando Bloom）和凯拉·奈特莉（Keira Knightley）主演，灵感来自迪士尼大受欢迎的主题公园游乐设施，该设施多年来在加利福尼亚和佛罗里达州吸引了数百万消费者，并滋养了一种成年粉丝的亚文化。2005 年，杰瑞·布鲁克海默得到了一份为期五年的新合约，继续制作了《加勒比海盗：聚魂棺》（Pirates of the Caribbean: Dead Man's Chest, 2006）、《加勒比海盗：世界尽头》（Pirates of the Caribbean: At World's End, 2007）和《加勒比海盗：惊涛怪浪》（2011）。该系列影片打破各项票房纪录，成为史上第四赚钱的特许权电影。

伊格尔马不停蹄地对整个片厂进行了大整改。为扶持其举步维艰的动画部门，2006 年 1 月，迪士尼斥资 74 亿美元收购皮克斯公司。皮克斯

[1] Epstein, Edward Jay, "How Did Michael Eisner Make Disney Profitable?", *Slate*, 18 April 2005, 参见网址：http://www.edwardjayepstein.com/HE1.htm（登录时间不详）。

[2] Barnes, Brooks, "New Team Alters Disney Studios's Path", *New York Times*, 26 September 2010.

公司在完成了其第五部、同时也是与迪士尼第一次合约中的最后一部动画片《赛车总动员》之后，正打算另寻发行商。皮克斯于2004年做出此项决定，当时皮克斯与艾斯纳无法就续集权益达成共识，艾斯纳对迪士尼即将推出的动画长片《四眼天鸡》寄予厚望，不肯让步，他认为此片"将让迪士尼恢复昔日在动画领域的荣耀地位"，并且能够让迪士尼在"可用于主题公园游乐设施、消费产品和电视节目的新电影动画角色"方面不那么依赖皮克斯公司。[1]艾斯纳此后离职，而《四眼天鸡》表现良好，然而若皮克斯投奔竞争对手仍然会重创迪士尼的动画业务，因此伊格尔采取了行动。合并后，皮克斯公司保留其位于爱莫利维尔市的总部，史蒂夫·乔布斯成为迪士尼公司最大的股东，并被推选进入董事会。皮克斯公司的爱德温·C.凯特米尔（Edwin C. Catmill）和约翰·A.拉塞特（John A. Lasseter）分别出任沃尔特·迪士尼动画片厂与皮克斯动画片厂联合动画部门的总裁和首席创意官（CCO）。拉塞特被誉为凭开拓创造性视野使迪士尼重获商业动画电影江湖老大地位的功臣。然而，合并也导致了人员冗余，从迪士尼薪水册上抹去了多余的160个工作岗位。

同年稍晚些时候，伊格尔解雇了试金石影业总裁妮娜·雅各布森（Nina Jacobson），从该公司裁去650个工作岗位，减少了三分之一的影片产量。近年来，试金石影业已走投无路，预计迪士尼通过此举一年可节约9000万美元至1亿美元。伊格尔用奥伦·艾维夫（Oren Aviv）取代了雅各布森，艾维夫自2000年开始一直主管迪士尼市场营销部门。

[1] 参见 Holson, Laura M., "For Disney and Pixar, a Deal Is a Game of 'Chicken'", *New York Times*, 31 October 2005。

为鼓励迪士尼的真人影片制作，伊格尔于 2009 年 2 月与梦工厂 SKG 公司结盟，将该公司从派拉蒙处拉拢过来。史蒂文·斯皮尔伯格及其合伙人于 2005 年将公司以 16 亿美元价格卖给了派拉蒙公司，作为协议的一部分，斯皮尔伯格和格芬同意留任并在三年中每年制作四部到六部影片。为了经营这个部门，派拉蒙引进了环球影业前主席斯泰茜·斯奈德（Stacey Snider），但斯皮尔伯格和斯奈德对派拉蒙公司的待遇十分不满，决定自立门户，于 2008 年成立了一家新的梦工厂公司（Dream Works，当时格芬早已辞职）。为了寻找新的发行商，斯皮尔伯格和斯奈德首先找到环球影业，但迪士尼凭借投资 1 亿美元的出价敲定了这笔交易。梦工厂方面同意每年出品一部到两部超级大片和四部小规模的流行类型影片。

为保证以青春期男孩为目标观众的"支柱"电影能够稳定供应，迪士尼于 2009 年斥资 40 亿美元买下了漫威娱乐公司，前文有述。刚刚完成漫威的这笔交易数周，伊格尔便迫使迪克·库克于 2009 年 9 月辞去迪士尼片厂主席一职，让迪士尼世界频道（Disney Channel Worldwide）总管里奇·罗斯（Rich Ross）取而代之。按照《纽约时报》的解读，库克"难以完成以全公司范围特许权为中心的新转向"[1]。任命罗斯的决定震惊业界，据《综艺》观察，此选择表明"近年来，片厂在整个大公司当中有多么不受待见"，且"在公司的电视网面前显得多么黯然失色"。伊格尔如此解释他的任命决定，称罗斯将迪士尼频道"变成了公司的新兴创意

[1] Barnes, Brooks and Cieply, Michael, "Film Chief at Disney Steps Down", *New York Times*, 19 September 2009.

引擎,一个能够发行内容产品,并且在全球范围内支援公司品牌的有效渠道。而片厂的领导人非常需要具有这种能力"。[1] 罗斯专注于直接吻合公司三大主要品牌——迪士尼(家庭娱乐)、皮克斯(动画片)和漫威(超级英雄)的项目——他声称"这是在混乱市场中抄近路的最佳方式"。为达到该目的,迪士尼关闭了试金石和米拉麦克斯这两个分支部门。

伊格尔于 2011 年 3 月关闭了罗伯特·泽米基斯的数位影像工作室,完成了他的大整改。2007 年,迪士尼在迪克·库克的催促下收购了泽米斯基的工作室,该工作室位于旧金山,专门制作动作捕捉动画(motion-capture animation)。泽米基斯的技术要求演员"在空白的背景下穿着配有传感器的制服进行表演",计算机将记录他们的运动。该工作室出品的第一部影片是《圣诞颂歌》(*A Christmas Carol*, 2009),但在詹姆斯·卡梅隆的《阿凡达》面前相形见绌;第二部影片《火星救母记》惨败,迪士尼不得不从账面上购销了该片的几乎全部投资——1.75 亿美元。

伊格尔的整改措施在 2012 年遇到了问题,那一年他迫使里奇·罗斯辞去片厂主席一职。按照布鲁克斯·巴恩斯的说法:"罗斯先生在电影方面良莠不齐的业绩注定了他的命运。"在罗斯的监督下,迪士尼出品了一些成功之作,其中包括《布偶大电影》(*The Muppets*, 2011)、《加勒比海盗:惊涛怪浪》(2011) 和 3D 重制版《狮子王》(2011)。但他的过大于功,尤其是《异星战场》(*John Carter*, 2012)——一部失利的科幻电影,害迪士尼约 2 亿美元投资打了水漂,并且在 2012 年第二季度以 8000 万美元到

[1] 参见 Graser, Marc, "A New World Order", *Variety*, 18 October 2009。

1.2 亿美元的营业损失创下了纪录。布鲁克斯·巴恩斯指出罗斯的离任并不会改变迪士尼片厂的制片方略，但预计伊格尔将在物色新执行官时遭遇困难，这个执行官需要比旗下各分部——皮克斯、漫威和梦工厂的强势的领导人更强势，"能够驾驭好莱坞最不好惹的权贵们"。[1] 2012 年 6 月，伊格尔最终找到了合适人选——华纳兄弟公司的前总裁艾伦·霍恩。按照《洛杉矶时报》的说法，"把片厂交还给传统型的电影管理者，有助于迪士尼恢复失去的光彩"，霍恩曾打造一批适合家庭观看的影片，如《哈利·波特》系列，这使他成为"稳妥的选择"。[2]

索尼影视娱乐有限公司

1989 年，日本电器巨擘索尼集团以 49 亿美元从可口可乐公司手上买下哥伦比亚电影娱乐公司，它收购的是好莱坞主流片厂中排名较靠后的一家。为复兴哥伦比亚片厂，索尼与电影制作人彼得·古柏和乔恩·彼得斯签订了为期五年的合同，聘用二人担任公司的联合主席。此举让索尼花费了约 7.5 亿美元，具体用途如下：2 亿美元买下古柏－彼得斯娱乐公司（Guber-Peters Entertainment Co.）；5 亿美元用于支付两人与华纳兄弟公司解除制片合同的解约金；还有 5000 万美元是付给两人的一次性红利。除此之外，据估计，索尼花了约 1 亿美元翻新和重建位于卡尔佛城（Culver City）的米高梅旧厂址，作为哥伦比亚公司的工作地点（按照

[1] 参见 Barnes, Brooks, "At Disney, a Splintering of Power makes It Tough to Find a Chief ", *New York Times*, 26 April 2012。

[2] 参见 Chmielewski, Dawn, "Alan Horn Could Revive Walt Disney Studios' Magic", *Los Angeles Times*, 1 June 2012。

与华纳兄弟公司的协议，哥伦比亚公司必须搬离曾经与华纳公司共用的伯班克厂址）。这笔交易震惊了好莱坞。古柏和彼得斯曾经作为执行制片或制片人出品过一些成功的作品，如《雨人》(*Rain Man*, 1988)、《蝙蝠侠》(1989)、《闪电舞》(*Flashdance*, 1983) 和《一个明星的诞生》(*A Star Is Born*, 1976)，但他们从来没有管理主流片厂的经验，业界也从没见过下如此重金聘用高层管理者的情况。美国索尼集团的主席迈克尔·P. 舒尔霍夫（Michael P. Schulhof）一手把索尼集团引入了娱乐产业，也是他促成了这一聘任。合并哥伦比亚公司之后，索尼集团于 1991 年将公司更名为索尼影视娱乐有限公司。

哥伦比亚电影娱乐公司包含两家片厂——一家是哥伦比亚电影公司（Columbia Pictures），1920 年由哈里·考恩（Harry Cohn）创建，是好莱坞久享盛誉的片厂；另一家是三星影业，1982 年由可口可乐公司创建，是哥伦比亚电影、家庭影院频道和哥伦比亚广播公司（CBS）的合资企业（家庭影院频道和哥伦比亚广播公司后来从该企业撤股）。马克·坎顿（Mark Canton）负责哥伦比亚电影公司的运营，迈克·麦德沃伊（Mike Medavoy）管理三星影业。在古柏－彼得斯组合的管理下，索尼影业起初表现相当不俗。凭借热门影片如《终结者 2》(*Terminator 2*, 1991)、《铁钩船长》(*Hook*, 1991)、《岁月惊涛》(*The Prince of Tides*, 1991) 和《巴格西》(*Bugsy*, 1991)，索尼影业在 1991 年以 20% 的市场份额睥睨全美票房。也是在 1991 年，乔恩·彼得斯在仅仅任职两年之后辞去了哥伦比亚电影娱乐公司的联合主席职务，剩下古柏独力运营公司。古柏治下的索尼影业成了一场大灾难，"索尼影业在好莱坞的经营记录被烙上了高级管理层混乱的标签：斥巨资聘用管理者、浪费超支和持续动荡的电影生产部门"，

以上见伯纳德·维恩劳布（Bernard Weinraub）的报道。[1] 1994年，索尼动用32亿美元填补片厂的亏空，并宣布"对于收回其在好莱坞的投资已不抱希望"[2]。彼得·古柏在这番声明之后被迫辞职，不久，迈克尔·舒尔霍夫也被辞退。

索尼集团东京总部的总裁出井伸之（Nobuyuki Idei）暂时接管美国索尼业务，他聘用华纳兄弟公司资深高管约翰·凯利（John Calley）作为主席经营索尼的片厂，又聘用哥伦比亚广播公司新闻网前领导人霍华德·斯金格（Howard Stringer）填补舒尔霍夫在美国索尼集团的职位。凯利任命特纳影业（Turner Pictures）前总裁艾米·帕斯卡（Amy Pascal）为哥伦比亚电影公司总裁、克里斯·李（Chris Lee）为三星影业总裁。索尼影业在1997年的票房市场大显神威，靠的是一批凯利入职以前已经通过的项目，包括卡梅伦·克罗（Cameron Crowe）的《甜心先生》(*Jerry Maguire*)、沃尔夫冈·彼得森的《空军一号》(*Air Force One*)、P. J. 霍根（P. J. Hogan）的《我最好朋友的婚礼》(*My Best Friend's Wedding*)，以及巴里·索南菲尔德（Barry Sonnenfeld）的《黑衣人》(*Men in Black*)。1998年，凯利把这两个片厂合并为一个制作部门——哥伦比亚三星电影集团（Columbia TriStar Motion Pictures Group），以此节约成本，由艾米·帕斯卡任总裁。哥伦比亚和三星则继续以它们各自的品牌出品影片。

因为约翰·凯利已经计划退休，需要找到一位合适人选接替他，

[1] 参见 Weinraub, Bernard, "Sony Pictures Rumored to Plan a Big Shake-Up", *New York Times*, 7 August 1996。

[2] Sterngold, James, "Sony, Struggling, Takes a Huge Loss on Movie Studios", *New York Times*, 18 September 1994。

2000年，斯金格把乔·罗斯从沃尔特·迪士尼片厂挖到了索尼，为此给罗斯的新制作公司革命工作室（Revolution Studios）投资了7500万美元。罗斯计划在未来六年中制作36部影片，都是质量上乘的中等预算作品。罗斯起初实践了承诺，于2001年推出了成功的作品《黑鹰坠落》（*Black Hawk Down*）、《美国甜心》（*America's Sweethearts*）和《人面兽心》（*The Animal*）。但是到了2002年，罗斯放弃了原初计划，制作了一系列造价不菲的失败作品。索尼因他的冒险损失惨重，毋庸讳言，斯金格不再考虑让罗斯作为接班人。革命工作室于2005年被弃出局，2007年10月关门大吉。

1999年，索尼影业买下了漫威公司"蜘蛛侠"动漫角色的电影权。为了制作这部影片，索尼聘用了劳拉·泽斯金（Laura Ziskin），泽斯金是一位前卫的女性制片人，曾经在1994年至1999年管理二十世纪福克斯公司旗下的制片分部福克斯2000（Fox 2000）。泽斯金和导演山姆·雷米（Sam Raimi）成为《蜘蛛侠》特许权电影创意的幕后推手。譬如，是泽斯金担着风险拍板决定让托比·马奎尔（Tobey Maguire）作为主演，马奎尔此前一直以在更深奥的影片中饰演古怪角色而为人所知，也是泽斯金建议在马奎尔和克尔斯滕·邓斯特（Kirsten Dunst）之间加入爱情戏码，有助于吸引青春期的女观众。《蜘蛛侠》于2002年5月3日上映，据粗略估计，上映首周便在7500块银幕上狂卷1.14亿美元，远远超过之前《哈利·波特与魔法石》于2001年秋季创下的纪录。《蜘蛛侠》正好在学校放假之前推出，几乎没有遭遇来自其他暑期"支柱"电影的竞争。该片乘胜在全球吸金超过10亿美元。拜《蜘蛛侠》所赐，索尼影业在2002年名列市场份额首位，这是索尼自1989年收购哥伦比亚电影公司之后第二次盈利。

《蜘蛛侠 2》(Spider-Man 2) 于 2004 年 6 月 30 日上映，借助长假周末的优势，在开画首日就创纪录地收获了 4000 万美元。根据《综艺》托德·麦卡锡 (Todd McCarthy) 的报道，该续集：

> 在各方面都比上一部有所提升，也许是漫画角色改编的真人电影所能达到的最高水准。……动作戏更加刺激，视觉特效——尤其是蜘蛛侠在曼哈顿峡谷间摆荡的段落——更加自然，连丹尼·叶夫曼 (Danny Elfman) 的配乐也大有进步。最重要的是，剧本［由阿尔文·萨金特 (Alvin Sargent) 创作］具备了此类影片罕有的深度和戏剧性平衡感。[1]

《蜘蛛侠 2》制作成本耗资 2000 万美元，最终获得 3.73 亿美元的国内总收入和 7.84 亿美元的海外总收入。最了不起的是，这部影片帮助索尼集团弥补了下滑的电子产品及电子游戏收入。

《蜘蛛侠 3》(Spider-Man 3) 在成色上并不能与上一部续集相媲美，但依然打破了纪录。其制作耗资 2.58 亿美元，是索尼影业有史以来造价最高的影片，该片于 2007 年上映，在全球举行了九场首映式。全球首映地选择在东京，这是好莱坞电影第一次在东京首映。索尼集团主席霍华德·斯金格借此机会推广其"索尼联合"营销战略，该理念预想通过电影、游戏和在线内容促进索尼硬件产品的销售。在美国，《蜘蛛侠 3》在

[1] McCarthy, Todd, "Spider-Man 2", *Variety*, 23 June 2004.

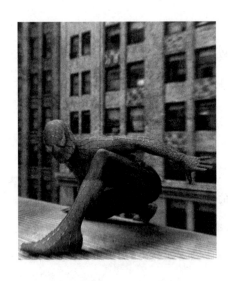

索尼拥有漫威旗下"蜘蛛侠"角色的电影权,对于片厂来说,该角色已成为一条利润丰厚的矿脉

4252家影院超过1万块银幕上开画,放映规模达史上之最,并且"大幅超越了除此之外的多项主要票房纪录",以上见《综艺》杂志报道。[1] 最终本片全球收入达到9亿美元。《蜘蛛侠》特许权电影在其上映的每一年都高居索尼影片花名册的票房收入榜首,该系列的第四部因故取消,原因是马奎尔和雷米对剧本存有异议并退出了该项目。他们的退出给了索尼机会,通过制作"该超级英雄系列电影较年轻化、较低成本的新篇章"重新启动该特许权电影,影片于2012年上映。[2]

索尼影业拥有《蜘蛛侠》特许权电影,但并没有把全部精力放在"支柱"电影上。1992年,索尼组建了索尼经典电影公司(Sony Pictures Classics)来运作外国影片和高水平的艺术电影(见本书第六章)。1998年,索尼重新启动了哥伦比亚原来的电视子公司银幕宝石公司(Screen Gems),将

[1] 参见 Mohr, Ian, "'Spider-Man 3' Snares $148 Million", *Variety*, 6 May 2007。

[2] 参见 Siegel, Tatiana, "Tobey Maguire, Sam Raimi Out of 'Spider-Man'", *Variety*, 11 January 2010。

其改造成一个专事低预算类型片制作与发行业务的企业，出品的影片以影碟或录像带的形式销往全球，不进入院线。克林特·卡尔佩珀（Clint Culpepper）是索尼影业资深管理者，从银幕宝石重启之初就参与管理，他引进了一种策略：首先让一小批恐怖片、科幻片和动作惊悚片在院线上映，从而大幅促进它们在影碟市场的吸引力。银幕宝石公司成为恐怖片潮流的弄潮儿，最初靠一批水准稳定的特许权电影起家，如 2002 年的《生化危机》[*Resident Evil*，由米拉·乔沃维奇（Milla Jovovich）主演] 和 2003 年的《黑夜传说》[*Underworld*，由凯特·贝金赛尔（Kate Beckinsale）主演]。银幕宝石为黑人观众量身定做的影片也取得了成功，其中包括塞尔文·怀特（Sylvain White）的《街舞少年》（*Stomp the Yard*, 2007）、彼得森·A. 怀特莫尔二世（Preston A. Whitmore II）的《今年圣诞节》（*This Christmas*, 2007），以及艾斯·库珀（Ice Cube）主演的喜剧劫匪片《第一个周日》（*First Sunday*, 2008）。

第一部《蜘蛛侠》大获成功之后，约翰·凯利于 2003 年 10 月辞去了索尼影业主席兼首席执行官的职务。在他的继任者问题上，斯金格选择了一位外来者——迈克尔·林顿（Michael Lynton），美国在线欧洲公司的前 CEO，任命其与艾米·帕斯卡一起作为电影公司的联合主席。

2005 年，斯金格在出井伸之请辞后升任索尼集团头把交椅。自从 2003 年所谓的"索尼地震"之后，索尼集团就处于混乱之中，当时企业亏损惨重，在全球范围大幅裁员，包括在美国的 9000 个工作岗位。曾经以创造了随身听、特丽珑电视（Trinitron TV）、PlayStation 游戏机等众多优质产品而声名远播的索尼集团，如今已经被苹果公司生产的 iPod 音乐播放器和韩国、中国大陆及台湾地区生产平板电视的制造业新贵超越。

自从 2004 年斯金格牵头从柯克·科克莱恩处收购米高梅片厂，他的地位在索尼集团内日益上升。索尼想要得到米高梅包含 4000 部影片的片库，以此助其蓝光（Blu-ray）技术赢得与 DVD 之间的制式战。不同于买下整个米高梅片厂，索尼用引进合伙人的方式以 50 亿美元的竞标价格成功达到目的，最终获得了 20% 的股权。出井自动让贤，推斯金格上位，寄厚望于后者能够复制之前重振索尼影业的成功之路。斯金格成为日本大企业的首位西方领导人。

在帕斯卡和林顿的任期之内，索尼影业在 2006 年达到了黄金期，那一年出品了朗·霍华德的《达·芬奇密码》，由汤姆·汉克斯主演，名列美国国内票房第一位。索尼影业早在丹·布朗（Dan Brown）的小说成为世界畅销书之前的三个月就买下了该小说的电影权。2009 年，索尼推出了续集——朗·霍华德执导的《天使与魔鬼》（Angels & Demons）。自此以后情况急转直下，2009 年，索尼削减了超过 250 个岗位，一年后，再次裁员 450 名。这两次裁员主要是因为 DVD 收入的急遽下滑。

2010 年，索尼制作了一批热门大片，其中最引人注目的是大卫·芬奇（David Fincher）执导的传记片《社交网络》（The Social Network）。《社交网络》分别赢得了纽约影评人协会（New York Film Critics Circle）和洛杉矶影评人协会（Los Angeles Film Critics Association）的最佳影片奖，但是在奥斯卡奖角逐中惜败于达伦·阿伦诺夫斯基（Darren Aronofsky）的《黑天鹅》（Black Swan），后者摘取了最高奖项桂冠。上一次哥伦比亚电影公司获得奥斯卡最佳影片奖还是在 1987 年，凭借的是贝纳尔多·贝托鲁奇（Bernardo Bertolucci）的《末代皇帝》（The Last Emperor）。索尼影业热卖影片的收益不足以抵偿其败笔造成的损失，索尼集团 2010 财政年度净

亏损额达32亿美元，其中也有索尼影业的一份。当然造成这种情况的还有其他因素，至少得算上同年3月11日地震加海啸对日本北部多处索尼工厂产生的破坏。也许，最主要的原因是斯金格无法让索尼集团硬件、软件两大支柱产生协同来重振索尼，一个这方面的恰当例子是索尼利用其第一部电脑生成动画大片《天降美食》(*Cloudy with a Chance of Meatballs*)所做的试验，这是一部改编自畅销儿童读物的3D动画片，在院线放映之后，索尼允许索尼Bravia电视和蓝光碟片播放器的所有者在DVD发售之前通过互联网以25美元的价格观看这部影片。设计此次试验的目的是弥补DVD销量的下滑，但此举触怒了院线拥有者，其中一些将该片踢出了自家影院。《纽约时报》调侃道："揣摩索尼是否会在斯金格离去之后继续发展娱乐产业作为电子产品销售的协同策略，这已经成为好莱坞最热门的室内游戏之一。"[1]

派拉蒙影业公司

1993年维亚康姆公司收购派拉蒙传媒公司之后，萨姆纳·雷石东把电影业务全盘交给了派拉蒙影业公司的主席雪莉·兰辛（Sherry Lansing）。早在1980年，兰辛就凭出任二十世纪福克斯公司制片总裁一职成为好莱坞主流片厂的第一位女性领导人。1982年，兰辛作为独立制片人加盟派拉蒙公司，1991年成为派拉蒙电影公司头号人物。在派拉蒙，她地位仅次于派拉蒙传媒公司CEO斯坦利·贾菲（Stanley Jaffe），贾菲过

[1] Tabuchi, Hiroko and Barnes, Brooks, "Sony Chief Still in Search of a Turnaround", *New York Times*, 26 May 2011.

去是兰辛的制片伙伴。

1994年，雷石东用乔纳森·杜根（Jonathan Dolgen）取代了贾菲。杜根是一位律师兼商务专家，他采取的是风险规避策略，而在他任职的十年中，派拉蒙一直被视为运行良好的片厂典范，每年都稳定盈利。雪莉·兰辛把握着派拉蒙出品的创意自由度，而杜根则盯紧投资。他提倡财政紧缩，为减少昂贵影片附带的风险，他引进外来投资者共同承担结果。正如《洛杉矶时报》所言，杜根的方针最初遭到业界讪笑，但"它最终成为全好莱坞争相效仿的模式"[1]。

杜根最老到的一招是联合二十世纪福克斯公司共同制作詹姆斯·卡梅隆的《泰坦尼克号》。派拉蒙公司最初同意出资6500万美元以获取影片的国内发行权，杜根后来又追加了派拉蒙的投资份额，于是当制作预算飙升到2亿美元时，福克斯公司必须负担超出的部分来换取海外发行权。《泰坦尼克号》创下票房历史新高，两家公司都赚得盆满钵满，但派拉蒙公司的收益仍要比福克斯公司高得多。

杜根的风险规避方针也有弊端，这种理念阻碍了派拉蒙进行竞争性的投资和开发那类使华纳、新线和迪士尼大赚其钱的特许权电影，也让派拉蒙背上了小气鬼的名声。从2002年开始，派拉蒙的境况大不如前，杜根于2004年辞职，兰辛也在2005年合约到期之际卸任派拉蒙影业公司主席一职。

为替代二人，维亚康姆于2005年邀请布拉德·格雷（Brad Grey）

[1] Hofmeister, Sallie and Eller, Claudia, "Another Exec Quits Viacom in Shake-Up", *Los Angeles Times*, 3 June 2004.

就任派拉蒙片厂的新主席兼 CEO。格雷是经纪公司布里斯坦-格雷（Brillstein-Grey）的联合所有人，也曾作为制片人为家庭影院频道制作了剧集《黑道家族》（The Sopranos, 1999—2007）。《综艺》杂志编辑彼得·巴特如此评价："印象中没有片厂聘用过如此缺乏电影制作经历和企业管理经验的领导者。"[1] 然而，在很短的时间里，格雷就把派拉蒙从头到尾改造了一番。

格雷就任 CEO 之后的第一项重大举措是于 2005 年与漫威影业签订独家发行协议。如前所述，漫威影业出品的第一部影片《钢铁侠》大获成功。随后，派拉蒙与漫威签订了新的协议，漫威接下来即将出品的五部影片的海外发行权均授予派拉蒙公司，而此前，漫威一直请当地发行商代理海外发行事务。后续出品的影片包括《钢铁侠 2》（Iron Man 2, 2010）、《雷神》（Thor, 2011）、《美国队长》（Captain America: The First Avenger, 2011）和《复仇者联盟》（The Avengers, 2012）。派拉蒙公司从上述协议中净赚 3 亿美元。

格雷的下一步棋是 2006 年以 16 亿美元收购梦工厂 SKG 公司。维亚康姆斥 7.74 亿美元资金买下片厂，还承担了梦工厂 SKG 高达 8.49 亿美元的债务。梦工厂 SKG 公司于 1994 年由三位在娱乐行业名声响当当的大腕儿——史蒂文·斯皮尔伯格、杰弗瑞·卡岑伯格和大卫·格芬合作创立。在筹集了 20 亿美元资金创业之后，三位合伙人开始打造一个羽翼丰满的电影片厂向主流片厂挑战。他们起初计划在洛杉矶国际机场附近建立一个最顶尖的多功能复合型片厂，来制作旗下的电影、电视节目、音乐

[1] Bart, Peter, "A Surprise Power Play", Variety, 2 June 2005.

专辑和交互式媒体项目,然而基建和其他问题迫使他们于1999年放弃了原初的计划。公司需要重新思考其目标,如今它的核心业务变成了电影制作。他们推出了一些成功的作品,其中包括斯皮尔伯格的《拯救大兵瑞恩》(*Saving Private Ryan*, 1998),该片获得了含斯皮尔伯格的最佳导演奖在内的五项奥斯卡奖,以及萨姆·门德斯(Sam Mendes)的《美国丽人》(*American Beauty*, 1999)、雷德利·斯科特(Ridley Scott)的《角斗士》(*Gladiator*, 2000),后两部影片都获得了奥斯卡最佳影片奖。但是太多耗资巨大的失败之作也曾两次将片厂推至破产边缘。

2000年,梦工厂建立了一个单独的分支部门名叫"梦工厂动画"。该部门出品了《怪物史莱克》,该片获得了第一座奥斯卡最佳动画长片奖小金人,并发展成为特许权电影。但之后该部门便陷入了瓶颈期,找不到曾经的动画创作灵感,与此同时,皮克斯公司正井喷般连续推出重磅作品,从《玩具总动员》到《虫虫特工队》再到《怪兽电力公司》。到了2003年,梦工厂动画亏损超过3亿美元。为了维持运营,合伙人们在

梦工厂动画出品的《怪物史莱克》系列成为当时票房收入最高的特许权电影

2004年把该部门改组为单独的公开上市的公司,由卡岑伯格领导。作为被收购的结果,现在梦工厂动画将通过派拉蒙公司发行其影片。

产业观察家们认为派拉蒙为收购梦工厂付出了过高的价钱,但派拉蒙通过将库存59部真人电影的梦工厂片库以9亿美元卖给乔治·索罗斯(George Soros)的投资公司,收回了大部分资金。斯皮尔伯格和格芬与派拉蒙公司签订了雇佣合同,同意在三年时间里每年制作四部至六部影片,斯皮尔伯格并不需要亲身执导影片,只担任监制就可以。为进一步减少收购带来的风险,派拉蒙希望募集这些影片发行和营销的费用,并且通过将梦工厂的发行部门与派拉蒙的发行部门合并来减少片厂日常管理的开销,在这一合并过程中派拉蒙裁员超过100人。为运营旗下全新的梦工厂部门,派拉蒙从环球片厂挖来了斯泰茜·斯奈德,后者时任环球片厂制片总裁。

格雷的收官之作是于2006年创建了一个新的特别制作部门——派拉蒙优势影业(Paramount Vantage),以代替派拉蒙经典电影公司。据格雷预计,1998年由雪莉·兰辛组建的旧部门派拉蒙经典运作不佳,比不上福克斯探照灯影业(Fox Searchlight)和环球焦点影业。2005年,格雷解雇了部门创始人兼联合主席大卫·丁纳斯坦(David Dinnerstein)和鲁斯·维塔尔(Ruth Vitale),关闭了该部门。《纽约时报》评论道:"二人的离职是格雷先生清洗片厂管理高层的最后一步棋。"[1]

2007年,派拉蒙公司在票房方面堪称史上最好时期,在市场份额上也荣登榜首,这主要得益于梦工厂动画出品的《怪物史莱克3》(*Shrek the*

[1] Waxman, Sharon, "Paramount Fires Leaders of Classics Unit", *New York Times*, 7 October 2005.

Third)、《蜜蜂总动员》(Bee Movie)，梦工厂出品的迈克尔·贝（Michael Bay）作品《变形金刚》(Transformers)、威尔·斯派克（Will Speck）与乔什·戈登（Josh Gordon）的《荣誉之刃》(Blades of Glory)。2008年，派拉蒙失去了史蒂文·斯皮尔伯格和斯泰茜·斯奈德的加持，两人转投迪士尼公司。据《每日综艺》报道，斯皮尔伯格和斯奈德"认为他们是与派拉蒙公司并肩合作的卫星公司，但格雷明确表示他并未把梦工厂视为兄弟公司，而只是听令于他的多个品牌之一，就像MTV影业或派拉蒙优势影业一样"[1]。

相当于投信任票，维亚康姆公司于2009年将格雷的聘约延长到未来五年。秉持一套精打细算的方针，派拉蒙公司2009年出品了13部影片，并且通过重启《星际迷航》系列和联合制作两部以孩之宝（Hasbro）公司玩具为原型的大片将注意力转向特许权电影的开发，这两部大片一是与梦工厂合作的迈克尔·贝作品《变形金刚2》(Transformers: Revenge of the Fallen)，二是与望远镜娱乐公司（Spyglass Entertainment）合作的《特种部队：眼镜蛇的崛起》(G.I. Joe: Rise of Cobra)，由斯蒂芬·索莫斯（Stephen Sommers）执导。《变形金刚2》引来评论界恶评一片，但是票房表现好过第一部，并且证明了派拉蒙拍摄基于玩具的"支柱"电影这一策略的有效性。同年派拉蒙还出品了两部参与奥斯卡角逐的影片——贾森·雷特曼（Jason Reitman）的《在云端》(Up in the Air)和大卫·芬奇的《本杰明·巴顿奇事》(The Curious Case of Benjamin Button)。此外还有一部超低

[1] Siegel, Tatiana and Thompson, Anne, "D'works Split from Par Turns Messy", *Daily Variety*, 22 September 2008.

预算的恐怖片《灵动：鬼影实录》(Paranormal Activity)，由奥伦·佩利(Oren Peli)执导，该片最初在2007年的尖叫(Screamdance)电影节和诗兰丹斯(Slamdance)电影节上放映，游击式的市场营销使之获得了1亿美元的票房收入，对比其预算，可跻身史上利润率最高的影片之列。2009年，派拉蒙公司位列票房收入第二位，拥有13.9%的市场份额，以及将近15亿美元的总收入。而它仅凭借13部影片就取得此等成果，相比之下，位列头名的华纳兄弟公司出品了28部影片才获得了19.8%的市场份额，总收入21亿美元。2010年，派拉蒙公司再度书写这一神话，彼得·巴特修正了自己对格雷的最初评价，将格雷的成就概括为："总而言之，当电影产业界需要成功时，派拉蒙的业绩提供了一个恰逢其时的成功案例。"[1]

二十世纪福克斯公司

2000年，汤姆·罗斯曼(Tom Rothman)和吉姆·吉亚诺普罗斯(Jim Gianopulos)作为联合主席接手管理二十世纪福克斯公司。罗斯曼于1994年从塞缪尔·高德温电影公司跳槽到福克斯，最初受聘为福克斯探照灯公司的创始人兼总裁。1995年，40岁的罗斯曼接替汤姆·雅各布森(Tom Jacobson)，晋升为二十世纪福克斯电影公司的总裁，原总裁雅各布森辞职投身独立制片领域。吉亚诺普洛斯此前自1994年起一直主管福克斯公司的海外发行部门。

到1994年为止，二十世纪福克斯是整个企业集团中唯一的制片单位。在为了增加产量而进行的大整改中，新闻集团总裁彼得·谢尔宁

[1] Bart, Peter, "At Par, Bottom Line's a Winner", *Variety*, 26 February 2011.

(Peter Chernin)与福克斯电影公司执行官比尔·梅凯尼克创建了三个额外的制片单位：福克斯2000公司、福克斯家庭电影公司（Fox Family Films）和福克斯探照灯公司。其中每一家公司都在不同的预算范围内运作，各自瞄准不同的观众群体。福克斯2000由劳拉·泽斯金负责，目标是每年生产8部至12部以年轻女性为主要观众的影片。福克斯家庭电影公司由克里斯·麦雷丹德瑞负责，想要跟迪士尼一较高下，拍摄真人或动画形式的家庭电影。福克斯探照灯公司作为特别制作部，由汤姆·罗斯曼掌舵，针对品味高雅的成人观众。

在"支柱"电影和特许权电影领域，二十世纪福克斯公司的名望主要来自詹姆斯·卡梅隆的《泰坦尼克号》和《阿凡达》、乔治·卢卡斯（George Lucas）重新开启的《星球大战》系列，以及漫威的《X战警》。福克斯与派拉蒙联手制作了《泰坦尼克号》，如前所述，福克斯获得了海外发行权。卡梅隆打造的"青年恋人在厄运巨轮上邂逅的故事"捧出了两位年轻的主演——莱昂纳多·迪卡普里奥（Leonardo DiCaprio）和凯特·温斯莱特（Kate Winslet），更成为一桩"电影事件"。《泰坦尼克号》于1997年12月19日在美国开画，保持了令人惊叹的持久吸引力，连续15周位列票房头名。该片在世界范围获得了高达18亿美元的总收入，又创下一个新纪录，并获得了11项奥斯卡奖，包括最佳影片和最佳导演奖项。不同于同时期的高概念（high-concept）灾难大片，《泰坦尼克号》吸引了压倒性数量的女性观众观影。

《阿凡达》于2009年12月18日在美国上映，仅仅39天便刷新了《泰坦尼克号》创下的纪录，成为史上总收入最高的影片。《阿凡达》同时发行了3D和2D版本，在美国的3452个影院和海外106个国家放映。

福克斯发布的信息显示72%的海外销售额来自3D银幕。卡梅隆本希望该片在更多数量的3D银幕上映，无奈信贷市场的衰退拖缓了数字放映机的普及速度。卡梅隆用了四年半的时间制作这部影片，运用他开发的动作捕捉技术创造了2500多处数字特效。该片大部分场景是在卡梅隆位于洛杉矶普拉亚德雷（Playa del Rey）地区的光风暴娱乐公司（Lightstorm Entertainment）的设施中拍摄的，梦工厂也一度想在同一地区开设工作室。这一切的结果是打造出了史上造价最昂贵的影片——估计约2.5亿美元。像上次制作《泰坦尼克号》时一样，福克斯为了减少财务风险，引入了外来投资者，其中就包括派拉蒙公司，后者再次获得了国内发行权。《阿凡达》获得了九项奥斯卡提名，获得了艺术指导、摄影和视觉效果奖项。这令人瞠目的成果促使卡梅隆和福克斯将《泰坦尼克号》重制为3D版本，于2012年春季发行，并且将另外两部《阿凡达》续集提上日程，其中第一部续集曾计划于2014年推出。

詹姆斯·卡梅隆的《阿凡达》获得当时的全球票房冠军（未根据通货膨胀情况换算）

为了给乔治·卢卡斯再次推出的《星球大战》特许权影片预热，培养新一代观影者，福克斯于 1997 年重新发行了原《星球大战》三部曲。卢卡斯已经计划好三部前传。《星球大战前传一：幽灵的威胁》（Star Wars: Episode I – The Phantom Menace, 1999）获得"大胆的预期和大肆宣传"。《洛杉矶时报》不吝溢美之词："它（《星球大战前传一》）的到来占据了每一家杂志的封面，仅有《新英格兰医学期刊》（New England Journal of Medicine）是个例外。"[1]《星球大战前传一：幽灵的威胁》把特效摄影提升到了新高度，包含近 2000 个特效镜头，共占据了 60 分钟的银幕时间。据报道，卢卡斯将他的新片观众定位于新一批儿童观众，这些孩子通过录影带熟悉该系列电影，不同于原初的观众群，原来的观众此时已过而立之年了。

不同于最初的《星球大战》三部曲，那时制作费用相对便宜，前传的预算则超过了 1 亿美元。乔治·卢卡斯的公司卢卡斯影业负担了制作费用，同时全揽所有收益：包括《星球大战》衍生商品、DVD、书籍、原声大碟和电子游戏的收入。福克斯获得了该影片的全球发行权和一笔数额保密的发行费用。《星球大战前传一：幽灵的威胁》收入最高——在全球狂吸 9.24 亿美元；《星球大战前传二：克隆人的进攻》（Star Wars: Episode 2:Attack of the Clones, 2002）收入明显下降，只有 6.56 亿美元；但到了《星球大战前传三：西斯的复仇》（Star Wars: Episode III – Revenge of the Sith, 2005），收入又回升到 8.48 亿美元。大多数评论家认为最后一部是前传系列中最好的。《纽约时报》的 A. O. 斯科特认为《西斯的复仇》"比其

[1] Turan, Kenneth, "The Prequel has Landed", *Los Angeles Times Calendar*, 18 May 1999.

他各部更加接近卢卡斯先生经常重申的梦想——将强有力的景象与神话式的共鸣相结合,他从黑泽明的电影中发现了这种结合,并立志于将这种结合带到美国商业电影中来。《西斯的复仇》蕴含的纯粹的美、力量和视觉谐调感简直令人屏息"[1]。《每日综艺》杂志的戴尔·波洛克(Dale Pollock)指出:

> 《星球大战前传三:西斯的复仇》全球首映周的观影人群的年龄范围,很好地说明了《星球大战》在由媒体塑造的世界文化中占据着牢固的地位。在我们趋于碎片化的世界中,真正跨越代际的事件凤毛麟角,而《星球大战》已经成为婴儿潮一代父母传给当今大学生和孩子们的财富。[2]

2005年标志着福克斯片厂连续第四年刷新收入纪录,很大程度上要归功于《星球大战》系列影片。

1994年,福克斯获得了漫威"X战警"系列漫画人物金刚狼、暴风女(Storm)和镭射眼(Cyclops)的电影权。"X战警"系列的超级英雄"是全世界漫画书领域最畅销的人物组合,也是美国最受欢迎的周六晨间有线电视动画节目"——《纽约时报》评论如上。"'X战警'家族占据漫画市场14%的份额,比位列其后的四大漫画家族加在一起还多,另四大家族分别是蜘蛛侠、蝙蝠侠和黑马漫画(Dark Horse Comics)。"[3]布莱

[1] Scott, A. O., "*Episode III – The Revenge of the Sith*", *New York Times*, 16 May 2005.

[2] Pollock, Dale, "Epoch Filmmaker", *Daily Variety*, 9 June 2005.

[3] Martin, Douglas, "The X-Men Vanquish America", *New York Times*, 21 August 1994.

恩·辛格的《X战警》(2000) 投入制作时，漫威的《蜘蛛侠》在索尼影业还处于开发阶段，《无敌浩克》(The Incredible Hulk, 2008) 在环球影业正在进行前期筹备工作。好莱坞仍然对投资超级英雄故事举棋不定，华纳的《超人》影片勉强收回投资，而其最近的尝试《蝙蝠侠与罗宾》(Batman & Robin) 表现惨淡。《X战警》由休·杰克曼 (Hugh Jackman) 出演"金刚狼"、帕特里克·斯图尔特 (Patrick Stewart) 饰演"X教授"(Professor Charles Xavier)、伊恩·麦克莱恩 (Ian McKellen) 饰演"万磁王"(Magneto)。该片于2000年夏季上映，毁誉参半，但票房佳绩足以为此后的续集开路，并且大大鼓舞了好莱坞对于漫画改编的兴趣。布莱恩·辛格的《X战警2》(X2: X-Men United) 于2003年接踵而至，2006年又推出了布莱特·拉特纳 (Brett Ratner) 的《X战警：背水一战》(X-Men: The Last Stand)。该系列这三部影片票房收入12亿美元，海外收入随着每一部的推出也节节攀升。为了从该特许权电影中挖掘更多人物生平故事，福克斯制作了两部前传，分别是2009年由加文·胡德 (Gavin Hood) 执导的《金刚狼》(X-Men Origins: Wolverine) 和2011年由马修·沃恩 (Matthew Vaughn) 执导的《X战警：第一战》(X-Men: First Class)。前者由休·杰克曼饰演金刚狼——前三部电影中的头牌角色，影片揭示了金刚狼如何发现自己的超人力量。后者构建了变种人 (mutant) 的故事起源，吸纳了一众未经检验的年轻演员。《X战警：第一战》在3641个影院中上映，首映周末收获了5500万美元，远远超出福克斯公司的预期，成功地重振这一呈现下滑趋势的特许权电影。

与此同时，福克斯2000公司从未实现其原初目标——瞄准女性观众。这个制片单位在泽斯金治下艰难度日，1999年，泽斯金被伊丽莎白·加布

在《金刚狼》(2009)中,由休·杰克曼饰演金刚狼

勒(Elizabeth Gabler)取代。泽斯金转投索尼影业。在那里,她开发并制作了《蜘蛛侠》特许权电影。加布勒自1988年起任福克斯公司的制片主管,在她的领导下,福克斯2000作为片厂的从属级真人电影部门,每年为福克斯影片花名册贡献三部到五部作品。据安妮·汤普森报道:

> 加布勒被福克斯公司老板吉姆·吉亚诺普罗斯和汤姆·罗斯曼视为稳健、懂行的中型品牌掌舵人。加布勒享受一定的自由空间,这在严峻的经济形势和严格的监管下非常难得。她成功地说服企业重新检视大片厂模式,花更多时间去制作数量较少的低预算影片,这样更有可能保证高质量。[1]

[1] Thompson, Anne, "Elizabeth Gabler guides Fox 2000", *Variety*, 8 January 2009.

以下是加布勒管理下福克斯 2000 公司出品的部分影片：乔·舒马赫（Joel Schumacher）的《狙击电话亭》(*Phone Booth*, 2002)，这是一部低预算惊悚片，由柯林·法瑞尔（Colin Farrell）主演，在全球收获近 1 亿美元；詹姆斯·曼高德（James Mangold）的《与歌同行》(*Walk the Line*, 2005)，该片是约翰尼·卡什（Johnny Cash）的传记片，由杰昆·菲尼克斯（Joaquin Phoenix）和瑞茜·威瑟斯彭（Reese Witherspoon）主演，赢得了五项奥斯卡奖提名，并助威瑟斯彭捧回了最佳女主角小金人；大卫·弗兰科尔（David Frankel）的《穿普拉达的女王》(*The Devil Wears Prada*, 2006)，一部"女性对话电影"，由梅丽尔·斯特里普（Meryl Streep）主演，在全球收获 3.27 亿美元；蒂姆·希尔（Tim Hill）的《鼠来宝》(2007)，一部电脑生成的喜剧动画，改编自经典动画，不仅获得了高达 3.6 亿美元的全球总收入，还发展了续集。

克里斯·麦雷丹德瑞于 2007 年从福克斯跳槽去了环球公司，他走后的福克斯公司仍然在动画片领域表现活跃，指派凡妮莎·莫里森（Vanessa Morrison）任职福克斯动画公司（Fox Animation）的总裁一职。莫里森从一众同侪中脱颖而出，成为好莱坞动画片厂的唯一女性领导人。莫里森监督了两部热门 3D 电影的制作，均由卡洛斯·沙尔丹哈（Carlos Saldanha）执导，分别是《冰川时代》的第二部续作《冰川时代 3》(2009) 和《里约大冒险》(*Rio*, 2011)。《冰川时代 3》成为 2009 年动画电影的全球票房冠军，把皮克斯公司的《飞屋环游记》和梦工厂的《怪兽大战外星人》甩在后面。《里约大冒险》的故事关于一只性格乖僻的金刚鹦鹉，它离开了自己在明尼苏达州小镇的安乐小笼，为了寻找配偶远赴里约热内卢，该片首映周周末荣登票房榜首，但随后票房很快下滑，这或许是观众对

3D 电影热情消退的预兆，至少在美国如此。

环球影业公司

创新艺人经纪公司的联合创始人罗恩·梅耶起初于 1995 年被小埃德加·布隆夫曼聘用，担任环球影业的 CEO，此后环球几易其主，他依然在位，成为那一时期任职时间最长的主流片厂领导人。梅耶监管环球公司的电影片厂、制片设施、主题公园和度假地。自 1998 年起，片厂的实际管理工作移交给了斯泰茜·斯奈德，斯奈德因担任三星影业的制片总管扬名立万，是一颗冉冉升起的高管新星。用《纽约时报》的话说，在梅耶和斯奈德的经营下，环球影业采取了"一种明显不同于其他顶尖片厂的策略"，"梅耶先生曾做出决定，环球影业应当跟在业界领头羊后面稳步前进，任凭那些最豪华、最昂贵的项目——这些往往也意味着最高额的报酬——流入别家田地。梅耶声称'我们的自我定位就是保持在中游。'"[1]

环球影业依靠一些低成本制作维持低风险运营，如斯蒂芬·索莫斯的《木乃伊》(*The Mummy*)，该片戏仿了环球公司 1932 年出品、由波利斯·卡洛夫（Boris Karloff）主演的恐怖电影；罗杰·米歇尔（Roger Michell）的《诺丁山》(*Notting Hill*, 1999)，一部由朱莉娅·罗伯茨（Julia Roberts）和休·格兰特（Hugh Grant）主演的浪漫喜剧，让片厂在 2000 年大赚了一笔。《诺丁山》由环球影业的新制片伙伴——位于英国伦敦的工作标题影业（Working Title Films）制作。该公司于 1998 年与环球

[1] 参见 Cieply, Michael and Barnes, Brooks, "Universal Studios a Tortoise against Hollywood's Hares", *New York Times*, 16 July 2007。

影业建立伙伴关系，当时施格兰刚从皇家飞利浦电子手上收购了宝丽金唱片公司，这笔交易中包含了宝丽金电影娱乐公司（PolyGram Film Entertainment）和它旗下的一些半自主电影制作部门，其中就有工作标题影业。工作标题影业以制作"高质量且多具新锐、奇特风格的影片"而著称，例如斯蒂芬·弗雷斯（Stephen Frears）的《我美丽的洗衣店》（*My Beautiful Laundrette*, 1985）、乔尔·科恩（Joel Coen）与伊桑·科恩（Ethan Coen）兄弟的《冰血暴》（*Fargo*, 1996），以及迈克·内威尔的《四个婚礼和一个葬礼》（*Four Weddings and a Funeral*, 1994）。与环球影业接上头之后，工作标题影业贡献了一批影片，除《诺丁山》之外，还有比班·基德龙（Beeban Kidron）的《BJ单身日记2：理性边缘》（*Bridget Jones: The Edge of Reason*, 2004）、乔·赖特（Joe Wright）的《傲慢与偏见》（*Pride and Prejudice*, 2005）、柯克·琼斯（Kirk Jones）的《魔法保姆麦克菲》（*Nanny McPhee*, 2005）、科恩兄弟的《阅后即焚》（*Burn After Reading*, 2008）、朗·霍华德的《福斯特对话尼克松》（*Frost/Nixon*, 2008）和凯文·麦克唐纳（Kevin Macdonald）的《国家要案》（*State of Play*, 2009）。

2000年，环球影业进入了好年景，发行了一系列热门影片，包括朗·霍华德执导、金·凯瑞（Jim Carrey）主演的《圣诞怪杰》（*How the Grinch Stole Christmas*, 2000），杰伊·罗奇（Jay Roach）执导、本·斯蒂勒（Ben Stiller）与罗伯特·德尼罗联袂主演的《拜见岳父大人》（*Meet the Parents*, 2000），史蒂文·索德伯格执导、朱莉娅·罗伯茨主演的《永不妥协》（*Erin Brockovich*, 2000）。《圣诞怪杰》来源于苏斯博士（Dr. Seuss）的经典童书，是这些影片中最成功的一部。该片由想象娱乐公司制作，想象娱乐公司是环球影业的制片伙伴，由导演朗·霍华德和制片人布莱恩·格雷泽于

1986年创建。格雷泽以电视电影制作起家,他与朗·霍华德相逢时正逢霍华德作为电视情景喜剧《欢乐时光》(*Happy Days*)主演者的七年合约即将到期,格雷泽聘用霍华德执导了《夜班》(*Night Shift*, 1982)和《美人鱼》(1984),之后建立了想象娱乐公司。1987年与环球影业建立合作关系之后,想象娱乐公司的试水之作包括霍华德执导、史蒂夫·马丁(Steve Martin)主演的《温馨家庭》(*Parenthood*, 1989),伊万·雷特曼(Ivan Reitman)执导、阿诺德·施瓦辛格(Arnold Schwarzenegger)主演的《幼儿园特警》(*Kindergarten Cop*, 1990)。霍华德的《阿波罗13号》(*Apollo 13*)让想象娱乐公司首次获得了突破性成功,该片全球总收入超过3亿美元,从而使其与环球公司签订了利润丰厚的新投资－发行合同。想象娱乐公司再接再厉,在《圣诞怪杰》之前,还出品了两部由汤姆·沙迪亚克(Tom Shadyac)执导的热门影片——《肥佬教授》(*The Nutty Professor*, 1996)和《大话王》(*Liar, Liar*, 1997)。如今,想象娱乐公司已经成为环球影业历史上最长久的制片合作伙伴。

2001年是环球影业的续集之年,尤其是《木乃伊归来》(*The Mummy Returns*)、《侏罗纪公园3》(*Jurassic Park 3*)和《美国派2》(*American Pie 2*)的出现。想象娱乐公司也为环球影业的年度片单增光添彩,贡献了霍华德的《美丽心灵》(*A Beautiful Mind*),一部由罗素·克劳(Russell Crowe)主演的传记片,讲述了一位天才数学家饱受精神分裂症困扰的故事。该片获得了八项奥斯卡金像奖提名,最终获得四个奖项,其中包括格雷泽获得的最佳影片奖和霍华德的最佳导演奖。

2002年,环球影业发行了道格·里曼(Doug Liman)的《谍影重重》(*The Bourne Identity*),由马特·达蒙(Matt Damon)主演,这部电影是

一个流行系列的开端,改编自罗伯特·勒德拉姆(Robert Ludlum)的谍战惊悚小说。其他在斯奈德监督下发行的影片有汤姆·沙迪亚克大不敬的喜剧《冒牌天神》(*Bruce Almighty*, 2003),由金·凯瑞与摩根·弗里曼(Morgan Freeman)联袂主演;加里·罗斯(Gary Ross)以大萧条时期赛马运动为背景的剧情片《奔腾年代》(*Seabiscuit*, 2003),由托比·马奎尔主演;史蒂文·斯皮尔伯格的惊悚片《慕尼黑惨案》(*Munich*, 2005),故事是关于1972年奥运会上被杀害的以色列运动员,尽管该片是奥斯卡奖的竞争者之一,却没有收获任何奖项,且票房表现十分惨淡。

2006年,斯泰茜·斯奈德辞去了片厂主席一职,转投派拉蒙管理梦工厂SKG公司。据传闻,斯奈德为就任这一新职位宁可接受减薪,她在意的是与斯皮尔伯格共事的机会,她同时也"表达了失望之情",因为通用电气收购环球片厂之后,实行了"加强财政控制"的措施和"严格的公司审查政策",在她看来,这些使她的工作变得更加困难。[1]同年罗恩·梅耶选出两位环球内部人士接替斯奈德担任联合主席:一位是马克·施姆格(Marc Shmuger),2000年以来一直任环球影业副主席;另一位是大卫·林德(David Linde),环球影业特别制作部焦点影业的前任联合总裁。2007年,这对管理搭档把克里斯·麦雷丹德瑞从福克斯动画公司挖到环球,让环球迅速进入了家庭电影领域。他们让麦雷丹德瑞成为新成立的企业照明娱乐公司的股东合伙人,每年制作两三部动画和真人长片交由环球影业发行。不同于皮克斯公司和梦工厂动画公司,这两家

[1] 参见 Waxman, Sharon, "Chairwoman of Universal Seems Poised to Leave", *New York Times*, 25 February 2006。

都位于大学密集的区域，雇用一大批工作人员，麦雷丹德瑞则把工作室设在圣莫尼卡（Santa Monica）的工业园区里，只雇用了35名员工。麦雷丹德瑞的计划是把动画制作外包出去，与巴黎的一家电脑渲染工作室签订了合约。为了进一步控制成本，他决定启用新手导演和不带明星光环的配音演员，旗下第一部作品《神偷奶爸》大获成功。

此时，环球影业已经度过了两个好年景，出品了一些热门影片，如2007年的《谍影重重3》（*The Bourne Ultimatum*）和《一夜大肚》（*Knocked Up*）、2008年的《妈妈咪呀！》（*Mamma Mia!*）和《无故沽克》。然而在2009年，出现了一些高调的败笔，如《失落的大陆》（*Land of the Lost*）、《公众之敌》（*Public Enemies*）、《滑稽人物》（*Funny People*），这些失败之作不仅抵消了成功影片的收益，还让环球影业背上了赤字。环球影业放弃支配市场从而谋求稳定利润的策略如今使其跌至主流片厂排名末位。

美国全国广播环球公司主席杰夫·扎克（Jeff Zucker）详细查看了环球公司的营业记录，解雇了施姆格和林德。梅耶提拔了两位片厂主管替代他们，一位是营销与发行业务总裁亚当·弗格森（Adam Fogelson），一位是制片总裁唐娜·朗雷（Donna Langley）。这次管理层变动正赶上通用电气为把全国广播环球公司出售给康卡斯特公司进行谈判，并购之后，罗恩·梅耶仍留任环球片厂CEO，亚当·弗格森和唐娜·朗雷也保留了他们作为环球影业联合主席的职位。如今，他们要向康卡斯特公司的首席执行官史蒂夫·伯克（Steve Burk）报告，伯克取代了全国广播环球公司的杰夫·扎克。

自2010年的《神偷奶爸》和2011年的《拯救小兔》开始，环球影业的情况有所好转，两部热门卡通影片都出自照明娱乐公司。史蒂夫·伯

克曾经主管迪士尼公司的消费品和主题公园部门，效仿罗伯特·伊格尔的做法，伯克希望环球影业制作那种能够在全国广播环球公司所有部门开发和推广的影片。据《综艺》报道，片厂废弃了那些有风险的项目，试图打造稳赚不赔的影片花名册，要利用品牌认知和其广泛的吸引力——例如来源于孩之宝公司玩具的影片，以及那些能够转化成主题公园热门游乐设施的项目。[1] 巧合的是，《神偷奶爸》和《拯救小兔》中的小精灵们是长期以来环球公司首次能够将其放入主题公园的原创戏剧人物。

结论

为了回应来自母公司和股东的关于增加收益的指令，好莱坞奔向了"支柱"电影和特许权电影的安全堡垒，瞄准年轻观众和家庭观众。华纳受到早期现象级成功之作《哈利·波特》和《指环王》系列电影的鼓舞，是第一个强势推行超级大片策略的片厂。但好莱坞并非齐头并进跨入新千年。例如派拉蒙和环球起初更注重规避风险，但到了新千年第一个十年的末尾，每一家片厂都投向了"支柱"电影领域。尽管这类电影的制作和营销成本高昂，它们却是唯一能够在全球范围内产生影响并获得巨额收入的片种。为了避免其负面效应，片厂通过引入外部投资者募集资金，减少片厂日常管理开销，并利用其议价权与演艺经纪就更严苛的条约进行谈判。

[1] 参见 Kroll, Justin, "Universal Adapts to Comcast Era", *Variety*, 16 May 2011。

为加强这些紧缩开支的措施，新一代片厂领导人浮出水面——这些高管在好莱坞之外建立起声望，其中包括华纳兄弟公司的杰夫·罗宾诺夫、派拉蒙电影公司的布拉德·格雷和沃尔特·迪士尼片厂的里奇·罗斯。按照彼得·巴特的报道："不久前，一位制片人向我描述在迪士尼制作电影的感觉。'我觉得自己是个异类，'他说，'管理层中没有一位出身电影行当的人。'"[1]这些新型管理者对于电影本身并没有多少感性的迷恋，而是安于在安乐窝里制订他们的年度计划。正如身家亿万的维京集团创始人理查德·布兰森（Richard Branson）所解释的："从你为大集团工作的那一刻开始，如果做出某些尝试却失败了，就会失去工作。因此人们不太可能冒风险——这就是好莱坞如履薄冰的原因。"[2]但布兰森所说的也只是一家之言。能够肯定的是，面对日薄西山的 DVD 行业、碎片化的观众群体，以及互联网和社交媒体对于好莱坞营销实践的未知影响，这是一种不错的防范措施。

[1] Bart, Peter, "The Iger Sanction: Fix the Pix, Pronto", *Variety*, 22 April 2012.

[2] "Virgin Territory", *Variety*, 18–22 April 2012.

第三章　发行：广泛销售

好莱坞主流片厂控制着电影工业的发行环节，正如它们掌控片环节一样。每年美国有超过500部影片经院线发行，其中约100部来自这些大公司，而这些电影是最赚钱的，通常占据国内票房收入的80%以上。如果考虑到大公司特别制作部门的出品，这一比例还要更高。

好莱坞主流片厂最核心的业务就是发行。片厂投资电影是为了获得其海外发行权，包括在各种媒体平台上的永久性权利。片厂也通过发行获利，对于那些借用片厂发行通道的影片征收一系列费用，首先是院线，其次还有家庭影音、电视点播及其他。发行费占影片总收入的10%至50%不等，取决于市场营销和片厂出资的比重。发行收益首先用于支付全球销售的固定成本，然后用于偿还片厂对影片的投资，余下的部分是盈利。从一部影片获得的利润通常用于抵消片厂在其他影片上的失利。

为便于会计核算，片厂将电影分门别类登记在册，支出要遵循利润分享者签订的合同。简言之，大体是这样运作的：一部影片通过销售影票获得的全部收入被称为"票房总收入"，通常发行商从放映商处分得单部影片票房收益的一半作为影片租赁费用，即"发行总收入"。如果某位

明星或导演签订的是"先期总票房"协议,首先要从收益中扣除这一部分。其余部分,片厂要扣除发行费并抵偿印片和广告花销,也包括营销和推广费用。此后,扣除了"先期总票房"协议分成和发行费的收入将用于偿清影片制作贷款和利息。一旦达到了收支平衡,影片就算是盈利了,此时剩余收入[remaining revenue,也称制片净利润(net producer's share)]将由制片人和所有创作人员瓜分,这些人员签订的是"净利润协议"(net-participation deals),与片厂和其他投资者先前签订的协议类似。单部影片在发行通道的各个环节都遵循类似的支出安排,包括电视、家庭影音等。

进入新千年之后,好莱坞为了开发"支柱"电影和特许权电影,从市场中榨取更多利润,在发行手段上穷兵黩武。其中包括自20世纪60年代以来久经检验的成功发行手段,如市场调研、饱和式预定、大规模宣传和推广活动,片厂要收回在超级大片(blockbusters)上的投资,并提升其出品在从属市场的价值,上述只是整体发行手段的一小部分。而本章将阐述互联网如何从多方面瓦解传统发行过程,并向好莱坞主流片厂提出前所未有的挑战。

历史背景

现代电影片厂身兼投资者和发行者双重身份的现象滥觞于1948年的"派拉蒙判决"(Paramount decrees),该判决迫使五家纵向一体化的片厂与旗下院线脱离关系。这次产业重组本意是促进市场竞争,然而不管是

有意还是无意，法庭允许"派拉蒙判决"的被告们保留发行部门，此举相当于为它们继续控制市场指明了道路。简言之，在商业电视崛起的背景下，对电影娱乐的需求呈下降趋势，因此电影发行市场将新来者拒之门外。那时的电影发行业正如现在一样，是准入壁垒最高的行业。为了高效率地运营，发行商需要在全球范围内营销的实力和足以每年资助20部以上影片的资本。由于市场吸纳产品的容量在20世纪50年代越发缩水，观影人数下降了50%，市场也只能容纳数量有限的发行者，基本就是"派拉蒙判决"时已有的那几家。在没有新竞争的情况下，主流片厂仍保持着对市场的支配权，并继续从电影在国内市场的租金上分得最大一杯羹。

战后衰退期之后，好莱坞重整旗鼓靠的是将其出品的影片与电视娱乐区分开来：制作高成本的超级大片，使用彩色宽银幕制式，搭配立体声音响效果。为制作这样的影片，主流片厂废除了原来的大片厂体制，采用单位制作模式。在"派拉蒙判决"生效和电视业崛起的情况下，大规模的影片制作被叫停。保留规模庞大的创作队伍，与演员、导演、剧作家及其他工作人员签订长期合约的模式已经不适用于现在的片厂。此时最高效的运作方式是组织个别的制作单位，量身定制单部影片。按照这种方式，能够确保全体剧组成员都是最适合特定项目的人选，随时可以来去。其结果是，片厂不再为高额的固定薪酬支出所累，以往这项支出占据了片厂日常开支的最大比重。到了20世纪70年代，主流片厂的角色更像是提供资金的庄家，像地主一样出租摄影棚场地，也作为发行者，控制着通往全球最具盈利价值的影片的门路。

由于大片的制作预算逐年上升，好莱坞想出了推销其产品的新方

史蒂文·斯皮尔伯格的《大白鲨》(1975)是一部里程碑式的暑期电影

法,为其超级大片量身打造营销方案,把目标锁定在 30 岁以下频繁观影的人群,开发搭售广告来做影片预售,设计出种种措施来获取票房收入的最大份额,这些运作方式一直持续至今。史蒂文·斯皮尔伯格的《大白鲨》于 1975 年暑期由环球公司推出,一跃成为超级大片的范本。该片有大规模营销活动作为后盾,在 464 家影院开画,一周之内,狂卷 1400 万美元,超过了此前《教父》创下的首周票房纪录。仅仅两周,《大白鲨》就达到了收支平衡,"成为有史以来最快达到该目标的影片,何况还是一部高投资的大片",见大卫·戴利(David Daly)的评价。[1] 到了 8 月,

[1] 参见 Daly, David, *A Comparison of Exhibition and Distribution Patterns in Three Recent Feature Motion Pictures* (New York: Arno, 1980), p.125。

《大白鲨》在1000家影院放映，很快为总收入最高的影片树立了行业新标杆。自此之后，几乎每一部具备广泛吸引力的重要影片都沿用了《大白鲨》奠定的模式。如今，一部新片通常选择在某一票房旺季上映，与数千家影院签约预订，并且要有大规模狂轰滥炸的媒体宣传和推销活动为其造势。

开画样板

下文将概括介绍作为开画样板（The Opening Day Template）的诸要素。提示一下，一部新片"只能用很短的时间在竞争激烈的市场中树立自己的声望，而最初的市场表现——也许就是首映周末的院线情况——将决定其能否在后端市场（包括影音产品/DVD、有线、电视、海外市场和网络电视）获得长期的商业成功"[1]。因此，市场营销希望一箭双雕：一是为新片树立独特的品牌；二是为首映周末制造出"此片不容错过"的架势。

市场调查

市场调查在整个营销计划中扮演着重要角色。正如《综艺》所说："在好莱坞，没有什么事比这件事更加确定，昔日的电影大亨们鼓吹他们的胆色和直觉，如今娱乐业的决策者们面对着日益碎片化的观众群体、节

[1] Greenwald, Stephen R. and Landry, Paula, *This Business of Film: A Practical Guide to Achieving Success in the Film Industry* (New York: Lone Eagle, 2009), p.84.

节上涨的成本和来自新战线的竞争，为了保证押对赌注，他们越来越依靠市场调查。"[1] 在华纳兄弟公司，市场调查主要靠自身完成，使用其"4星"（4 Star）计算机程序。据华纳兄弟公司国内发行部的主管丹尼尔·费尔曼（Daniel Fellman）描述，该程序：

> 追踪华纳的每一个项目，也包括我们竞争对手的项目，开发中、制作中以及进入发行的项目都不放过。我们自定义的系统能够在几秒钟之内显示出任何演员、制片人、导演或影片的票房历史；我们能够分析市场、发行计划、每日总收入、评论、观影人口统计、预告片、电视广告、平面广告、海报、网站及从年头到年尾的票房表现。关于演艺经纪、票房收入或任何有助于制订决策的调研结果，任何信息都能一网打尽。在与电影创作者沟通时，或者为某个关键决定（如发行日期）提供例证时，这些信息也非常有说服力。[2]

片厂通常雇用专业公司辅助市场营销，如尼尔森全国调查公司（Nielsen's National Research Group）、MarketCast 公司、Online Testing Exchange 公司、Screen Engine 公司等，并且要为支付这些公司的服务花费大约 100 万美元以上，但比起片厂单单用于电视广告的支出，这笔花销相对来说只是小钱。片厂最初只是单纯让这些公司评估已完成的报纸广告、电视广告或广播宣传，评估之后再为广告结账。后来，它们通过这些公司来

[1] "The Market Research Issue", *Variety*, 7–13 March 2011.

[2] Fellman, Daniel R., "Theatrical Distribution", in Jason E. Squire (ed.), *The Movies Business Book* (New York: Fireside, 2004), p.366.

获取目标群体对于电影作品的反馈意见——从粗剪版本到最终完成版本。"好莱坞对其影片进行市场调查的流程在过去20年中变化甚微，都是把潜在购票人群聚集起来，给他们看电影片段，并询问：'你觉得怎么样？'"[1] 这些测试的结果为市场营销主管们提供了如何量身打造宣传活动的指南，有时还会导致对影片的修改。一个著名的例子是，一位前尼尔森全国调查公司执行官"分析了《致命诱惑》（*Fatal Attraction*）的试映结果，建议派拉蒙公司重拍影片结局，让格伦·克洛斯饰演的角色被杀，而不是之前拍摄的自杀"[2]。

在首映周末，调查人员追踪票房情况，评估观众对新上映影片的认知度和感兴趣程度。评估涉及四个人口统计学象限：青年男性、中老年男性、青年女性、中老年女性。散场调查（exit interview）能揭示出一部影片是有长远后劲还是霉运当头，任何一种情况都会引发广而告之的评论。新媒体平台如"脸书""推特"，以及谷歌搜索、博客发文和网站流量也被调查者监控着，但市场调查"尚不能确定一条'推特'的力量和'脸书'上一次'点赞'造成的影响，因为人们就一个电影话题众语喧哗，并不意味着他们会买票去看电影"[3]，《综艺》杂志如是说。

界定观众

在为影片界定观众群时，片厂会考虑三个年龄段群体：（1）24岁以下；（2）25岁至39岁；（3）40岁以上。好莱坞最梦寐以求的人口

[1] Graser, Marc, "Information Please", *Variety*, 7–13 March 2011.

[2] 同上。

[3] 同上。

是 24 岁以下的群体，包括 12 岁至 17 岁的青少年和 18 岁至 24 岁的青年成人。这批人通常被称为"Y 世代"（Generation Y）、"千禧一代"（the millennials）或"回声潮一代"（Echo Boomers），他们占美国总人口的三分之一，贡献了整体票房的半壁江山。尽管这一群体"前所未有地拥有大把休闲时间，更多可支配性收入，以及不知餍足的娱乐需求"，用《洛杉矶时报》的话说，"他们也是最难笼络的一群，他们口味刁钻且善变，热衷于不断进化的科技。他们世故老练，要求被诚实对待，任何一点儿虚与委蛇的迹象都会惹毛他们。"[1]

电影分级

自 20 世纪 30 年代到 60 年代末执行的《制片法典》（*Production Code*），作为一种电影工业自我审查制度已经过时，应该被取代。1968 年，美国电影协会（MPAA）在杰克·瓦伦蒂（Jack Valenti）的领导下，制订了一套全面的电影分级系统，按照电影适应的不同年龄群体对电影进行分类。分级制由美国电影协会的分类与分级机构（Classification and Rating Administration，简称为 CARA）监管执行，级别包括 G 级（general audiences，即"普通观众级"）、PG 级和 PG-13 级（parental guidance，即"家长指导级"）、R 级（restricted，即"限制级"）和 NC-17（no children，即"成人级"）。分级会对市场营销产生影响，决定了谁能够或将会去观看某部影片。一部影片的分级决定了"其广告能够在何种类型的电视频

[1] Piccalo, Gina, "Girls Just Want to Be Plugged In – to Everything", *Los Angeles Times*, 11 August 2006.

道上播放,该片能够在什么电视时段播放,甚至决定了什么样的影院同意订购该片"[1]。

斯蒂芬·格林瓦尔德(Stephen Greenwald)和保拉·兰德瑞(Paula Landry)在相关著作中写道:

> 分级对于市场营销有影响作用,因为会影响到谁能够或将要观看某部影片。一旦某部影片的目标观众被确认和定义,电影的分级必须适合该群体的任何观众。一部为年幼儿童制作的影片必须具有G级、PG级或PG-13级的标签。如果一部影片恐难获得PG级或PG-13级的认定,制片人或发行商也许需要重新剪辑已剪好的电影版本,从而在美国电影协会那里获得更妥当的定级。[2]

为了吸引24岁以下的群体,最受青睐的电影分级是PG-13级。近些年来分级情况有微妙的变化,如R级一度是电影片厂的支柱,后来趋于式微。PG-13级取代R级成为电影市场上数量最多的种类。"被评为R级意味着你把数千万美元丢在桌上不拿,"一位片厂营销主管说道,"只有17岁以上的成年人才能买票观看R级影片。"不过美国电影协会针对各种级别所进行的说明也保留着修正的可能。"有证据显示现在的PG-13级更像昔日的R级,"这位主管补充说,"去年夏天,一项哈佛大学的研究发现,当下被评为PG-13及更宽松级别的电影比十年前的同级别影片

[1] Thilk, Chris, "Rating the Ratings", *Advertising Age*, 9 November 2010.

[2] Greenwald, Stephen R. and Landry, Paula, *This Business of Film: A Practical Guide to Achieving Success in the Film Industry* (New York: Lone Eagle, 2009), p.150.

含有更多暴力、性爱和粗口内容。"[1]每个"支柱"电影的制片人都面临着同样的挑战,那就是一方面想出怎样刷新该类型主要元素的底线,另一方面又不僭越美国电影协会不断变化的对于PG-13级的理解。

饱和式预定

大规模广告战支持下的饱和式首映周末,已经成为所有"支柱"电影或特许权电影的标准运作方式,部分原因在于这样能够迅速聚敛大量的票房收入,在任何负面评论或大众吐槽影响观影人数之前先入为主。强势首映周末的井喷式涌现很大程度上也是因为大型多厅影院的崛起,能够让新片在6块以上的银幕上同步放映。那些主要吸引更成熟人群的影片和商业潜力甚微的艺术电影通常只进行有限发行或平台发行(详见第六章)。

新千年以来那些具有里程碑意义的首映案例如下:

◎华纳兄弟公司的《哈利·波特与魔法石》于2001年11月16日上映,创纪录地在3672家影院的8200块银幕上开画,至首周周末共吸金9000万美元。

◎索尼公司的《蜘蛛侠》于2002年3月3日上映,开画所用银幕数量略少,共7500块,但首周周末总收入达1.15亿美元,从此开启了好莱坞首周周末纪录的亿元时代。

◎索尼公司的《蜘蛛侠3》于2007年5月4日在4252家影院、

[1] 参见 Snyder, Gabriel, "Don't Give Me an 'R'", *Variety*, 20 February 2005。

超过 1 万块银幕上开画,创下新的纪录。该片同时摘得多项桂冠:北美地区最大规模首映周末,收入 1.48 亿美元;史上最强开画日,收入 5900 万美元;全球最大规模首映周末,收入 3.75 亿美元。

◎迪士尼公司的《加勒比海盗:世界尽头》于 2007 年 5 月 25 日在 4362 家影院的 1.1 万块银幕上开画,堪称史上最大规模的发行,四天便吸金 1.42 亿美元,创下了阵亡将士纪念日(Memorial Day)周末票房的最高纪录。

◎詹姆斯·卡梅隆的《阿凡达》由福克斯公司发行,于 2009 年 12 月 18 日在 3452 家影院开画,其中 2023 家使用 3D 放映,该片超越了卡梅隆自己的《泰坦尼克号》,成为史上票房总收入最高的影片。《阿凡达》在首映周末只获得了不温不火的 7300 万美元,一个原因是其 2 小时 40 分钟的时长减少了每天能够放映的银幕场次,另一个原因是首映周末正逢大规模暴风雪席卷美国东岸,天气导致人们不能前往多厅影院观影。但是该片后劲惊人,堪称有史以来第一部全民"支柱"电影和最大规模发行的 3D 制式电影,在美国国内和全球范围都是如此。[1]

饱和式预定从未丧失其潜力。2010 年以后,开画日纪录和首映周末纪录一次次被刷新。

[1] McClintock, Pamela, "Avatar Nabs $73 Million at Box Office", *Variety*, 20 December 2009.

发行期

发行一部"支柱"电影或特许权电影的常规档期是感恩节－圣诞节假日档和暑期档，尤其是美国的阵亡将士纪念日和 7 月 4 日的国庆节。暑期档实际开始于 5 月的第一个星期五，贯穿之后的四个月之久，全年票房的很大部分来自这一档期，约占全年票房收入的 40% 至 50%。然而，这一档期的周末数量有限，片厂要提前很长时间谋划发行日期，目的是避开竞争。正如罗伯特·G. 弗里德曼（Robert G. Friedman）所描述的：

> 如今竞争变得更加戏剧化，大部分周末都有两三部新片上映，排挤前一周开画的影片，因此也许是六部影片在争夺观众的注意力和选择。而观众是无情的，除了头号选择，其他影片都是输家，榜单每周都在变化。[1]

举例来说，在 2007 年暑期票房的角逐中，索尼公司的《蜘蛛侠 3》为占据领先位置，于 5 月初上映；《怪物史莱克 3》计划于两周后上映；而《加勒比海盗：世界尽头》则晚《怪物史莱克 3》一周上映。

每家片厂都有一个全球销售网，独力操作自家出品影片的发行。就在 2000 年，好莱坞为其超级大片在全球的发行日踌躇不决，发行最先从美国开始。这意味着，举个例子，巴黎的观众在美国放映轮次结束之前，是无法看到影片的。这样的策略使得导演和明星得以通过一系列首

[1] Friedman, Robert G., 'Motion Picture Marketing', in Jason E. Squire (ed.), *The Movies Business Book* (New York: Fireside, 2004), p.284.

映礼帮助推广作品。但越来越多的主流片厂选择在全球同步或近乎同步上映其超级大片。这一决策背后有三个主要原因：跨国盗版、不断增长的海外票房和推广性舆论的跨国传播。新线公司于2001年发行《指环王》三部曲的第一部《指环王1：魔戒再现》，开画一天之内就能在亚洲大城市的街上买到该片的盗版。为了不给盗版者留下做手脚的时间，新线公司于2003年12月发行该三部曲的第三部《国王归来》时，用超过五天的时间在28个国家开画。2004年，华纳公司在全球同步上映《黑客帝国3：矩阵革命》，发行了2万份拷贝，以此对抗国际盗版。此外，发行商想要利用首映周末期间影片造成的舆论反响，这类舆论有时会通过互联网传播到世界各地。

《综艺》报道："暑期大片档一度被视为一种独特的美国现象。欧洲漫长的夏日度假期，以及大部分欧洲影院没有空调的情况，曾经意味着欧洲主流市场的票房淡季恰好同好莱坞于本土发行最重磅大片的档期重合。"[1]然而近年来，欧洲度假时间缩水，国际连锁院线也在欧洲建设了与美国影院条件相同的多厅影城，新情况改变了全球发行日程，到了2011年，主流片厂票房收入的67%来自美国以外的地区。

营销工具

"支柱"电影和特许权电影为主流片厂的投资贡献了最高额的回报。不管看上去多么高风险，通常最昂贵的影片也能获取最高昂的利润。这类影片的营销预算是仅次于实际制作成本的最大开销项目，且几乎所有

[1] Bing, Jonathan, "Land of Hype and Glory", *Variety*, 3 May 2004.

的费用（约80%）都用于影院开画。杰弗瑞·C. 尤林（Jeffrey C. Ulin）解释说：“用于开画的金额高得不成比例，原因是一部影片的影院发行是驱动所有下游收入的引擎。因此，要在营销影片时提前花费重金，提升知名度，发展成持久的品牌，这一品牌将在十年以上的时间内维持下去并适用于各种情况。”[1] 一部新片必须在短时间之内证明自己，基本上就是上映后两个周末间的头七天时间。

电视广告分为电视网（network，占35.8%）、有线电视（cable，25.9%）、卫星电视（spot，5.5%）、联合媒体（syndicated，占3.4%）和西班牙语电视（Spanish-language，占2.4%），这是最大的费用支出，而70%至75%的消费者认知是来自电视广告。[2] 报纸广告（占14.7%）次之，再次是互联网展示、户外广告、广播和杂志。用于在"脸书"和YouTube等网站进行互联网营销的支出，相对用于传统媒体的开支算是小额支出，约占整体营销预算的5%至20%，具体额度取决于目标观众群是否是新媒体的主要使用者。

电视是营销主力，因为它面向广大观众传播迅速。"也因为每部影片基本上都是全新产品，需要在消费者中创造知名度，且在影院银幕上的保存期很短，在影片上映之前就波及最大数量的观影者是榨取票房收益的关键。"[3] 不同长度的电视广告和广播广告能够在地方和全国播出。通过将营销范围与某电视台的电视或广播信号相连，从而创造规模经济，

[1] Ulin, Jeffrey C., *The Business of Media Distribution: Monetizing Film. TV and Video Content in an Online World* (New York: Focal Press, 2010), p.384.

[2] 参见 Friedman, Wayne, "Social Media Gains Virility", *Variety*, 5 October 2010。

[3] Marich, Robert, "Tube Ties Up Studio Bucks", *Variety*, 15–21 August 2011。

除此之外,插播广告较平面媒体来说,有两大优势:一是它们可以被分隔开播出,而不是像报纸上的娱乐版面,把所有的电影广告都肩并肩列在一起;二是它们可以在一天中的特定时段或在特定种类的节目中播出,以瞄准特定观众群。但是电视广告尤其造价不菲,在美国四大电视网中任何一家的黄金时间插播30秒钟广告,价格在10万美元左右;如果是星期四晚上——这一时段对于通常在周五开画的影片来说尤为关键,广告价格能涨到20万美元。"超级碗"(Super Bowl)[1] 期间的广告价格是平均每30秒插播广告300万美元。由于电视网观众流失,为了争取观众认知度,更多广告费用转向了有线电视小范围放送的节目。

更晚近的情况是,YouTube和"脸书"对于意图以年轻观众为目标的娱乐产品营销者来说,变得不可或缺。举例来说,在谷歌于2006年收购YouTube之后,谷歌"推出了大大小小数十种可利用YouTube传播的广告模式,从大型的广告主页(homepage)到滚动式(rolls)及覆盖式(overlays)广告、付费链接(paid placements)和关键词广告(search ads)"[2]。不过对此类广告植入效果的评估尚无定论,正如电子市场营销分析师黛博拉·阿霍·威廉森(Debra Aho Williamson)在《纽约时报》上的报道:"令人担忧的是,社交网络的使用者们并不看广告,无论这些广告被多么精心地展示。"[3]

[1] 即美国国家橄榄球联盟年度冠军赛。——译者注

[2] Learmouth, Michael, "How YouTube Morphed into a Movie-Marketing Darling", *Advertising Age*, 22 February 2010.

[3] Stelter, Brian, "MySpace Might Have Friends, but It Wants Ad Money", *New York Times*, 16 June 2008.

片厂至少要在开画日前两个月制订媒体策略,前派拉蒙公司高管罗伯特·弗里德曼曾经这样描述媒体策略:"确定媒体购买时,花销额度取决于一部影片的预计总收入,放映情况影响成本支出。需要注意的是,不要透支收益,但也不要吝惜财力。"首映周末之后,市场营销人员会以散场调查的方式评估观众的反应,广告规模会根据调查结果再调校。"如果这不是一部好电影,遭到差评且上映后观者寥寥,它基本没救了。但如果不是那种依赖评论的影片,如动作片或青少年电影,上映后反响不大,可能还有救。"[1]

按照弗里德曼的说法,影院预告片(trailer)是"所有电影宣传材料的支柱"[2]。预告片为影院和互联网观众创造出对于影片的第一视觉印象,预告片在粗剪之后准备好,也正是市场营销开始的时候。为了赶上最后期限,各片厂通常把这项工作分包给许多工作室去做,这些工作室测试、完善和量身打造针对目标观众的特定预告片。剧场预告片[in-theatre trailer,或称发行预告片(launch trailer)]长度从1分钟到3分钟不等;片花(teaser)的长度一般为90秒到120秒。"支柱"电影新片一般需要在上映前六个月左右生成一段片花,上映前两个月做出发行预告片。那些最轰动的事件性大片,如《蝙蝠侠》《指环王》和《哈利·波特》,它们的预告片投放影院的时间还要更早,预告片本身就成了重大事件。一旦预告片投放到影院,发行商就要与放映商谈判,争取让预告片播放时间离正片开场时间越近越好,那时观众们基本已经落座。片厂投放一个

[1] 参见 Friedman, Robert G., "Motion Picture Marketing", in Jason E. Squire (ed.), *The Movies Business Book* (New York: Fireside, 2004), pp. 290, 295。

[2] 同上书,第285页。

预告片，差不多要花费 100 万美元。

给影片寻找一席之地

宣传团队

一部影片一旦获得绿灯放行，一个宣传团队便受雇处理电影制作前后的公关事宜。宣传团队的成员包括专题写手（feature writer）、摄影师（photographer），也许还有美术编辑（art editor），该团队编辑整理出一套新闻资料，包含"官方"电影资讯——新闻发布、制作记录、明星和主创传记、多语种专题报道和一组彩色、黑白剧照。宣传团队还要整理一套电子新闻资料，包括明星、导演采访及电影片段。两种资料都要在影片上映之前一个月左右送给记者们，从而让媒体熟悉影片，勾勒其轮廓，对影片如何被感知和理解加以控制。通过选择恰当的语言和影像，片厂希望媒体能够用一种预先设定好的方式"阅读"影片。换言之，片厂想让大众对影片的评判符合其预设的套路。

为吊起电影放映商的胃口，片厂会在两个产业交易展览会上吹捧它们即将上映的新片，分别是3月份在美国的拉斯维加斯举办的西部博览会（ShoWest），以及秋天在奥兰多举行的东部博览会（ShoEast）。这些大会由业内顶尖的放映商和其他电影专业人士参加，他们一年两次聚集一堂，观看即将上映的新片，与电影明星谈天说地。大会也会邀请美国电影协会的主席作一番"行业现状"的致辞。

为了吸引娱乐版面编辑、专题报道撰稿人、电视台记者和外国媒体

通讯员，片厂们提供了媒体招待会（press junket）福利。媒体招待会实际是一次免费旅行，一种有效的营销手段，片厂用这种方式在首映周末临近之际控制媒体报道。由于片厂缩减开支，大部分媒体招待会如今都安排在美国纽约或洛杉矶进行，不再选择异域。来自外国媒体的代表很可能隶属于好莱坞外国记者协会（Hollywood Foreign Press Association，简称HFPA）——一个由大约90名作家和自由撰稿人记者组成的团体，他们代表约55个国家，其所效力的出版物从英国的《每日电讯报》（*Daily Telegraph*）到法国的《费加罗报》（*Le Figaro*），从意大利的《快讯》（*L'Espresso*）到德国的《时尚》（*Vogue*）等。该组织每年1月为美国电影金球奖（Golden Globe Awards）颁奖。

受邀嘉宾一到目的地就会得到一套报道材料，针对平面媒体记者，宣传人员会安排记者招待会，以及明星、导演在座的圆桌访谈。针对电视记者，宣传人员布置了电视转播室，将采访过程进行录像以备记者返回后使用。来自大牌电视台和新闻机构的记者会受到特别优待——不同阶段的多次一对一访谈。明星和导演根据合同要求出席这类访谈，这意味着某位明星会为事先确定好数量的访谈专门留出一两天时间，接受采访。片厂负担记者招待会受邀者的全部差旅经费，为他们安排最好的酒店（一些大牌报纸不允许记者接受片厂买单的此类"报道游"）。招待会的目的是为了让记者们觉得欠片厂人情，返回之后在某种道德义务驱使下撰写报道或系列报道。

动漫展

片厂现在意识到：

在当今这个时代，如果你想打造一套特许权电影和一个市场品牌，若没有在影片发行前十个月乃至一年的时间里进行病毒式网络营销，你不可能成功、充分地推广任何漫画改编或同类影片……必须早早吸引并讨好粉丝们［包括漫画、电影、科幻、魔幻、日本漫画（manga）和动漫（anime）、动画、恐怖片的粉丝］，因为他们的好恶能够成就也能够摧毁一部影片。如今片厂带着电影创作者和明星去那些影响较大的动漫展会，向粉丝们表示敬意，片厂知道最终必须赢得这批人。现在在网上有那么多重要的粉丝网站，从早到晚数百万人访问浏览。这是一个相互联结的社区，语言像烽火一样传播。[1]

国际动漫展（Comic-Con International）保持着其在漫画书、科幻及魔幻作品粉丝心目中的头号地位。这一为期四天的活动每年7月在圣地亚哥会展中心举行，也成为很多电影营销活动的起点。各家片厂"率旗下各门类代表大军前来，包括电影、电视节目、在线产品、电子游戏和消费产品"，希望打动粉丝，争夺初始口碑。[2] 正如《每日综艺》所指出的：

好莱坞开始花时间巧妙斟酌如何与参加动漫展的人群对话。卢卡斯影业实际上在1976年就为片厂们创造了台本，当时卢卡斯影业以幻灯展示的形式发布了《星球大战》的演员定妆照和影片概念

[1] Ulin, Jeffrey C., *The Business of Media Distribution: Monetizing Film. TV and Video Content in an Online World* (New York: Focal Press, 2010), p.387.

[2] 参见 "Hollywood Plays It Safe at Con", *Daily Variety*, 26 July 2010。

图,还发行了版权属于漫威公司的漫画书,为次年将发行的影片摇旗呐喊。"人们纷纷打来电话,发来信件和明信片。口碑是这样传播的,"卢卡斯影业内容管理负责人兼粉丝公关主管史蒂芬·圣斯维特(Stephen Sansweet)打趣说,"现在变得很不一样了。"

如今,热情的粉丝们"掏出手机,立即用网络散播言论,谈论他们对于好莱坞带到动漫展上的影片的看法"[1]。

但是动漫展也可能变成起反作用的地方。"大批狂热的粉丝,其中许多人穿着日漫风格的戏服,或披着伊沃克人(Ewok)[2]的毛皮,如果某部影片名不副实,这帮人会马上厌倦,留给电影公关团队一大堆网络差评等待处理。"[3]

首映礼

投放市场的最后一步是首映礼。一场首映礼就是一次造价昂贵的公关噱头,为的是吸引媒体的注意力。当今大部分活动在美国的洛杉矶或纽约举办。在洛杉矶,有两座剧院吸引了大部分常规首映礼在那里举办,一是乡村剧院(Village Theatre),坐落在邻近加州大学洛杉矶分校(UCLA)的西木村(Westwood Village);另一座是格劳曼中国剧院(Grauman's Chinese Theatre),好莱坞的地标之一。在纽约,则要数历史

[1] "FanningFanboy Flames", *Daily Variety*, 19 July 2010.

[2] 《星球大战》系列电影中的外星人种族,居住在恩多的卫星上。影片的主要角色楚巴卡(Chewbacca)即来自该族。——译者注

[3] Barnes, Brooks and Cieply, "Movie Studios Reassess Comic-Con", *New York Times*, 12 June 2011.

悠久的齐格菲剧院（Ziegfeld Theatre），位于西54街（West 54th Street）上。超级大片会被给予"目标首映礼"（destination premieres），迪士尼公司开此先河。1998年，迪士尼公司在夏威夷一座航空母舰上为杰瑞·布鲁克海默的《珍珠港》（Pearl Harbor）举办了首映庆典，据称庆典造价高达500万美元。2006年，迪士尼公司与皮克斯公司斥资150万美元，在位于北卡罗来纳州夏洛特市（Charlotte）的劳氏赛车场（Lowe's Motor Speedway）举行了《赛车总动员》的首映礼，美国纳斯卡赛车协会（NASCAR）联合举办了此次活动。此后的十年间，迪士尼公司时不时挥金如土，在迪士尼乐园为其特许权电影系列《加勒比海盗》举行过于奢华的首映仪式。

国际市场之于主流片厂的重要性日益增长，作为该现象的反射，越来越多的好莱坞电影在海外开画。例如《哈利·波特与魔法石》在伦敦举行了全球首映仪式，2011年，该特许权电影系列的最后一部也同样如此。索尼公司于2007年4月16日在东京举行了《蜘蛛侠3》的全球首映礼，并且于5月1日在日本开画，比该片的美国开画日早了三天。前两部《蜘蛛侠》电影各自在日本赚得6000万美元总收入，第三部的东京首映礼希望吸引媒体的特殊关注，使《蜘蛛侠3》与迪士尼公司的《加勒比海盗：世界尽头》拉开距离，后者定在三周以后开画。

确信具有全球吸引力的影片会在所有主要国际市场举行多次首映。好莱坞通常借加拿大多伦多国际电影节（Toronto International Film Festival）推广其特别制作部门——如索尼经典电影公司、福克斯探照灯公司和焦点影业——的影片。法国戛纳电影节（Cannes Film Festival）也有着同样功能，但是主流片厂自身很排斥戛纳电影节，担心它们耗资巨大的影片遭遇批评界和影迷的差评，正如上述所言，这一失败将传遍世

界，参加戛纳电影节的各国媒体从业者多达4000人以上。但是行业内的重大转变将戛纳擢升为发行链上的重要节点，2004年，逢5月举行的戛纳电影节被用作国际展台，宣传即将在全球市场同步上映的暑期大片，华纳兄弟公司的《特洛伊》（*Troy*, 2004）——这是一部古装史诗大片，由布拉德·皮特（Brad Pitt）主演，是最先利用戛纳电影节做推广的美国"支柱"电影之一。2006年，索尼公司的《达·芬奇密码》来到戛纳电影节，尽管该片电影节首映之前在网上遭遇尴尬评论，但电影节之后，仍然在全世界狂卷超过7.5亿美元的总收入，其中71%以上来自美国以外的地区，此时任何对戛纳电影节的恐惧都烟消云散了。如今，电影片厂经常在戛纳电影节上就各自即将推出的超级大片展开角逐，"为了在越发重要的国际市场上占得先机，同时积累口碑"[1]。戛纳电影节举办日期刚好在5月，与暑期"支柱"电影季的开端完美衔接。2011年，好莱坞在戛纳电影节上展出了下列高调宣传的影片：迪士尼公司的《加勒比海盗：惊涛怪浪》、梦工厂的《功夫熊猫2》（*Kung Fu Panda 2*）、派拉蒙公司的《变形金刚3》、皮克斯公司的《赛车总动员2》，以及环球公司的《牛仔和外星人》（*Cowboys and Aliens*）。

奥斯卡金像奖

曾几何时，《拯救大兵瑞恩》（1998）这样的主流大片为角逐奥斯卡金像奖最佳影片奋力一搏，被奥斯卡奖提名或获得奖项能够给影片的票

[1] La Porte, Nicole and Mohr, Ian, "Do Croisette Pic Promos Pay Off?", *Variety*, 29 May–4 June 2006.

房带来一次"奥斯卡波峰",并且为影片在家庭影音市场和其他从属市场的销售加分。近年来,美国电影学院成员倾向于品质之作,把最高荣誉授予那些评论界看好的中等成本影片。以2008年为例,五部获得奥斯卡最佳影片奖提名的作品便包括《老无所依》(*No Country for Old Men*)和《血色将至》(*There Will Be Blood*),这些影片并不如迈克尔·贝的科幻惊险片《变形金刚》赚钱。这一青睐口碑佳片的趋势可追溯到20世纪90年代,当时米拉麦克斯影业公司的哈维·韦恩斯坦(Harvey Weinstein)力推一批艺术影院佳作争夺奥斯卡奖最高荣誉(详见本书第六章)——如《哭泣游戏》(*The Crying Game*, 1992)、《美丽人生》(*Life Is Beautiful*, 1997)和《莎翁情史》(*Shakespeare in Love*, 1998)。对于片厂发行商来说,在漫画改编电影或类似的类型片领域,奥斯卡奖角逐并不构成影响商业成就的重要因素。

商品开发、捆绑销售与产品植入

商品开发、捆绑销售和广告产品植入等作为促销手段,自20世纪30年代起就被运用,吸引人们对影片的注意力。沃尔特·迪士尼开各种风气之先。迪士尼迅速领会到这些手段所蕴含的潜力,它们不仅能够带来制片资金,还是推广其动画片和沃尔特·迪士尼品牌的利器。

20世纪40年代,迪士尼冠名出售的小饰品年度销售额高达1亿美元。当其他片厂还受困于电影行当时,迪士尼高歌猛进,向电

视、广告、音乐、连环画和主题公园领域进军。它还与其他美国商业巨头——从可口可乐公司到西尔斯·罗巴克百货公司（Sears, Roebuck）——建立了有利的伙伴关系。[1]

所有片厂都有消费产品部门，该部门负责授权给外包公司制造或营销由电影主题曲、角色或影像衍生出的产品，包括玩具、服装、电影小说、原声大碟等。这类协议一般在电影发行前甚至制作初期就已经敲定。片厂通常会得到一笔授权预付款，以及基于批量销售收入的版税。商品开发有两个主要功能：推广影片品牌和创造收入来源。捆绑销售则是一种双向推广模式，将某种先前已经存在的产品与某电影品牌中的元素联系起来。而产品植入顾名思义，就是让某件家喻户晓的产品出现在银幕上。

当下正流行的电影商品授权风潮，滥觞于乔治·卢卡斯的《星球大战》，该片通过商品开发的副产品积聚了近4亿美元的财富——是其票房收入的两倍。衍生出的商品包罗万象，从《星球大战》电影海报、T恤衫、泡泡糖、卡片，到睡袍、袜子，乃至儿童戏水池。卢卡斯对《星球大战》品牌握有空前的支配权，当他与二十世纪福克斯公司就拍摄第一部《星球大战》影片进行磋商时，他选择收取少量薪金，以换取此后所有续集和商品开发的权利。这些权利最终带来了数十亿的回报，让卢卡斯得以建立他的制片公司卢卡斯影业、特效公司工业光魔和一个电脑游戏部门。自《星球大战》之后，利用大规模的商品开发战略来支持特许

[1]　"America's Sorcerer", *Economist*, 10 January 1998.

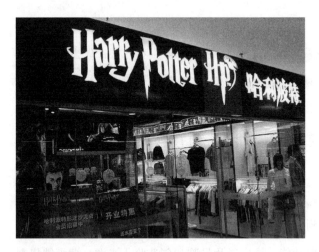

这家上海的店铺专卖《哈利·波特》周边商品

权电影和"支柱"电影成了行业标准惯例，而商品开发带来的收益往往要超过电影票房收入。

以 J. K. 罗琳的《哈利·波特》为例，罗琳很关心她的小说如何被改编成系列电影，华纳公司允许她对该特许权电影保留一定的艺术掌控权，也包括商品开发的权利。数百种《哈利·波特》周边产品投入市场，包括电子游戏、软件、礼品、魔杖玩具、糖果和玩偶，单单电子游戏就赚得了 15 亿美元。乐高公司（Lego）的报告指出，其哈利·波特系列产品是"旗下销售情况最好的商品之一"，并且计划着"继续制造新的波特主题玩具，即便该系列电影已经完结不再推出新作"。[1] 2007 年，《广告时代》（Advertising Age）杂志将哈利·波特的品牌价值定为 150 亿美元。

[1] 参见 "Harry's Magic Numbers", Variety, 18–24 July 2011。

与此同时，美国音乐公司、迪士尼公司和华纳公司通过开设商场连锁门店将商品开发带上了新台阶，在这些专卖店出售基于旗下影片的周边产品。以迪士尼公司为例，其于1987年在加州的格伦代尔开设了第一家迪士尼专卖店，此后，以平均每年60家分店的速度铺开，最终在全球范围内拥有超过700家专卖店。在20世纪90年代，迪士尼公司靠出售基于《美女与野兽》《阿拉丁》《狮子王》等迪士尼动画长片的周边产品，发行最早的家庭影音产品"迪士尼经典系列"（Disney Classics），获得了巨额利润。2004年，当对动画角色周边产品的需求下滑，迪士尼出售了这条产业链，但2008年又购回其中一部分。此后，迪士尼公司宣布其意图，要在苹果公司史蒂夫·乔布斯的帮助下，"彻底改造入驻大型购物中心的方式"。迪士尼公司想要重塑旗下专卖店品牌 Imagination Park，在每家店投入100万美元，打造高科技、交互式娱乐中心以吸引顾客。迪士尼首席执行官罗伯特·伊格尔针对迪士尼未来即将出品的所有"支柱"电影制订了计划，此项改造只是其中一部分，整个计划包括："出售从玩具到T恤衫、游戏、原声大碟等在内的各种产品，最终要在各处建造主题公园设施"。[1]

此时我们对于传统市场营销方法的审视可以告一段落，主流片厂仍保留着某些特定的营销方法，能够很好地支援它们在制片方面下的功夫。但是，进入新千年之后，互联网成为一种不可小视的现象。

[1] 参见 Graser, Marc, "Chips & Blips, Anyone?", *Variety*, 6–17 December 2010。

互联网营销

网站

20世纪90年代中期,官方网站(official website)成为电影营销的必需组成部分。但那时它们不过是好莱坞日落大道上电影广告牌的互联网等价物。片厂只是买一个网址,上传一段预告片、一些剧照、短片以及新闻材料而已,以此宣传一下即将发行的新片。片厂通常雇用外包公司来建设网站,起初,片厂只为最重要的大片建网站,但到了2003年,几乎所有电影都会通过网络来推广。那些更精心设计的网站,涵盖了所有在特别版DVD中会涉及的内容,如"幕后"花絮、拍摄过程纪录片、导演手记、通过实时聊天室进行的导演及明星访谈、技术数据,有时候甚至还有小游戏和测试。在线聊天室允许粉丝提交他们的意见,成为一种推广特许权影片的有力手段。一个时常更新的导演博客能够让潜在的观影者们再次访问,以得到更多信息。网站也给予观影者们在线购买电影周边产品的机会。相对于其他传统媒体,网站经济实惠,只占常规好莱坞电影营销预算的很小一部分,而它们额外的好处在于,在影院发行之后和影片转入从属市场之后,网站仍然保留在那里。

卢卡斯影业为重启《星球大战》传奇而开设的官方网站,示范了该如何通过创建潜在顾客的资料库,从而有效地推广一部即将上映的影片。该网站通过让观众沉浸在故事环境之中达到其目的,用多达7000页的内容来介绍该系列中虚构宇宙的历史和相关知识。卢卡斯影业在2003年的报告里指出,该网站"已经有400万成员注册,注册成员能够收到在线新闻简报、网站论坛邮件,并观看到视频片段,想得到这些福利,

只需提交名字、电子邮箱和相应人口统计信息即可"[1]。

病毒式营销和"《女巫布莱尔》案例"

如前所述,如果没有预先在网上做好病毒式营销,一家片厂是不可能成功发行一部漫画改编电影或同类型特许权影片的。对于杰弗瑞·尤林而言,病毒式营销是"利用网站、博客和预告页(teaser)的互联网营销模式",这类营销模式的目标是让影片或影片中某个元素简单有效地流行起来。[2]

《女巫布莱尔》(The Blair Witch Project, 1999)的官方网站提供了一个关于如何创造病毒式舆论的经典研究范例。该片由丹尼尔·麦里克(Daniel Myrick)和艾德亚多·桑奇兹(Eduardo Sánchez)执导,是一部超低成本的恐怖片。影片声称自己是一部纪录片,使用了某处找到的三位学生电影人拍摄的胶片片段,这三人多年前在马里兰森林探访一位传奇女巫时神秘失踪。1999年,在圣丹斯电影节某次午夜放映之后,《女巫布莱尔》被艺匠娱乐公司(Artisan Entertainment)选中发行。艺匠娱乐公司只有很有限的资金能用于推广该片,于是它决定利用网络。艺匠公司更新了原有的网站,在1999年愚人节那天进行发布。网站打了个擦边球,把《女巫布莱尔》当成真实事件对待,展示了关于女巫布莱尔传说的"文献"、互动式的时间线、失踪学生电影人的"背景故事"、对警长和搜寻队的访谈,以及所寻得胶片的视频、音频片段。电影制作者也通过在约翰·皮

[1] Hutsko, Joe, "Behind the Scenes Via Movie Web Sites", *New York Times*, 10 July 2003.

[2] 参见 Ulin, Jeffrey C., *The Business of Media Distribution: Monetizing Film. TV and Video Content in an Online World* (New York: Focal Press, 2010), p.385。

尔森（John Pierson）的有线电视秀上露面，继续散布这一传说，他们携八分钟的片段参与节目，声称这是在事发树林中找到的。艺匠公司在网站"不是很酷的新闻"（Ain't It Cool News）首发该片内部预告，并为科幻频道制作了一段名曰《女巫布莱尔的诅咒》的伪纪录片。

很快，网上如雨后春笋般冒出了许多非官方的"女巫布莱尔"网站、网上留言板（web board）、邮件列表（mailing list）、新闻组（newsgroup）、预告片网站（trailer site），人们对这部影片的热情高涨起来。

> 互联网上有大量关于这部影片是否真是纪录片的争论……MTV新闻报道了距离该片7月16日上映前近两个月期间粉丝网站的激增现象。网上爆发的热议引起了线下媒体的好奇心，也纷纷开始报道。这番大肆宣传的预演为该片的正式开画制造了期待。[1]

艺匠公司还嫌不够，为了更进一步吊足胃口，特意使该片显得难得一见。该片最初仅在27家影院上映，并打破了影院纪录。到了第二周，上映范围扩大到1000家影院，很快又增加到2000家。影片上映期间，网站被访问次数超过了3000万次。该片一路高歌，在美国获得了1.4亿美元的总收入，在全球范围收获2.5亿美元。相比其制作成本，该片已经跻身史上利润率最高的影片之列。但是，正如《综艺》所指出的："《女巫布莱尔》神秘录像片段在1999年所造成的轰动永远不可能被复制。如今，电影制作者选择把他们最吸引人的电影内容放在已经拥有广大网络流量

[1] Weinraub, Bernard, "A Witch's Caldron of Success Boils Over", *New York Times*, 26 July 1999.

的第三方平台上播出。"[1]

粉丝网站

主流片厂长久以来已经习惯于控制关于影片各种信息的流程和通路,"宣发团队不仅挑拣和选择哪些记者受邀观看放映,还经常授意哪些写手和摄影师被指派来写稿。他们的工作就是控制和操纵媒体,而媒体通常是乐享其成的合作者"[2]。然而,

> 几乎就在网络出现并成为新型必需媒体的时候,粉丝组建的电影网站如"美国独立电影专刊"(Film Threat)、"黑暗地平线"(Dark Horizons),以及突然崛起的哈利·诺尔斯(Harry Knowles)的"不是很酷的新闻"网站。针对试映会和偷来的剧本,这些"狂热粉丝"网站像搞谍战一样直言不讳地评价电影,很快获得了年轻读者们的青睐,同时也成了各大片厂的眼中钉。[3]

"不是很酷的新闻"网站由来自得克萨斯州奥斯汀的 25 岁大学辍学者哈利·诺尔斯运营,成了一支不容忽视的力量。1997 年,就在诺尔斯创办自己的网站一年之后,1200 位电影发烧友将电影试映报告发送给他,他将这些报告发布到了网站上,网站点击率达到月均 200 万次。片厂雇

[1] "New Media Can't Yet Carry the Day", *Variety*, 15 August 2011.

[2] Weinraub, Bernard, "The Two Hollywoods; Harry Knowles is Always Listening", *New York Times*, 16 November 1997.

[3] Barker, Andrew, "Fanboys to Men?", *Variety*, 18 December 2006.

用私人调查公司进行试映,结果只对付费者公布,然而诺尔斯的出现使得任何能上网的人都可以看到新鲜出炉的报告。诺尔斯因此被起诉。"妨碍工作进程。他们将未完成的产品公布出来并加以评判。这对于导演、其他电影工作人员及电影消费者都不公平,"华纳兄弟公司院线营销主管克里斯·普拉(Chris Pula)表示:"真正的威胁在于诺尔斯的网站——其最新电影评论、关于选角决定和影片困境的八卦,开始决定好莱坞新闻议题的导向。先期弥漫的关于影片的议论会对新闻报道甚至评论产生影响——而诺尔斯则影响着这些议论。"[1]

《星球大战》重启前夕,超过两万个粉丝网站如雨后春笋般出现,卢卡斯影业于1999年采取法律手段,欲阻止一段粉丝自行剪辑的《星球大战前传一:幽灵的威胁》的在线传播,而粉丝们愤怒的电子邮件淹没了卢卡斯影业。事后,片厂在网上发布了道歉信,为"沟通失当"致歉。华纳公司发布官方网站推广《哈利·波特》特许权电影,随后就冒出了一大批私人网站,其中一些还出售广告,华纳公司向这些网站的运营者发出了禁止令,而其中许多运营者还只是青少年。"较大的网站予以回击,"《经济学人》杂志报道说,"用恶毒的言辞——如这些势力'比伏地魔还要邪恶'——来讨好粉丝们。于是'波特战争'开始了。由希瑟·劳沃(Heather Lawver)带头,这位16岁的弗吉尼亚少年展现了他在操纵媒体方面的天分,反叛者们迫使片厂做出让步。"[2] 自此片厂不再试图关闭或拉拢粉丝网站,转而尝试与其合作。

[1] Weinraub, Bernard, "The Two Hollywoods; Harry Knowles is Always Listening".

[2] "The Harry Potter Economy", *Economist*, 19 December 2009.

"《指环王》案例"

新线公司花费超过 2.7 亿美元打造《指环王》三部曲。该系列电影同步拍摄以制造规模效应，此举相当冒险。如果该系列的第一部遭遇滑铁卢，新线公司将眼看着大部分投资付诸东流。像《哈利·波特》小说一样，J. R. R. 托尔金的魔幻史诗三部曲享有"近似宗教信仰般的追捧，狂热信徒们忠心耿耿地捍卫着该特许权作品"。新线公司意识到，如果无意中疏远了粉丝群体——其中大部分是男性，从刚步入青春期的男孩到三十出头的年轻人，粉丝们会让铺天盖地的差评在网上广为流传，让这次冒险功败垂成。[1]

新线公司需要想办法说服"托尔金粉"，使后者相信他们所挚爱的史诗不会被好莱坞机器糟蹋。这个任务交给了戈登·派迪森，时任新线公司全球互动式营销与业务发展部门副总监的他筹划了一场成功的互联网宣传战，"建立在开放参与的理念基础上"[2]。新线公司于 1999 年 5 月发布《指环王》官方网站，当时距离电影开机还有六个月时间。起初，新线想要控制信息，网站有十种语言的界面版本，提供了"中土世界"（Middle Earth）的交互式地图、聊天室、演职人员的访谈以及幕后花絮新闻——"关于导演彼得·杰克逊和摄制组人员如何打造托尔金笔下由霍比特人、精灵、巫师、半兽人、矮人和黑暗骑士构成的中土世界"[3]。

几乎立刻就出现了超过 400 个非官方的托尔金网站，到《指环王1：

[1] 参见 Thompson, Kristin, *The Frodo Franchise:* The Lord of the Rings *and Modern Hollywood* (Berkeley: University of California Press, 2007)。

[2] Solman, Gregory, "Gordon Paddison's Hollywood Adventure", *Adweek*, 8 October 2007.

[3] Lyman, Rick, "Movie Marketing Wizardry", *New York Times*, 11 January 2001.

魔戒再现》上映时，非官方网站数量已经达到 30 万个。这些非官方网站的存在可能会破坏整个网络营销战，但派迪森决定拥抱这些闯入者，而不是打击他们。派迪森声称，关于《指环王》电影：

> 我们能够同时接受心怀不满的粉丝和可能的观影群体，并且让双方都变成影片的宣传者，当时其他片厂还在忙于控告网站运营者和封杀他们的网站。我们的宣传建立在开放参与的理念之上。我多年来参加动漫展，听到过对电影观众们最恶意的贬损，讲那些最具消费力、最忠诚的消费者的坏话。其实这恰是互联网营销立足之处，即满足大众的需要。[1]

派迪森和彼得·杰克逊决定对托尔金网站全面敞开，甚至正式授权通过了其中 40 家。杰克逊与网站管理员们建立了密切的关系，向他们解释自己在拍摄这部影片时所做出的各种选择，从而"在消息传到网上之前，消除关于影片创作的错误传闻"[2]。派迪森持续更新官方网站上的独家影像、访谈和新闻，包括 2000 年 4 月发布的一段先行电影片段。该片段上线首日下载次数超过 170 万次，首周周末达到 660 万次（作为参照，《星球大战前传一：幽灵的威胁》预告片上线首日下载次数为 100 万次）。

在对派迪森举措的效果进行评估后，《纽约时报》指出：

[1] Solman, Gregory, "Gordon Paddison's Hollywood Adventure".

[2] Lyman, Rick, "Movie Marketing Wizardry".

当一部影片奇迹般地被网络全面拥抱——有时还得到发行公司的默许——粉丝网络社区、电影创作者和片厂营销人员之间形成了一种奇特的关系。网上的发酵效应包含了对选角的挑剔、对剧本改动的抱怨,以及影片的任何细节改动在全球范围引发的闲言碎语。然而,当所有这些都被点击时,一个由热切的互联网传播者所构成的网络,逐渐发展为对影片的推广和支持。[1]

以讨好网络社区的粉丝们为开端,派迪森征服了全部四个人口统计象限——年轻男性、年长男性、年轻女性、年长女性。"这三部影片加在一起成为一个文化事件和电影典故,在票房和商品开发方面赚得了数十亿。"[2]

面向未来,做好准备

各大片厂继续为它们的影片打造吸引人的网站,但当下潮流是引导观影者前去"脸书""推特"等社交网络和视频分享网站YouTube,以此积聚口碑。正如创新战略公司(Creative Strategies)总裁蒂姆·巴扎林(Tim Bajarin)所说的:"今天的一大转变是社交网络的存在。最强大的信息传播方式之一就是口耳相传,而社交网络应用的爆红——从传播消息到邀请他人,是一个巨大变化,尤其在年轻人群体之中。"[3]

[1] Lyman, Rick, "Movie Marketing Wizardry".

[2] Hayes, Dade and McNary, Dave, "New Line in Warner's Corner", *Variety*, 28 February 2008.

[3] Goo, Sara Kehaulani, "Google Gambles on Web Video", *Washington Post*, 10 October 2006.

为了更多地了解数字媒体和技术对于观影行为的影响，谷歌、微软、"脸书"、雅虎和其他在线媒体公司于 2009 年联合发起了一项调查，该项调查由戈登·派迪森创办的营销咨询公司斯特拉德拉路（Stradella Road）执行。根据《洛杉矶时报》的本·弗里茨（Ben Fritz）报道，斯特拉德拉路调研情况显示如下：

- 对于青少年来说，观影主要是为了社交。受调查的青少年中，56% 的被调查者结成三人或三人以上的小群体去看电影，33% 是四人或四人以上结伴观影的。同样的习惯延伸到了网上，相对于其他群体，他们会花更多时间泡在"脸书"或"我的空间"上，使用即时通讯（IM）和短信。但他们是最不倾向于使用搜索引擎寻找特定讯息的群体。换言之，要吸引青少年，营销人员需要去他们聊天的地方。

- 18 岁至 29 岁的人群能够像青少年一样自如使用网络媒体，即便不说比后者更自如。实际上，他们比任何其他群体都更频繁地利用网络查找信息。他们对于社交网络的使用几乎与青少年一样多，但不是用来聊天，而是明显用更多的时间来阅读在线内容。他们格外关注像"烂番茄"（Rotten Tomatoes）和 Metacritic 这样的影评网站。

而且，不同于青少年，这一人群通常成双成对去看电影，而不是一群人同去。因此，在上网时，信息本身比交流活动重要得多。

- 三十多岁的人群——他们有很多资金可用于观影，但不像其他群体那么有时间，尤其当他们有了孩子之后。他们仍年轻，足以了解怎样利用大部分技术，但很少像那些更年轻的群体一样使用更新型的网络工具——例如社交网络和视频。

另一方面，他们更倾向于使用宽带网络和手机，不仅拥有录像机，

更要利用它来跳过广告。换句话说,他们很难被说动,然而一旦他们去看电影,技术仍然扮演着重要角色。

• 四十多岁的人群:他们正处于派迪森所说的"技术应用的过渡期"。意思是他们经常使用互联网,但他们不能对每种新设备都应用自如,且仍然偏爱传统印刷媒体。

和三十多岁的人群一样,他们用很多时间上网,不过他们对于某些新技术更加不感冒。……他们中很多人有孩子,会全家一起去观看电影。但是当他们的孩子长大一些,孩子更有可能影响他们的观影选择。也就是说,如果你在琢磨如何让四十多岁的人去看电影,你应该往回翻页,重新阅读关于青少年的部分。

• 五十多岁的人群:一旦孩子们离开家,成年人便"重获新生",即他们像二十多岁的人一样成对去看电影。他们完全不像儿孙辈那么爱上网,这毫不奇怪,但他们也会出于特定目的使用网络。这一群体中有97%的人使用网络搜集信息,其实这和三四十岁的人群很相似。

较大的不同在于五十多岁的观影者不大观看在线视频、使用社交网络或博客。他们也许会上网寻找特定信息,如节目时间表或评论,但他们仍然时不时地与其父辈一样,受到传统媒体和现实中友人的影响。[1]

[1] 参见 Fritz, Ben, "How Moviegoers at Different Ages Use Technology", *Los Angeles Times*, 30 September 2009。

结论

本章生动地阐述了好莱坞对产业的控制。主流片厂是唯一有实力投资且能够凭借自身力量和稳定基础在全球范围营销电影的经济实体。主流片厂自"派拉蒙判决"打破旧式纵向一体化的垄断以来，即1948年以来，一直享有这一地位。在整个20世纪60年代，主流片厂主要依靠报纸来营销影片；从70年代起，它们转向了电视营销；到了90年代，又转向了网络。斯特拉德拉路公司的调研显示，大部分人通过电视广告和电影预告片了解新电影。但媒体消费的口味在改变，好莱坞为打动其核心观众而长期使用的大众营销方式也会突然过时。如今观众的选择已经变得碎片化且更加难以预测。为了更好地适应这种情况，片厂纷纷建立了"推特"账户和"脸书"主页来积攒口碑，但这些不过是初级尝试。追随社交网络的风潮，把互联网作为接触观众的手段，将会是持续的挑战。

第四章　放映：升级观影

尽管自1948年"派拉蒙判决"之后，电影公司纷纷更改了名号，美国的放映市场仍然被几家全国连锁院线把持着。目前，银幕数量排名前五的连锁院线分别是帝王娱乐集团（Regal Entertainment Group，6605块）、AMC娱乐（AMC Entertainment，5203块）、喜满客影城（Cinemark Theatres，3864块）、卡麦克院线（Carmike Cinemas，2235块），以及全美娱乐公司(426块）。全美娱乐公司由萨姆纳·雷石东和他的女儿莎莉·雷石东（Shari Redstone）私人拥有（前者占80%股份，后者占20%），是维亚康姆的母公司，该集团控制着派拉蒙片厂。

在发行链条中，影院是受到保护的。根据产业协议，一部新片的影院窗口期为四个月，为全球上映留出时间。然而，不断有其他势力致力于挑战影院的首席地位，下文将详细介绍。对于大多数好莱坞电影来说，影院放映是最大的单项收入来源。一轮成功的发行能够在观影者心目中树立影片品牌，使之在后续的衍生市场中升值，也因此导致了首映日的喧嚣排场。

受保护的窗口

 主流发行商和放映商之间的标准租赁协议是"90/10 协议"。该协议实际是在放映商扣除"影院开销"(house nut)之后,基于一定的浮动比例对票房收入进行分配,"影院开销"是事先商定好的数额,涵盖影院的日常支出。该分配方式从 90/10 分成开始,上映头两周,票房收入的 90% 归发行商所有,此后每两周,分成比例依次下降,直到达到 50/50。此浮动比例使发行商能够利用广告攻势,立即获得票房的最大份额,在人们对新片热情消减之前尽可能获得收益。但是由于发行商在影片放映期间获得的票房份额平均达到 50%,放映商们试图用人们称为"合计"(aggregate)协议的统一比率取代传统分成方式。按照这种方式,在整个影院窗口期,双方都按照 50/50 分成。这种分配方法能够适当简化现行的复杂条款,使放映商"免于倾家荡产,只因当今大部分影片都在开画之初炙手可热,同时在大量银幕上映,但随即灰飞烟灭,恰如美国前国防部长唐纳德·拉姆斯菲尔德(Donald Rumsfeld)的民调支持率"[1]。但是鉴于主流片厂是高预算"支柱"电影、特许权电影的大金主,势力的天平很可能仍然偏向于发行商。戴德·海耶斯(Dade Hayes)和乔纳森·宾(Jonathan Bing)在其著作中指出:"放映商已经差不多沦为基础设施和场地的维护者,除了座位数、票价和优惠活动,几乎没什么权力。他们在比例上是关键的一分子,也是首映周末的直接反映,但他们不再对打造

[1] Goldsmith, Jill, "H'w'd Vexed by Plex Success", *Variety*, 16 May 2004.

热门大片起核心作用。"[1]

至少暂时看来，电影是免于衰退的行业。美国国内票房总收入从2000年的77.5亿上升到2010年106亿的巅峰。入场人数，即影票销售数量，在2002年高达15.7亿，但2010年下降到13.4亿。尽管票房收入在过去五年中上升了15%，但如果按通货膨胀折算，2001年、2002年、2003年和2004年的数据都要超过2009年。近来票房收入的增加主要是放映商针对3D影片提升影票售价的结果。主流片厂显然为这一趋势感到担忧，而放映商忧虑更甚。他们感到了威胁，这威胁来自电影盗版，也来自那些选择等待和在家庭娱乐设备上观看好莱坞新片的消费者。因此，放映业坚决致力于将影院放映作为一种特殊奇观体验。

升级放映

20世纪80年代，放映市场进入了一段新的增长期。当时，电影随着购物中心迁移到了郊区。伴随着中心城市的衰落，这些新兴事物为消费者提供了封闭的环境、一站式购物、安全，以及大量的免费车位。为了增加客流，大型购物中心的开发者们将影院纳入其建设规划（这些空间通常租给放映商，由放映商在影院内设置小吃部、座椅、放映设备和音响设备）。这些影院的物理设计也许是当代放映业最显著的变化，相较于

[1] Hayes, Dade and Bing, Jonathan, *Open Wide: How Hollywood Box Office Became a National Obsession* (New York: Hyperion, 2004), p.97.

那些位于市中心的老式电影宫，这些新设计简单实用，但是更加干净和舒适。

银幕数量也在稳步增长，20世纪60年代大约有1.2万块，到了1990年已经超过了2.3万块。尽管80年代期间新影院的建设仍然在如火如荼地进行，但讽刺的是，放映业的未来已经注定遭遇新型挑战。观察家们一度预测家庭影音和收费电视将扼杀传统影院，然而恰恰相反，新型的从属市场为电影带来了更多利润。大大增加的电影需求与主流片厂以及数量日益增长的独立制片商一拍即合，院线不仅享受着更大的选片范围，同时发行链条也升级换代。在消费者的印象里，一部影片在大银幕上的成功，决定了其在收费电视和家庭影音市场的价值。

美国院线市场在20世纪80年代的扩张与里根政府面对反托拉斯事务的"不干涉主义"同步，这促使主流片厂去测试"派拉蒙判决"的条款，"再度尝试实行纵向一体化"[1]。司法部对于这一举动并不反对，声称"电影工业已发生了天翻地覆的变化，40年前的想法已经失效"。在司法部看来，"录像带和有线电视的流行，意味着片厂已经不能简单地依靠控制院线来垄断整个电影市场"。[2]

1985年，哥伦比亚电影公司率先收购总部位于曼哈顿的沃尔特·里德（Walter Reade）院线，进军放映业。1986年，环球影业公司的母公司美国音乐公司（MCA）买下了总部位于多伦多的多厅影院欧点院线（Odeon Theatres），该院线经营着加拿大和美国的超过1600块银幕。同年，派拉

[1] Gold, Richard, "No Exit? Studios Itch to Ditch Exhib Biz", *Variety*, 8 October, 1990.

[2] 参见 Yarrow, Andrew L., "The Studios Move on Theaters", *New York Times*, 25 December 1987。

蒙电影公司的母公司——海湾西方公司——已拥有在加拿大巡回放映、有430块银幕的名艺公司，又买下了曼恩（Mann）、勒克斯（Trans-Lux）和节日（Festival）院线，共计500块银幕。1986年，哥伦比亚电影公司的合作伙伴三星影业，收购了久负盛名的洛伊斯院线（Loews Theaters），得到了300块银幕。最终，1987年，华纳传媒购得海湾西方公司电影院线的半壁江山。在主流片厂中，只有沃尔特·迪士尼公司在进军院线方面裹足不前。

按照查尔斯·阿克兰（Charles Acland）的说法：

> 主流片厂重返放映业深刻地改变了当今美国电影产业……其结果是，这类产业集团对于一部电影的整体生命旅程展现出更多兴趣，从一种制式到另一种制式。这场所有权的剧变促使整个行业重新评估影院所提供服务的特殊性质，对于提升电影本身和改变观影体验有很多考虑，要让其成为独特并令人渴望的经验，足以使人们离开舒适的客厅沙发和冰箱近旁。结果便是20世纪90年代多厅影院的修建和整修。[1]

第一代商场影院通过追随购物中心到郊区，"也许拯救了电影"，但是"这一抢救行动仍缺乏活力"，影评人理查德·科利斯（Richard Corliss）如此评价。[2] 新型影城（megaplex）正如现在对它们的称呼，是

[1] Acland, Charles R., "Theatrical Exhibition: Accelerated Cinema", in Paul McDonald and Janet Wasko (eds), *The Contemporary Hollywood Film Industry* (Malden, MA: Blackwell, 2008), p.85.

[2] 参见 Corliss, Richard, "Show Business: Master of the Movies", *Time*, 25 June 1988。

另外一种事物。受到华尔街热钱和私人股票基金的驱动,连锁院线花费数十亿升级观影体验,希望一箭双雕:把人们从他们先进的家庭影院那里吸引过来;同时在特许经营方面榨取更多利润,这方面的收入尽归放映商所有。

AMC 公司在达拉斯的格兰德(Grand)影城首开先河。格兰德影城建于 1994 年,建造时轰动一时,为此后的大型影城提供了基础样板:"14 块乃至更多银幕,体育场式的座椅,可放置饮料的扶手,并且能够将扶手抬起,从单人座椅转变成舒适的情侣连座,数字声音系统和落地覆盖式银幕。"[1] 格兰德影城掀起了大型影城建设风潮。例如,总部位于佛罗里达州的慕维柯院线(Muvico Theatres)建造了主题式多厅影院。根据《纽约时报》布鲁斯·韦伯(Bruce Webber)的描绘,慕维柯位于波卡拉顿(Boca Raton)的皇宫戏院(Place Theater),"按照华丽的地中海风格设计","格调堪比拉斯维加斯酒店", 有代客泊车服务,大厅用庞大的枝形吊灯装饰,一个有专人监护的儿童游戏室,以及"一个广大的授权经营区,在电影开场之前提供比萨、炸虾球等快餐"。面对品位更加差异化的主顾,以及那些乐意付相当于普通票价两倍费用的人,影城还提供"预订座席票",可以享有单独入口和"餐厅酒廊,那里的鲛鱇鱼味道极好,而 21 岁以下人士不得入内"。"主顾们可以带着他们的食物和饮料进入邻近的六个包厢,包厢中配有奢华的宽敞座椅,以及带有凹陷杯托的小桌子"。[2]

[1] Fabrikant, Geraldine, "Plenty of Seats Available", *New York Times*, 12 July 1999.

[2] 参见 Webber, Bruce, "Like the Movie, Loved the Megaplex", *New York Times*, 17 August 2005。

AMC 公司的达拉斯·格兰德影城

"大型影城热"在 1999 年达到顶峰，银幕数量从 1990 年的 2.3 万块增长到 3.6 万块。这场建造狂欢无意中造成了一个结果——上千家老式多厅影院的荒废，以及从 1999 年开始的破产浪潮。在此期间，这些公司的投资者据估计损失了 17 亿美元。国内最大的连锁院线中有九家申请《联邦破产法》第十一章规定的破产保护，如帝王院线、联艺院线、洛伊斯院线、卡麦克院线、通用电影院线（General Cinema）和爱德华兹院线（Edwards Theatres）。《综艺》将此番事件形容为"美国企业史上最不寻常的大规模破产案例之一"[1]。

不同于第一波多厅影院建设热潮，那一批多厅影院寄身于商场以增加夜间客流，新型影城是独立的，凭借自身实力达到目的。人们抛弃了以前家附近鞋盒式的影院，更愿意多走一段路去享受影城提供的惬意和

[1] Goldsmith, Jill, "H'w'd Vexed by Plex Success", *Variety*, 16 May 2004.

舒适。购物中心很难改建容纳体育馆式的座椅和更高的落地银幕。在这种情况下，放映商面临两种选择：要么赔本经营旧式多厅影院，直到与商场租约期满；要么关闭旧式影院，将这笔开支勾销，在更合意的地点建设新型影城。但这两种选择都不足以在短时间之内减少市场中大量冗余的银幕数量。

公开上市的院线看到自己的股票价格在下跌，为了应对危机，纷纷宣告破产。《联邦破产法》第十一章允许它们轻松甩掉旗下赔本影院的包袱，重新起步。然而，法律也使得它们在面对私募股权公司的收购时十分脆弱，后者专门低价收购处于困境的企业。私募股权公司收购某破产院线并使其私有化，为了处理其资产负债表，会关闭不景气的影院，裁减员工。然后，再将院线放到市场上进行首次公开募股（Initial Public Offering，简称为IPO），通过出售的方式获取利润。《综艺》解释说："这就是它们所谓的'回收策略'，或者说它们得到回报的方式。"[1]以帝王院线为例，美国丹佛的亿万富翁菲利普·F. 安舒茨（Philip F. Anschutz）出资5亿美元买下该破产院线的全部债券——这些债券几乎不值一文，同时控制了该公司。在关闭了超过300家影院、1800块银幕之后，安舒茨于2002年让该公司重新上市，首次公开募股。这次募股吸引到了附加资金，安舒茨最终拥有一半以上的股份。[2]破产后的AMC娱乐、喜满客影城、洛伊斯院线都以类似的方式得到了拯救。

全美娱乐公司遭遇的是另一种财政危机。全美娱乐公司已经建好

[1] Goldsmith, Jill, "Movie Chain AMC Plans an IPO", *Variety*, 11 December 2006.

[2] 参见 Markels, Alex, "A Movie Theatre Revival, Aided by Teenagers", *New York Times*, 3 August 2003.

了一系列豪华多厅影院（即 Showcase Cinemas），然而，不同于其他主流院线，全美娱乐拥有影院所在地的地产，没有被迫寻求破产保护。萨姆纳·雷石东的女儿莎莉·雷石东管理着家族企业，据她所说："我们的不动产能够通过限制租金、使现金流动最大化的方式，补贴放映业的差额。"[1] 问题出现在 2008 年全球金融危机期间，当时银行无法向萨姆纳·雷石东继续提供贷款。雷石东在银行欠款 14.6 亿美元，以其院线作为担保，因此他被迫出售维亚康姆公司和哥伦比亚广播公司的部分股票，价值近 10 亿美元，并且放弃了 35 家影院。这些影院于 2010 年出售给拉夫电影公司（Rave Motion Pictures），该公司是一家来自达拉斯的院线公司，由小托马斯·J. 斯蒂芬森（Thomas J. Stephenson Jr.）创立。这次收购成就了全国第五大院线，共计约 1000 块银幕，分布在 20 个州。

生成"特别收入"

放映商想出一些办法补贴其票房收入份额，通过扩展特许经营、采用新型广告平台和数字化等方式。扩展特许经营与大型影城的发展齐头并进。授权经营的销售额平均占到影院总销售额的 20%，但几乎占到纯利润的一半。大部分购买爆米花和糖果的观影者是青少年和青年人，他们也是观影最频繁的人群。

[1] Redstone, Shari E., "The Exhibition Business", in Jason E. Squire (ed.), *The Movies Business Book* (New York: Fireside, 2004), p.388.

影院广告

影院广告自然是为了吸引年轻世代而量身打造的。影院与业务遍及全国的广告经纪公司联手,如 Screenvision Cinema Network 和 National CineMedia,前者是一家私人公司,后者是帝王院线、AMC 娱乐、喜满客影城共同组建的联合企业。影院装备了数字放映系统用来播放预告片,以此取代传统的幻灯展示。它们还在授权经营区域安装了电视屏幕播放广告,并把广告印到食品和饮料包装上。2003 年,广告商花费 2.5 亿美元吸引观影者;到了 2009 年,这项开支飙升到 5.84 亿美元。广告收益的增长"对于成型的、长期依靠产品的放映业至关重要,因为这笔收入中的大部分直接进入自己的腰包,而不需要与好莱坞分成"[1]。但这种现象没有观众的默许是不可能存在的。2006 年,美国阿比创(Arbitron)市场研究公司代表美国影院广告委员会(Cinema Advertising Council)追踪调查贴片广告(preshow ads)产业,发现"消费者对于影院广告的接受度呈现上升趋势,尤其对于年轻观众和频繁观影的群体来说,他们视银幕上播放的商业广告为娱乐体验的一部分"[2]。

贴片广告并非没有争议。片厂起初指责贴片广告妨碍观影体验,2003 年还有消费者群体向洛伊斯院线发起集体诉讼,声称院线"有目的地欺骗观影者,隐瞒电影真正开始的时间,只为把观众聚集起来观看贴片广告"。院线不情愿地停止了此种做法,因为这么做会迫使电影票价上涨。为了让贴片广告更讨喜,放映商试图让其变得更具娱乐性。例如,

[1] Hayes, Dade and McNary, Dave, "New Line in Warner's Corner", *Variety*, 28 February 2008.

[2] *Arbitron Cinema Advertising Study 2007*,参见网址:http://www.arbitron.com/downloads/cinema_study_2007.pdf(登录时间不详,因某种原因,本网页暂时无法打开)。

Screenvision Cinema Network 公司于 2010 年"公布了其重新设计的 20 分钟'广告娱乐'(advertisement)草案计划。不同于通常对于小广告、横幅广告和小吃部广告的划分,这种新型的贴片广告更倚重名人和娱乐业赞助商。例如美国纳斯卡赛车协会曾签约提供独家视频,营销人员可提供赞助"[1]。

走向"数字化"

放映商计划着通过数字化保护自己在发行链条中的首要地位。数字电影能够保证电影观众"在电影发行周期内始终看到原始的、高锐度的影像",一度被吹捧为"也许是自 1927 年有声电影诞生以来最重要的技术革新"。[2] 好莱坞已经采用数字技术来剪辑电影或制作特效和最先进的声效,但直到 1999 年这场技术革命才波及放映业,当时乔治·卢卡斯在纽约和洛杉矶的少数影院尝试了《星球大战前传一:幽灵的威胁》的数字放映。正如约翰·贝尔顿(John Belton)所言:

> 一部全数字电影的可能性——数字制作、数字后期、数字发行与数字放映——引发人们对于电影媒介的关注和想象。设想在新千年来临之际,一百多年来占据支配地位的赛璐珞宣告终结,胶片死去,数字成为电影媒介的主导。《纽约时报》《华尔街日报》《洛杉矶

[1] Barnes, Brooks, "Screenvision to Revamp Preshow Ads at Cinemas", *New York Times*, 26 July 2010.

[2] 参见 "Digital Movies Not Quite Yet Coming to a Theatre Near You", *Los Angeles Times*, 19 December 2000。

时报》和多家全国性新闻杂志报道了全新数字时代的到来，宣称无须再追问这一时代是否真的会降临，问题在于什么时候降临。[1]

数字电影逐渐成为放映商的武器，用来抵御日益增多的家庭影院和视频游戏——这些替代产品威胁到了影院观影。家庭住宅渐渐成为美国人的执迷目标，这是银行贷款条件放宽和不动产价格上涨的结果，使得投资家庭住宅有利可图。早先，只有舍得花费10万美元的科技产品尝鲜者才能在家中配备小型影院，而到了2002年，拥有一套包括平面电视、多声道音响系统的家庭影院对于普通消费者而言已经不是什么难事。由于各种部件价格下降，市场上有大量低端产品。到了2004年，三分之一的美国家庭拥有家庭影院系统——正如《纽约时报》所报道的那样，"无论它们是否拥有'媒体娱乐室'和皮质扶手椅来实现完美图景"。

首先要感谢DVD的出现，使得家庭影院技术——或任何有类似效果的产品——如今能够被更多的人拥有……DVD使用环绕声，有五条独立音轨，还有一个低音炮……索尼、松下和美国无线电公司等制造商把这些组件（用于家庭影院系统）组合为一种方便用户使用的系统，为之取了一个无趣的名字——"盒式家庭影院"（home theatre in a box）。[2]

[1] Belton, John, "Digital Cinema: A False Revolution", *October* no. 100 (Spring 2002), pp. 98–114.

[2] Rendon, Jim, "Sunday Money", *New York Times*, 10 October 2004.

图中所展示的是一套高端家庭数字影院

对于有小孩子的家庭而言,家庭影院成为一种方便且经济的影院观影的替代产品。

家庭娱乐中心常常包括一个游戏主机。正如汤姆·查特菲尔德(Tom Chatfield)所观察到的:

> 同样,游戏主机不仅是一个广受喜爱的玩乐工具,还是一个全能的媒体交换器,可以被全家人使用,因为它们能够输送电视节目、播放音乐和 DVD 碟片、提供网络服务,甚至可以录制音频、视频和活动影像。相比青春期男孩窝在卧室里看电视的旧时代,我们已经前进了一大步。[1]

[1]　Chatfield, Tom, "Videogames Now Outperform Hollywood Movies", *Observer*, 26 September 2008.

最初只作为一种闲暇嗜好，视频游戏后来成长为一门产业。到了1999年，年度硬件和软件销售总额合在一起已经远远超过了电影的票房收入。2006年，超过40%的美国家庭拥有游戏主机，这一年，微软公司的游戏机Xbox 360、索尼公司的游戏平台PlayStation 3和任天堂游戏机Wii粉墨登场。所有年龄段的人每周花费约7个小时在PC电脑游戏上，而青少年和青年人会在游戏主机旁度过近20个小时的时间。[1]视频游戏中的"支柱"产品销售数量通常能够突破500万份拷贝。针对那些不愿花费60美元购买新游戏的消费者，红盒子公司自2009年开始在其2.1万家门店提供视频游戏租赁服务，所提供的游戏产品与其发售时间同步上架，每天租金为2美元。

数字电影将使得观影体验更加特别，被寄望也确实能够更加容易地转换为3D电影。作为一项附加的好处，数字电影使得放映商能够从一些特殊内容上获得额外收入，如同步直播大都市的歌剧、世界杯比赛和摇滚音乐会。数字电影对于主流片厂也很有吸引力，因为此项技术可以为它们省去制作和运输35毫米胶片拷贝的成本，以往每年要为此花费超过10亿美元。而且，数字电影可以降低被盗版的风险，只要适当的科技防护措施到位。

不过，这场转变进行得很缓慢，《连线》（*Wired*）杂志报道说：

> 全面数字化需要精密的协作和同步行动。片厂、电影制作者、影院老板，以及制造商各方都必须在同一时刻以相同步调进行——

[1] 参见 Glover, Tony, "Video Games Set to Outgun Hollywood", *National*, 5 January 2011。

而这一过程中会出现一系列资金、技术和行政难题。谁来为影院升级放映设备买单？……至今仍是最大的问题。[1]

对于美国全国影院业主协会主席约翰·费西安（John Fithian）来说，在各影院普及数字放映的唯一办法就是"谁因此获利，就由谁买单"[2]。起初，最先进的数字放映机预计大约价值 15 万美元，且由于这是一项新技术，其使用寿命还不能确定。将主流院线近 2 万家影院的银幕全部转换的话，所需成本不可计数，更何况破产大潮刚刚重创了放映业。几家欢乐几家愁，片厂若以硬盘形式发行数字拷贝，比起传统印片，每部影片有望节省 200 万美元甚至更多的成本。如果要影院投资安装卫星天线接收器或高速传输线用于接收数字拷贝，双方之间的利益不对等还会进一步拉大。

2007 年，这一难题终于有望解决，AMC 院线、喜满客院线和帝王院线组成"数字影院执行伙伴"（Digital Cinema Implementation Partners）联盟，目标是为设备转换制订技术标准，筹资购买数字放映机。得州仪器公司（Texas Instruments）在数字放映机开发方面处于领先地位，靠的是数字光学处理（Digital Light Processing，简称 DLP）技术，并将该技术授权给巴可公司（Barco）、科视公司（Christie）、日本电气株式会社（NEC）及其他制造商。2008 年，院线联盟与摩根大通公司（JP Morgan Chase）达成协议，筹资 10 亿美元进行影院设备升级。按照这一计划，沃尔特·迪士

[1] Jardin, Xeni, "The Cuban Revolution", *Wired*, April 2005.

[2] Belton, John, "Digital Cinema: A False Revolution", *October* no. 100 (Spring 2002), pp. 98-114.

尼公司、二十世纪福克斯公司、派拉蒙公司和环球公司同意资助影院升级，向院线联盟支付"虚拟拷贝费"，每一部以数字形式发行的影片进入参加协议的影院时，由出品片厂为每块银幕补贴1000美元。然而，2008年的信贷市场危机使影院升级计划一拖再拖，终于在2010年被重新提上日程。摩根大通公司为影院联盟筹集到资金，使北美地区的数字银幕增加到1.4万块，2009年还仅仅是8000块。2010年，华纳兄弟公司和索尼公司也同意向院线联盟支付"虚拟拷贝费"。独立影院并未参与此计划，如果它们也想数字化，只能想办法自筹7.5万美元甚至更多资金用于安装设备。很多小型的二轮影院因为无法负担这一成本，濒临倒闭。

约翰·贝尔顿指出，所谓的数字放映"革命"是一次伪革命：

> 数字放映对于观众来说并非全新体验。该技术许诺我们的不过是传统35毫米放映也有可能实现的效果……数字放映以当下的状态，在任何层面上，都没有改变电影体验的本质。观看数字放映的观众不会觉得观影有什么不同，远不如第一次感受到声音、色彩或宽银幕、立体声所带来的震撼。以宽银幕立体电影为例，算是改变了影院体验，为观众营造了身临其境的神奇效果，观众仿佛被影像和声音所包围，进入电影之中。宽银幕立体电影的宣传照充分渲染了这种参与感，照片中观众坐在他们的影院座位上便可穿越尼亚加拉大瀑布，享受滑水冲浪，或者造访意大利米兰著名的斯卡拉大剧院。[1]

[1] Belton, John, "Digital Cinema: A False Revolution".

3D 电影

与此同时，数字 3D 电影也立下了变革观影体验的豪言。第一波 3D 电影热潮，肇端于 1952 年阿奇·欧博勒（Arch Oboler）《非洲历险记》（*Bwana Devil*）的上映，该片需要使用两台放映机放映，观众佩戴偏振光学眼镜观看。这一波 3D 潮流十分短暂，主要依赖视觉噱头把观众从电视机旁吸引过来。而数字 3D 电影的潜质在各方面都大大不同，布鲁克斯·巴恩斯在《纽约时报》上撰写道：

> 最新的 3D 技术据说是全新的和长足进步的，至少好莱坞是这样向观众兜售的。数字放映技术能够提供高精度的影像，使用塑料眼镜代替硬纸板，能够消除头痛和眩晕的副作用。对于电影制作者来说，最重要的是，新型设备可以让电影从一开始就建立在 3D 效果之上，提供更具沉浸效果和真实观感的体验，而不是仅仅依靠某些时刻的视觉噱头。[1]

在数字电影之前，那些设置了 IMAX 影院的博物馆或科技馆就能够看到 3D 电影。1990 年在日本大阪举行的世界博览会上，IMAX 展示了其第一代 3D 系统，该系统名为 IMAX Solido，使用了 70 毫米胶片、两台放映机、一块设在宽广穹顶上的巨型银幕，并且要求观众佩戴高科技眼镜，这种眼镜能够区分左眼和右眼影像。放映的影片《太阳的回声》

[1] Barnes, Brooks, "Growing Conversion of Movies to 3-D Draws Mixed Reactions", *New York Times*, 3 April 2010.

图中所示为一家 IMAX 3D 影院

(*Echoes of the Sun*) 是由电脑生成制作的,在 6 个月的时间里吸引了 130 万人进场观看。同年稍晚时候,IMAX 公司在加拿大温哥华第一次开设了 IMAX 3D 影院。1994 年,IMAX 公司设立了首个位于美国的商业 3D 放映场所,该放映厅作为索尼旗下一家拥有 12 块银幕的崭新多厅影城的组成部分,坐落在纽约上西区(Upper West Side)。放映的 3D 节目内容包括一段水下自然影片和一段野生纪录片,每部片长约 30 分钟。《纽约时报》赞美道:"IMAX Solido 也许是有史以来最棒的活动影像。"[1] IMAX 公司于 1997 年采用了一种小型 3D 设备,使用 70 毫米胶片,命名为 IMAX 3-D

[1] Grimes, William, "Is 3-D Imax the Future or Another Cinerama?", *New York Times*, 13 November 1994.

SR，用于在现有 IMAX 影院的平面银幕上放映。为了产生 3D 效果，观众要佩戴偏振光或特殊的电子眼镜。

2000 年，IMAX 公开这项技术，利用该技术把电脑生成的 2D 动画转换为 3D 效果，发行了片长 47 分钟的影片《虚拟世界》(Cyber World)。首部转换为 3D 效果的好莱坞长片是 2004 年罗伯特·泽米基斯的《极地特快》(The Polar Express: An IMAX 3D Experience)，这是一部由华纳兄弟公司出品的电脑生成动画，在 3600 家 2D 影院和 59 家 IMAX 3D 影院上映。[1]《极地特快》国内总票房为 1.8 亿美元，其中 5000 万来自 IMAX 银幕的贡献。

迪士尼是好莱坞首家推动采用数字 3D 技术的片厂，2005 年发行了《四眼天鸡》。其他片厂也不甘人后，迅速投入了新技术的怀抱，但它们不得不等到有足够多的影院转换成数字放映，才能够保证 3D 格式新片的大规模首轮投放。直到"数字影院执行伙伴"联盟从摩根大通公司处获得投资，这个目标才最终实现。

RealD 公司开发出了能够让数字影院放映 3D 电影的核心技术，这是一家位于加利福尼亚州的研发公司，成立于 2003 年。2005 年，RealD 公司推出了一套 3D 系统，不再需要两台放映机。这种单机放映方法利用得州仪器公司的数字光学处理（DLP）放映机，让观众佩戴低成本的被动式眼镜（passive glasses）。正当 RealD 公司与主流院线合作进行设备转换时，音频技术企业杜比实验室公司（Dolby Laboratories）找到那些中小型院线和独立影院，推广自己的单机 3D 系统，该系统由一家德国公司授权

[1] 参见 Kehr, Dave, "3-D's Quest to Move Beyond Gimmicks", *New York Times*, 10 January 2010。

制造。不用于 RealD 的系统，前者需要特殊银幕进行投影，杜比系统只要常规电影屏幕即可，这被视为一项成本优势。但是 RealD 已经在市场上先入为主并保持了领先地位，截至 2010 年 3 月，RealD 公司为全球范围内的 2700 块银幕完成了转换升级，而安装了杜比公司系统的银幕还不到 400 块。

与此同时，IMAX 公司于 2008 年推出了自家的 3D 品牌，该系统使用一对 2K 数字放映机和一个平面银幕，可用于配备了新型 IMAX 数字放映装置的传统多厅影院。同一时期，IMAX 还开发了能够将真人 2D 影片转换为 IMAX 3D 影片的技术。IMAX 公司在鼓吹 MPX 数字技术时，声称可以在不牺牲"IMAX 巨幕体验"视听效果的前提下，让配备 IMAX 系统的成本大幅削减。如今片厂有望花费 500 美元制作数字 IMAX 拷贝，而不是价格高达 6 万美元的同等 2D 版本。由于拷贝复制成本降低，IMAX 放映商也可以排上更多数字原底翻版（digital media remastered，简称 DMR）影片，获得更多收益。

为了说服对于 IMAX 公司财务状况满腹狐疑的放映商，IMAX 公司制订了一个联合投资计划。按照这个计划，如果一家影院出资更新放映厅、重新布置座椅、扩大电影银幕，数字影院系统大约 50 万美元的开销由 IMAX 公司承担。这项联合投资计划允许 IMAX 公司获得将近一半的票房总收入，此外还有授权经营收入的分成。喜爱观看 IMAX 电影的粉丝抱怨多厅影院里的数字银幕明显比博物馆里的正牌 IMAX 银幕小很多。罗杰·伊伯特（Roger Ebert）戏称 IMAX 公司应当给这一新型 MPX 系统取名为"简易 IMAX（IMAX Lite）、初级 IMAX（IMAX Junior）、迷你 MAX（MiniMax）或 IMAX 2.0"。尽管如此，数字系统让该公司得以壮大。2007

年12月，AMC院线同意将33个市场分区的100块银幕改建为IMAX公司的MPX影院。2008年3月，帝王院线同意对20个市场分区的31块银幕进行改造。到了2011年，能够放映3D影片的IMAX影院超过了200家。以IMAX 3D格式发行的影片包括：2009年的《哈利波特与混血王子》（*Harry Potter and the Half-Blood Prince*）、《天降美食》《圣诞颂歌》《阿凡达》；2010年的《爱丽丝梦游仙境》《驯龙记》《怪物史莱克4》和《玩具总动员3》。至此时为止，IMAX公司彻底扭转了财务状况，稳扎稳打，向国际市场拓展业务，尤其是中国市场。

结论

放映业从多厅影院蜕变为大型影城的过程植根于20世纪90年代的经济繁荣，这段时期，贷款如此容易，使得数百万美国人可以购买高端住宅，而这在其他时候是可望而不可即的。新房产的主人们通常把他们的电视房间改建成家庭影院，配备平面电视、环绕立体声音响和其他高科技装备，包括视频游戏主机。DVD是家庭影院系统中最核心的组成部分。青少年总是要去看电影的，放映商面临的挑战在于如何吸引全家人从家里走出来。大型影城依靠其体育馆式阶梯座椅、落地银幕和各种物质享受，达到了目的。多厅影院的崛起引发了之前未曾料想的效应，导致传统商场影院走向衰落，迫使最大的那些连锁院线宣告破产，最终结果是放映业合并重组。

当放映商们升级银幕来适应数字放映时，大型影城依然保持着吸

引力。通过产业升级，主流片厂获利最多，它们不需要再为胶片拷贝费神，从而得以节省数百万。片厂最初将这笔节省下来的费用付给大型连锁院线，帮助它们筹集资金完成数字化转换。小型院线和独立影院想要进行数字化改建，只能自筹资金。与媒体所鼓吹的相反，数字放映本身并没有彻底改变观影体验，正如约翰·贝尔顿对此的评价。但是，数字放映为影院放映 3D 电影提供了可能性，影院也的确是这么做的。

放映商和发行商之间是一种共生关系，这意味着他们需要彼此的存在和繁荣，然而由于主流片厂负担着制片投资的风险，要源源不断地制作超级大片，后者仍然是整个电影行业的主导者。尽管放映商可以通过完成数字放映改造、升级放映场所，销售更多广告来获取额外收益，但他们始终还是要依赖好莱坞提供的流行电影产品来维持生计。

第五章　从属市场：打破窗口

曾经，长片几乎只能在电影院里放映。自从20世纪50年代商业电视兴起之后，新媒体通过创造从属市场延长了电影的生命周期。好莱坞最初排斥新兴媒体，但此后必然会找到办法，吸纳新兴媒体作为额外收入来源。到了20世纪90年代，绝大部分影片的发行周期是这样的：一部新片首先在影院放映，影院放映享有一段受保护的全球上映窗口期；此后它会被授权给家庭影音、视频点播、收费电视放映，最终允许免费电视放映。

在这一模式下，一部影片在一段时期专供某一窗口——除了家庭影音之外，家庭影音几乎是可以无限期观看的。在发行周期的每一个节点，影片出售给顾客的价格都会下降。这一过程就是所谓的"价格分层"（price tiering），可以这么解释：电影首先在影院放映，面向"高价值"（high-value）消费者，即那些最渴望看到新电影并愿意为购买影票支付最高价格的观众；然后，电影才销售给"低价值"（lower-value）消费者，价格随时间递减。这样，如果一个人愿意等待足够长的时间，可以想见，他早晚能"免费"在有线电视或电视网上看到某部心仪的影片。以此种方式发行影片使得片厂能够有计划地覆盖市场的每一个分段，根

据需求制订相应的价格。

表 5.1　2000 年的传统发行窗口

1. 影院（Theatrical）	从上映日开始到未来 4 个月
2. 家庭影音（Home Video）	第 4 个月至第 6 个月
3. 单次点播 / 视频点播（PPV/VOD）	第 6 个月至第 9 个月
4. 收费电视（Pay TV）	第 12 个月至第 18 个月
5. 免费电视（Free TV）	第 24 个月至第 36 个月

这一标准化的发行周期在新千年被打破了，因为 DVD 销量下滑，零售音像店销声匿迹，新兴数字平台引发了观看习惯的变化，后者使观众可以选择在任何时间、任何地点、任何设备上观看电影。DVD 销量下降给片厂盈亏底线带来的影响如何形容都不为过。2006 年是 DVD 市场的巅峰年份，截至此时，好莱坞片厂一直希望旗下影片通过最初的影院放映收回成本，指望着家庭影音带来利润。此后，期待发生了变化，片厂的新目标是找到弥补 DVD 赤字的办法，这是一项艰巨的任务，要面临来自美国全国影院业主协会（NATO）的阻挠，该协会反对任何可能威胁到影院受保护地位的发行周期改革。

发行周期的演变

家庭影音

自 20 世纪 80 年代开始，家庭影音成为片厂收入增长的主要来源。

起初，片厂抵制这一新技术，将设备生产商告上法庭，声称从广播电视上录制电影侵犯了片厂的版权。但是最高法院驳回了片厂的指控，声称录像机拥有者有权利录制影片用于私人用途。录像机很快成为大部分美国家庭的标准配备，片厂则开始向日益增长的家庭影音观众推广自家出品的电影。到了1989年，销售和租赁录像带的收入已经达到国内票房收入的两倍以上。

片厂最初认为唯一合理经营录像带的办法是直接贩售，推断人们想要购买和收藏录像带——就像收藏音乐专辑一样。然而，通常消费者们更愿意从音像店和便利店租借影片。片厂绞尽脑汁从成长迅速的租赁市场瓜分最多利润，为其软件产品制订了一套成功的价格策略。在一部新片录像带上架后的头6个月，其售价相对较高，假设此期间绝大部分交易来自音像店，为对外出租而购买。此后，当需求退潮，同样的影片会以便宜得多的价格重新发售，直接面对为私人观看而购买的消费者。尽管这一策略让片厂赚足了腰包，降低了投资制作的风险，整个生意中占上风的仍然是传统实体商铺。

到了1995年，VHS家用录像系统市场已然成熟。1亿户美国人家中，86%的家庭拥有家用录像系统。1997年，DVD出现，家庭影音市场又一次获得新生。四年之中，大约1500万美国家庭拥有了DVD播放机，且随着价格下降，DVD将很快淘汰录像机。新片的DVD会于影院上映4个月到6个月之后向消费者发售，和录像带情况类似。但是，当消费者转向DVD，直接销售的收益超过了电影租赁，家庭影音市场转变为卖方市场。以2000年为例，消费者花费100亿美元租借录像带和DVD。在这笔收入中，片厂只占约25%的份额，约25亿美元。但是，消费者购买录

像带和 DVD 花费了 108 亿美元，片厂占据超过 75% 的份额——82 亿美元。此时，家庭影音已经占据片厂发行总收入的 40%。到了 2007 年，新片和经典老片的家庭影音销售额大约构成了片厂总收入的半壁江山，其他收入来源是影院放映（21.4%）、免费电视（12.9%）、收费电视（8.4%）、授权经营（6.6%）和单次点播（2%）。

家庭影音为片厂赚取了非同寻常的利润。正如斯蒂芬·格林瓦尔德和保拉·兰德瑞所说：

> 片厂历来根据版税来公布家庭影音和 DVD 发行收入。这意味着在这些渠道发行商所收获的每元钱中，只有一部分——等同于版税率，作为利润参与者的总收入。在这种情况下，发行商对这部分收入会收取一笔发行费。[1]

这种做法起源于片厂将制作和发行录像带的工作外包出去，当片厂承担这些功能之后，他们保留此种结算方式，尽管这样对于他们的制作方伙伴和利益参与者来说并不公平。

DVD 的售卖和租赁在 2006 年达到巅峰，刚好超过 240 亿美元，此后便一蹶不振。在巅峰时期，美国有将近 2.3 万家音像店营业；到了 2010 年，只剩下不到 1 万家仍在维持经营，这是遭遇网飞公司、红盒子公司竞争的结果。同年，全球最大的音像连锁企业百视达申请破产保护，仅

[1] Greenwald, Stephen R. and Landry, Paula, *This Business of Film: A Practical Guide to Achieving Success in the Film Industry* (New York: Lone Eagle, 2009), pp.159-160.

次于它的第二大连锁音像店电影画廊（Movie Gallery）也关门停业。可以预计，未来数年之中，只有大约4000家音像店能够存活。高清DVD（high-definition DVD）曾被寄予复兴音像产业的厚望，但索尼蓝光和东芝HD-DVD始自2006年的制式大战让消费者无所适从，直到制式统一的市场得以建立。这场制式大战于2008年2月宣告结束，东芝承认失败。尽管此后蓝光影碟的销售稍有起色，也未能挽回整个颓势。据2011年《经济学人》报道："即使按照通货膨胀情况换算，整个家庭娱乐市场也仅仅达到其巅峰时期78%的水平。几乎没有人觉得这次衰退已经结束，看起来也没有人会相信市场能够恢复到五年前的水平。正如市场研究分析专家汤姆·亚当斯（Tom Adams）在《银幕文摘》（*IHS Screen Digest*）调查报告中说的：'回顾来看，那都是泡沫。'"[1]

收费电视

片厂的另一个重要财源是收费电视。1975年，收费电视迎来了它的时代，那年时代公司旗下的家庭影院频道把宝押在了美国无线电公司（RCA）的国内通信卫星SATCOM I上，为其有线电视订户提供最新的、未删减且无干扰的电影、运动赛事，以及其他特别制作的节目。家庭影院频道先是成功击败美国联邦通讯委员会（FCC）为保护"免费"广播电视而制订的条例，之后持续推出具有差异性的节目内容，在电视界独此一份。家庭影院频道提供此项服务是按月收取费用，而不是就某项内容单独收费。如今，收费电视包括多个收费频道，除了时代华纳公司的

[1] "Unkind Unwind", *Economist*, 17 May 2011.

家庭影院频道/Cinemax 电影频道，还有隶属于维亚康姆公司的娱乐时间电视网/电影频道（The Movie Channel）、隶属于自由媒体集团（Liberty Media）的史塔兹娱乐公司（Starz Entertainment）/Encore 频道。

对于片厂来说，收费电视是一项有利可图的财源。为了保护影院放映窗口，新片在影院上映 12 个月之后，片厂才授权收费频道播出。与片厂交易的收费电视则打包买下某片厂整年的出品，此输出协议允许播出机构在合同有效时间内，在旗下所有平台，每部影片播放固定次数，合同有效期可长达八年。打包输出协议对于片厂是有利的，因为该协议提供了"安全感，无论出品的一批影片表现好坏，都能够旱涝保收。投资一部影片，片厂能够有稳妥的销量，这是个重要的考虑因素"。输出协议对于收费电视也是有利的，因为需要"填充每周七天每天二十四小时的节目单，迎合时刻期待新内容的观众，而且要提供与观众自主选择范围不同的内容范围。此等收费服务的最大好处就是无所不包"。[1]

免费电视

当下的免费电视窗口包括电视网、有线电视和联合辛迪加（syndication），这一窗口大约在收费电视窗口开放两年之后开始开放。尽管自 20 世纪 80 年代起，在面对有线电视、超级电视台（superstation）和录像机时，电视网节节失利，但它们仍然拥有数量最广大的电视观众。片厂将出品的影片打包授权给免费电视播放，包括 25 部或更多的影片。打包内

[1] 参见 Ulin, Jeffrey C., *The Business of Media Distribution: Monetizing Film. TV and Video Content in an Online World* (New York: Focal Press, 2010), pp.261, 262。

容通常包括少数热门大片和许多不出名的影片。一开始，片厂按照先后顺序授权，最先给电视网，然后是有线电视，最后是地方电视台。但随着时间推移，打包内容直接提供给出价最高的投标者。

百视达与音像店的兴衰

百视达公司由企业大亨韦恩·休伊曾加（Wayne Huizenga）一手打造，休伊曾加此前曾建立垃圾处理企业"废物管理公司"（Waste Management），使之发展为"《财富》世界500强"之一。1987年，休伊曾加买下百视达公司，当时百视达只是一家位于达拉斯、拥有19个店铺的音像连锁店，它最终成长为音像零售巨人，在48个国家拥有3500家店铺。1994年，维亚康姆公司以84亿美元收购了百视达，当时，"在大部分美国社区，十分钟以内车程就能找到一家百视达音像店"[1]。维亚康姆公司为获得派拉蒙公司的管理权陷入一场恶战，需要百视达的现金流动支持其竞标。除了需要与片厂分成的租金收益之外，百视达大部分收入来自顾客缴付的滞纳金。

为了扩大生意，维亚康姆总裁萨姆纳·雷石东将百视达公司的业务发展到海外，并且与主流发行商谈妥了收益分成协议，该协议允许百视达以较低的批发价格购买新片，将租金利润的一部分分给发行商。这意

[1] Fabrikant, Geraldine, "Blockbuster Seeks to Flex Its Muscles Abroad", *New York Times*, 23 October 1995.

味着百视达能够大幅增加其片目数量，以激发消费者的需求。

2004年，维亚康姆公司进行了企业重组，集中力量制造内容产品，因此重新考虑其对于百视达公司的所有权。该音像部门在2003年亏损了将近10亿美元，收入59亿美元，其市值从维亚康姆公司十年前收购时的84亿美元下跌到不足30亿美元。次年，维亚康姆公司将百视达公司出售给一群股权投资者。在新东家的管理下，百视达想通过提供与网飞公司邮件服务类似的DVD在线租赁服务，重获消费者青睐。2007年，百视达仿照网飞，引进了一项在线流媒体服务，这个计划通过收购"电影链接"（Movielink）很轻易地实现了。"电影链接"是一项好莱坞主流片厂早在2002年就已经推出的视频点播服务。最后，百视达还推出了"免滞纳金"活动，并且在华纳公司、福克斯公司和索尼公司的配合下，开始提前供应新片，比网飞公司和红盒子公司早了28天。当然，片厂的配合是有前提的，为了充分利用"百视达窗口"，百视达必须"对每部影片收取价格五倍于红盒子公司的费用，一些分析家认为这一价格差异实在算不上什么优势"。[1]

百视达公司无法改变自身与网飞公司、红盒子公司的相似度，于2010年申请破产保护。在美国，百视达连锁店减少到大约3000家，且基本确定还要再关闭一半店铺。2011年4月，百视达在破产拍卖会上被卖出，买家是迪许网络公司（Dish Network），这是一家卫星电视公司。同年9月，百视达再次挑战网飞，向迪许网络公司的订户提供名为"百视

[1] 参见 Sanati, Cyrus, "The Challenges Facing Icahn at Blockbuster", *New York Times*, 23 September 2010。

第五章 从属市场：打破窗口 | 171

图为一家已经关门停业的百视达连锁店

达电影通道"（Blockbuster Movie Pass）的服务，服务内容包括流媒体和DVD邮寄租赁。"该项业务发布正赶上网飞因引发众怒的提价和其他失策陷入困境，网飞在两个月内股价下跌50%"[1]。这番较量引发了人们对百视达和网飞未来发展道路的疑虑。

网飞公司

网飞公司于1997年由里德·哈斯廷斯（Reed Hastings）与人合伙创建，哈斯廷斯曾担任软件企业主管，现在是网飞公司CEO。网飞总部设在加州的洛斯加托斯（Los Gatos），在家庭影音零售领域与百视达公司并驾齐驱。每当DVD新碟公开发售，网飞公司就立刻买下，通过邮件方式将海量影片库存以较划算的月租费提供给订户，免除订户前往音像店的麻烦，并允许他们无限期保留影片资源。这种服务迅速流行起来，2002年，

[1] "Blockbuster to Introduce Streaming via Dish Network", *New York Times*, 23 September 2011.

网飞公司成功上市。

 2007 年，美国家庭开始广泛普及宽带互联网，网飞公司开始将重点转向在线流媒体。按照《综艺》的说法，网飞公司想要"彻底改变其业务属性——舍弃邮寄方式而转投效益更高的流媒体——这也许将重新改写演艺产业长期以来的影视产品发行模式"。"原因不难理解，"《综艺》写道，"每张 DVD 的寄送和返回，网飞要花费 90 美分——但在线播放电影的成本只需要 5 美分。"[1] 网飞最初将流媒体服务赠送给现有客户，用这种方式降低退订率，为未来购买更多内容筹集资金。

 2010 年 9 月，网飞公司推出了一项仅限订户的视频点播服务，该服务允许订户以 7.99 美元 / 月的价格无限制下载电影和电视节目。通常的 DVD 服务价格是这项服务的两倍，允许订户在同一时间租借三张光盘，通过邮件寄送，外加无限制下载。按照《纽约时报》的报道："就在几年之前，片厂发售 DVD 新碟的价格是 30 美元，相比较之下，如今利润锐减。"[2] 为了挽救下滑的 DVD 销量，华纳兄弟公司、福克斯公司和环球公司与网飞公司达成交易，允许网飞将更多老电影和电视节目纳入流媒体服务，条件是网飞必须在 DVD 新碟发布 28 天之后才能将其提供给订户。到了 2010 年，网飞公司的利润和收益几乎翻倍，同样翻倍的还有其在线流媒体观众数量。网飞的服务不仅适用于 PC 电脑，还可以在各种五花八门的设备上应用，包括游戏主机、网络电视机顶盒，比如罗库（Roku）和苹果电视（Apple TV）。

 [1] Lowry, Tom, "Shattered Windows", *Variety*, 23–29 August 2010.

 [2] Arango, Tim and Carr, David, "Netflix's Move Onto the Web Stirs Rivalries", *New York Times*, 24 November 2010.

起初，网飞公司的线上片目主要是老电影，只有相对少数的新片，其障碍来自收费电视频道，如家庭影院频道和娱乐时间电视网，这些收费电视频道按照合约享有所播影片在所有平台的独家播放权，包括互联网。结果便是，它们拒绝网飞公司在其权利期限内播放这些影片，而收费电视的独家播放有效期可长达八年。

2008 年，网飞公司在一定程度上解决了这个问题，解决方式是与隶属于约翰·马龙（John Malone）自由媒体集团的收费频道史塔兹签约，该频道与迪士尼公司和索尼公司签有输出协议。网飞公司以每年 3000 万美元的价格，通过收费电视窗口，获得史塔兹频道片库的流媒体播放权。这是一笔相当合算的买卖，因为当时仅有少数热衷新技术的年轻人观看在线视频，不过随着在线观众数量的增长，发行商开始在谈判时竭力抬高价码。2010 年，网飞公司被迫接受高得多的价格——将近 10 亿美元——以获得新兴收费频道 Epix 为期五年的流媒体播放权。Epix 频道由派拉蒙电影公司、米高梅公司和狮门娱乐公司联合投资，希望这个新频道能够与长期主导收费电视行业的家庭影院频道、娱乐时间电视网一较高下。Epix 频道于 2009 年 10 月首次亮相，拥有来自上述 3 家片厂、数量超过 3000 部影片的强大库存。作为与 Epix 频道合约的一部分，网飞公司获得了这 3 家片厂出品新片的流媒体播放权，不过要在新片首次登陆收费频道 90 天之后才能上线播放。

经过四年的持续增长，网飞公司陷入了与客户的纠纷之中。2011 年 7 月，里德·哈斯廷斯发布了新的价格机制，将旗下流媒体服务与 DVD 邮寄服务分开，就流媒体服务向订户收取每个月 8 美元的费用，而 DVD 服务的月费为 8 美元至 18 美元不等，取决于顾客租借了多少张碟片。

这项决定要求顾客分别管理两个账户，而且比原有收费方案贵了60%。马上就有40万用户抵制网飞公司，公司股价下跌了一半。9月，哈斯廷斯公布了一个修正方案，仍然不得人心。最终，他仍然维持涨价决定，而两项服务保持原样在同一个网站运营。西德尼·芬克尔斯坦（Sidney Finkelstein）认为：

> （这是）宁愿无视变化。……哈斯廷斯想要让新兴流媒体与传统业务一刀两断——前者注定会排挤后者，从而拓展流媒体业务的可能性。不幸的是，他同时决定强行提高价格，并让顾客操作复杂化，在被随之而来的负面报道迎头炮轰之后，又部分放弃了原有计划。在很短的时间里，网飞公司从受人爱戴的创新偶像宝座上跌下来。人们认为它不过就是又一家邪恶大公司，只会盘剥消费者。公司股票几乎下跌了70%。

芬克尔斯坦补充道，

> 不幸的是，网飞面临着比消费者不满价格上升更为严峻的问题。网飞公司没有专利技术，面临着众多资金雄厚的竞争者，如亚马逊公司（Amazon）、谷歌公司，以及有线、卫星公司，购买内容产品时不再享有电影片厂的特殊眷顾，后者之前就热切期待着新玩家的到来。可以想见，网飞公司或早或晚要步百视达公司的后尘。[1]

[1] Finkelstein, Sidney, "The Worst CEOs of 2011", *New York Times*, 27 December 2011.

红盒子公司

新世纪头十年，DVD 租赁行业发展最快的新来者是红盒子公司，红盒子起源于麦当劳快餐连锁的一次实验，尝试将业务扩展到除汉堡包以外的领域。麦当劳在旗下连锁快餐店设置自动贩卖机，以每晚 1 美元的价格出租新近影片，希望借此吸引更多顾客，尤其是夜晚时段的顾客。麦当劳与投币机制造企业币星（Coinstar）公司合作进行此项投资，在很多食杂店和折扣店门前都能看到币星公司的身影。网飞公司的创始人之一米奇·洛（Mitch Lowe）于 2002 年加入麦当劳公司开发小组，当时是他把这个创意推荐给了麦当劳。2005 年，洛被任命为红盒子的首席运营官（COO）。在他的经营下，红盒子从若干个 DVD 租赁亭成长为拥有 3.1 万个网点的大企业，遍布美国各大超市、商场、购物中心和快餐店。

红盒子公司遵循的是一种传统的小型企业经营模式，批量购买影碟，靠重复出租盈利。仅仅收费 1 美元，却仍然能够获得利润，这得益于低廉的日常运营成本。红盒子针对的是那些精打细算的家庭，为它们提供便捷的渠道获得最新的主流电影 DVD，就在日常购物的地方。网飞公司的竞争优势来自其拥有的 10 万部影片，随时可供出租，相较之下，红盒子贩售机只有 200 部影片。但网飞每租出一部 DVD，必须支付往来邮费。在消费者选择大量预订，且延迟归还碟片的情况下，网飞的效益才最好。而红盒子最想要的是，在影片热度减弱之前，每张碟片出租的次数尽可能多。

为了防止红盒子租赁业务侵占 DVD 销售的空间，主流片厂在新片 DVD 上架出售 28 天之后才把碟片提供给红盒子。红盒子公司采取反制措施，于 2008 年对华纳兄弟公司、环球公司和福克斯公司提出反托拉斯

无处不在的红盒子 DVD 租赁亭

诉讼。2010 年年初，双方达成和解，红盒子同意接受 28 天窗口期，这算是三家片厂的胜利，但是反过来，片厂也允许红盒子直接从片厂手中购买 DVD 碟片，而不是通过零售商，这样就降低了购买碟片的价格。索尼和派拉蒙公司机智地发动了自家的法律战，与红盒子公司签订了收益分成协议，这两家公司的 DVD 能够在零售音像店和红盒子租赁亭同步上架。沃尔特·迪士尼公司始终允许自己看好的第三方发行商向红盒子出售 DVD。

2009 年，币星公司耗资 1.75 亿美元将红盒子公司全盘买下，从麦当劳公司和其他投资人处取得全部产权。到 2011 年为止，红盒子的收入占整个 DVD 租赁市场收入的三分之一，但貌似其巅峰时期已经过去，视频流媒体粉墨登场。来自这些新兴竞争者和主流片厂的压力很可能威胁到低成本自动贩售机碟片租赁的未来。

瓦解发行周期

无论如何，好莱坞不得不想出各种办法弥补下滑的 DVD 销售，在这样做的同时，好莱坞进行了一系列试验，在从属市场榨取更多收益——这些试验对于旨在保护放映商的传统发行周期构成了威胁。

单次点播 / 视频点播

单次点播自 20 世纪 50 年代起开始出现，大部分时候都与特殊事件联系在一起，如拳击冠军赛和摇滚音乐会。20 世纪 90 年代，有线电视订户达到饱和，有线电视产业开始寻找新财源。添加电影节目是一个显而易见的选项，为实现这个目的，有线电视经营者投资数十亿升级设备系统，在订户家中安装机顶盒。此番升级允许有线电视运营商为用户提供准视频点播服务（near-video-on-demand，简称 NVOD），每半个小时就有单次收费点播（PPV）的电影可供选择。但单次点播从来没有获得成功推广，家庭影音依旧以租赁和零售的形式每年收入数十亿，且主流片厂利用 30 天至 60 天不等的窗口期保护着这一宝贵资产。

然而，进入新千年，情况发生了变化。点播服务使消费者得以在他们想看的时候随时观看电影，不需要遵循既定的节目表，这种服务形式产生了新的吸引力，变得流行起来。全美最大的有线电视运营商康卡斯特公司首开先河。为了保护其点播频道在网飞公司与红盒子公司的夹攻中杀出重围，2005 年，康卡斯特公司开始花费数十亿美元收购主流片厂的老电影片目，以供应其新推出的点播服务"电影通道"（MoviePass）。康卡斯特免费为其订户提供此项服务，为的是吸引后者安装升级版机顶

盒。一年之内，3000万安装了有线电视的家庭都能够享受到电影点播服务。

康卡斯特公司继而尝试将服务扩大到新片，但是这需要向片厂再三保证视频点播不会侵蚀其他发行窗口。康卡斯特在选定的市场范围进行试验，来确定以视频点播形式发布新片是否会导致同步上架的DVD销量下滑。华纳兄弟公司也进行了类似的试验，发现并不会出现此种情况。试验表明，无论视频点播是否播放新片，打算购买DVD新片的消费者都一样会去购买，而视频点播的消费者通常对于购买DVD缺乏兴趣。

2006年，华纳兄弟公司成为第一家同步发行DVD碟片和视频点播的主流片厂，涵盖出品的所有影片。其他片厂有样学样，到了2008年，视频点播窗口获得了新生。即使不像DVD销售那么赚钱，每张DVD能带给片厂17美元的收入，一次视频点播也能回馈片厂5美元或以上。相比之下，红盒子公司的DVD租赁，每笔交易中片厂只获利30美分。起先，片厂仅仅把较冷门影片提供给这一新的发行窗口，认为这些电影"不大可能被消费者购买"，但很快热门大片也被涵盖在内。至于康卡斯特公司，截至2010年，每年都提供100部以上的影片用于视频点播，且与DVD发售完全同步。[1]

2010年3月，主流片厂和顶级独立制片商与康卡斯特公司、考克斯通信公司（Cox Communications）、时代华纳有线公司及其他有线电视运营商联手合作，开展了一项耗资3000万美元的广告宣传活动，名为"把音像店搬回家"。"原本相互竞争的片厂携手并进，怂恿消费者通过有线

[1] 参见 Graser, Marc, "VOD gets Big Push", *Daily Variety*, 17 March 2010。

电视机顶盒租赁更多电影，这还是破天荒头一次"——《纽约时报》如此评价。影片《弱点》荣登该年度视频点播榜单之首。到 2011 年为止，在消费者用于影音产品租借的 80 亿美元中，视频点播占去了四分之一。

高端视频点播

片厂确信高端视频点播（Premium VOD）更加有利可图，在成功提请美国联邦通讯委员会通过一项新的反盗版技术之后，二十世纪福克斯公司、索尼影业、环球影业和华纳兄弟公司与卫星服务商美国直接电视公司（Direct TV）合作，测试高端视频点播服务，该服务允许消费者使用特殊机顶盒在家观看精选的新电影，新片在影院上映两个月之后就可以进入高端视频点播——此时正是传统影院窗口期的中段，单次观看价格为 29.99 美元。由于每笔交易片厂要留取 80% 的分成，高端视频点播一度被视为补偿 DVD 销量下滑的最有效手段。

直接电视公司于 2011 年 4 月 21 日将这一高端服务投放市场，配以一组宣传画，置美国全国影院业主协会的激烈反对于不顾，后者坚持其立场，反对任何对现有影院窗口构成直接竞争的方案。"对于家中观影的些微恩惠，都可能导致日常影院观影习惯被破坏，"该组织强调，"损害每年 100 亿美元的票房收入——此时正是观众被《阿凡达》式的现象级 3D 大片吸引的时候。"[1]

片厂反驳称影片 90% 的票房是来自首映后的前四个星期。此前，

[1] Cieply, Michael, "For Movie Stars, the Big Money is Now Deferred", *New York Times*, 4 March 2010.

片厂曾经两度测试影院窗口：一次是2009年，索尼影业在《天降美食》DVD发售一个月之前，为索尼网络影片平台Bravia电视设备的所有者提供了该片的租赁服务；另一次是2010年，迪士尼公司比正常情况提前一个月发售《爱丽丝梦游仙境》的DVD。这两次都遭到了全国影院业主协会的抵制，甚至一些影院拒绝放映这部影片。奇怪的是，独立制片商如IFC独立电影公司和木兰花影业（Magnolia Pictures）曾经数次安排旗下新片的视频点播与影院影片同步发行，并没有引起放映商的不满。但是这些影片只有限的票房潜力，且同步发行也只是一种在从属市场提升知名度的途径。影院发行无论多么有限，至少能够获得评论关注，为吸引观众制造宣传诱饵。全美影院业主协会更担心的是超级大片进入高端视频点播带来的影响。

除却高端视频点播引发的骚动，消费者对于该试验的反应不冷不热，部分原因是这项服务最初提供的片目"在票房上并不怎么流行"，也因为直接电视公司和片厂双方都没有足够卖力地推广这一提前发行新片的服务。[1]对于一些片厂主管，高端视频点播优劣尚无定论。这一计划不久后又再次进行了试验，应用于主流有线电视设备，较之直接电视的卫星设备来说，这次试验能够收集更大量的观众样本。

数字视频点播

仍然有待开发的财源是数字视频点播（DVOD），数字视频点播是

[1] 参见 Fritz, Ben, "Not Much Demand Yet for Premium Video-on-demand", *Los Angeles Times*, 8 July 2011。

年轻消费者的首选,他们想要在任何时间、任何地点看到电影,可用平台范围涵盖互联网电视、个人电脑、平板电脑、视频游戏主机、智能手机及其他设备。除了网飞公司的"即时看"(Watch Instantly)设备,升级后的宽带技术也支持苹果公司的iTunes、"亚马逊点播"(Amazon on Demand)、微软公司的Xbox Live Marketplace、沃尔玛公司的Vudu、索尼公司的Playstation Network和百思买公司(Best Buy)的CinemaNow,为消费者提供了可点播的电影和下载服务。所有主流片厂都树立了同样的目标:"无论你想使用什么设备观看电影和电视剧集,我们无处不在。"[1]

最初,以数字形式购买影片被证明并不受欢迎,因为既昂贵又受限于只能下载到单一设备,不像光盘能够从DVD机上换到汽车或卧室中播放。在对恢复家庭影音销量完全绝望之后,主流片厂于2011年支持华纳家庭娱乐公司(Warner Home Entertainment)推出名曰"紫外线"(UltraViolet)的免费云服务。依靠"紫外线",消费者能够从"云端"服务器购买到影片的数字拷贝。"紫外线"是一项可以用于Flixster网站的技术,Flixster是华纳公司新近收购的影迷社交网站,该技术"使得人们一旦购买一部电影,就能够在任何地方观看它——在计算机、移动设备或联网电视上都可以"。按照《纽约时报》布鲁克斯·巴恩斯的说法:"这一策略通过对下载影片到便携设备进行收费,让购买视频比租借更富吸引力。"[2] 利润能够说明一切;华纳家庭娱乐公司的总裁凯文·辻原(Kevin Tsujihara)解释说:"对于华纳来说,一次视频点播租赁行为(通过收费

[1] Graser, Marc and Ault, Susanne, "Bringing Any to the Many", *Variety*, 21 March 2010.

[2] Barnes, Brooks, "A Bid to Get Film Lovers Not to Rent", *New York Times*, 11 November 2011.

电视），华纳得到的利润是租赁亭或订户租赁的 7 倍；而一次零售的利润，是租赁亭或订户租赁的 20 倍至 30 倍。"[1]

结论

自从电视网成为电影长片头号从属市场以来，在整个发行链条中，电影院一直享受着受保护的地位。收费电视和家庭影音的到来并未改变这种局面。电影新片像钟表一样有序地在发行链条中流通，而好莱坞从附加的收入来源获得利润。下滑的 DVD 销量和来自替代产品的竞争威胁着要打破原有发行周期。为了收复家庭影音市场的失地，各个片厂也在寻找新的财源。它们扶持有线电视的视频点播服务，向有线电视运营商提供与其家庭影音同步发售的新片。继而，片厂又进行了短期的试验，测试高端视频点播服务，在影院上映期之中就把新片高价提供给卫星用户。最近，片厂支持华纳家庭娱乐公司的试验，允许消费者以购买或租赁的形式从云端服务器接收流媒体电影服务。这一基于网络的服务可防止盗版，更重要的一点是，它很方便。据《经济学人》推测：

每一次好莱坞给人们提供更便捷的方式观看电影，影片销量都会跃上一跃。通过电视机、家用录像系统和 DVD，人们可以把电影

[1] Gruenwedel, Erik, "Kevin Tsujihara: Discs Key to Driving UltraViolet Adoption", *Home Media Magazine*, 29 February 2012.

搬回家。这些手段造就了今天的电影产业。互联网看起来也许陌生且充满风险,但它也可能成为终极家庭娱乐武器。不需要劳身前往库存不全的零售店、没有滞纳金、无须等待邮政包裹,取而代之的是,可以点播到任何你想看的影片,从最新的超级大片到最晦涩的催泪艺术电影,无所不包。因为发行成本几乎可忽略不计,在线销售也更加有利可图。互联网是电影产业未来收入增长的希望所在。DVD 的正牌继承者不是蓝光或其他,而是互联网。[1]

不过,要想充分开发互联网的商业潜能,好莱坞在某种意义上首先要和那些"要求免费"的消费者打交道,更不用说还有来自盗版的威胁。

[1] "Hollywood and the Internet", *Economist*, 21 February 2008.

第六章 独立电影："末端之末"

独立电影的中心位于纽约，由大量小发行商运营，他们购买的影片通常是从电影节挑选而来。在电影史上，"独立"一词在不同时期具有不同的意义。20世纪50年代和60年代，独立电影标志着那些制片人来自片厂以外，但仍由主流片厂投资的主流电影，外来制片人可能是前片厂导演和明星、创意制片人或明星经纪人。同一时期，"独立电影"一词也用来指称前卫实验电影人的作品，这些创作者的影片主要在博物馆和电影节放映。而从最开始起，一部独立电影就意味着自筹资金，没有任何来自发行公司的资金援助。索尼经典电影公司联合总裁迈克尔·巴克（Michael Barker）尝试为"独立电影"下定义："这类电影（film）——不同于通常意义上的影片（movie），"他强调，"它们是人物驱动和剧作驱动的作品，常常是粗粝的、去奇观化的，且往往由同一位创作者身兼剧作和导演，例如约翰·卡萨维茨（John Cassavetes）的《醉酒的女人》（*A Woman Under the Influence*, 1974）。"他补充道："无论出品方是谁，有多少预算，这类电影都享有共同的特征。我倾向于认为这是一种给予电影制作者艺术自由的影片，而发行的范围缓慢地扩大。"[1] 在20世纪80年代，

[1] "The Meaning of 'Indie'", *New York Times*, 29 May, 2005.

一部典型的此类独立电影长片平均造价在 100 万美元以下，使用小规模摄制组（非电影公会成员）、轻便设备、直接音响（direct sound）、外景拍摄，且经常使用非职业演员。每年有数千部独立电影递交到圣丹斯电影节，而只有少数幸运儿能进入电影院放映。到了 20 世纪 90 年代，记者和电影制作者援引"独立电影"一词指称主流片厂特别制作部发行的品质之作，这类特别制作部包括索尼经典电影公司、米拉麦克斯公司、福克斯探照灯公司和焦点影业，即使一部类似安东尼·明格拉（Anthony Minghella）的《英国病人》（*The English Patient*, 1996）——该片获得含最佳影片在内的多项奥斯卡奖，由米拉麦克斯公司耗资 3200 万美元制作——的影片，也被称为"独立电影"。

从 2000 年到 2005 年，独立电影恒定占据国内票房份额的 25%，但是到了新世纪头十年的末尾，其所占份额下降到约 18%。独立电影的境遇发生了根本性的改变，导致了主流片厂特别制作部纷纷关张，大量独立电影机构停止制片。那些找到了发行渠道的独立电影面临着更高昂的广告费用，要与来自主流片厂的"支柱"电影争夺影院空间，而外国观众对于大部分美国独立电影缺乏兴趣。环球公司旗下特别制作部焦点影业主管詹姆斯·夏慕斯恰当地将独立电影领域称为电影产业的"末端之末"。[1]

[1] 参见 Schamus, James, "To the Rear of the Back End: The Economics of Independent Cinema", in Steve Neale and Murray Smith (eds), *Contemporary Hollywood Cinema* (London: Routledge, 1998), p.91.

独立电影市场的成长

今日的独立电影市场要追溯到20世纪80年代的黄金岁月。新兴电视技术的成长导致了对于内容的大量需求,而新一代电影制作者已经准备好填补这一缺口。大西洋发行公司(Atlantic Release)、卡洛可公司(Carolco)、新世界公司(New World)、特罗玛公司(Troma)、活岛公司(Island Alive)、维思创公司(Vestron)和新线公司等独立电影企业进入这一市场,它们清楚,即使一部中等投资的影片,也能够通过将发行权预售给成长迅速的收费有线电视和家庭影音市场而收回大部分投资。拥有四个全国电影频道的收费电视连续全天放送节目,对于新鲜内容有庞大的需求。收费电视播放权的价格区间从几十万到百万以上,尽管这些金额相对于好莱坞超级大片的吸金能力似乎无足轻重,但对于一部低预算影片而言,这些来自从属市场的收入决定了影片是盈利还是赔本。即使那些基本无缘进入影院放映的影片也能达成此类交易。收费电视进入饱和期之后,家庭影音接棒,为独立电影业注入了又一剂强心针。然而,提前预售的红利导致20世纪80年代末独立电影产品大量积压。那些预计无法收回印片和广告成本的小电影大多半途而废,其他影片如果能找到渠道播放已经很幸运了。电影若没有全国上映或影院放映的履历,很少能够在从属市场找到买家。因此,很多小型独立电影机构宣告破产。

新线电影公司

破产潮之后的幸存者有新线电影公司、塞缪尔·高德温电影公司和

米拉麦克斯电影公司。新线公司创立于 1967 年，创始人罗伯特·沙耶是一位当时年仅 25 岁的哥伦比亚大学法学院毕业生。新线公司依靠在大学校园发行外国电影和艺术电影开始了创业之路，很快拓展到主流电影发行，发行午夜电影［如约翰·沃特斯（John Waters）的《粉红色的火烈鸟》（*Pink Flamingos*, 1972）］、软色情片［如《纽约情色电影节最佳影片》（*The Best of the New York Erotic Film Festival*, 1973）］、功夫片［如《街头打手》（*The Streetfighter*, 1974），由千叶真一主演］和艺术电影［如皮埃尔·保罗·帕索里尼（Pier Paolo Pasolini）的《美狄亚》（*Medea*, 1969）］。1977 年，新线公司进军制片业，计划"制作和发行低成本、低风险的影片，小心谨慎地瞄准，将影片推广给特定目标观众"[1]。在取得纽约化学银行（Chemical Bank）和私人投资者的资助之后，新线公司转入新的兴趣领域——恐怖电影（horror movie）和砍杀电影（slasher film），投资了一部中等成本影片《猛鬼街》（*A Nightmare on Elm Street*, 1984），这个项目之前曾经被其他竞争对手拒之门外。《猛鬼街》塑造了令人毛骨悚然、指甲如剃刀状的人物弗莱迪·克鲁格（Freddy Krueger），由韦斯·克雷文（Wes Craven）导演，票房总收入超过 2500 万美元，并滋生出一系列成功的特许权电影，将新线公司推上了独立制片业龙头老大的宝座。

新线电影公司于 1986 年上市，成为首家公开上市的独立电影片厂，融资 4500 万美元。此后，该公司每年大约发行十来部影片。1990 年，新线推出了另一部热门大片，慧眼相中了斯蒂夫·巴伦（Steve Barron）的《忍

[1] "Niche was Nice: New Plan – Expand", *Variety*, 10 August 1992.

者神龟》，该片此前曾被二十世纪福克斯公司拒绝。新线公司以 300 万美元买下这部影片，总收入超过 1.3 亿美元，成为美国电影史上最成功的独立发行影片。依靠《猛鬼街》和《忍者神龟》获得的利润，新线于 1990 年创建子公司佳线电影公司（Fine Line Features），制作并发行专供成年观众欣赏的优质影片。在营销奇才艾拉·杜克曼（Ira Deutchman）的领导下，佳线公司通过发行一批美国独立电影在业界站稳了脚跟，这些影片包括加斯·范·桑特（Gus Van Sant）的《我自己的爱达荷》(*My Own Private Idaho*, 1991)、罗伯特·奥特曼（Robert Altman）的《幕后玩家》(*The Player*, 1992) 和《人生交叉点》(*Short Cuts*, 1993)、吉姆·贾木许 (Jim Jarmusch) 的《地球之夜》(*Night on Earth*, 1992) 和惠特·斯蒂尔曼（Whit Stillman）的《巴塞罗那》(*Barcelona*, 1994)，此外还有英国影片如德里克·贾曼 (Derek Jarman) 的《爱德华二世》(*Edward II*, 1991)、汉尼夫·库雷什（Hanif Kureishi）的《伦敦杀了我》(*London Kills Me*, 1992)、查尔斯·斯特里奇（Charles Sturridge）的《天使不敢驻足的地方》(*Where Angels Fear to Tread*, 1992) 和迈克·李（Mike Leigh）的《赤裸裸》(*Naked*, 1993)。

塞缪尔·高德温电影公司

塞缪尔·高德温电影公司走的是另外一条道路，逐渐发展成为一家纵向一体化类型的特别制作公司。1980 年，与其父同名的塞缪尔·高德温创办了这家公司，发行高德温片库珍藏的好莱坞经典电影，此后该公司向首轮艺术电影市场拓展业务，发行了一批英国进口影片，如比尔·弗塞斯 (Bill Forsyth) 的《足球女将》(*Gregory's Girl*, 1982)、理查德·艾

尔（Richard Eyre）的《农夫的午餐》（*The Ploughman's Lunch*, 1985）、阿力克斯·考克斯（Alex Cox）的《席德与南茜》（*Sid and Nancy*, 1986）、斯蒂芬·弗里尔（Stephen Frears）的《竖起你的耳朵》（*Prick Up Your Ears*, 1987），以及肯尼斯·布拉纳（Kenneth Branaugh）的《亨利五世》（*Henry V*, 1989）。在20世纪80年代短期试水制片业之后，高德温电影公司于1991年收购了地标院线——一家拥有125块银幕的艺术院线。这次收购的道理很简单：如果高德温公司自家的影片失利，公司还可以通过在艺术院线上映的其他热门影片获利。

1995年7月，业内最后一家真正意义上的独立电影公司塞缪尔·高德温公司公布上一年亏损2000万美元。受为收购地标院线而欠下的6200万美元债务拖累，再加上一连串耗资巨大的电影、电视产品失利，该公司被挂牌出售。1995年12月，高德温公司被都市传媒国际集团（Metromedia International Group）买下，后者是一家电信公司，由约翰·W.克鲁格（John W. Kluge）经营，此人同时也是迷你片厂奥利安影业（Orion Pictures）的老板。克鲁格没能把高德温公司和奥利安影业的影视片库成功地整合进自己的生意，他于1997年4月以5.73亿美元的价格将这两家公司卖给了米高梅电影公司。

米拉麦克斯电影公司

米拉麦克斯公司是这些独立电影公司中最著名的一家，由鲍勃·韦恩斯坦（Bob Weinstein）和哈维·韦恩斯坦于1979年创办。创始之初，米拉麦克斯采用一种双向收购策略，"滋养了新人才，帮助把美国独立电影介绍给更广大的观众，同时把欧洲和亚洲的电影制作者引荐给美国

观众"[1]。1989 年，米拉麦克斯终于从独立电影发行行业的边缘脱颖而出，发行了三部热门影片，分别是吉姆·谢里丹（Jim Sheridan）的《我的左脚》（My Left Foot），由当时还不太知名的丹尼尔·戴－刘易斯（Daniel Day-Lewis）主演；史蒂文·索德伯格的《性、谎言和录像带》（Sex, Lies, and Videotape），索德伯格身兼编剧和导演，凭借此片获得了戛纳电影节金棕榈大奖；朱塞佩·托纳多雷（Giuseppe Tornatore）的《天堂电影院》（Nuovo Cinema Paradiso），该片获得了奥斯卡最佳外语片奖。

米拉麦克斯兄弟赢得免费宣传的能力堪称传奇。要点燃公众对于一部新片的兴趣，对于发行公司而言，最讨好的办法是挑战影片从美国电影协会处获得的评级，再利用随之而来的免费宣传。伴随着争议，米拉麦克斯公司最富创意的成就是为影片《哭泣游戏》所做的营销活动。米拉麦克斯成功地促使人们在不知为何要看的情况下渴望看到这部影片。这是一部英国电影，没有大牌明星，内容是关于英国与爱尔兰共和军的军事冲突，对于美国观众，该片看似一桩硬性推销。但该片有一个异乎寻常的情节逆转，涉及一名主要角色的跨性别身份认同，米拉麦克斯利用这一点炒得满城风雨，堪比昔日为阿尔弗雷德·希区柯克（Alfred Hitchcock）的《惊魂记》（Psycho, 1960）造势的著名宣传案例。《哭泣游戏》成为一部跨界热片，同时在评论界大获成功，得到了六项奥斯卡奖提名，包括最佳影片提名，最终编剧兼导演尼尔·乔丹（Neil Jordan）获得了最佳剧本奖。《综艺》报道："电影业界被该片所引起的反响震惊了。"[2]

[1] Graser, Marc and McNary, Dave, "Indie Film Great Miramax Shutters", *Variety*, 28 January 2010.

[2] Fleming, Michael and Klady, Leonard, "Crying all the Way to the Bank", *Variety*, 22 March 1993.

米拉麦克斯——"依靠自身魅力吸引观众的金字招牌"

为了获得热门电影,米拉麦克斯公司不惜重新剪辑影片以使其更加适合美国观众的口味。这一颇具争议性的做法给哈维·韦恩斯坦赢得了"剪刀手哈维"的诨号,然而对于《天堂电影院》(1988)、《霸王别姬》(*Farewell My Concubine*, 1993) 和《巧克力情人》(*Like Water for Chocolate*, 1992)的成功,哈维的修剪功不可没。从《巧克力情人》原时长里剔除 15 分钟,帮助这部影片在相当短的周期内收回 250 万美元的投资,刷新了在美国上映的外语片票房纪录。大部分票房收入来自拉丁裔社区的西班牙语影院。

为了在起伏不定的艺术电影市场中自保,米拉麦克斯公司主要发行英语电影,并于 1992 年踏足类型片市场,为此成立了新的分支机构——帝门影业(Dimension Pictures)。凭借发行恐怖片《猛鬼追魂 3:地狱之

城》(*Hellraiser3: Hell on Earth*, 1992) 和《玉米田的小孩 2》(*Children of the Corn II: The Final Sacrifice*, 1992)，米拉麦克斯突破了艺术电影的局限，在家庭影音、电视和外国市场领域收入颇丰。下文将详细介绍，自 20 世纪 90 年代开始，上述三家公司（米拉麦克斯、新线和高德温）的活力，给了主流片厂信心，纷纷组建自家的特别制作部，进军独立电影市场。

放映

纽约和洛杉矶是独立电影的主要放映地。纽约是电影论坛（Film Forum）、IFC 中心（IFC Center）、安吉利卡电影中心（Angelica Film Center）、林肯广场影院（Lincoln Plaza Cinemas）和里程碑阳光影院（Landmark Sunshine Theatres）的大本营。洛杉矶的银幕略少，其中包括新艺术（Nuart）、拉默尔艺术院线（Laemmle Theatres）和地标院线。在全国范围内，大约有 400 块银幕全年放映特别制作影片。其中包括由罗伯特·雷德福（Robert Redford）名下的圣丹斯集团（Sundance Group）经营的两家综合性影院；AMC 院线旗下的 27 块银幕，遍布 39 个市场区域；以及由地标院线公司运营的 224 块银幕，分布在 22 个市场区域。

地标院线是美国最大的连锁艺术影院，隶属于 2929 娱乐公司，后者是一家托德·瓦格纳和马克·库班名下的控股公司，这两位来自美国达拉斯的企业家在 1999 年把他们的互联网公司 Broadcast.com 卖给了雅虎公司，净赚了 57 亿美元。地标院线最早由史蒂芬·吉鲁拉（Stephen Gilula）于 1974 年创建，吉鲁拉当时收购了位于西洛杉矶的新艺术影院以及位于

圣地亚哥、帕萨迪纳、伯克利的影院。地标院线起初采取的是"仓储式经营模式",但是在家庭影音侵蚀其业务之后,改为现行的首轮放映策略。安妮·汤普森说:"地标院线帮助滋养了独立电影运动。"但这是一门充满不确定性的生意,这家公司自1982年起被多次易手。瓦格纳和库班于2003年买下了地标院线,当时它刚刚脱离破产保护,两人升级影院设备并扩展了院线规模。首先,在旗下一些影院安装了数字放映机,此举比主流院线还先行一步;其后,"为成年观众提供无法在家中享受到的观影体验"。公司在洛杉矶、丹佛和巴尔的摩开设的三家全新多厅影院树立了业界新标杆。其中最大的一家位于洛杉矶西区购物中心,拥有12块银幕,花费2000万美元建成,以舒适奢华为特色,设有高档的授权经营区、红酒廊、皮质沙发组成的体育馆式座椅,以及预留座位,设施与专门放映主流电影的豪华影院不相上下。[1]

电影节

独立电影制作者为其影片寻得发行渠道的方式有四种:1. 如果电影项目具备"招牌"元素,可以在未完成之前打包预售;2. 在电影节和市场上出售成片;3. 与发行商一对一谈判;4. 干脆自主发行。大部分影片选择走电影节道路,但只有少数提交给电影节的影片能够顺利过关,而最终找到发行买家的更是少之又少。

[1] 参见 Mohr, Ian, "Cuban Rhythm Shakes Up Pics", *Variety*, 7–13 May 2007。

如今北美地区有近千个电影节，这个数字还在持续增加。除了极少数之外，这些电影节相当于零售商，把影片带到自己所在地区，这些影片已经在某个国际顶级电影节（如戛纳、威尼斯、柏林、上海电影节等）上亮过相。上述几个电影节被国际电影制片人协会联合会（International Federation of Film Producers Association，简称FIAPF）列为竞赛型，也就是说，它们有评委参加，为受邀前来在电影节举办全球首演的影片评奖。这些顶级活动颁发有含金量的奖项，国际新闻报道团队、热情的观众和来自全世界的电影业界代表齐聚一堂。

圣丹斯电影节和多伦多国际电影节长期以来在北美地区扮演着独立电影起跳板的角色。圣丹斯电影节是"新锐青年独立电影人"的头号展台，而多伦多国际电影节则充斥着奥斯卡奖竞争者。最近，又有纽约的翠贝卡电影节和奥斯汀的西南偏南电影节（South by Southwest）加入它们的行列。多伦多国际电影节发轫于1976年，是北美地区规模最大的电影节，也是特别制作影片的重要市场。这一非竞争性的电影活动于每年9月举行，正好带动奥斯卡角逐，在十天中放映超过300部来自世界各地的影片。其中大约有一半影片选择在多伦多举行其全球或北美地区首映。有超过25万人参加该电影节。"多伦多一直是全世界电影节中最好的电影亮相平台，"索尼经典电影公司联合总裁汤姆·伯纳德（Tom Bernard）如此评价道。

（多伦多国际电影节）就像是一次大型的记者招待会[1]，只不过是

[1] 关于电影节记者招待会的介绍，详见本书第三章相关内容。——译者注

新闻媒体自掏腰包。于是我们可以带来电影的主创人员，为一群理想的观众放映我们的影片，并且使主创人员能够接受全北美各家媒体的采访。圣丹斯电影节更像是一位业内观众。纽约电影节更像是，怎么说呢，艺术赞助人，而不是主流观影人群。但多伦多国际电影节的观众是真正的日常观影人群，他们触觉敏锐，并且热爱电影。[1]

最早为多伦多国际电影节奠定地位的是下述电影：让-雅克·贝奈克斯（Jean-Jacques Beineix）的《歌剧红伶》（*Diva*, 1981）、休·赫德森（Hugn Hudson）的《烈火战车》（*Chariots of Fire*, 1981）、劳伦斯·卡斯丹（Lawrence Kasdan）的《心寒》（*The Big Chill*, 1983）、迈克尔·摩尔（Michael Moore）的独立纪录片《罗杰和我》（*Roger and Me*, 1989）、罗伯特·杜瓦尔（Robert Duvall）的《传教士》（*The Apostle*, 1997）、罗伯托·贝尼尼（Roberto Benigni）的《美丽人生》（1997）和萨姆·门德斯的《美国丽人》（1999）。

翠贝卡电影节创建于2002年，由简·罗森塔尔（Jane Rosenthal）、其夫克雷格·哈克夫（Craig Hatkoff）以及其生意伙伴罗伯特·德尼罗共同创立，以帮助复兴"9·11"事件后的曼哈顿下城区。该电影节于4月举行，历时十余天，放映大约120部影片，其中大部分是新电影。翠贝卡电影节设有两个竞赛单元——世界剧情片和世界纪录片——还发放10万美元的奖金。2009年，电影节聘请曾长期担任圣丹斯电影节负责人的杰

[1] Lyman, Rick, "Back From the Beach and Bound for Toronto", *New York Times*, 7 September 2000.

弗里·吉尔摩（Geoffrey Gilmore）为翠贝卡电影节掌舵。吉尔摩担起了"为大批独立电影寻找发行渠道的重任，这些影片在电影节上展映，但往往无法进入商业发行渠道"[1]。吉尔摩首要的努力之一是为翠贝卡电影节的影片寻找有线电视和网上视频点播的销路。

西南偏南电影节每年3月举行，是大受欢迎的西南偏南音乐节的衍生活动。类似于翠贝卡电影节，西南偏南电影节展映美国独立电影和不同类型的各国电影。与翠贝卡电影节的另一共同点是，该电影节也为来此进行全球首映的影片举办竞赛。尽管西南偏南电影节自1994年开始展映电影，但多年来并未在独立电影界形成气候，直到2011年才开始吸引全世界重要的电影买家到这里洽谈生意。2011年，向西南偏南电影节提交的影片数量有明显增长，该电影节的规模也许会越来越壮大。

圣丹斯电影节

圣丹斯电影节的举办地是犹他州的帕克城（Park City）。自从1978年创建以来，圣丹斯一直作为美国独立电影的首席展台。该电影节最初名叫"美国电影节"（US Film Festival），举办地是盐湖城（Salt Lake City）。1985年，罗伯特·雷德福名下的圣丹斯协会（Sundance Institute）收购了这个电影节，将其举办地转移到现在这个更小的城市。圣丹斯电影节自1989年后开始启用现在的名称，杰弗里·吉尔摩在1990年到2009年期间担任电影节负责人，直到他2009年辞职前往纽约翠贝卡电影节担任主管，由约翰·库珀（John Cooper）接替他的职位。

[1] "Shakeup in Film Festivals as a Familiar Face Moves", *New York Times*, 18 February 2009.

第六章 独立电影:"末端之末" | 197

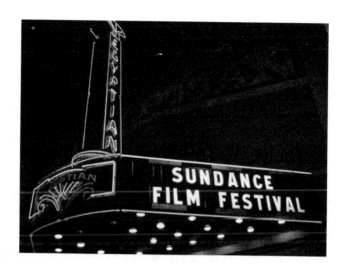

圣丹斯电影节,美国独立电影的头号展台

圣丹斯电影节创建之初,《综艺》的托德·麦卡锡(Todd McCarthy)形容它是"一个家庭式的、氛围轻松的活动,在帕克城举办,吸引了一批纯朴而未经雕琢的电影制作者,只有评论家和记者慕名而来观看这些地区色彩浓厚、大体非商业性的电影"[1]。最初仅限来此做全球首发的美国独立电影参与竞赛,分别为两个大类——剧情片和纪录片颁发评审团大奖(Grand Jury Prize)。后来,竞赛单元也开始涵盖全世界范围的电影和短片。每年每个类别有大约16部影片参与角逐。竞赛最终会为导演、表演、摄影、剪辑和剧作等门类的优胜者颁发奖项。早先,观众就参与到竞赛中来,为每个类别的观众选择奖(Audience Award)投票。这个奖项逐渐被视为商业潜力的风向标。电影节内容还包括来自全世界的新电影在非竞赛单元进行展映。在20世纪90年代,每年有超过1000部

[1] Weinraub, Bernard, "Art, Hype and Hollywood at Sundance", *New York Times*, 18 January 1998.

剧情长片向圣丹斯电影节提交参展申请，其中约100部能够获得展映机会。随着数字电影的出现，通常每年申请参展的影片接近4000部。时至今日，一年一度的圣丹斯电影节吸引着超过2万名观影者，还有数百名渴望捕捉新闻热点的记者、评论家和媒体人。为了扩大圣丹斯的影响力，罗伯特·雷德福的圣丹斯协会于1994年推出了圣丹斯收费频道，作为一个展示优秀独立电影的品牌。

正如A.O.斯科特所说："（圣丹斯）在20世纪80年代晚期（原文如此）和90年代早期缔造的经典独立电影传奇涉及一些电影院校毕业生（或辍学者、求学被拒者），他们刷爆信用卡、租借设备、征用友人，以生涩、私人化的电影开启了职业生涯。"[1] 下面列举一些圣丹斯电影节剧情片大类的经典之作。1985年，科恩兄弟初试啼声，《血迷宫》（*Blood Simple*）获得评审团大奖，吉姆·贾木许的《天堂陌影》（*Stranger Than Paradise*）获得一项评审团特别奖（Special Jury Prize）。1989年，史蒂文·索德伯格的《性、谎言和录像带》获得观众选择奖，该片随即获得戛纳电影节金棕榈大奖，凭借米拉麦克斯公司的长袖善舞，此片还获得了巨大的商业成功。1992年，昆汀·塔伦蒂诺（Quentin Tarantino）的《落水狗》（*Reservoir Dogs*）被米拉麦克斯公司慧眼识中，该片票房超过200万美元，塔伦蒂诺从此声名鹊起，被誉为"重要的美国电影作者"。1993年，罗伯特·罗德里格斯（Robert Rodriguez）的低成本墨西哥/美国合拍片《杀手悲歌》（*El Mariachi*）获得了观众选择奖，被哥伦比亚公司选中发行，该片以字幕版本上映，在院线赚了约200万美元。1994年，凯文·史密斯（Kevin

[1] Scott, A. O., "The Way We Live Now", *New York Times*, 25 January 2004.

Smith)的《疯狂店员》(Clerks)作为又一部低成本影片,获得了电影人奖(Film-makers' Trophy),马上被米拉麦克斯收入囊中,该片票房总收入超过了300万美元。此后爱德华·伯恩斯(Edward Burns)的《麦克马伦兄弟》(The Brothers McMullen)、托德·索伦兹(Todd Solondz)的《纯真传说》(Welcome to the Dollhouse)分别于1995年、1996年获得评审团大奖;达伦·阿伦诺夫斯基的《圆周率》(Pi)于1998年获得导演奖(Directing Award)。1999年,丹尼尔·麦里克和艾德亚多·桑奇兹的低成本恐怖片《女巫布莱尔》杀出重围,创卜圣丹斯电影节新纪录,在全球获得2.49亿美元票房。圣丹斯电影节加冕的纪录片有迈克尔·摩尔的《罗杰和我》、埃罗尔·莫里斯(Errol Morris)的《时间简史》(A Brief History of Time, 1992)、史蒂夫·詹姆斯(Steve James)的《篮球梦》(Hoop Dreams, 1994)、特里·茨威戈夫(Terry Zwigoff)的《克鲁伯》(Crumb, 1995)和摩根·斯普尔洛克(Morgan Spurlock)的《超码的我》(Super Size Me, 2004)。

　　以展示艺术家作品为初衷的活动,最终都难免变成市场。圣丹斯电影节的转变始自1989年,当时《性、谎言和录像带》成为意外的商业大卖影片,总收入达6500万美元。1994年,圣丹斯完成转型,那年有两部影片全球总收入分别超过2亿美元——一部是昆汀·塔伦蒂诺的《低俗小说》,由米拉麦克斯出品;另一部是外国导演迈克·内威尔的《四个婚礼和一个葬礼》。由于确信在圣丹斯能够找到潜在的宝矿,片厂纷纷向独立电影市场大举移师,要么收购现有的独立电影公司,要么自立门户开设自家的特别制作部。一时间,片厂主管、独立发行商、艺人经纪和制片商代表纷纷驾临帕克城,随时准备掏腰包。获得奖项通常意味着可以马上获得发行合约。到了1997年,圣丹斯从发现电影的伯乐之地转变为

商务圣地,这一年,在电影节展映的 104 部影片中,有 25 部已经拿到了米拉麦克斯公司、佳线电影公司、格拉姆西公司(Gramercy)、福克斯探照灯公司等企业的发行合同。"底片提取协议"(negative pickup deal)[1] 的平均成交价格徘徊在 40 万美元至 80 万美元,一些影片能够获得 100 万美元甚至更多。福克斯探照灯公司曾在 2006 年花费 1005 万美元购得《阳光小美女》(Little Miss Sunshine),刷新了圣丹斯电影节成交纪录,但这笔钱花得很值得,《阳光小美女》国内总收入超过了 6000 万美元。

《阳光小美女》的成交要归功于电影业界新生的玩家——销售中介,以该片为例,纽约律师约翰·施劳斯(John Schloss)于 2001 年创建希涅提克传媒公司(Cinetic Media),专门寻找那些具有商业潜力的小成本电影,并把它们推销到圣丹斯和其他电影节。一旦影片被选中发行,影片制作者收到来自发行商的酬金,作为对希涅提克公司服务的回报——有时服务内容还包括投资,后者将获得部分提成。[2] 尽管如此,每年在圣丹斯电影节展映的广大影片仍然找不到买家。于是,一些作品在有线电视或收费电视找到销路,其他则直接进入家庭影音市场。

对于圣丹斯电影节入场券的竞争如此激烈,必然催生其他备选项。这就是 1995 年由一群被圣丹斯拒之门外的年轻电影人——乔恩·菲茨杰拉德(Jon Fitzgerald)、谢恩·库恩(Shane Kuhn)和丹·米尔维什(Dan Mirvish)共同创办的诗兰丹斯国际电影节。诗兰丹斯电影节与圣丹斯电

[1] 电影行业术语,指发行商以一定价格买下制片方的电影成片,发行商获得所购影片在多窗口途径的发行权利。——译者注

[2] 参见 Kennedy, Randy, "At the Sundance Film Festival, A New Power Broker Is Born", *New York Times*, 25 January 2005。

影节同期举行，举办地也在犹他州的帕克城。与圣丹斯类似，诗兰丹斯电影节最初分两个竞赛类别——剧情长片和纪录片，以及一批非竞赛影片展映电影。圣丹斯电影节雇用选片人来确定参展影片，而诗兰丹斯电影节的"'选片哲学'是入选电影节的影片名单主要由电影制作者决定，并且要经委员会通过"[1]。1996年，诗兰丹斯电影节收到450部影片的参展申请，大部分是制作成本在20万美元以下的低成本作品。这一年，匪夷所思的喜剧《日行者》(*The Daytrippers*)摘取了该电影节首届评审团大奖，该片由史蒂文·索德伯格制片、格雷格·莫托拉（Greg Mottola）执导，不久后，该片还收到了来自戛纳电影节的邀请。1997年，诗兰丹斯电影节变为全年运营，活动办事处设在洛杉矶。2010年的诗兰丹斯创纪录地收到了5000部申请参展影片。

诗兰丹斯电影节和圣丹斯电影节和谐共处。就像其高端版本圣丹斯一样，诗兰丹斯电影节帮助开启了一批才华突出的主流导演的职业生涯，例如克里斯托弗·诺兰和马克·福斯特（Marc Forster），前者打造了《蝙蝠侠》三部曲，后者创作了詹姆斯·邦德系列电影的《007：大破量子危机》(*Quantum of Solace*, 2008)。其他诗兰丹斯俱乐部成员及其作品包括：杰瑞德·赫斯（Jared Hess）的《大人物拿破仑》(*Napoleon Dynamite*, 2004)、格雷格·莫托拉的《太坏了》(*Superbad*, 2007)、赛斯·戈登（Seth Gordan）的《四个圣诞节》(*Four Christmases*, 2008)、吉娜·普林斯－拜斯伍德（Gina Prince-Bythewood）的《蜜蜂的秘密生活》(*The Secret Life of Bees*, 2008)、莱恩·约翰逊（Rian Johnson）的

[1] Rabinowitz, Mark, "Rejects Wreak Revenge", *Daily Variety*, 16 January 2009.

《布鲁姆兄弟》(*The Brothers Bloom*, 2008) 和玛莲娜·齐诺维奇 (Marina Zenovich) 的《罗曼·波兰斯基：被通缉的与被渴望的》(*Roman Polanski: Wanted and Desired*, 2008)。

如前所述，圣丹斯电影节 1997 年之后已经被主流片厂的特别制作部大举入侵，片厂急于寻找下一部《低俗小说》或《四个婚礼和一个葬礼》。1999 年，这里又迎来了第二波入侵者，这回是互联网公司，如 AtomFilm.com、ReelPlay.com、iFilm.com 等，这些网络公司在电影节开设摊位，寻找可以供网站播放的电影短片。然而随着 2000 年华尔街网络经济泡沫破碎，这场抢购狂潮很快便消退了。片厂特别制作部一直是圣丹斯的最佳主顾，直到 2008 年，经济衰退使得主流片厂退出低回报的独立电影产业，把力量集中在它们的特许权电影上。圣丹斯电影节于 2009 年采取措施应对这次衰退，提供五部电影节参赛影片给 YouTube 网站供租赁观看，还发起了"全美圣丹斯电影节"(Sundance Festival USA) 活动，该活动携八位电影制作者和他们的电影节参赛影片到全国不同地域的八家艺术影院进行单晚放映，附加与电影主创交流问答环节。这些放映活动在电影节期间进行，目的是让全美国的人都能体验圣丹斯电影节的氛围。

美国电影市场

美国电影市场 (The American Film Market, 简称 AFM) 是全世界规模最大的电影贸易盛会，致力于独立电影产业的发展。圣丹斯电影节和

戛纳电影节仅仅将市场营销作为电影展映活动的附属环节，美国电影市场则不然，这是一个单纯的贸易活动，专门为购买和出售影片而举行。自1981年首次举办以来，美国电影市场每年11月在洛伊斯圣莫尼卡海滩酒店（Loews Santa Monica Beach Hotel）进行（戛纳电影节每年5月举办，是另一大电影贸易盛事）。这一为期九天的活动由独立电影电视联盟（Independent Film and Television Alliance）发起，该组织代表着全世界150个制作、投资、发行独立电影电视作品的公司（美国电影协会相当于其主流版本，代表主流片厂的利益）。综观其历史，美国电影市场最初交易的影片大部分是动作片和情色惊悚片，这类影片由低端独立公司制作，主要供应亚洲和南美市场。但近年来影片质量有所提升，原因在于一些较大的公司，如狮门娱乐公司、2929娱乐公司、顶峰娱乐公司、焦点影业、新线电影公司和韦恩斯坦公司（Weinstein Company），纷纷在美国电影市场落脚以享受其服务。

乔纳斯·罗森菲尔德（Jonas Rosenfield）在1985年至1998年间担任美国电影市场总裁，他的管理让电影买卖方式变得规范起来。正如《洛杉矶时报》所报道的："他加入该贸易组织的时候，独立制片业还只是一群毫无规矩的从业者，因为正兴起的音像产业有利可图而趋之若鹜，那时几乎任何中等成本的影片都能赚钱。同时这也是一个冒牌艺术家、经济声誉可疑者横行的地带。"正是罗森菲尔德将整个产业规范化：

> 于是银行能够在明确的法律共识的基础上提供资金。协会为电影售卖制订了标准的合同样板；编译了资讯书籍，这样买家和卖家能够了解50多个国家的市场信息；建立了评估买家信用等级的体

系；创造了标题认证（title-verification）服务，帮助买家判断盗版影片；在欧洲聘用了全职代理人；建立了一套仲裁机制以调解制片方和发行商之间的纠纷。以上改变，帮助美国电影市场在销售金额层面成为全世界最大的电影市场。[1]

该电影贸易盛会使各独立制片商能够将自家的成片出售给全世界的地方发行商，也允许独立发行商们与地方发行商签订集体合约以预售他们的项目，通常一次谈妥一个地区。2011年，美国电影市场放映了415部影片，供前来参加贸易的8000名发行商、放映商、投资人和销售中介遴选，参加者的来源超过35个国家。

发行策略

按照华纳独立影片公司前领导人马克·吉尔（Mark Gill）的说法，独立电影通常包含：

> 复杂的主题、非传统叙事方式、名不见经传的演员阵容或混合上述所有特征……为这些影片找到观众是一项劳动密集型而非资本密集型的工作。主流片厂推广具有大众吸引力的影片，将广告铺满

[1] Saylor, Mark, "Taking the Long View, He Changed the Way Independents Do Business", *Los Angeles Times*, 3 March 1998.

广播电视频道和印刷媒体，与这种方式不同，独立电影公司要足够聪明，知道如何找到和吸引观众。[1]

大部分独立电影——特别制作影片、电影节获奖影片或外国电影，被安排慢速发行（slow release），瞄准更为成熟的观众群体。有两种慢速发行模式——有限（limited）发行和平台（platform）发行。有限发行适用于声誉卓著但缺乏明显商业潜力的外国电影和独立电影。这类电影在纽约和洛杉矶的少数影院开画，目标是吸引记者的评论注意力，在大都市观众中积累好口碑。偶尔，一部有限发行的影片引起评论界和观众的强烈反响，会扩展到较广泛的发行甚至更大的规模，例如《贫民窟的百万富翁》（*Slumdog Millionaire*, 2008，下文会详细讨论）。但正如詹姆斯·夏慕斯所说：

> 对于绝大多数电影而言，影院上映只不过是一次广告宣传，赋予作品正统电影的光环，有助于末端（back end）从属市场以多种形式开发利用该片，所谓多种形式包括电视和其他媒体——租赁和销售、收费有线和普通有线电视、广播电视网和卫星传输电视、飞机和邮轮上的放映。以投资额和最终收入计算，此末端在很久之前就

[1] Thompson, Anne, "Mark Gill on Indie Film Crisis", *The Film Department*, 21 June 2008，参见网址：http://www.filmdept.com/press/press_article.php?id=6（登录时间不详，因某种原因，本网页暂时无法打开）。

已然变成了前端（front end）。[1]

平台发行主要应用于具备"招牌"元素的特别制作影片，这些元素更容易开发利用。此类影片在纽约、洛杉矶和某些特选市场的约100块银幕上开画。如果影片表现出色，会在几周内适度扩大发行规模。进行有限发行的成功案例有：《我盛大的希腊婚礼》（*My Big Fat Greek Wedding*, 2002）、《潘神的迷宫》（*Pan's Labyrinth*, 2006）和《老无所依》（2007）。

独立电影和特别制作影片传统上通常在美国劳动节（Labor Day）之后发行，避免与主流片厂的暑期爆米花电影正面交锋。秋季发行也是一种战略，秋季档期是颁奖季的先声，为3月的奥斯卡金像奖开路。不过，太多独立电影争夺奥斯卡奖的青睐也让此档期的市场不堪重负。因此，发行商有时会在夏天发行优质的"人物驱动型"（character-driven）影片，作为一种反其道而行之的对策，为成年观众提供与主流片厂超级大片不同的备选口味。

颁奖季从深秋就开始发力，在这段时间里，纽约影评人协会、洛杉矶影评人协会、好莱坞外国记者协会和美国国家影评人协会（National Society of Film Critics）等形形色色的组织纷纷公布自家的年度奖项。进入新一年，金球奖率先颁发，紧接着奥斯卡奖公布提名名单，英国电影和电视艺术学院奖（British Academy of Film and Television Arts）颁奖，编剧公会（Writers Guild）、导演公会（Directors Guild）、演员公会（Screen

[1] Schamus, James, "To the Rear of the Back End: The Economics of Independent Cinema", in Steve Neale and Murray Smith (eds), *Contemporary Hollywood Cinema* (London: Routledge, 1998), p.94.

Actors Guild）分别颁发公会奖项，最后是奥斯卡庆典。

美国电影艺术与科学学院（The Academy of Motion Picture Arts and Sciences）的成员们乐于把奥斯卡最高奖项授予评论界钟爱的作品，其中大部分来自主流片厂的特别制作部。奥斯卡竞争者也是钱堆出来的，毕竟广告和宣发费用在逐渐上升，还有印刷宣传品的费用。20世纪90年代，米拉麦克斯公司把这套策略运用到了极致，早在奥斯卡奖提名名单公布前三个月，就大力进行不间断的游说活动。到了2000年，主流片厂和它们的特别制作部完全主导了颁奖季，"依靠雄厚的资金占领市场，使真正的独立发行商难以与其竞争"[1]。

以乔尔·科恩和伊桑·科恩兄弟的《老无所依》为例，该片由斯科特·鲁丁担任制片，由米拉麦克斯公司负责美国发行，当时韦恩斯坦兄弟刚刚离开米拉麦克斯公司。安妮·汤普森将该片的发行描述为"教科书式的案例，发行活动照搬旧时米拉麦克斯公司的蓝本，又针对当下互联网作了调整"。《老无所依》在戛纳、多伦多和纽约这几大电影节展映之后，于2007年11月9日在28家影院开画，以博取评论赞美。当一些观众不满电影的结局时，米拉麦克斯公司"直面争议，与影评博客博主们展开了不间断的实时网络讨论"。米拉麦克斯还"操办了一场咄咄逼人的营销活动，瞄准狂热粉丝"，其中包括一段"暴力血腥的预告片"。"这部影片的订片情况先扩张后收缩，然后又再次扩张。有几周没有任何电视广告，只有海报。截至感恩节时，《老无所依》总收入达1800万美元。米拉麦克斯再次使该片回撤，然后在圣诞节假期扩大放映规模，这期间

[1] McClintock, Pamela, "Specialty Biz: What Just Happened", *Variety*, 1 May 2009.

又赚得1000万美元。"该片随即进入"火力全开模式,在颁奖季全面铺开,2月1日达到1300块银幕同时上映的规模"。[1] 与此同时,该片在年终各影评团体评奖中收获颇丰,这意味着《老无所依》不仅是一部迎合年轻男性的R级惊悚动作片,还是适合成年观众观看的品质之作。在奥斯卡颁奖礼上,《老无所依》摘得最佳影片、最佳导演、最佳剧本和最佳男配角四项大奖。此时影片仍然在上映中,巧妙地利用了获奖之后的票房小高潮。《老无所依》在美国国内获得了将近7500万美元的总收入,海外收入还要更多,对于这样一部标新立异的非主流影片,这是很了不起的成果,但该片仍然遭遇亏本,因为花在宣传和发行上的费用让它入不敷出。

非传统模式

那些全无机会获得常规影院发行的独立电影制作者,往往选择以游击式营销的方式独立发行。正如《纽约时报》的迈克尔·谢普利(Michael Cieply)所说,独立电影制片商的选择包括:

> 自掏腰包发行,在社交网站和"推特"上炒作营销电影,将作品放到网上免费播出以积攒口碑,讨好电影节举办城市豪华酒店的礼宾部工作人员,拜托他们在大人物耳边吹吹风……这类游击式发行背后的理念是尽可能积累票房,从而促进DVD销售,回报电影制

[1] 参见 Thompson, Anne, "Slow Burn Keeps 'Old Men' Simmering", *Variety*, 31 January 2008。

作者的制片投资，也许还能有一点点利润。[1]

这些努力常常是白费力气，不过至少有两家公司伸出了援手——马克·库班和托德·瓦格纳的2929娱乐公司和IFC电影公司。库班和瓦格纳为了投资媒体行业，于2003年创办了控股公司2929娱乐。他们通过把网站Broadcast.com卖给雅虎公司，将所持股票兑现之后决定进军电影业，很快就拥有了HDNet电影公司和有线电视网HDNet电影（HDNet Movies）、瑞舍尔娱乐公司（Rysher Entertainment）电影电视片库、独立电影发行公司木兰花影业和破产后的地标院线。两人的目标是建立一家整合型媒体公司，挑战现有电影产业管理模式。

根据安妮·汤普森的报道，库班和瓦格纳"计划将纵向一体化的大传媒理念带入艺术电影界"。他们设想通过旗下的HDNet电视网制作一批低成本数字电影，通过木兰花影业发行这些影片，由地标院线进行数字放映，在影院的大厅里售卖DVD，还要在HDNet电影频道播放。[2] 2004年，2929娱乐公司提出了一项名叫"真正独立"（Truly Indie）的自助发行计划。2929娱乐公司通过旗下的发行机构木兰花影业为电影制作者提供营销和广告支持，让影片进入地标院线，每部新片放映一周，2929公司为以上服务收取固定费用。地标院线已经在筹划进行数字化改建，免除印片成本。按照这个计划，电影制作者将保留与其影片相关的各项权

[1] Cieply, Michael, "Independent Filmmakers Distribute on Their Own", *New York Times*, 13 August 2009.

[2] 参见Thompson, Anne, "Trying to Bring Big-Media Ideas Into the World of Art Theatres", *New York Times*, 19 July 2004。

利,在扣除 2929 娱乐公司的劳务费之后,获得其余全部收益。以"真正独立"计划之名,平均每年发行约四部影片。其中最成功的作品是马特·泰尔劳(Matt Tyrnauer)的《华伦天奴:末代帝王》(*Valentino: The Last Emperor*, 2009),一部关于传奇时装设计师华伦天奴·格拉瓦尼(Valentino Garavani)的纪录片,总收入接近 200 万美元。

然而,库班和瓦格纳这对生意伙伴最广为人知的举措也许是那项引发争议的独立电影发行策略——同步发行(day-and-date),即让影院上映、DVD 上架、有线电视开播完全同步。木兰花影业初次尝试这一发行策略,试水之作是阿莱克斯·吉布内(Alex Gibney)的纪录片《安然:房间里最聪明的人》(*Enron: The Smartest Guys in the Room*),该片于 2005 年 4 月 22 日在西洛杉矶的新艺术影院上映,同日在 HDNet 电影频道播出。有数家院线抵制这部影片,拒绝预订该片。但是,同步上线的策略仍然取得了成功,《安然》的影院总收入为 400 万美元,主要来自地标院线的巡回放映。库班和瓦格纳二度尝试这一策略,于 2006 年 1 月发行了史蒂文·索德伯格的《气泡》(*Bubble*)。《气泡》在影院放映了三周,只收获了区区 15 万美元,但是这种发行方式仍然延续了下来,因为迪士尼公司、华纳公司和其他片厂需要开辟新道路来弥补 DVD 销量的下滑。

木兰花影业后来又开创了一种视频点播策略,新电影进入影院之前,先在 HDNet 频道上播放。这项策略的成功范例是安德鲁·杰瑞克奇(Andrew Jarecki)的影片《所有美好的东西》(*All Good Things*),于 2010 年秋季发行。该片在 HDNet 频道收获 400 万美元,在 35 个影院上映仅收入 36.7 万美元,充分证明了新型放映窗口的吸金潜力。"木兰花影业的主管们说,他们已经借少量影片进行了相应尝试,希望这样一种不寻

常的策略，能够奇迹般地拯救独立电影产业惨淡的中端市场"[1]。木兰花影业按照常规方式发行的影片大多是在影展中选的作品，也包括两部动作片：一部是法国电影，皮埃尔·莫瑞尔（Pierre Morel）的《暴力街区13》（*Banlieue 13*, 2004）；另一部是新西兰影片，罗杰·唐纳森（Roger Donaldson）的《世界上最快的印第安摩托》（*The World's Fastest Indian*）。另外还有韩国恐怖片，奉俊昊的《汉江怪物》（*The Host*, 2006）；还有两部热门话题纪录片，海迪·埃温（Heidi Ewing）、雷切尔·格雷迪（Rachel Grady）的《基督营》（*Jesus Camp*, 2006）和比利·寇本（Billy Corben）的《可卡因牛仔》（*Cocaine Cowboys*, 2006）。库班和瓦格纳显然是希望能将其电影投资转换为现金收益，两人于2011年4月20日宣布地标院线和木兰花影业挂牌出售。他们警告说，不会轻易脱手，"除非对方的出价非常具有吸引力"。由于没有吸引人的出价，这对生意伙伴又摘下了"待售"的挂牌，至少暂时不会出售了。

另一家尝试视频点播的企业是IFC电影公司，隶属于AMC电视网。IFC公司是一家全面整合型的媒体公司，经营着纽约市的IFC中心和两家专门播放独立电影的有线电视频道——独立电影频道（Independent Film Channel）和圣丹斯频道。前者于1994年投入运营，是全天不间断播放节目的普通有线频道；后者是收费频道，2008年被AMC电视网以5亿美元从圣丹斯协会手上买下。2006年，IFC电影公司为独立电影制作者提供渠道，以视频点播形式进入其有线频道。视频点播一度被吹捧为独立电

[1] Rampell, Catherine, "Unusual Film Gets Innovative Marketing", *New York Times*, 30 September 2010.

影制作的救世主。"正如录影带和DVD为片厂带来数不清的进账，"约翰·霍恩（John Horn）说道：

> 视频点播发行或许能给予独立电影一些正急需的经济资助，这些电影通常是曲高和寡的剧情片和低成本的类型片，在片厂体系之外制作而成，艰难地寻找利润。很有可能，在今年奔向戛纳电影节的数百部影片中，只有少数几部能够吸引到美国院线发行商，而大量影片只能以签订视频点播协议告终。

电影通过单次视频点播能获得10美元，截至2009年，估计4000万安装了有线电视的家庭中每家至少能看到一个此类频道。独立电影发行商尤其中意视频点播，因为这种方式"有成本效益优势，无须在多厅影院循环放映，后者成本高昂，即使是有限的国内发行，全部算下来也需要50万美元"[1]。

霍恩所描述的视频点播版本并不适用于主流片厂的特别制作部或主流片厂自身，因为它们通常坚持为从属市场维系传统发行窗口。它们的影片有时能够进入视频点播，"但是只能在一部影片的影院放映结束且其他发行窗口关闭之后……片厂回避此类视频点播协议，担心过早在有线电视上播放新片会激怒放映商，还会挤占DVD和收费电视的收入"[2]。正如我们所看到的，视频点播在独立电影界的发展导致了新片直接进入

[1] Horn, John, "The Living-room TV, not Cannes, May be Independent Film's Best Friend", *Los Angeles Times*, 12 May 2009.

[2] Horn, John, "The Living-room TV, not Cannes, May be Independent Film's Best Friend".

有线电视播放，与有限的院线放映同步进行，以及先于影院放映之前进入视频点播等新的发行方式。

IFC 电影公司是第一家雄心勃勃介入视频点播发行的公司。IFC 公司最初制作艺术电影以供 IFC 频道播放——如《男孩别哭》（*Boys Don't Cry*, 1999）和《季风婚礼》（*Monsoon Wedding*, 2001）。之后，该公司进入发行领域，有两部中选发行的影片获得了巨大成功，分别是阿方索·卡隆的《你妈妈也一样》（*Y Tu Mama Tambien*, 2001）和乔尔·兹维克（Joel Zwick）的《我盛大的希腊婚礼》（2002）。《我盛大的希腊婚礼》由金环影业（Gold Circle Films）制片，该公司是网关计算机公司（Gateway Computers）联合创始人瑙姆·维特（Norm Wiatt）创建的制片企业。该片制作耗资 500 万美元，大约 2000 万美元用于发行，全球总收入高达 3.8 亿美元。IFC 电影公司每年持续发行十几部影片，其中一半只进行了象征性的影院发行，随后便进入 IFC 有线电视频道播放。

2006 年，IFC 电影公司与圣丹斯电影节携手合作，同年稍晚时候将电影节获奖影片发行到独立影院，与 IFC 有线电视频道同步上映。这次试验的初衷是把视频点播变成"收费的口碑宣传"，吸引首批尝鲜者，"他们很可能把自己对影片的喜爱告诉身边朋友"。[1]该试验发行的第一部影片是凯文·维尔莫特（Kevin Willmott）的伪纪录片《美利坚邦联》（*CSA: Confederate States of America*），于 2006 年 3 月发行。2010 年，IFC 电影公司与圣丹斯电影节二度联手，发行了三部同年电影节展映的长片，直接进

[1] 参见 Barnes, Brooks, "A Hollywood Brawl: How Soon is Too Soon for Video on Demand?", *New York Times*, 19 December 2010。

入有线电视和卫星电视渠道，与这些影片在电影节的首映完全同步。

截至2010年，IFC电影公司已经建立了三个不同的视频点播发行模式：IFC影院（IFC in Theaters）针对的是具备"招牌"元素的影片，这类电影易于推广，能够通过有限的影院放映获得利润；圣丹斯精选（Sundance Selects）针对的是那些仅在电影节展映的声望之作，但绝不会进入院线放映；IFC午夜电影（IFC Midnight）则针对类型片。IFC电影公司与有线电视网对所收费用五五分成，IFC公司在扣除营销和发行成本之后，与电影制作者分享所得收益。

放映商们起初踌躇不前。"当我们最初尝试这样做时，只有四五家影院参与，其他影院恐惧视频点播会损害它们的票房销量，"IFC电影公司总裁乔纳森·谢赫林（Jonathan Sehring）说道。但是在情况表明视频点播并不会严重影响影院放映后，独立影院开始对此计划产生兴趣。2010年年底，谢赫林声称："目前大约有500家影院愿意放映那些与视频点播服务同步推出的电影。"[1] 截至当时，IFC电影公司已经为有线电视视频点播提供了约120部独立电影长片。2009年是IFC电影公司业绩最好的一年，此年发行的两部影片——史蒂文·索德伯格的《切·格瓦拉》（Che, 2008）和马提欧·加洛尼（Matteo Garrone）的《格莫拉》（Gommorrah, 2008），各自通过影院放映和视频点播赚得超过100万美元。

美国全国影院业主协会作为贸易团体，代表着大型连锁院线，不同于面对主流片厂时的态度，它并没有积极声讨此类反传统发行模式。独立电影极少在主流商业影院上映。不过，该协会主席约翰·费西安曾对

[1] Barnes, Brooks, "A Hollywood Brawl: How Soon is Too Soon for Video on Demand?".

这种做法提出劝诫："独立电影将会在数字时代迎来繁荣。"但是假若视频点播全面流行开来，"同步发行将会大大损害"影院放映行业，"所有电影制作将变得同质化，看起来都一样。针对影院放映拍摄的影片与针对电视播放拍摄的片子失去差别"。最终，电影银幕"将变得与巨型电视屏幕没有差别"。[1]

有一段时间，IFC 电影公司在戛纳和其他国际电影节上独领风骚，难逢对手，挑选一些备受瞩目的作品进行视频点播同步发行，如拉斯·冯·特里尔（Lars Von Trier）的《反基督者》（*Antichrist*, 2009）和肯·罗奇（Ken Loach）的《寻找埃里克》（*Looking for Eric*, 2009），但很快就有其他公司尾随而至。木兰花影业迅速在旗下 HDNet 有线电视上推出了一项视频点播服务，甚至在新片未进行影院公映之前就进入点播放映。紧随圣丹斯电影节的脚步，纽约的翠贝卡电影节和奥斯汀的西南偏南电影节也开始将电影节展映影片提供给视频点播播放。

未来下一步将是网络在线发行（online distribution）。2011 年，圣丹斯电影节启动了"现时圣丹斯"（SundanceNow）——"该计划针对第一时间新鲜出炉的批量电影节影片，打着圣丹斯电影节的旗号，在网上最大的六家视频平台同时上线播出"，这 6 家平台分别是苹果公司的 *iTunes*、亚马逊、葫芦网、网飞、YouTube 和彩虹传媒（Rainbow Media）的"现时圣丹斯"栏目。此项协议允许电影节获选影片在相互竞争的多家网站同步播放。

2008 年以前，影片只要稍有一点商业吸引力，发行商一般都会掏出

[1] 参见 Sragow, Michael, "Sea Change Coming to Movie Business", *Baltimore Sun*, 26 January 2006。

300万美元买下,但后来他们不再预付现金,或只提供最低额度的保证金。通过视频点播播放能够获得些许收益,却不足以让电影制作者收回制片投资。然而,正如迈克尔·谢普利所说:"在 IFC 频道或其他类似渠道播放能够促进影片知名度,帮助创业的电影制作者增加 DVD 销售收入——通过海外发行、出售给航空公司,以及经常在政治、宗教或其他团体集会上放映的方式。"[1]

"无论通过有线电视还是互联网,视频点播有希望发展壮大,"《经济学人》指出,"美国郊区正在变得更加多样化,更多少数族裔、更多获得学位的人群、更多同性恋者……独立电影的潜在观众分散在独立影院集中地以外的地方。不是每个人都住在艺术影院附近,但几乎每个人手里都有个遥控器。"[2]

外语片

20 世纪 50 年代到 60 年代,外语片成就了美国富有活力的电影文化。当时,外语片在全国范围内数量日益增长的艺术影院放映,到 1970 年为止,占据了国内票房的 7%。新引进的外语片是报纸、主流杂志、精英周刊专题报道的话题,得到博物馆和电影节的大力推广,在外语片的助力下,电影被树立为美国大学中值得严肃对待的研究对象。上述盛况都发生在 20 世纪 60 年代,自此之后,外语片(尤其是配字幕的外语片)仅在电影文化和产业中扮演边缘角色。每年,会有两部进口影片在艺术影

[1] Cieply, Michael, "A Rebuilding Phase for Independent Film", *New York Times*, 25 April 2010.

[2] "Saved by the Box", *Economist*, 23 May 2009.

院引起关注,但是,正如 A. O. 斯科特所言:

> 此类成功作品越来越像是异数。即使在国际上久负盛名的作者拍摄的杰作和戛纳获奖影片,也无法达到美国电影的票房中等成绩——总收入约 100 万美元,而大部分电影作者的名字,除了少数电影发烧友之外,无人知晓。这与其说是某个时刻的突变,倒不如说是近 30 年来的持续变化。随着潮流变迁,游戏、流行音乐、社交媒体以及其他所有事物融合在一起,把世界变小了,同时也弥合了不同文化和品位之间的鸿沟,但美国电影观众看起来宁愿墨守着谨慎而保守的娱乐方式。[1]

索尼经典电影公司作为新千年以来外语片的主要发行商,而音乐盒电影公司(Music Box Films)、道旁引力公司(Roadside Attractions)等企业也取得了一些成功。我们将在下文进行详细讨论。

外语片通常在纽约开画,仅做有限发行。奥斯卡竞争者也许会在洛杉矶和其他城市放映。在这个狭窄的市场上,外语片必须与英国进口独立电影和美国独立电影争夺放映档期。此外,它们还面临多种困难,包括不断上升的印片和广告成本、逐渐缩小的地方报刊版面、数量渐少的忠实观众以及大学生群体对电影文化的兴趣减退的现状。

[1] Scott, A. O., "A Golden Age of Foreign Films, Mostly Unseen", *New York Times*, 26 January 2011.

获得一项梦寐以求的奥斯卡最佳外语片奖并不必然带来所谓的"奥斯卡高潮"。首先，获奖影片必须先天具备吸引观众的元素和靠自身品质获得票房成功的能力；其次，影片要正好在获得奥斯卡奖提名之际上映。索尼经典影片公司联合总裁迈克尔·巴克指出："影片必须正逢其时在影院亮相……因为人们确实很想看正在发生的事情，此时此刻正被高调宣传的事物。"巴克也提到了奥斯卡奖项或提名带来的长远好处：

> （获奖和提名）能够让你时时刻刻享用的好处是，它能够延长影片获利的时间，这会形成所谓的"真正的长尾效应"……影片永远都带着"奥斯卡获奖影片"或"奥斯卡提名影片"的标签。……每当有新技术诞生，获奖影片都会脱颖而出，获得再次发行的机会，所以永远有价值。[1]

2004年，奥斯卡竞争窗口期从两个月缩短到一个月，这意味着在奥斯卡奖提名公布之后，被提名影片的发行商只有一个月的时间来进行竞争奥斯卡奖的宣传活动，安排影片进入院线。获得奥斯卡奖提名并不能确保获得院线发行机会，没能在院线上映的外语片也许只能在电影节上一窥真容。

[1] "Sony Pictures Classics", *Hollywood Reporter*, 1 February 2011.

主流片厂特别制作部的兴衰

好莱坞介入特别制作市场始于1991年,一直持续到2008年经济衰退时期告终。特别制作部的功能相当于制片商/投资者,但主要依靠来自圣丹斯、戛纳等电影节的入选作品填充出品花名册,出品片单中通常混合着剧情长片和纪录片,其中既有英语片,也有配字幕的外语片。当然,这些机构一直致力于寻找跨界成功之作,但特别制作部的另一个目的是以获得奖项的方式为其母公司增光添彩,提升其品位,其中奥斯卡奖尤为重要。中等成本电影刚好符合此需求。大卫·波德维尔(David Bordwell)称此类电影占据了"曾经属于独立电影的中间地带。理想情况下,你拥有一些明星、往往改编自优秀文学书籍的过硬的内容,且一定要足够另类,令人耳目一新,但同时仍然要具备人们熟悉的在电影传统中可辨识的元素,要敢于冒险但不能过度冒险"[1]。这类电影的观众是35岁以上、富有教养的人群,也包括65岁以上的老年人。A. O. 斯科特将这群观众描述为:"既不是全球大众,也不是小圈子迷影人士,而是另外一种——理想的利润来源,就像奥斯卡奖本身一样,恰好居于中间地带。"[2] 主流片厂本身表示回避"中间电影",声称具有另类主题的精致影片缺少可开发的元素,不容易销售。这类影片不能生成商品化收入,不能衍生出前篇或续集,也不能吸引年轻观众。但是索尼经典电影公司、福克斯探照灯公司和焦点影业作为硕果犹存的特别制作部,以行动揭穿

[1] Rotella, Carlo, "The Professor of Small Movies", *New York Times*, 28 November 2010.

[2] Scott, A. O., "The Invasion of the Midsize Movie", *New York Times*, 21 January 2005.

了上述不实偏见，它们发现和发行艺术上饶有趣味的电影作品，正是这些作品维系着电影作为一门成熟艺术形式的声誉。

索尼经典电影公司

索尼经典电影公司作为索尼旗下自主运营的企业，员工人数不多，但忠诚精良，按照《综艺》的说法，该公司"高举着回报适中的外语片、艺术电影和另类个人作品的大旗"。[1] 索尼公司于1991年建立该分部，干脆聘用了奥利安影业的子公司奥利安经典（Orion Classics）的原班人马——由迈克尔·巴克、汤姆·伯纳德和玛西亚·布鲁姆（Marcia Bloom）组成三人管理团队。奥利安影业是一家有抱负的迷你主流片厂，由上述团队创建于1978年，此前这些人曾经管理联艺公司。奥利安影业与前途看好且经得起考验的艺术家建立良好关系，并用事实证明其自身具有一种神奇的能力，总能在国际电影节低价淘到未被发现的好片。奥利安一度主宰了所在领域：1985年发行黑泽明的《乱》（Ran）；1987年发行克洛德·贝里（Claude Berri）的《男人的野心》（Jean de Florette）、《甘泉玛侬》（Manon of the Springs）；1988年，发行路易·马勒（Louis Malle）的《孩子们，再见》（Au revoir, les enfants）、维姆·文德斯（Wim Wenders）的《柏林苍穹下》（Wings of Desire）、加布里埃尔·阿克谢（Gabriel Axel）的《巴贝特之宴》（Babette's Feast）、佩德罗·阿尔莫多瓦（Pedro Almodovar）的《濒临崩溃的女人》（Women on the Verge of a Nervous Breakdown）；1990年，发行让-保罗·拉佩纽（Jean-Paul Rappeneau）的《大鼻子情圣》（Cyrano de

[1] Miller, Winter, "Sony Classics Plays by its Own Rules", *Variety*, 20 June 2008.

Bergerac）；1992年，发行阿格涅丝卡·霍兰（Agnieszka Holland）的《欧罗巴，欧罗巴》（Europa, Europa）。上述影片均登顶《综艺》外语片榜单榜首。《大鼻子情圣》由热拉尔·德帕迪约（Gérard Depardieu）主演，是其中最赚钱的一部。《巴贝特之宴》则斩获奥斯卡最佳外语片奖。这些业绩对于一家主营艺术电影的企业算是相当不错，但奥利安经典公司仍免不了被母公司清盘的命运，后者于1991年宣告破产。

索尼经典电影公司的运营团队作为一群懂行的艺术家而为人所知，他们避开竞标大战，只为市场乐于消受的作品买单。索尼公司给予这个团队与此前在奥利安影业同样的灵活度。"其他公司谋求全垒打，"巴克说道，"我们只求单双打。"[1] 然而，创建之初，索尼经典就实现了全垒打。《霍华德庄园》（Howards End），一部由麦钱特－艾沃里（Merchant-Ivory）[2] 搭档制作，艾玛·汤普森（Emma Thompson）主演的影片，改编自E. M. 福斯特（E. M. Forster）的小说，在一千多个上映日收获了超过2500万美元，并斩获包含最佳女主角奖在内的三项奥斯卡奖。索尼经典发行的第二部影片是雷吉斯·瓦格涅（Régis Wargnier）的《印度支那》（Indochina），由凯瑟琳·德纳芙（Catherine Deneuve）主演，该片获得1992年奥斯卡最佳外语片奖，为该公司八获此奖打响头炮。其他获奖影片有费尔南多·楚巴（Fernando Trueba）的《四千金的情人》（Belle epoque, 1994）、李安（Ang Lee）的《卧虎藏龙》（Crouching Tiger, Hidden Dragon, 2000）、弗洛里安·亨克尔·冯·多纳斯马尔克（Florian Henckel von Donnersmarck）

[1] Miller, Winter, "Sony Classics Plays by its Own Rules".

[2] 著名电影双人组合导演詹姆斯·艾沃里（James Ivory）和他的制片人伊斯梅尔·麦钱特（Ismail Merchant）组成的电影公司。——译者注

杨紫琼出演李安的《卧虎藏龙》，这部影片也是第一部晋升全球超级大片行列的华语电影

的《窃听风暴》（*The Lives of Others*, 2006）、斯特凡·卢佐维茨基（Stefan Ruzowitzky）的《伪钞制造者》（*The Counterfeiters*, 2007）、胡安·何塞·坎帕内利亚（Juan José Campanella）的《谜一样的双眼》（*The Secret in Their Eyes*）。"武侠奇幻片"《卧虎藏龙》是一部国际合拍片，由索尼经典电影公司和来自中国内地、香港及台湾地区的制作公司合作完成。该片最初选择平台发行的方式，后来发展到在超过 2000 块银幕上放映，创下了外语片放映的新纪录，吸金 1.28 亿美元，也是第一部晋升全球超级大片行列的华语电影。

巴克和伯纳德与导演佩德罗·阿尔莫多瓦交情匪浅，自《关于我母亲的一切》（*All About My Mother*, 1999）开始，他们发行了阿尔莫多瓦此后的全部长片。《回归》（*Volver*, 2006）是阿尔莫多瓦在美国最成功的作品，

收入1300万美元。索尼经典电影公司还发行了多部此类国际热门影片，如沃尔特·塞勒斯（Walter Salles）的《中央车站》（*Central Station*, 1998）、汤姆·提克威（Tom Tykwer）的《罗拉快跑》（*Run Lola Run*, 1998）、沃尔夫冈·贝克（Wolfgang Becker）的《再见列宁》（*Good Bye Lenin!*, 2004）、迈克尔·哈内克（Michael Haneke）的《隐藏摄像机》（*Caché*, 2005）和《白丝带》（*The White Ribbon*, 2009）、文森特·帕兰德（Vincent Paronnaud）和玛嘉·莎塔琵（Marjane Satrapi）的《我在伊朗长大》（*Persepolis*, 2007）、伍迪·艾伦（Woody Allen）的《午夜巴黎》（*Midnight in Paris*, 2011）。

迪士尼和米拉麦克斯

沃尔特·迪士尼公司于1993年通过收购米拉麦克斯影业公司进军特别制作市场。迪士尼出资8000万美元买下了米拉麦克斯包含200部艺术电影的片库，并同意为米拉麦克斯未来影片的开发、制作、营销提供资金。作为迪士尼旗下一家完全自主运营的机构，米拉麦克斯主要把宝押在美国独立电影项目上，从而产生了一系列获得奥斯卡奖项的名利双收的影片，包括昆汀·塔伦蒂诺的《低俗小说》（1994）、安东尼·明格拉的《英国病人》（1996）、加斯·范·桑特的《心灵捕手》（*Good Will Hunting*, 1997），以及约翰·麦登（John Madden）的《莎翁情史》（1998）。其中最成功的作品是《低俗小说》，全球总收入2.1亿美元。通过发行迈克尔·雷德福（Michael Radford）的《邮差》（*Il Postino*, 1994），米拉麦克斯树立了自身在优质外语片领域的声望，该片超过了《巧克力情人》（1992）创下的票房纪录，随后，在1997年，罗伯托·贝尼尼的《美丽人生》获得了包括最佳外语片奖在内的三项奥斯卡奖，为进口外语片树立了票房

新标杆。

米拉麦克斯公司的整体国内票房总收入从1990年的5300万美元，增长到1999年的3.27亿美元。一度还拥有了自己的子公司品牌——帝门影业，后者专门制作和发行恐怖片，贡献了收入总额的45%。三部《惊声尖叫》（Scream）系列电影在米拉麦克斯被迪士尼公司收购之后推出，成为韦恩斯坦兄弟有史以来最赚钱的特许权电影系列。米拉麦克斯的业绩使得迪士尼在1996年收回了为其投入的8000万美元资金。

米拉麦克斯公司的持续成功很大程度上要归功于其营销技巧。年复一年，米拉麦克斯每年都有一部影片获得奥斯卡主奖提名。其宣传游说的功力体现在行业刊物上的大规模广告造势、为学院成员举行的特别放映以及一大票其他手段。以《邮差》（1994）为例，这是一部围绕着智利流亡诗人巴勃罗·聂鲁达（Pablo Neruda）造访某意大利小镇展开的剧情片，米拉麦克斯公司于1995年6月发行此片，"夹杂在一众以动作－冒险为主的小男孩电影中间"，留给喜好严肃影片的成年观众另一种选择。先期发行使米拉麦克斯有时间建立口碑，帮助其最终扩大发行规模，在全国280块银幕上放映此片——一时成为上映银幕数量最多的外语电影。在奥斯卡公布获奖提名前三个月，米拉麦克斯向学院成员寄送了5000盘影片录像带，以便让没能看到这部影片的学院成员一睹为快，从而向他们的朋友谈及这部影片。该片厂还发行了一张衍生自《邮差》的CD，录有朗诵的聂鲁达诗歌，朗诵者都是大名鼎鼎的人物，如格伦·克洛斯（Glenn Close）、麦当娜（Madonna）、韦斯利·斯奈普斯（Wesley Snipes）和朱莉娅·罗伯茨。此外，米拉麦克斯与海伯利安公司（Hyperion）合作，推出了两本带有米拉麦克斯标签的电影相关书籍。一本是电影改

编而来的智利原著小说《火热的耐心》（Ardiente Paciencia，英文名 Burning Patience），作者是安东尼奥·斯卡尔梅达（Antonio Skarmeta），米拉麦克斯将其更名为《邮差》；另一本是聂鲁达的诗集。"这部轻柔的浪漫传奇并未代表意大利申请奥斯卡最佳外语片奖（影片导演是英国人），但仍然获得了五项奥斯卡提名"，其中包括马西莫·特罗西（Massimo Troisi）获得的最佳男演员提名，这位明星在本片制作结束后不久就因心脏病突发逝世，年仅41岁。几年之后，米拉麦克斯公司豪掷超过1000万美元为《莎翁情史》争夺奥斯卡造势，"这开始变得类似昂贵的政治竞选"。[1] 该片在奥斯卡最佳影片角逐中力压史蒂文·斯皮尔伯格的《拯救大兵瑞恩》，总共获得七座奥斯卡小金人。

除了这些评论、票房双丰收的影片，一些米拉麦克斯出品的"更有违风化（同时也并不成功）的作品，如《神父》（Priest, 1994）、《提倡者》（The Advocate, 1993）、《疯狂店员》（1994）和《半熟少年》（Kids, 1995），与迪士尼公司绝对纯洁的影像理念产生了龃龉"[2]。韦恩斯坦兄弟一直为迪士尼的总体风格感到恼火，裂痕自 2000 年便开始埋下，当时韦恩斯坦兄弟与迪士尼正为新合约进行再度磋商。新合约授予韦恩斯坦一项高达 7 亿美元的年度预算，并承诺让他们继续运营作为完全独立机构的米拉麦克斯公司，直到 2005 年 9 月为止。有了新合约撑腰，韦恩斯坦兄弟很快将业务扩大到图书、电视领域，还有蒂娜·布朗（Tina Brown）任编辑的《谈话》（Talk）杂志。韦恩斯坦兄弟也开始制作高成本影片，远离

[1] 参见 Weinraub, Bernard, "Mogul in Love...With Winning", *New York Times*, 23 March 1999。

[2] Evans, Greg and Brodie, John, "Miramax, Mouse Go for Seven More", *Variety*, 13–19 May 1996。

了他们赖以起步的独立电影。米拉麦克斯公司的员工暴增到超过 450 人。到 2001 年年底，这一切出现了崩盘的迹象，两部耗资昂贵的影片——《隔世情缘》(*Kate and Leopaold*) 和有望"争奥"的《真情快递》(*The Shipping News*) 双双折载，而《谈话》杂志在亏损约 5400 万美元后暂停出版，亏损资金中有一半来自米拉麦克斯的腰包。这年年尾，米拉麦克斯公司共亏损 3700 万美元，"有迪士尼公司人士声称实际亏损额是这个数字的两倍不止"。[1]

迪士尼公司一直抱怨在这笔买卖中吃了大亏，而米拉麦克斯声称其出品业绩胜过迪士尼公司的真人电影。到了 2005 年，米拉麦克斯已经"发行了超过 300 部影片，在美国票房赚得 45 亿美元，获得 220 项奥斯卡奖提名和 53 项奥斯卡奖"。[2] 韦恩斯坦兄弟怪罪迈克尔·艾斯纳毙掉不少后来大热的项目——尤其对他否决《指环王》一事耿耿于怀，结果该系列让新线公司赚得钵满盆盈。当迪士尼拒绝发行迈克尔·摩尔争议性的反战电影《华氏 911》(*Fahrenheit 9/11*, 2004) 时，双方的决裂不可避免地发生了。韦恩斯坦兄弟接收了这部影片，安排狮门影业发行该片。最终，迪士尼在与这对兄弟合约结束之际，买断了他们的产业。

迪士尼片厂领导人迪克·库克任命曾任公司发行主管的丹尼尔·巴特塞克（Daniel Battsek）管理该特别制作部。为了挽救业绩下滑的米拉麦克斯公司，库克用一项制作投资协议吸引斯科特·鲁丁从派拉蒙公司跳槽来此。鲁丁在派拉蒙任职五年，业绩包括史蒂芬·戴德利的《时时刻

[1] Holson, Laura M., "How the Tumultuous Marriage of Miramax and Disney Failed", *New York Times*, 6 March 2005.

[2] 同上。

刻》（2002）、理查德·林克莱特（Richard Linklater）的《摇滚校园》（*The School of Rock*, 2003），以及迈克·尼科尔斯（Mike Nichols）的《偷心》（*Closer*, 2004）。鲁丁被寄望能够"推出那种精致的、具有获奖潜力的艺术电影项目，似乎这类电影对韦恩斯坦兄弟治下的米拉麦克斯趋之若鹜，却对迪士尼退避三舍"[1]。巴特塞克头一炮确实打响了，买下南非电影《黑帮暴徒》（*Tsotsi*, 2005），影片关于一个约翰内斯堡的黑帮小头目，获得了奥斯卡最佳外语片奖。米拉麦克斯还发行了下列热门佳作，如《女王》（*The Queen*, 2006）、《潜水钟与蝴蝶》（*Diving Bell and the Butterfly*, 2007），以及与派拉蒙优势影业合作发行的《老无所依》（2007）、《血色将至》（2007）。尽管如此，无论在影片激起的公众反响方面，还是在票房总收入方面，上述成功仍无法与从前的米拉麦克斯公司相提并论。

到了2009年，迪士尼公司已经对特别制作市场失去兴趣，同年10月，迪士尼对米拉麦克斯公司大动手术，裁掉超过70%的米拉麦克斯员工。2010年1月，迪士尼关闭了米拉麦克斯在纽约和洛杉矶的办公地点，将企业挂牌出售。据《洛杉矶时报》报道："在首席执行官罗伯特·伊格尔的管理下，迪士尼公司从低回报的特别制作电影领域抽身而退，把片厂力量集中在'品牌'上，即吸引力更广泛的家庭娱乐领域……'当前我们沃尔特·迪士尼片厂的策略是，专注于开发迪士尼、皮克斯、漫威品牌下的大制作影片'，伊格尔说道。"[2]

迪士尼公司许诺同韦恩斯坦兄弟进行一场独家谈判，他们可以重新

[1] "Paramount's Rudin Jumps Ship for Disney", *Guardian*, 20 April 2005.

[2] Eller, Claudia and Chmielewski, Dawn C., "Disney Agrees to Sell Miramax Films to Investor Group Led by Ron Tutor", *Los Angeles Times*, 30 July 2010.

收回对米拉麦克斯公司的控制权,连同多达 700 部影片的片库。要价大约 7 亿美元,但韦恩斯坦兄弟筹不到这么多资金。这就是为什么在 2005 年离开迪士尼之后,韦恩斯坦兄弟另起炉灶,在高盛投资公司(Goldman Sachs)举资 10 亿美元的协助下,创办了一家新公司——韦恩斯坦公司。这对兄弟不单专注于电影制作,还尝试经营女性时尚、在线社交网络和有线电视。该公司在 2005 年至 2009 年发行了 70 部影片,但几乎所有出品都表现不佳。仅有个别例外,其中包括两部恐怖片,大卫·扎克(David Zucker)的《惊声尖笑 4》(Scary Movie 4, 2006)和米凯尔·哈弗斯特罗姆(Mikael Håfström)的《1408 幻影凶间》(1408, 2007),均由其旗下子公司帝门影业制作。另外还有迈克尔·摩尔的纪录片《医疗内幕》(Sicko, 2007)、昆汀·塔伦蒂诺的《无耻混蛋》(Inglourious Basterds, 2009)。2010 年 6 月,韦恩斯坦公司变更了与高盛投资公司之间的协议,为了抵消欠下的约 4.5 亿美元债务,放弃了自家片库中 200 部影片的所有权。

2010 年 7 月,迪士尼公司终于为米拉麦克斯公司寻到了买家——电影场控股公司(Filmyard Holdings),这是一家由洛杉矶建造业巨头罗恩·特托(Ron Tutor)领导的投资集团,后者出资超过 6.63 亿美元买下米拉麦克斯。特托计划聘用"一位经验丰富的电影管理者负责米拉麦克斯公司的运营","每年制作少量影片来更新其片库,维系片库的价值"。[1] 与此同时,韦恩斯坦兄弟重回起点,在 2010 年发行了三部成功的影片,德里克·斯安弗朗斯(Derek Cianfrance)的《蓝色情人节》(Blue Valentine,

[1] 参见 Eller, Claudia and Chmielewski, Dawn C., "Disney Agrees to Sell Miramax Films to Investor Group Led by Ron Tutor"。

2010)、约翰·韦尔斯（John Wells）的《合伙人》（*The Company Men*, 2010)，还有汤姆·霍伯（Tom Hooper）的《国王的演讲》（*The King's Speech*, 2010)。

重返原路的韦恩斯坦兄弟为《国王的演讲》上足发条，将其推上次年2月奥斯卡奖最佳影片的宝座。该片由总部在伦敦的独立电影机构跷跷板影业（See-Saw Films）制片，该机构的领导人是伊恩·坎宁（Iain Canning）、埃米尔·谢尔曼（Emile Sherman）和格莱斯·乌文（Gareth Unwin），他们拼凑出1300万美元的预算，这些资金"来源错综复杂，包括预售、股东权益、税收抵免和借款"。《综艺》评价《国王的演讲》是一部"多对白、少动作的历史剧，围绕着两个中年男人展开"，却成为"史上最成功的纯独立电影之一"，全球总收入超过了4.27亿美元。"《国王的演讲》令人瞠目的成功鼓励了那些惯于规避风险、沉迷于类型片和青少年电影的发行商，使他们重新考虑年长观众对于优质剧情片的喜好。"[1] 韦恩斯坦兄弟随后宣布，他们每年将制作约八部电影，购买六部到九部甚至更多的影片。

福克斯探照灯公司

福克斯探照灯公司创办于1994年，创始人汤姆·罗斯曼此前在1989年至1994年供职于塞缪尔·高德温电影公司，担任海外制片部门的主管，之前他曾在哥伦比亚电影公司的大卫·普特南（David Puttnam）和丹恩·斯蒂尔（Sawn Steel）手下任执行制片。在管理福克斯探照灯公司

[1]　"Who Gets the 'King's' Ransom?", *Variety*, 14 March 2011.

柯林·费尔斯（Colin Firth）出演汤姆·霍伯的《国王的演讲》，影片由韦恩斯坦公司发行，获得包括最佳影片奖在内的四项奥斯卡奖奖项

16个月之后，罗斯曼被擢升为整个福克斯电影集团的总裁，他招募了林赛·罗（Lindsay Law）——原美国公共广播公司（PBS）《美国剧场》（*American Playhouse*）栏目总监，作为自己的继任者。在《美国剧场》供职期间，林赛·罗监督了《北方》（*El Norte*, 1983）、《细蓝线》（*The Thin Blue Line*, 1988）和《安然无恙》（*Safe*, 1995）等影片，这些影片均由《美国剧场》独立制片部门制作。

在林赛·罗的管理下，福克斯探照灯公司大动作出击成功，发行了《光猪六壮士》（*The Full Monty*, 1997），一部由彼得·卡坦纽（Peter Cattaneo）执导的低成本英国喜剧，"关于英国谢菲尔德地区一伙失业的钢铁工人，决定开展脱衣舞表演，他们不仅为了赚钱，更重要的是希望

获得些许自我肯定。这些人运气不佳,而他们的身体外形则与理想身材相去甚远"[1]。该片在圣丹斯电影节放映并获得成功后,福克斯探照灯公司着手进行野心勃勃的营销活动,以帮助这部片名怪诞、演员陌生的影片积聚人气。福克斯探照灯在全美范围内多个城市进行免费展映,瞄准25岁以上的女性观众。很快,搞笑广告"光猪是什么?"(What is The Full Monty?)开始登上各大主流报纸。福克斯探照灯并不急于快速铺开放映,而是让其缓慢发酵以蓄积势头。最终国内票房成绩达到4600万美元,全球票房达到2.57亿美元。

福克斯探照灯公司趁势发行了金伯莉·皮尔斯(Kimberly Pierce)广受评论赞誉的《男孩别哭》,希拉里·斯万克(Hillary Swank)凭借在此片中的演出获得了奥斯卡影后。此外还有多部票房热门电影:亚历山大·佩恩(Alexander Payne)的《杯酒人生》(*Sideways*, 2004)、乔纳森·戴顿(Jonathan Dayton)和维莱莉·法瑞斯(Valerie Faris)的《阳光小美女》(2006)、贾森·雷特曼的《朱诺》(*Juno*, 2007)。《阳光小美女》是一部风格古怪的选美题材喜剧,由史蒂夫·卡瑞尔(Steve Carell)和格雷戈·金尼尔(Greg Kinnear)出演,在圣丹斯电影节上以1005万美元的价格被买下(创下一项圣丹斯电影节纪录),总收入接近6000万美元。《朱诺》是一部关于未成年人意外怀孕的喜剧,由艾伦·佩姬(Ellen Page)主演,成为福克斯探照灯史上最成功的影片,票房高达1.43亿美元。

[1] Weinraub, Bernard, "'The Full Monty' is by Far the Biggest Film Success at Fox Searchlight Pictures", *New York Times*, 15 September 1997.

然而，此纪录仅保持到 2009 年，福克斯探照灯公司发行了丹尼·博伊尔（Danny Boyle）导演的影片《贫民窟的百万富翁》，轻松摘取若干奥斯卡奖顶级奖项。福克斯探照灯在华纳兄弟公司关闭其自家特别制作部华纳独立影片公司之后，从其手上获得了该片的国内权益。华纳独立影片公司曾在 2007 年以 500 万美元买下《贫民窟的百万富翁》的各项权益，但华纳兄弟公司怀疑这部影片的商业潜质。丹尼·博伊尔"虚构了一个孟买孤儿在印度版电视节目《谁想成为百万富翁》（Who Wants to be a Millionare?）中接连获胜的故事"，没有白人演员参演，大部分对白为印地语。像对待《光猪六壮士》一样，福克斯探照灯精心运作该片的上映，于 2008 年 11 月开画，恰好在奥斯卡颁奖典礼前三个月。该片早先在特柳赖德电影节（Telluride Festival）已经取得了相当程度的轰动，在多伦多电影节获得了"人民选择奖"（People's Choice Award）。在影片发行之前，福克斯探照灯在 55 个城市用免费口碑放映的方式营销这部影片，最终的营销活动强调影片"明朗、轻快的一面：预告片里充满了快乐的人群、跑来跑去的孩子和 The Ting Tings 音乐组合的欢欣旋律"[1]。《贫民窟的百万富翁》在十家影院进行有限发行，首映周周末，每家影院进账 3.6 万美元。圣诞节当天在 600 家影院同时上映，2009 年 1 月 23 日进入全球发行阶段。到了奥斯卡奖颁奖时，国内票房已经达到 8800 万美元，国外票房 6000 万美元。《贫民窟的百万富翁》几乎赢得了其通往奥斯卡最佳影片奖途中的所有重要奖项。《洛杉矶时报》的约翰·霍恩说道："其成功巩固了发行方福克斯探照灯公司的声望，该公司成为好莱坞对于此类大胆

[1] Kaufman, Anthony, "Extreme Subjects a Challenge for Marketers", *Variety*, 15 December 2008.

戴夫·帕特尔（Dev Patel）和芙蕾达·平托（Freida Pinto）出演丹尼·博伊尔的《贫民窟的百万富翁》，影片由福克斯探照灯公司发行，获得包括最佳影片在内的八项奥斯卡金像奖

作品的头号推手，以往片厂总是将这类作品弃之不顾。"[1]奥斯卡颁奖盛典之后，福克斯探照灯将影片发行规模扩大到 2800 块银幕，这是其历史上最大规模的国内发行。最终票房统计显示美国国内收入 1.41 亿美元，国外收入 2.24 亿美元。这是一项让其他独立电影公司望尘莫及的业绩。

福克斯探照灯公司依靠发行下述影片保持着在特别制作市场的声誉：达伦·阿伦诺夫斯基的芭蕾题材惊悚片《黑天鹅》（2010），由娜塔莉·波特曼（Natalie Portman）和文森特·卡索（Vincent Cassel）主演；

[1] Horn, John, "'Slumdog' Strikes It Rich with 8 Oscar Wins", *Los Angeles Times*, 23 February 2009.

特伦斯·马利克（Terrence Malick）的《生命之树》（*The Tree of Life*, 2011），该片以宇宙的起源为主题，获得了戛纳电影节的金棕榈大奖，由布拉德·皮特和西恩·潘（Sean Penn）主演。

派拉蒙优势影业

派拉蒙公司于1998年初涉特别制作市场，成立了派拉蒙经典公司，由大卫·丁纳斯坦和鲁斯·维塔尔领导。但该机构的表现不尽如人意，两人在2005年被约翰·莱舍尔（John Lesher）替代，莱舍尔是奋进精英经纪公司（Endeavor Talent Agency）的合伙人，他建立了一个新的特别制作部——派拉蒙优势影业。莱舍尔以一系列引人注目的影片开始了他的领导，打头阵的是美国前副总统阿尔·戈尔（Al Gore）参与的纪录片《难以忽视的真相》（*An Inconvenient Truth*），继而有亚利桑德罗·冈萨雷斯·伊纳里多（Alejandro González Iñárritu）的《通天塔》（*Babel*, 2006）、西恩·潘的《荒野生存》（*Into the Wild*, 2007），以及两部与米拉麦克斯公司联合制作的奥斯卡获奖影片——保罗·托马斯·安德森（Paul Thomas Anderson）的《血色将至》（2007）和科恩兄弟的《老无所依》（2007）。后一部影片摘取了多项奥斯卡奖——最佳影片、最佳导演和最佳男配角［获奖者为哈维尔·巴登（Javier Bardem）］。

然而，两部奥斯卡奖获奖影片反而印证了派拉蒙优势影业的失败。每一部影片的制作耗资约2500万美元，此金额尚属正常范围，但米拉麦克斯公司和派拉蒙优势影业在推广和发行两片时耗资过巨，双双赔本。特别制作部的此等表现使得派拉蒙公司遣散了优势影业的大部分员工，将其制作和营销部门归入母公司片厂。

焦点影业

环球影业公司以有限的方式探索特别制作市场始于1992年,但直到2000年才真正在这个领域扎下根来。2000年,环球公司在新东家维旺迪集团管理下,组建了环球焦点影业,在美国国内营销和发行有盈利前景的影片。其发行的首部作品是低成本英国剧情片《跳出我天地》(*Billy Elliot*, 2000),由总部在伦敦的工作标题影业制作,影片"讲述了一个在艰苦矿业小镇长大的男孩,一心想成为芭蕾舞者,不懈追求梦想的故事"。该片超预期地在全球赚得1.09亿美元。[1] 在让-马利·梅西耶的领导下,维旺迪环球娱乐公司进入了收购狂欢阶段(详见本书第一章),于2002年收购了两家独立电影公司——美国影片公司(USA Films)和好机器公司(Good Machine)。美国影片公司本身是十月影业(October Films)和格拉姆西公司合并的成果,由巴里·迪勒的有线电视公司美国有线电视网所有。好机器公司由詹姆斯·夏慕斯与另两位合伙人合作创立,最为人所知的业绩是制作了李安的《饮食男女》(*Eat, Drink, Man, Woman*, 1994)、《冰风暴》(*Ice Storm*, 1997)和《卧虎藏龙》(2000)。《卧虎藏龙》成为北美地区有史以来总收入最高的外语片。梅西耶关闭了环球焦点公司,将其下的特别制作部整合为一个机构——焦点影业,任命夏慕斯与合伙人大卫·林德为联合总裁。

2003年环球公司与通用电气公司合并,2009年又并入康卡斯特公司,几经变化,焦点影业依然幸存下来,作为一家以导演为中心的片厂

[1] 参见 Pfanner, Eric, "In London, Small Studio's Quirky Films Make Big Money", *International Herald Tribune*, 13 September 2004。

而声名远播。用《综艺》的话说，该公司专门筹资、制作和发行"低成本的才华之作"。[1]为焦点影业赢得奥斯卡奖项的影片有：罗曼·波兰斯基（Roman Polanski）的《钢琴家》（*The Pianist*, 2002）、索菲亚·科波拉（Sofia Coppola）的《迷失东京》（*Lost in Translation*, 2003）、加斯·范·桑特的《米尔克》（*Milk*, 2009）。其他成功的作品还有李安的同性恋题材西部片《断背山》（*Brokenback Mountain*, 2005）、科恩兄弟的喜剧《阅后即焚》（2008）、布赖恩·伯蒂诺（Bryan Bertino）的恐怖片《陌生人》（*The Strangers*, 2008）、亨利·塞利克（Henry Selik）的3D定格动画热片《鬼妈妈》（*Coraline*, 2009），以及丽莎·查罗登科（Lisa Cholodenko）的家庭情节剧《孩子们都很好》（*The Kids Are All Right*, 2010）。

华纳独立影片公司

华纳兄弟公司于1995年间接进入了特殊制作市场，当时它刚收购了特德·特纳的特纳广播公司。一揽子协议中包括新线电影公司及其特别制作部佳线电影公司，后者是特纳于1993年收购的企业。佳线电影公司沿着原有方向继续前行：1996年发行了大卫·柯南伯格（David Cronenberg）的《欲望号快车》（*Crash*）和斯科特·希克斯（Scott Hicks）的《闪亮的风采》（*Shine*）；2003年发行了莎里·斯宾厄·伯曼（Shari Springer Berman）、罗伯特·帕西尼（Robert Pulcini）的《美国荣耀》（*American Splendor*）；2004年发行了乔舒华·玛斯顿（Joshua Marston）的《万福玛丽亚》（*Maria Full of Grace*）。

[1] 参见 Rotella, Carlo, "The Professor of Small Movies", *New York Times*, 28 November 2010。

李安执导的影片《断背山》(2005),由杰克·吉伦哈尔(Jake Gyllenhaal)和希斯·莱杰(Heath Ledger)主演

2003年,华纳公司以更加协调的步调迈进了特别制作市场,创建了华纳独立影片公司,选择米拉麦克斯公司前高管马克·吉尔掌舵该企业。此举是计划让华纳兄弟公司成为奥斯卡奖的有力争夺者。2005年,华纳公司又成立了第二家特别制作机构——影屋娱乐公司,这是一家由新线电影公司和家庭影院频道合作投资的企业,而这两家公司都隶属于时代华纳公司。佳线电影公司被合并到了新企业之中,华纳独立影片公司最初的成功之作包括奥斯卡获奖纪录片《帝企鹅日记》(*March of the Penguins*, 2005)和以麦卡锡时代为背景的奥斯卡提名剧情片《晚安,好运》(*Good Night, and Good Luck*, 2005)。影屋公司也成为风气引领者,发行了

吉尔莫·德尔·托罗（Guillermo del Toro）的《潘神的迷宫》（2006）和奥利维埃·达昂（Olivier Dahan）的《玫瑰人生》（*La vie en rose*, 2007），这两部影片为华纳公司赢得了五项奥斯卡奖。

自2008年2月开始，华纳公司逐渐退出了特别制作市场，宣布曾筹资并制作了《指环王》三部曲的新线电影公司将并入华纳兄弟公司，作为华纳兄弟公司下属的类型片分支部门，"仅限于那类当初为新线公司打响名号的小格局、低成本'类型'恐怖片和喜剧电影"[1]。该项决定导致600个工作岗位被取消，新线的两位联合创始人罗伯特·沙耶和迈克尔·林恩也在被解雇之列。华纳公司提拔了托比·艾默里奇（Toby Emmerich）顶替他们，艾默里奇自2001年起一直监督新线公司自制的影片，包括《指环王》三部曲。

2008年5月，时代华纳公司关闭了华纳独立影片公司和影屋公司，又取消了70多个工作岗位。吉尔无法适应华纳的企业文化，于2006年辞去了华纳独立影片公司总裁的职务，该机构此后一直在走下坡路。此时将其关闭是华纳公司努力削减成本的措施之一。正如华纳公司总裁兼首席运营官艾伦·霍恩所解释的：

> 新线公司如今是华纳兄弟公司的重要组成部分，我们有能力应对各种不同类型和不同成本规模的电影，而无须在制片、营销和发行的基础设施方面进行重复建设……对于华纳兄弟公司来说，

[1] Eller, Claudia, "New Line, Old Story: A Small Studio Falls", *Los Angeles Times*, 29 February 2008.

没理由继续投资影屋公司和华纳独立影片公司的营销、发行基础设施——尤其当华纳吸纳了新线的营销和发行部门之后，已经由此扩展了自身经营各种电影的能力。[1]

依照以前的情况，主流片厂的特别制作部被打造出来，针对的是独立电影在融资和营销方面的特殊需求。如今，华纳兄弟公司标示出一条新路线，宣告超级大片、类型电影和艺术电影能够在一个屋檐下共存不悖。

迷你主流片厂

不出所料，少数独立电影公司希望通过制作和发行主流电影，在新千年晋身迷你主流片厂的行列。有三家公司尤其突出——狮门娱乐、顶峰娱乐和相对论传媒。不同于 20 世纪 80 年代的前辈——奥利安影业、加农集团（Cannon Group）和迪诺·德·劳伦提斯娱乐公司（Dino De Laurentiis Entertainment），当时那些公司主要靠在电影投拍之前向从属市场预售发行权来筹集制作资金，而如今这些新来者依靠华尔街公司、对冲基金和私人投资者支持其项目。它们很少在"支柱"电影和特许权电影领域与大片厂硬碰硬，而是发行中等规模影片，偶尔发行另类电影，巧妙地在市场上获得一席之地。

[1] McNary, Dave and Hayes, Dade, "Picturehouse, WIP to Close Shop", *Variety*, 8 May 2008.

狮门娱乐公司

狮门娱乐公司是这类企业中最大的一家,由弗兰克·朱斯特拉(Frank Giustra)于 1997 年创建,朱斯特拉来自加拿大不列颠哥伦比亚省温哥华市,是一位矿业大亨兼投资银行家,其公司的命名来自家乡城市的地标桥梁。朱斯特拉利用私有财产、银行贷款和公开募集的资金,收购了温哥华市内加拿大最大的综合演播中心和其他电影业资产,之后"着手收购艺术影院,发行那些被更传统的艺术影院拒之门外的具有争议性的电影",其中包括比尔·康顿(Bill Condon)的《众神与野兽》(Gods and Monsters, 1998)、凯文·史密斯(Kevin Smith)的《怒犯天条》(Dogma, 1999)、蒂姆·布雷克·尼尔森(Tim Blake Nelson)的《千方百计》(O, 1999)、玛丽·哈伦(Mary Harron)的《美国精神病人》(American Psycho, 2000)、马克·福斯特的《死囚之舞》(Monster's Ball, 2001)、加斯帕·诺埃(Gaspar Noé)的《不可撤销》(Irreversible, 2002)。

2000 年,前索尼影视公司高管乔恩·费勒梅(Jon Feltheimer)和华尔街金童迈克尔·伯恩斯(Michael Burns)接管了狮门公司,将总部迁至圣莫尼卡。他们的目标是建立一家迷你综合集团,包含制作设施、电视台、海外销售部门和一个供视频和 DVD 发行的重头影视片库[该公司的电影电视制片机构叫"狮门影业","狮"(lions)和"门"(gate)两个单词合为一个词,与集团名称区分开来]。电影片库对于维持稳定的资金流动是必不可少的,有了片库就能够举债经营获得制片资金。费勒梅在 2000 年以 5000 万美元从三角股份公司(Trimark Holdings)处购得包含 650 部影片的片库,2003 年以 3.75 亿美元从艺匠娱乐公司购得多达 7000 部影片的片库,当年艺匠公司买下热门恐怖邪典《女巫布莱尔》仅花费

了25万美元，竟然增值为价值1.4亿美元的意外之财，利用该片的收益，建立了自己的片库。费勒梅凭借上述收购获得了由低成本影片和电视节目组成的影片库存。

费勒梅随后宣布狮门影业将专注于"更具商业性的影片，但也不会忽视大胆的艺术创新之作"[1]。出品的票房热门影片包括西尔维斯特·史泰龙（Sylvester Stallone）的《敢死队》（*The Expendables*, 2010）、始于2004年的特许权系列恐怖片《电锯惊魂》（*Saw*）、迈克尔·摩尔的纪录片《华氏911》（2004）和保罗·哈吉斯（Paul Haggis）的《撞车》（*Crash*, 2004）。狮门也发行了在评论界大受好评的《珍爱》（*Precious*, 2009），由李·丹尼尔斯（Lee Daniels）导演，该片获得两项奥斯卡奖；剧作家泰勒·派瑞（Tyler Perry）制作、面向非裔美国女性的流行影片系列——《疯女人日记》（*Diary of a Mad Black Woman*, 2005）、《玛蒂的家人重逢》（*Madea's Family Reunion*, 2006）、《黑疯婆子闹监狱》（*Madea Goes to Jail*, 2009）和《我为什么也结婚了》（*Why Did I Get Married Too?*, 2010）。狮门影业的电视制作部门制作了两部艾美奖得主剧集——《广告狂人》（*Mad Men*, 2007—2015）和《单身毒妈》（*Weeds*, 2005—2012），以及在评论界颇受赞誉的剧集《护士当家》（*Nurse Jackie*, 2009—2015）。

然而，狮门影业是一家日常支出高昂的公司，在费勒梅治下经常宣布亏损。受到DVD销量下滑和2008年金融危机余震的打击，狮门影业被迫裁员，缩小制片规模。狮门曾希望能在2009年重整旗鼓，这一年与

[1] Waxman, Sharon, "With Acquisition, Lions Gate Is Now Largest Indie", *New York Times*, 16 December 2003.

瑞恩·卡瓦诺的相对论传媒公司签订协议，每年发行后者的五部影片，但相对论传媒在2010年退出该协议，决定建立自己的发行部门。

顶峰娱乐公司

顶峰娱乐公司初建于1991年，创建者是三位电影制片人伯恩德·艾辛格（Bernd Eichinger）、阿农·米尔坎（Arnon Milchan）和安德鲁·瓦加纳（Andrew Vajna），是一家非本土的影片销售公司。2006年，顶峰公司获得了新生，转由前派拉蒙高管罗伯特·弗里德曼和经验老到的国际销售商帕特里克·华兹伯格（Patrick Wachsberger）经营。弗里德曼和华兹伯格从一群投资者处集资10亿美元，投资者包括杰夫·斯科尔的参与者传媒公司（Participant Media）、私募股权基金里兹维·特拉维斯资产管理公司（Rizvi Traverse Management）等，将顶峰改造为一家完备的片厂，其目标是每年发行12部影片，"主攻主流片厂鲜有人问津的中等规模电影"。[1]

顶峰娱乐因制作和发行了《暮光之城》（*Twilight*, 2008）而名声大噪，该片改编自斯蒂芬妮·梅尔（Stephanie Meyer）的吸血鬼题材青春畅销小说系列的第一部。派拉蒙公司对该电影项目不以为然，顶峰娱乐买下了该系列全部四本小说的电影改编权。《暮光之城》首部曲由凯瑟琳·哈德威克（Catherine Hardwicke）执导，默默无名的英国演员罗伯特·帕丁森（Robert Pattingson）出演饱受折磨又温柔体贴的吸血鬼，克里斯汀·斯图尔特（Kristen Stewart）饰演他阴郁的女友。《暮光之城》预算大约3000

[1] 参见 McNary, Dave, "Lionsgate Buys Summit for $412.5 Million", *Variety*, 13 January 2012。

万美元，在全球获得了近 4 亿美元的总收入。《暮光之城》系列特许权电影进而成为一个流行文化现象。

顶峰娱乐一贯出品涵盖广泛，横跨多种类型的中等规模影片，例如动作惊悚片《异能》（*Push*, 2009）、拆弹题材惊悚片《拆弹部队》（*The Hurt Locker*, 2008）、科幻悬疑片《神秘代码》（*Knowing*, 2009）、动作喜剧片《赤焰战场》（*Red*, 2010）。《拆弹部队》是顶峰娱乐旗下第一部也是唯一一部奥斯卡最佳影片获奖作品，总的来看，在票房成绩上，顶峰娱乐输多赢少。

狮门和顶峰娱乐各自面临的困境在 2010 年 1 月获得了解决，狮门同意以现金和股票的形式共 4.125 亿美元收购顶峰娱乐。狮门方面如此描述这次合并："我们将两个有影响的娱乐品牌联合起来，让两个世界级的特许权电影系列并肩前进，从而在青年观众市场上占据制高点，强化我们的全球发行基础设施，创造富有弹性的平台，这将会给狮门公司的股东们带来重大且富有增殖性的经济利益。"[1]

2012 年，两公司合并后不久，狮门推出了自家生产、针对青年观众的特许权电影《饥饿游戏》（*The Hunger Games*），改编自苏珊·柯林斯（Suzanne Collins）的反乌托邦流行小说，计划作为新系列电影的第一部。同年稍晚，合并后的公司发行了《暮光之城》系列的最后一部《暮光之城 4：破晓（下）》（*The Twilight Saga: Breaking Dawn Part 2*）。上述两部影片的收入合在一起抵消了并购的成本还绰绰有余，助狮门成为主流片厂

[1] Block, Alex Ben, "It's Official: Lionsgate Buying 'Twilight' Studio Summit Entertainment", *Hollywood Reporter*, 13 January 2012。

狮门公司为《饥饿游戏》进行了互联网营销。影片由詹妮弗·劳伦斯（Jennifer Lawrence）主演，在北美地区首映周周末创下票房收入 1.55 亿美元的惊人战绩，为狮门公司改编自苏珊·柯林斯《饥饿游戏》三部曲的四部特许权电影计划打响了头炮

的竞争对手，实现了其创始人最初的预想。

相对论传媒公司

本书第二章曾谈到，瑞恩·卡瓦诺的相对论传媒公司创办于 2004 年，引领了"华尔街资金投资片厂电影之现象"[1]。利用来自对冲基金艾略特管理公司（Elliott Management）的 10 亿美元循环信贷（revolving line），相对论传媒为索尼公司和环球公司提供出品资金。到了 2010 年，相对论传媒已经资助、联合制作或独立制作了两百余部影片。

2009 年，相对论传媒公司采取行动转型为一家独立片厂，从环球公

[1] Siegel, Tatiana, "Relativity's Riches", *Daily Variety*, 8 January 2008.

司处收购了类型片品牌罗格影业（Rogue Pictures），获得了该公司的片库。2010年，又从史塔兹电视网（Starz Network）买下了序幕影业（Overture Films）的发行和营销部门，前者是一家高端视频点播频道，隶属于约翰·马龙的自由媒体集团。在完成上述收购交易之后，相对论传媒公司开始每年发行20部中等成本影片。为了规避不利之处，卡瓦诺试图利用海外预售和退税来降低风险，避免同明星签订"先期总票房"协议，在互联网电影站点上推广影片以控制广告宣传。更进一步，卡瓦诺声称要利用精密的数学公式来判断每部自家投资影片的盈利潜质。相对论传媒一举在2011年制作了两部成功之作：一部是尼尔·博格（Neil Burger）的科幻惊悚片《永无止境》（Limitless），由布莱德利·库珀（Bradley Cooper）和罗伯特·德尼罗主演；另一部是塔西姆·辛（Tarsem Singh）的3D古装史诗片《惊天战神》（Immortals），由亨利·卡维尔（Henry Cavill）和米基·洛克（Mickey Rourke）主演。然而，相对论传媒也发行了数部失败之作，卡瓦诺的主要赞助商艾略特管理公司感到失望，撤回了投资。

结论

美国独立电影挺过了20世纪80年代困扰电影市场的一系列危机，当时在预售影片给收费电视和家庭影音的利益诱惑下，市场过度饱和，未发行的影片淤积，导致大量独立电影机构关门停业。独立电影市场在20世纪90年代再度复兴，尤其以米拉麦克斯公司和新线公司为代表，发行了一批兼顾口碑和利润的热门影片，使主流片厂产生信心，通过吸纳头牌独立发行商或成立自家的特别制作部，踏入独立电影行业。20世纪

90年代是圣丹斯电影节的全盛时期，得到了主流片厂和外来投资者的认可，被视为可供挖掘的潜力作品的母矿。进入新千年，一些事件重创了主流片厂，削弱了独立电影业。独立电影市场很少再贡献类似《低俗小说》或《贫民窟的百万富翁》的作品，无法满足主流片厂的需求，而主流片厂则一股脑儿地投入超级大片，这导致了片厂特别制作部的关闭，大量工作人员被辞退。

如今，独立电影和外语片主要在美国纽约、洛杉矶以及电影节放映。这些影片在票房号召力上的欠缺因奖项和评论界的赞誉得以弥补。DVD销量下滑对独立电影市场的打击较主流好莱坞市场更严重，因为前者在家庭影音方面的收入要远远超过其影院放映的收入。结果是，独立电影发行商也在寻找替代DVD的收入来源，尤其重视来自视频点播版本的收入。

独立电影领域一直是少数迷你主流片厂的栖身之地。近些年，狮门娱乐、顶峰娱乐和相对论传媒公司崭露头角，各自设计了一套不同的策略叩开主流放映市场的大门。由于缺乏主流片厂的雄厚资金，迷你主流片厂主要发行中等成本影片，这类影片并不容易营销。狮门公司在收购了顶峰娱乐公司之后，崛起为真正与主流片厂比肩的竞争者，于2012年发行了大热的影片《饥饿游戏》。但狮门公司毕竟不如时代华纳公司或迪士尼公司那般财大气粗，一两部耗资昂贵的失败影片就能给它带来十分可怕的后果。

结　语

　　在新世纪头十年结束之时，主流电影片厂熬过了经济衰退低潮，恢复了盈利能力，尽管它们的盈利只不过是所属母公司大集团账本上的一小部分。主流片厂通过逃往安全的制片地带和减缩日常开支才取得上述成果。大部分收益来自"支柱"电影，此类影片长期以来深得16岁至24岁、拥有可支配收入的年轻男性观众喜爱，此外还有家庭影片。高成本特许权电影在全球市场表现良好，且能够被片厂各部门开发利用，容易衍生出续集。中等成本影片是成熟的成年观众偏好的类型，常获得奖项和评论界的赞扬，它们要么被片厂忽略，要么被巧言兜售给外来投资者或特别制作部门制作。片厂和它们的母公司大集团一样，精简经营范围，专注于内容生产。为了减少日常开支，片厂降低了产量，关闭了表现不佳的分支机构，裁减工作岗位；在明星薪水方面，以及与行业公会成员进行合约谈判时，变得更加吝啬。所节省下来的资金被用于投资超级大片。好莱坞普通电影工作者首当其冲被上述紧缩措施打压，而处于片厂金字塔顶尖阶层的人物反而从中获利，大赚其钱。即使经济逐渐复苏，好莱坞原有的运营方式也不大可能复返。

　　这十年间，票房收入有所增长，这貌似意味着观影活动是不受经

济衰退影响的。但如果根据通货膨胀情况换算，票房收入实际上是在下降，影票销售数量亦然。为了应对家庭影院的逐渐流行、来自网飞和红盒子公司的竞争，以及谷歌、"脸书"和 YouTube 网站引发的消费习惯变化等情况，放映商通过兴建高端的大型影城和数字化改造，升级了观影体验。数字化使得 3D 效果转换变得容易起来，自 2009 年詹姆斯·卡梅隆发行《阿凡达》以来，3D 电影的发展避免了放映市场的进一步流失。《阿凡达》开启了一股潮流，所有片厂都投身其中以提升自家"支柱"电影的价值。放映商利用这番技术革新，对 3D 版本电影收取更高票价。然而，从 2011 年开始，3D 电影的新鲜劲儿开始消退，观众们变得更加挑剔。电影产业是周期性变化的，也许现在断言影院观影潮流的衰退还为时过早。

好莱坞用来推广电影的大众营销技术由来已久，在新千年仍保持原样。互联网的到来及其瞬间传播至数百万影迷的能力，破坏了好莱坞对公关和推广活动的严格控制。发行商被迫使出浑身解数以抓住核心观众，接纳粉丝网站和社交网络，将片厂与观众联结起来，但这些努力并不必然带来飘红的票房。因此，主流片厂在发行新片时，依然倚重电视广告。也许当今好莱坞面临的最大挑战是如何弥补下滑的 DVD 销量，须知 DVD 一度是大部分影片的主要财源。DVD 和蓝光光碟的收入仍然可观，但 2007 年以后销量持续下跌，使得片厂手忙脚乱地填补留下的空白。为应对消费者观看习惯的明显变化，电影片厂与有线电视运营商合作，将新出品影片在碟片上架同日提供给视频点播频道，而不是如以往在碟片发售后八周内禁止其进入电视播放渠道。换言之，片厂打破了单次点播/视频点播与家庭影音窗口之间的界限，希望利用正在成长的收

益来源。

随后,片厂开始尝试一种更具利润潜能的收入来源——高端视频点播。按照这一方案,在发行周期中较早的时候,以高价为消费者提供新片,在影院上映期中段就可以看到。该方案马上遭到了放映商贸易组织美国全国影院业主协会的声讨,该组织声称任何对影院放映权的剥夺都将危害整个电影产业。主流连锁院线拒绝上映此类电影。片厂态度有所缓和,但这个设想并没有被完全抛弃。片厂主管们发誓要找到一种方式在未来继续此试验,以让明影院放映和高端视频点播可以共存,并共享繁荣。

如果说网飞公司逐渐从DVD邮寄租赁服务过渡到线上流媒体服务是开了个头,那么消费者似乎已经对物理上占有内容产品失去了兴趣,转而更乐于在线观看它们——只要定价在可承受的范围内。华纳家庭娱乐公司推出了云端数字存储服务"紫外线",该服务允许消费者购买或租赁影片,从云端服务器获取影片,在任何设备上播放。美国全国影院业主协会乐见其成,只要该服务与影院窗口井水不犯河水。好莱坞希望云端技术能够成为在移动设备和家中观看电影的常规方式。

"独立坞"(Indiewood)经历了十年的繁荣、一度成为媒体焦点,如今却陷入了低迷。在"支柱"电影和特许权电影的时代,主流片厂的特别制作部无力支撑,不是关张就是被变卖。DVD销量下滑格外严重地打击了好莱坞地盘之外的独立电影制作者,DVD曾经是他们的收入支柱,而2008年爆发金融危机之后,私人投资者作鸟兽散。对于绝大部分独立影片而言,影院放映都只是梦中幻影。只有数量稀少的艺术影院仍然接受独立电影;这类影片若想与观众见面,最好的指望就是通过视频点播

播出——如果影片曾经获得某些电影节认可的话。

在迷你主流片厂之中，狮门娱乐公司借热门大片《饥饿游戏》的东风，正逢其时。此前狮门娱乐依靠与顶峰娱乐公司合并，获得了《暮光之城》系列影片，《饥饿游戏》是其旗下第二个热门特许权系列。这两个特许权系列影片，连同旗下馆藏丰富的片库、电视资产，将狮门娱乐公司打造为好莱坞强有力的参与者，赋予其大好机会变成又一家主流片厂。

总而言之，好莱坞在新千年变得越来越谨小慎微。当下每一家主流片厂都被一家更大的企业集团控制着，这意味着每家主流片厂都只是相对更大的产业中的一小部分。来自电影部门的收入对比其他部门的利润往往相形见绌。于是，大企业集团的领导者们不断地向片厂老板施加压力，督促其制作有卖相的影片，这些影片要在国内和海外的各种媒体平台上积聚大量收入。在压力之中也掺杂着关于新技术、盗版问题和影院售票量缩水的严重焦虑。上述所有方面导致了电影产业战略、实践操作和产量上的重大变化。今天的片厂几乎仅仅专注于"支柱"电影和特许权电影，而把低预算的制作留给它们的合作伙伴和独立电影人。

参考文献

Acland, Charles R., *Screen Traffic: Movies, Multiplexes, and Global Culture* (Durham: Duke University Press, 2003).

―――, "Theatrical Exhibition: Accelerated Cinema", in Paul McDonald and Janet Wasko (eds), *The Contemporary Hollywood Film Industry* (Malden, MA: Blackwell, 2008).

Adam, Thomas, et al., *US Electronic Media and Entertainment* (London: Informa, 2003).

"America's Sorcerer", *Economist*, 10 January 1998.

Arango, Tim, "Holy Cash Cow, Batman! Content is Back", *New York Times*, 10 August 2008.

―――, "How the AOL–Time Warner Merger Went So Wrong", *New York Times*, 10 January 2010.

―――, "How Social Networking Site Cools as Facebook Grows", *New York Times*, 11 January 2011.

―――, "Time Warner Refocusing With Move to Spin off Cable", *New York Times*, 1 May 2008.

Arango, Tim and Carr, David, "Netflix's Move Onto the Web Stirs Rivalries", *New York Times*, 24 November 2010.

Arbitron Cinema Advertising Study 2007, http://www.arbitron.com/downloads/cinema_study_2007.pdf

Austin, Bruce, *Hollywood, Hype and Audiences: Selling and Watching Popular Film in the 1990s* (Manchester: Manchester University Press, 2002).

Balio, Tino, "Adjusting to the New Global Economy: Hollywood in the 1990s", in Albert Moran (ed.), *Film Policy: International, National and Regional Perspectives* (New York:

———, "The Art Film Market in the New Hollywood", in Geoffrey Nowell-Smith and Steven Ricci (eds), *Hollywood & Europe: Economics, Culture, National Identity* (London: BFI, 1998).

———, "Hollywood Production Trends in the Era of Globalisation", in Steve Neale (ed.), *Genre and Contemporary Hollywood* (London: Routledge, 2000).

———, "'A Major Presence in All the World's Important Markets': The Globalization of Hollywood in the 1990s", in Steve Neale and Murray Smith (eds), *Contemporary Hollywood Cinema* (London: Routledge, 1998).

———, *United Artists: The Company That Changed the Film Industry* (Madison: University of Wisconsin Press, 1987).

Barker, Andrew, "Fanboys to Men?", *Variety*, 18 December 2006.

Barnes, Brooks, "A Bid to Get Film Lovers Not to Rent", *New York Times*, 11 November 2011.

———, "At Disney, a Splintering of Power makes It Tough to Find a Chief", *New York Times*, 26 April 2012.

———, "Growing Conversion of Movies to 3-D Draws Mixed Reactions", *New York Times*, 3 April 2010.

———, "A Hollywood Brawl: How Soon is Too Soon for Video on Demand?", *New York Times*, 19 December 2010.

———, "Many Culprits in Fall of a Family Film", *New York Times*, 14 March 2011.

———, "New Team Alters Disney Studios's Path", *New York Times*, 26 September 2010.

———, "Screenvision to Revamp Preshow Ads at Cinemas", *New York Times*, 26 July 2010.

———, "A Studio Head Slowly Alters the 'Warner Way'", *New York Times*, 9 February 2010.

Barnes, Brooks and Cieply, Michael, "Film Chief at Disney Steps Down", *New York Times*, 19 September 2009.

———, "Movie Studios Reassess Comic-Con", *New York Times*, 12 June 2011.

Bart, Peter, "After the Honeymoon's Over", *Daily Variety*, 8 February 2010.

———, "Can H'w'd Nurture its 3D Skill Set?", *Variety*, 13–19 June 2011.

———, "The Iger Sanction: Fix the Pix, Pronto", *Variety*, 22 April 2012.

———, "Lay Off the Layoffs in H'w'd", *Daily Variety*, 16 February 2010.

———, "Mouse Gears for Mass Prod'n", *Variety*, 19 July 1993.

———, "At Par, Bottom Line's a Winner", *Variety*, 26 February 2011.

———, "A Surprise Power Play", *Variety*, 2 June 2005.

Belton, John, "Digital Cinema: A False Revolution", *October* no. 100 (Spring 2002), pp. 98–114.

Bing, Jonathan, "Land of Hype and Glory", *Variety*, 3 May 2004.

Biskin, Peter, *Down and Dirty Pictures: Miramax, Sundance, and the Rise of Independent Cinema* (New York: Simon & Schuster, 2004).

Block, Alex Ben, "It's Official: Lionsgate Buying 'Twilight' Studio Summit Entertainment", *Hollywood Reporter*, 13 January 2012.

"Blockbuster to Introduce Streaming via Dish Network", *New York Times*, 23 September 2011.

Boddy, William, "A Century of Electronic Cinema", *Screen* no. 143 (Summer 2008), pp. 142–56.

Bordwell, David, *Pandora's Digital Box: Films, Files and the Future of the Movies* (Madison: Irving Way Institute Press, 2012).

———, *The Way Hollywood Tells It: Story and Style in Modern Movies* (Berkeley: University of California Press, 2006). http://www.davidbordwell.net/books/pandora.php

Bordwell, David and Thompson, Kristin, *Minding Movies: Observations on the Art, Craft, and Business of Filmmaking* (Chicago: University of Chicago Press, 2011).

Brodie, John and Busch, Anita, "H'Wood Pigs Out on Big Pix", *Variety*, 25 November–1 December 1996.

Brophy-Warren, James, "A Producer of Superheroes", *Wall Street Journal*, 27 February 2009.

Chatfield, Tom, *Fun Inc.: Why Games are the 21st Century's Most Serious Business* (New York: Pegasus, 2010).

———, "Videogames Now Outperform Hollywood Movies", *Observer*, 26 September 2008.

Chmielewski, Dawn, "Alan Horn Could Revive Walt Disney Studios' Magic", *Los Angeles*

Times, 1 June 2012.

Cieply, Michael, "Filmmakers Tread Softly on Early Release to Cable", *New York Times*, 17 May 2010.

———, "For Movie Stars, the Big Money is Now Deferred", *New York Times*, 4 March 2010.

———, "Independent Filmmakers Distribute on Their Own", *New York Times*, 13 August 2009.

———, "A Rebuilding Phase for Independent Film", *New York Times*, 25 April 2010.

———, "Shakeup in Film Festivals as a Familiar Face Moves", *New York Times*, 18 February 2009.

Cieply, Michael and Barnes, Brooks, "Universal Studios a Tortoise against Hollywood's Hares", *New York Times*, 16 July 2007.

"Comcast's Ripple Threat", *Variety*, 31 October 2010.

Compaine, Benjamin M. and Gomery, Douglas, *Who Owns the Media? Competition and Concentration in the Media Industries*, 3rd ed. (New York: Routledge, 2000).

Corliss, Richard, "Show Business: Master of the Movies", *Time*, 25 June 1988.

Crofts, Charlotte, "Cinema Distribution in the Age of Digital Projection", *Post Script* no. 30 (Winter–Spring 2011), pp. 82–98.

Daly, David, *A Comparison of Exhibition and Distribution Patterns in Three Recent Feature Motion Pictures* (New York: Arno, 1980).

Dekom, Peter and Sealey, Peter, *Not on My Watch: Hollywood and the Future* (Beverly Hills: New Millennium Press, 2003).

De Vany, Arthur S. *Hollywood Economics: How Extreme Uncertainty Shapes the Film Industry* (New York: Routledge, 2003).

"Digital Movies Not Quite Yet Coming to a Theatre Near You", *Los Angeles Times*, 19 December 2000.

Dunn, Sheryl Wu, "For Matsushita, Life Without MCA Probably Means a Return to Nuts and Bolts", *New York Times*, 8 April 1995.

Eller, Claudia, "New Line, Old Story: A Small Studio Falls", *Los Angeles Times*, 29 February

2008.

———, "Warner Realigns its Top Execs", *Los Angeles Times*, 23 September 2010.

Eller, Claudia and Chmielewski, Dawn C., "Disney Agrees to Sell Miramax Films to Investor Group Led by Ron Tutor", *Los Angeles Times*, 30 July 2010.

Epstein, Edward Jay, *The Big Picture: The New Logic of Money and Power in Hollywood* (New York: Random House, 2005).

———, "How Did Michael Eisner Make Disney Profitable?", *Slate*, 18 April 2005, http://www.edwardjayepstein.com/HE1.htm

Evans, Greg and Brodie, John, "Miramax, Mouse Go for Seven More", *Variety*, 13–19 May 1996.

Fabrikant, Geraldine, "At a Crossroads, MCA Plans A Meeting With Its Owners", *New York Times*, 13 October 1994.

———, "Battling for the Hearts and Minds at Time Warner", *New York Times*, 26 February 1995.

———, "Blockbuster Seeks to Flex Its Muscles Abroad", *New York Times*, 23 October 1995.

———, "Plenty of Seats Available", *New York Times*, 12 July 1999.

"Fanning Fanboy Flames", *Daily Variety*, 19 July 2010.

Fellman, Daniel R., "Theatrical Distribution", in Jason E. Squire (ed.), *The Movies Business Book* (New York: Fireside, 2004).

Finkelstein, Sidney, "The Worst CEOs of 2011", *New York Times*, 27 December 2011.

Fleming, Michael and Garett, Dianne, "Deal Or No Deal", *Variety*, 11–17 August 2008.

Fleming, Michael and Klady, Leonard, "Crying all the Way to the Bank", *Variety*, 22 March 1993.

Flint, Joe and Dempsey, John, "Viacom, B'buster Tie $7.6 Bil Knot", *Variety*, 3–9 October 1994.

Friedman, Robert G., "Motion Picture Marketing", in Jason E. Squire (ed.), *The Movies Business Book* (New York: Fireside, 2004).

Friedman, Wayne, "Social Media Gains Virility", *Variety*, 5 October 2010.

Fritz, Ben, "Fox Toons Soar with Blue Sky", *Variety*, 5–11 May 2008.

———, "Not Much Demand Yet for Premium Video-on-demand", *Los Angeles Times*, 8 July 2011.

———, "How Moviegoers at Different Ages Use Technology", *Los Angeles Times*, 30 September 2009.

Fulford, Robert, "Synergy Another Word for Catastrophe", *Globe and Mail*, 16 August 1995.

Furman, Phyllis, "NBC Gets Vivendi Universal", *New York Daily News*, 9 October 2003.

Glover, Tony, "Video Games Set to Outgun Hollywood", *National*, 5 January 2011.

Gold, Richard, "No Exit? Studios Itch to Ditch Exhib Biz", *Variety*, 8 October, 1990.

———, "Sony–CPE Union Reaffirms Changing Order of Intl. Showbiz", *Variety*, 27 September–3 October 1989.

Goldsmith, Jill, "H'w'd Vexed by Plex Success", *Variety*, 16 May 2004.

———, "Movie Chain AMC Plans an IPO", *Variety*, 11 December 2006.

Goldstein, Patrick and Rainey, James, "Hollywood Gets Tough on Talent", *Los Angeles Times*, 3 August 2009.

Gomery, Douglas, *Shared Pleasures: A History of Movie Presentation in the United States* (Madison: University of Wisconsin Press, 1992).

Goo, Sara Kehaulani, "Google Gambles on Web Video", *Washington Post*, 10 October 2006.

Graser, Marc, "A Fix of Formulas and Fragments", *Variety*, 21 December–3 January 2010.

———, "As Studios Court Dweebs, Will Comic-Con Turn into a Faux Film Fest?", *Variety*, 14–20 July 2008.

———, "Chips & Blips, Anyone?", *Variety*, 6–17 December 2010.

———, "Creatives Finding Fewer Riches in Pitches", *Variety*, 1 May 2010.

———, "Disney Riding Franchise Plan", *Variety*, 18 February 2011.

———, "Heavy Hitters Pick Up Slack as Studios Evolve", *Variety*, 27 February–4 March 2012.

———, "Information Please", *Variety*, 7–13 March 2011.

———, "A New World Order", *Variety*, 18 October 2009.

———, "VOD gets Big Push", *Daily Variety*, 17 March 2010.

Graser, Marc and Ault, Susanne, "Bringing Any to the Many", *Variety*, 21 March 2010.

Graser, Marc and McNary, Dave, "Indie Film Great Miramax Shutters", *Variety*, 28 January 2010.

Greenberg, Joshua M., *From Betamax to Blockbuster: Video Stores and the Invention of Movies on Video* (Cambridge, MA: MIT Press, 2008).

Greenwald, Stephen R. and Landry, Paula, *This Business of Film: A Practical Guide to Achieving Success in the Film Industry* (New York: Lone Eagle, 2009).

Grimes, William, "Is 3-D Imax the Future or Another Cinerama?", *New York Times*, 13 November 1994.

Gruenwedel, Erik, "Kevin Tsujihara: Discs Key to Driving UltraViolet Adoption", *Home Media Magazine*, 29 February 2012.

Gunelius, Susan, *Harry Potter: The Story of a Global Business Phenomenon* (New York: Palgrave Macmillan, 2008).

"The Harry Potter Economy", *Economist*, 19 December 2009.

"Harry Potter and the Synergy Test", *Economist*, 10 November 2001.

"Harry's Magic Numbers", *Variety*, 18–24 July, 2011.

Hayes, Dade, "Movie Theater Ads Reeling in Cash", *Variety*, 15 June 2008.

Hayes, Dade and Bing, Jonathan, *Open Wide: How Hollywood Box Office Became a National Obsession* (New York: Hyperion, 2004).

Hayes, Dade and McNary, Dave, "New Line in Warner's Corner", *Variety*, 28 February 2008.

Hofmeister, Sallie and Eller, Claudia, "Another Exec Quits Viacom in Shake-Up", *Los Angeles Times*, 3 June 2004.

Hofmeister, Sallie and Hall, Jane, "Disney to Buy Cap Cities/ABC for $19 Billion", *Los Angeles Times*, 1 August 1995.

"Hollywood and the Internet", *Economist*, 21 February 2008.

"Hollywood Plays It Safe at Con", *Daily Variety*, 26 July 2010.

Holson, Laura M., "For Disney and Pixar, a Deal Is a Game of 'Chicken'", *New York Times*, 31 October 2005.

———, "How the Tumultuous Marriage of Miramax and Disney Failed", *New York Times*, 6 March 2005.

Holson, Laura M. and Lyman, Rick, "In Warner Brothers' Strategy, A Movie Is Now a Product Line", *New York Times*, 11 February 2002.

Horn, John, "The Living-room TV, not Cannes, May be Independent Film's Best Friend", *Los Angeles Times*, 12 May 2009.

———, "'Slumdog' Strikes It Rich with 8 Oscar Wins", *Los Angeles Times*, 23 February 2009.

Hughes, David, *Tales from Development Hell: Hollywood Film-Making the Hard Way* (London: Titan, 2003).

Hurt, Harry, III, "The Hunger of the Media Empire", *New York Times*, 17 October 2009.

Hutsko, Joe, "Behind the Scenes Via Movie Web Sites", *New York Times*, 10 July 2003.

James, Caryn, "Home Alone", *New York Times*, 16 November 1990.

Jardin, Xeni, "The Cuban Revolution", *Wired*, April 2005.

"Jean-Marie Messier Himself: Where Did It All Go Wrong?", *Economist*, 12 June 2003.

Kaufman, Anthony, "Extreme Subjects a Challenge for Marketers", *Variety*, 15 December 2008.

Kehr, Dave, "3-D's Quest to Move Beyond Gimmicks", *New York Times*, 10 January 2010.

Kennedy, Randy, "At the Sundance Film Festival, A New Power Broker Is Born", *New York Times*, 25 January 2005.

Klady, Leonard, "Toy Story", *Variety*, 20–26 November 1995.

Klinger, Barbara, *Beyond the Multiplex: Cinema, New Technologies, and the Home* (Berkeley: University of California Press, 2006).

Klinkenborg, Verlyn, "The Vision Behind the CBS–Viacom Merger", *New York Times*, 9 September 1999.

Knee, Jonathan A., Greenwald, Bruce C. and Seave, Ava, *The Curse of the Mogul: What's Wrong With the World's Leading Media Companies* (New York: Portfolio, 2009).

Kroll, Justin, "Pre-packaged Films Find Greenlight", *Variety*, 27 February–4 March 2012.

———, "Universal Adapts to Comcast Era", *Variety*, 16 May 2011.

Kunz, William M., *Culture Conglomerates: Consolidation in the Motion Picture and Television Industries* (Lanham, MD: Rowman & Littlefield, 2007).

La Porte, Nicole and Mohr, Ian, "Do Croisette Pic Promos Pay Off?", *Variety*, 29 May–4 June 2006.

Learmouth, Michael, "How YouTube Morphed into a Movie-Marketing Darling", *Advertising Age*, 22 February 2010.

Leydon, Joe, *Variety*, 15 March 2002.

Lieberman, David, "Net Visionaries: Bad Execs or Victims of Bad Timing?", *USA Today*, 13 January 2003, http://www.usatoday.com/money/media/2003-01-13-aolcover_x.htm, retrieved 2 February 2011

Lohr, Steve, "A New Power in Many Media", *New York Times*, 11 January 2000.

Lowry, Tom, "Shattered Windows", *Variety*, 23–29 August 2010.

Lyman, Rick, "Back From the Beach and Bound for Toronto", *New York Times*, 7 September 2000.

———, "Movie Marketing Wizardry", *New York Times*, 11 January 2001.

Marich, Robert, "Tube Ties Up Studio Bucks", *Variety*, 15–21 August 2011.

Markels, Alex, "A Movie Theatre Revival, Aided by Teenagers", *New York Times*, 3 August 2003.

"The Market Research Issue", *Variety*, 7–13 March 2011.

Martin, Douglas, "The X-Men Vanquish America", *New York Times*, 21 August 1994.

Maslin, Janet, "Target: Boomers and Their Babies", *New York Times*, 24 November 1991.

McCarthy, Todd, "The Flintstones", *Variety*, 23–9 May 1994.

———, "101 Dalmatians", *Daily Variety*, 25 November 1996.

———, "Spider-Man 2", *Variety*, 23 June 2004.

McClintock, Pamela, "Avatar Nabs $73 Million at Box Office", *Variety*, 20 December 2009.

———, "Legendary Soups Up Pic Presence", *Daily Variety*, 31 October 2005.

———, "Specialty Biz: What Just Happened", *Variety*, 1 May 2009.

McDonald, Paul and Wasko, Janet, *The Contemporary Hollywood Film Industry* (Malden, MA:

Blackwell, 2008).

McNary, Dave, "Lionsgate Buys Summit for $412.5 Million", *Variety*, 13 January 2012.

_____, "Screenwriters Dancing the One-step", *Variety*, 24 April 2010.

_____, "WB Layoffs Looming", *Daily Variety*, 21 January 2009.

McNary, Dave and Hayes, Dade, "Picturehouse, WIP to Close Shop", *Variety*, 8 May 2008.

"The Meaning of 'Indie'", *New York Times*, 29 May, 2005.

Miller, Winter, "Sony Classics Plays by its Own Rules", *Variety*, 20 June 2008.

Mohr, Ian, "Cuban Rhythm Shakes Up Pics", *Variety*, 7–13 May 2007.

_____, "'Spider-Man 3' Snares $148 Million", *Variety*, 6 May 2007.

MPAA (Motion Picture Association of America), *2010 Theatrical Market Statistics* (2010).

Natale, Richard, "Family Films Ready for the Heat of Battle", *Los Angeles Times Calendar*, 6 November 1998.

Neale, Steve (ed.), *Genre and Contemporary Hollywood* (London: Routledge, 2000).

Neale, Steve and Smith, Murray (eds), *Contemporary Hollywood Cinema* (London: Routledge, 1998).

"New Media Can't Yet Carry the Day", *Variety*, 15 August 2011.

"Niche was Nice: New Plan – Expand", *Variety*, 10 August 1992.

Nowell-Smith, Geoffrey and Ricci, Steven (eds), *Hollywood & Europe: Economics, Culture, National Identity* (London: BFI, 1998).

"Old and New Media Part Ways", *Economist*, 16 June 2005.

"Paramount Cuts Ties with Tom Cruise's Studio", *New York Times*, 8 August 2006.

"Paramount's Rudin Jumps Ship for Disney", *Guardian*, 20 April 2005.

Pfanner, Eric, "In London, Small Studio's Quirky Films Make Big Money", *International Herald Tribune*, 13 September 2004.

Piccalo, Gina, "Girls Just Want to Be Plugged In – to Everything", *Los Angeles Times*, 11 August 2006.

Pollack, Andrew, "At MCA's Parent, No Move to Let Go", *New York Times*, 14 October 1994.

Pollock, Dale, "Epoch Filmmaker", *Daily Variety*, 9 June 2005.

Porter, Eduardo and Fabrikant, Geraldine, "A Big Star May Not a Profitable Movie Make", *New York Times*, 28 August 2008.

Rabinowitz, Mark, "Rejects Wreak Revenge", *Daily Variety*, 16 January 2009.

Rampell, Catherine, "Unusual Film Gets Innovative Marketing", *New York Times*, 30 September 2010.

Redstone, Shari E., "The Exhibition Business", in Jason E. Squire (ed.), *The Movies Business Book* (New York: Fireside, 2004).

Rendon, Jim, "Sunday Money", *New York Times*, 10 October 2004.

Rotella, Carlo, "The Professor of Small Movies", *New York Times*, 28 November 2010.

Russell, Jamie, *Generation Xbox: How Videogames Invaded Hollywood* (East Sussex: Yellow Ant, 2012).

Sanati, Cyrus, "The Challenges Facing Icahn at Blockbuster", *New York Times*, 23 September 2010.

"Saved by the Box", *Economist*, 23 May 2009.

Saylor, Mark, "Taking the Long View, He Changed the Way Independents Do Business", *Los Angeles Times*, 3 March 1998.

Schamus, James, "To the Rear of the Back End: The Economics of Independent Cinema", in Steve Neale and Murray Smith (eds), *Contemporary Hollywood Cinema* (London: Routledge, 1998).

Scott, A. O., "Adding a Dimension to the Frenzy", *New York Times*, 9 May 2010.

―――, "Episode III – The Revenge of the Sith", *New York Times*, 16 May 2005.

―――, "A Golden Age of Foreign Films, Mostly Unseen", *New York Times*, 26 January 2011.

―――, "The Invasion of the Midsize Movie", *New York Times*, 21 January 2005.

―――, "The Way We Live Now", *New York Times*, 25 January 2004.

Siegel, Tatiana, "Relativity's Riches", *Daily Variety*, 8 January 2008.

―――, "Tobey Maguire, Sam Raimi Out of 'Spider-Man'", *Variety*, 11 January 2010.

Siegel, Tatiana and Thompson, Anne, "D'works Split from Par Turns Messy", *Daily Variety*, 22 September 2008.

Smith, Lynn, "Hollywood Rediscovers Movies for the Family", *Toronto Star*, 16 April 2002.

Snyder, Gabriel, "Don't Give Me an 'R'", *Variety*, 20 February 2005.

Solman, Gregory, "Gordon Paddison's Hollywood Adventure", *Adweek*, 8 October 2007.

"Sony Pictures Classics", *Hollywood Reporter*, 1 February 2011.

Sorkin, Andrew Ross, "NBC–Comcast: A Big Deal, but Not a Good One", *New York Times*, 26 October 2009.

Spillman, Susan, "Will Batman Fly?", *USA Today*, 19 June 1989.

Squire, Jason E. (ed.), *The Movies Business Book* (New York: Fireside, 2004).

Sragow, Michael, "Sea Change Coming to Movie Business", *Baltimore Sun*, 26 January 2006.

Stelter, Brian, "MySpace Might Have Friends, but It Wants Ad Money", *New York Times*, 16 June 2008.

Sterngold, James, "For Sony's Studios, A New Mood", *New York Times*, 28 July 1997.

———, "Sony, Struggling, Takes a Huge Loss on Movie Studios", *New York Times*, 18 September 1994.

Swann, Christopher and Goldfarb, Jeffrey, "Oil Prices Yawn at the Big Spill", *New York Times*, 9 June 2010.

Swanson, Tim, "Regency's Risky Biz", *Variety*, 9 November 2001.

Tabuchi, Hiroko and Barnes, Brooks, "Sony Chief Still in Search of a Turnaround", *New York Times*, 26 May 2011.

Thilk, Chris, "Rating the Ratings", *Advertising Age*, 9 November 2010.

Thompson, Anne, "Elizabeth Gabler guides Fox 2000", *Variety*, 8 January 2009.

———, "Hollywood's A-list Losing Star Power", *Variety*, 16 October 2008.

———, "Mark Gill on Indie Film Crisis", *The Film Department*, 21 June 2008, http://www.filmdept.com/press/press_article.php?id=6

———, "Slow Burn Keeps 'Old Men' Simmering", *Variety*, 31 January 2008.

———, "Trying to Bring Big-Media Ideas Into the World of Art Theatres", *New York Times*, 19 July 2004.

Thompson, Kristin, *The Frodo Franchise:* The Lord of the Rings *and Modern Hollywood* (Berkeley:

University of California Press, 2007).

Time Warner Inc., *1989 Annual Report* (1989).

Tinic, Serra, *On Location: Canada's Television Industry in a Global Market* (Toronto: Toronto University Press, 2005).

Triplett, William, "Redstone: Content's King", *Daily Variety*, 23 August 2006.

Turan, Kenneth, "The Prequel has Landed", *Los Angeles Times Calendar*, 18 May 1999.

Ulin, Jeffrey C., *The Business of Media Distribution: Monetizing Film. TV and Video Content in an Online World* (New York: Focal Press, 2010).

"Unkind Unwind", *Economist*, 17 May 2011.

Verma, Kamal Kishore, "The AOL/Time Warner Merger: Where Traditional Media Met New Media", http://archipelle.com/Business/AOLTimeWarner.pdf (n.d.).

"Virgin Territory", *Variety*, 18–22 April 2012.

Vogel, Harold, "Entertainment Industry", *Merrill Lynch*, 14 March 1989.

Wallenstein, Andrew, "Studios' Viral Marketing Campaigns are Vexing", *Reuters/Hollywood Reporter*, 30 April 2008, http://uk.reuters.com/article/2008/04/30/ukvirals-idUKN3036810320080430

Warner Communications, *1980 Annual Report* (1980).

Wasko, Janet, *Hollywood in the Information Age: Beyond the Silver Screen* (Cambridge: Polity Press, 1994).

Wasser, Frederick, *Veni, Vidi, Video: The Hollywood Empire and the VCR* (Austin: University of Texas Press, 2001).

Waterman, David, *Hollywood's Road to Riches* (Cambridge, MA: Harvard University Press, 2005).

Waxman, Sharon, "Chairwoman of Universal Seems Poised to Leave", *New York Times*, 25 February 2006.

_____, "Paramount Fires Leaders of Classics Unit", *New York Times*, 7 October 2005.

_____, "With Acquisition, Lions Gate Is Now Largest Indie", *New York Times*, 16 December 2003.

Webber, Bruce, "Like the Movie, Loved the Megaplex", *New York Times*, 17 August 2005.

Weinraub, Bernard, "Art, Hype and Hollywood at Sundance", *New York Times*, 18 January 1998.

_____, "'The Full Monty' is by Far the Biggest Film Success at Fox Searchlight Pictures", *New York Times*, 15 September 1997.

_____, "Mogul in Love … With Winning", *New York Times*, 23 March 1999.

_____, "Sony Pictures Rumored to Plan a Big Shake-Up", *New York Times*, 7 August 1996.

_____, "The Two Hollywoods; Harry Knowles is Always Listening", *New York Times*, 16 November 1997.

_____, "A Witch's Caldron of Success Boils Over", *New York Times*, 26 July 1999.

"Who Gets the 'King's' Ransom?", *Variety*, 14 March 2011.

Wilmington, Michael, "The Mighty Ducks", *Los Angeles Times Calendar*, 2 October 1992.

Wong, Cindy Hing-Yuk, *Film Festivals: Culture, People, and Power on the Global Screen* (Rutgers, NJ: Rutgers University Press, 2011).

Wyatt, Justin, *High Concept: Movies and Marketing in Hollywood* (Austin: University of Texas Press, 1994).

Yarrow, Andrew L., "The Studios Move on Theaters", *New York Times*, 25 December 1987.

Yiannopoulos, Milo, "MySpace: Still Plenty of Room", *Telegraph*, 9 April 2009.

图片来源

本书编著者及出版方已尽力注明本书中的图片所有者。如有任何遗漏或疏忽，我们在此衷心致歉。本书再版时，我们会尽力添加相关致谢信息或更正图片来源。

Toy Story, © Walt Disney Pictures; *Harry Potter and the Deathly Hallows: Part 2*, © Warner Bros. Entertainment Inc.; *Spider-Man 2*, © Columbia Pictures Industries Inc.; *Shrek*, © DreamWorks LLC; *Avatar*, © Twentieth Century-Fox Film Corporation/Dune Entertainment III LLC; *X-Men Origins: Wolverine*, © Twentieth Century-Fox Film Corporation/Dune Entertainment III LLC; *Jaws*, © Universal Pictures; *Crouching Tiger, Hidden Dragon*, © United China Vision Incorporated/© UVC LLC; *The King's Speech*, © UK Film Council/© Speaking Film Productions Ltd; *Slumdog Millionaire*, © Celador Films Ltd/© Channel Four Television Corporation; *Brokeback Mountain*, © Focus Features LLC; *The Hunger Games*, © Lions Gate Films Inc.